融媒体影视系列教材

融媒体时代影视艺术十讲

Ten Lectures on Film and Television Arts
in the Era of Media Convergence

艾青 著

上海交通大学 出版社
SHANGHAI JIAO TONG UNIVERSITY PRESS

内容提要

本书在媒介融合背景下把握影视艺术教育的创新与转型发展,通过理论梳理、现象分析与方法归纳,将传统影视艺术与互联网融入后从旧媒介走向新媒介的影视艺术加以融汇提炼,以专题讲授为架构,以问题意识为驱动,从基本概念出发,由局部入整体,将语言要素、段落结构、叙事系统、角色创造、艺术思潮、大众媒体艺术、非虚构艺术、"超"现实艺术、艺术鉴赏等嵌入影视艺术规律特点的概括总结,以期形成适合融媒体时代影视艺术导论课程的知识体系。本书既立足高校影视学科基础课程,面向即将从事影视创意与制作的学生,也可服务于影视爱好者作为提升艺术与媒介素养的通识读物。

图书在版编目(CIP)数据

融媒体时代影视艺术十讲/艾青著.—上海:上海交通大学出版社,2023.1(2025.6重印)
ISBN 978-7-313-26830-3

Ⅰ.①融… Ⅱ.①艾… Ⅲ.①影视艺术—教育研究② 传播媒介—教育研究 Ⅳ.①J9②G206.2

中国版本图书馆CIP数据核字(2022)第214484号

融媒体时代影视艺术十讲

RONGMEITI SHIDAI YINGSHI YISHU SHIJIANG

著　者:艾　青	地　址:上海市番禺路951号
出版发行:上海交通大学出版社	电　话:021-64071208
邮政编码:200030	经　销:全国新华书店
印　制:常熟市文化印刷有限公司	印　张:14.75
开　本:710 mm×1000 mm　1/16	
字　数:217千字	
版　次:2023年1月第1版	印　次:2025年6月第2次印刷
书　号:ISBN 978-7-313-26830-3	
定　价:68.00元	

版权所有　侵权必究
告读者:如发现本书有印装质量问题请与印刷厂质量科联系
联系电话:0512-52219025

前 言 | preface

　　媒介融合，在当下已然无处不在。信息技术革命带来了许多新兴媒介，新兴媒介又与传统媒介互联互通、交相辉映，人类进入了融媒体时代。媒介形态以大兼容、大汇聚、大交融为基本特征，从表层的信息内容、传播渠道和终端到深层的艺术、文化、审美，乃至经济、产业等多维度的融合，对人类生存与整个生活状态都产生了深刻且持久的影响。

　　这样的时代变革，对于影视艺术——20世纪以来最具影响力的叙事艺术——自然意义深远。伴随着数字媒体技术的介入、媒介产业组织的整合以及网络社会结构的转型，影视与其他多种媒介壁垒被打破，网络影像视频融入影视艺术族群，在新旧媒介交融博弈的过程中，影视艺术凭借其发展成熟的视听、叙事、类型和风格，借助新媒介渠道进行着再生产，与此同时，其自身的制作模式、创作形态、传播空间、审美关系又获得了再拓展，而不断从旧媒介走向新媒介。借助法国哲学家雅克·德里达（Jacques Derrida）提出的"延异"（différance）概念，我们会发现对融媒体时代影视艺术的定义总是延迟的，因为融合始终是运动着的，在与其自身所处的环境关系中不断变化着，融媒体时代的影视艺术与我们已经熟悉的由诸多惯例构成的影像系统处在"似又不似"的关系中，这种"延异"在观众心理上激起了一种既熟悉又陌生的感觉。并且，艺术与技术、人文与科技的关系是复杂的，艺术发展并不能简单地以生物学意义上的进化论观念来评判高下。因此，认识融媒体时代的影视艺术，仍需掌握影视艺术经百年发展而积淀的基本原理、惯例及其运作机制，在此基础上观察摸索新的规律特点，这也是本书想通过理论梳理、现象分析与方法归纳将传统与当下的影视艺术加以融汇提炼总结的出发点，以期形成适合新时代影视艺术导论

课程的知识体系。

本书在结构体系、内容范围、文化视野等方面有如下特点：

第一，以专题讲授作为组织架构，从基本概念出发，以问题意识为驱动，以点及面，突出"影视艺术导论"课程自身的独立价值与教学重点，引导学生快速入门。当前国内已经有了一些全面系统性的同类教材，基本都涵盖了影视艺术的历史概况、艺术特征、创作流程、经典作品、生产传播等方方面面的内容。而本书避免"史""论""创作"等几方面的简单叠加，侧重对影视艺术基本特点与现象规律进行理论上的概括总结，将其分解为若干个基本概念，以此为核心设计教学专题，除第一讲引论外，列有九个专题：语言要素（画面与声音）、段落结构（蒙太奇与长镜头）、叙事系统（故事与类型）、角色创造（镜头前的表演）、艺术思潮（风格与流派）、大众媒体艺术（电视与网络视听节目）、非虚构艺术（纪录片）、"超"现实艺术（动画片）、艺术鉴赏（影视接受与批评）。在编写上，采用从微观到宏观的思路，由局部入整体，将各个概念嵌入影视艺术的知识系统，让学生对影视艺术的细节分析与整体读解都有章可循。并且，每一讲专题都以问题研讨开始，这些问题既涉及核心理论概念，又与影视创作实践紧密相关，以问题带动影像思维与创意思维的训练，加深对影视艺术的分析与思考。

第二，在媒介融合背景下把握影视艺术教育的创新与转型发展，引导学生认知影视媒介的艺术生成机制及其在融媒体时代的嬗变，并在影视与其他媒介形态的互文关系中领悟影视艺术独特的视听语言、叙事系统及其审美内涵。当前国内同类教材阐释的"影视艺术"基本限于"电影"和"电视"，而随着媒介技术的更新和媒介环境的变革，影视艺术获得了极大拓展，新形态与新现象层出不穷。为适应时代发展的需要，本书的"影视艺术"不仅涵盖传统的电影艺术、电视艺术，而且延伸到将网络视听艺术、新媒体艺术等新的媒介内容和形式纳入自身的媒介领域内进行创造性使用和重构而得以从旧媒介走向新媒介的影视艺术。此外，与许多同类教材将电影艺术与电视艺术分开讲述不同，本书在注意区别电影、电视与网

络视听节目之间个性差异的基础上，更为强调影像视听类媒介在艺术性上的关联度与融合性。在各专题讲授上，既注重介绍影视艺术的基本原理、惯例及其运作机制，又强调融媒体时代的影视艺术在要素构成、叙事形态和艺术特征上的更新与突破。在案例选择上，力求影视史经典作品和新兴影视形态的平衡，体现教材内容的与时俱进。

第三，注重全球化视野与本土性理论实践的结合，在新全球化格局与融合发展潮流的社会语境下凸显影视艺术对应国家需求与行业需求的重要价值。本书既开放性地借鉴国际学者的经典理论与成熟学说，引入国际影像前沿技术与艺术的案例阐释，又努力总结本土学者的创新思考以及中国影视艺术对世界的重要贡献。既突出知识性的专业教育，又强调影视艺术的人文特质和社会功能，将对影视艺术的认识置入更为广阔的社会文化场域，呈现影视艺术与特定的民族文化历史语境的关联性及其复杂的相互作用，提升学生的文化价值认同，以培养讲好中国故事、传播中华文化的创意型、融合型影视艺术人才。

本书既立足高校影视学科基础课程，面向即将从事影视创意与制作的学生；又尽可能兼顾影视艺术理论的专业性和"导论"体例编写的通识性，因而也可以服务于广大非专业的影视爱好者以提升其影视艺术素养。笔者自2010年开始在上海交通大学教授相关课程，虽有一定的一线教学经验，但本书的不足与遗憾之处在所难免，诚盼各位读者、方家不吝指正。本书的出版得到了上海交通大学媒体与传播学院精品教材建设的支持，笔者的硕士研究生张家宁为本书第八讲"非虚构艺术：纪录片"进行了部分案例的搜集整理，还有多年来在课堂上相知相伴的学生们，教学相长，激励笔者不断更新知识体系与教学内容，在此一并感谢。

目 录 | contents

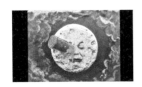

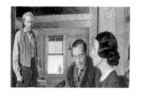

第六讲　艺术思潮：风格与流派

第七讲　大众媒体艺术：电视与网络视听节目

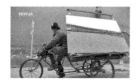

第八讲 非虚构艺术：纪录片

第九讲 "超"现实艺术：动画片

第十讲　艺术鉴赏：影视接受与批评

第一讲
引论：影视艺术与媒介融合

第一节　"影视"何以"艺术"？

一、"电影艺术"的确立

"影视艺术"这个称呼并不是理所当然的。以电影为例，其早期并不被认为是一门艺术。电影诞生的标志性事件，是1895年12月28日卢米埃尔兄弟（Auguste Lumière，Louis Lumière）用他们的"活动电影机"将一批短片首次售票公映于法国巴黎卡普辛路14号大咖啡馆。这些时长在1—2分钟的短片，多取材于日常生活，或再现街道实景，或记录家庭场景。当时的人们虽然震惊于这一新发明让他们在银幕上能够看到运动的人与物，但并不认为这种技术装备和艺术有任何关联。卢米埃尔兄弟认为自己是发明家、制造家，却从来不是艺术家，因为他们做的只是记录现实、再现生活。而艺术虽然来源于现实世界，但并不等同于现实世界，它需要借助一定的媒介手段，对现实世界进行创造性的提炼与加工，是人类所独有的一种精神存在。

在这次放映的观众席中，有一位魔术师乔治·梅里爱（Georges Méliès），对电影拍摄产生了浓厚的兴趣，也投入电影的制作与放映中。他在自己的剧场放映电影，把剧本、演员、服装、化妆、布景等戏剧艺术常

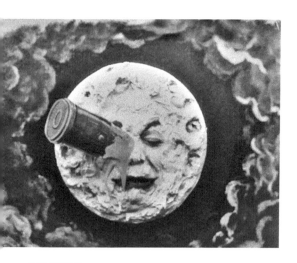

电影《月球旅行记》(1902)太空船砸进月球左眼的画面

用的手法引入电影摄制，还通过"停机再拍"、二次或多次曝光、合成照相、叠印、溶入溶出、人工调色等开创性的特效摄影技术，制造出许多超出日常生活的魔幻场景：美丽的贵妇瞬间消失、魔鬼爆炸化为一团烟雾、太空船砸进月球的左眼……在梅里爱看来，电影可以创作幻想故事，可以"改变生活"，使人类丰富的想象变成银幕上可被观看的影像。

但彼时，电影在法国的上层社会和文化圈内颇受蔑视，被看作是粗俗的杂耍、魔术，难登大雅之堂，没有固定的放映场所，往往借助空闲的歌舞杂耍剧场或者作为余兴节目，有身份的市民想看电影只有等到天黑后才敢去，并把帽子压得低低的，以防被人认出觉得丢脸。而在美国，电影从一开始就被视为面向大众的娱乐生意，1905年左右在城市商业区或工薪阶层社区出现了很流行的"镍币影院"，因为门票通常需要一个五美分的镍币，以迎合中下层市民观众的娱乐需求。

而倾心电影的学者们看到了电影和其他艺术一样，可以改变现实世界混乱无意义的状态，使之具有自足的结构和节奏。于是，电影学说出现了，努力在艺术殿堂为电影寻找立足之地。1911年，电影理论的先驱者、侨居法国的意大利文人乔托·卡努杜（Ricciotto Canudo）发表"第七艺术宣言"①，从理论上第一次肯定了"电影作为艺术"，电影是在诗歌、音乐、绘画、雕塑、建筑、舞蹈这六种传统艺术之后的独立艺术，是运动着的造型艺术，"电影通过影像增大了表现的可能性，同时也规定了普通通用的语言"②。1916年，德国哲学家雨果·明斯特伯格（Hugo Munsterberg）

① 1911年，卡努杜发表的文章最初名为《第六艺术的诞生》"（La naissance d'un sixième art）"，在诗歌、音乐、绘画、雕塑和建筑这五种艺术形式的基础上，将电影作为一种新的艺术，随后不久，他提出舞蹈应被视为第六种艺术，将电影改为"第七艺术"，这个词常被后人作为电影艺术的代名词。

② 黄琳.西方电影理论及流派概论［M］.重庆：重庆大学出版社，2008：3.

在美国哈佛大学任教期间写了《电影：一次心理学研究》（*The Film: A Psychological Study*）一书，从心理学角度论述电影是一门艺术，尤其解释了电影影像的深度感和运动感可以使观众产生一种独特的内心体验，创造出情感，这是电影艺术的价值所在。而他认为电影艺术的奇迹只有在它进行叙事时才会产生，所以他热衷讨论的是1915年间他在美国几乎每天都看的剧情片，这其中包括美国导演大卫·格里菲斯（D. W. Griffith）的电影。

在世界电影发展史上，格里菲斯被认为是奠定电影作为一门独立艺术的集大成者，同时期的还有英国布莱顿学派和美国导演埃德温·鲍特（Edwin S. Porter）等，他们在剧情片的景别使用（如特写、远景等）、镜头运动、剪辑技巧（如平行剪辑、交叉剪辑等）的探索上做出了巨大贡献。而格里菲斯将这些技巧组合在一起，融贯成一套相对完整系统的电影语言，开启了经典叙事电影的时代，他所开创的"全景—近景—特写"的镜头组接、"最后一分钟营救"的蒙太奇段落，至今仍然是电影人不断运用的经典手法。

经过最初20年的发展，在创作和理论的双重层面上，电影作为艺术的地位初露端倪。紧接着欧洲先锋电影运动与早期现代主义电影思潮相继兴起，"到1935年为止，电影是一门独立的艺术，几乎已经成为所有有识之士的共识"[①]。强调电影作为一种艺术形式的形式主义理论著述随之涌现，较有代表性的如鲁道夫·爱因汉姆（Rudolf Arnheim）的《电影作为艺术》（*Film as Art*），谢尔盖·爱森斯坦（Sergei Eisenstein）的《电影形式》（*Film Form*），贝拉·巴拉兹（Béla Balázs）的《可见的人类——论电影文化》（*De Sichtbare Mensch*）等。而随着有声时代的来临以及对电影艺术的社会功能意识的强调，安德烈·巴赞（André Bazin）的"摄影影像本体论"、齐格弗里德·克拉考尔（Siegfried Kracauer）的"物质现实复原论"等现实主义电影理论出场，电影艺术的经典理论建构宣告完成。

就像其他艺术媒介一样，电影艺术能够运用一定的艺术语言（符号、技巧、手段、结构等），自由传达出创作主体的情感和对世界的认识思

① 达德利·安德鲁.经典电影理论导论［M］.李伟峰译.北京：世界图书出版公司，2013：5.

考，引起接受者的情感活动和心智体验。在这点上，许多电影理论家都强调电影汲取了多种艺术媒介的长处，如音乐的时间结构思维、绘画建筑的空间结构思维、文学戏剧的叙事结构思维等。苏联电影评论家尤列涅夫（Rostislav Yurenev）认为，电影"从文学那里获得了驾驭语言的神奇力量，学会了组织情节、揭示性格；从音乐那里学会了表达激情，构成和谐和节奏；从造型艺术那里学会了画面构图、角度变化和色调处理。而且在这里，电影是按照自己的方式来运用所有这些艺术手段的，并赋予它们某种新的、电影所特有的东西"①。这种"新的""特有的"的思维使电影从对其他艺术媒介的依赖中解放出来而具有独立性，即电影艺术是通过影像运动对现实世界进行创造性的叙事与观念表达。而随后声音被引入电影中，与影像共同构成的视听语言成为电影艺术的基础，也正是在这个基础上，后来出现的电视艺术可以与电影艺术被纳入同一范畴。

二、从"电影艺术"到"影视艺术"

电视，在英语中对应的词为 television，即前缀 tele（远程）+ vision（画面），顾名思义，"远程传播影像画面"，这是电视所承载的最初也是最重要的使命。正如美国学者弗·杰姆逊（Fredric Jameson）说道："在电视这一媒介中，所有其他媒介中所含有的与另一现实的距离感完全消失了。"②电视的出现依赖于电磁波的发现和无线电技术的进步，人类首先通过无线电广播实现了远距离传送声音，而随着硒元素光电效应的发现，光电之间的转化以及远距离的传送画面也具有了可能性，图像和声音能够同时编码、解码为电子信号，传送出去。此外，机械扫描盘、电视接收机显像管、机械电视机先后被研制出来，得以实现在远方覆盖范围内的接收机荧屏上即时重现影像。

① 查希里扬. 银幕的造型世界 [M]. 伍菡卿，俞虹译. 北京：中国电影出版社，1983：2.
② 弗·杰姆逊. 后现代主义与文化理论——弗·杰姆逊教授讲演录 [M]. 唐小兵译. 西安：陕西师范大学出版社，1986：192.

1936年11月2日，英国广播公司（BBC）在伦敦郊外的亚历山大宫以一场规模盛大的歌舞开始了电视的正式播出，这一天成为世界电视的诞生日。第二次世界大战后，电视在西方世界迎来了快速的发展，到20世纪50年代末，90%的美国家庭都拥有了电视机。电视的迅速普及，加上郊区生活方式和广播娱乐等其他休闲活动，使得原本占据城市娱乐业首位的电影受到了很大冲击。

通常认为，电视和电影在很多方面是大相径庭的。例如，电视承担的最主要角色是作为信息发布和传播的媒介，因此对于电视能否作为一种艺术形式（或者说电视是艺术媒介还是传播媒介），理论界还存在一定的争议，至少大多数人认为电视的大众传播媒介功能更大于艺术功能。再如，两者的观看体验也不同，由于成像方式不同，电视画面的清晰度不及电影，电视机屏的尺寸要小于电影。而为了适应"小屏"观看，满足更为日常生活化的内容需求，以及比电影更短的制作周期和更大量的生产规模，电视节目在镜头机位、景别、调度、用光、声轨上都发展出了自己的惯例。

然而，从电视作为电影的潜在对手出现开始，两者实际上就已紧密地交织。以美国为例，二战后不久，好莱坞片厂为追求利润，实施以电影为基础的电视服务计划，如将电影的版本出售给电视按次收费等，到20世纪60年代"电视电影"（made-for-TV movie）的新形式又被创造出来，并向迷你系列剧扩展，好莱坞片厂摄影棚和外景地也逐渐为电视制片中心所共用。20世纪七八十年代后，电视技术突飞猛进，随着微电子技术、光纤通信技术以及卫星通信技术的进步，卫星电视和有线电视得以发展，此外，大屏幕电视和家用录像机（VCR）等也被研发出来，为影院制作的电影在电视屏幕上比在影院放映的次数甚至更多。与此同时，好莱坞片厂向多元化的媒体帝国转型，基于跨媒体平台的影视人才与资源汇流，电视与电影之间的边界越来越模糊，而逐渐成了合作分工关系。

电影与电视行业得以联合的基础，正在于两者区别于以往艺术媒介的影像视听共性，具体表现在：影像的对象世界（镜头前的对象或通过虚拟技术成像）、形成影像的基本原理（光线在观众视网膜上形成影像，对三维世界的二维再现）、最终形成视听结合的作品；并且，两者在视

听语言的艺术形式上存在着许多共性，尤其是对电视纪录片、电视综艺节目、电视剧、电视散文、音乐电视等电视节目来说，借助创造性的影像视听语言和艺术形式对现实世界进行叙事表达，给人以审美上的愉悦和情感上的满足仍然是其重要目的，在拥有艺术共性的同时又兼具自身独特的媒介属性，如与电影相比，电视节目可以在更长的时间跨度内讲述故事等。所以，这些电视节目在一定程度上也可以视为艺术品。在二战后电视蓬勃发展的黄金时代，许多电影理论家都认为电视问题可以放在电影范围之内进行讨论，如法国新浪潮的理论阵地《电影手册》"最先出版的六期就宣布自己是关于电影和电视的杂志"①，电影符号学家克里斯蒂安·麦茨（Christian Metz）将电影和电视放在"视听"领域下看作"一种语言"进行定义："电影—电视，是用机械方法获取的多元的活动影像（文字说明——三种声音元素：话语、音乐、音响）"，而如果非要做区分的话，只是把"用机械方法获取影像"这一特点分为"摄影影像"和"电子扫描影像"②。换言之，影视艺术作为某种约定俗成的惯称，也是在新的历史阶段下对电影艺术更为广义的定义。

三、影视艺术的基本特性

（一）视听性

影视艺术以动态直观的画面语言及与之有机结合的声音语言为基础的视听艺术，让观众既"耳闻"又"目睹"（还要想象），以此塑造人物、讲述故事、展现生活、抒发情感或阐释思想。其中运动的影像是影视艺术区别于其他艺术的标识性特征，镜头画面内人、物及摄影机的运动、镜头与镜头之间的变化和剪切等，形成了影视艺术独特的影像运动，展示着不同段落主题时空的外在流动变化，以及对象物的运动造型之美，而且成为作

① 柯林·麦凯布.戈达尔：七十岁艺术家的肖像［M］.韩玲，张晓丽，薛妍译.北京：新星出版社，2008：262.
② 克里斯蒂安·麦茨.电影语言的符号学研究：我们离真正的格式化的可能性有多远？［J］.单万里译.世界电影，1988（1）：25—35.

品内在线索发展和人物情感状态的推进力量。

（二）技术性

在所有艺术门类中，影视是最依赖现代科技发展的一种媒介艺术。电影电视本身就是技术的产物，如光学、化学、机械学、声学等领域的发展中出现的胶片及洗印技术、光学镜头、摄影—放映机、照明技术等，都为电影的发明提供了强大的物质与技术支持，而电视的出现则依赖于电磁波的发现和无线电技术的进步。并且，影视艺术以逼真性为美学标准，其表达方式的演进也与科技的发展密切相关，从声音、色彩的出现到摄影机、灯光设备、放映系统的更新以及各类特效的研发等，为观众营造真实的幻觉。20世纪70年代以来，随着计算机技术对影视生产的深入介入，影视制片工艺发生了革命性变化，现代科技在影视艺术中发挥的作用正在不断提升。

（三）商业性

影视艺术既属艺术范畴，又属商业领域。没有一部影视作品是在经济语境之外创作的。不管是商业类型的影视剧，还是独立制片、纪录片或先锋派的电影创作，都有着各自的经济成分。制片生产—发行销售—放映播出，这一过程代表了影视工业的基本描述模型。影视是集体创作，需要投入大量的机器设备和资金，而从拍摄到市场宣传发行，再到影院基础设施的建设，乃至周边产品的开发和营销，都必须依靠经济的推动，常被人们视为"最昂贵的艺术"。因此，影视艺术作品总是具有与商品希望一炮打响、立竿见影的某种相似性，需要获得相应的利润来进行再生产，这就迫使艺术创作者更加注意对作品被接受情况的研讨并用以指导自己的艺术实践。

（四）媒介性

影视作为一种视觉和听觉、时间和空间、再现和表现、艺术和技术相结合的媒介样式，在工业化体系的保障和娱乐功能渐显的基础上，迅速晋升成为一种主导性的大众传播媒介，对人类的影响力比以往任何一种媒介都来得深广。一开始电影只需要在电影院发挥传播效果，而电视、录像带

和镭射光盘等电子媒介携载着电影走出影院、走入家庭，新兴的数字移动媒介终端又让影视增添了更多样化和自由性的放映和传播渠道，加速了影视媒介属性的扩张。影视总是要反映特定时代社会大众的欲望、需求、恐惧与抱负，给人提供思想与情感延伸的媒介环境。影视也是提供信息传递和交流的平台，观众从作品中获得审美感知与愉悦，在与明星以及其他观众的互动中形成意趣相投的娱乐群体。

（五）综合性

影视的综合性首先是各种已有艺术形式的综合，将动的艺术、静的艺术、时间艺术、空间艺术、造型艺术、节奏艺术等包容在内，并加以创造性的吸收消化，创造出一种全新的艺术形态。如电视节目中有一种非常重要的节目形态——电视综艺节目，就是广泛综合音乐、舞蹈、戏剧（戏曲）、小品、杂技、游戏、竞赛等多种艺术或非艺术的形式为一体，与独特的电视表现手法和技术手段有机结合，以满足广大观众多方面的艺术审美和休闲娱乐等需求。影视的综合性还表现在其集体性的创造过程，一部电影或电视节目的完成，需要导演、编剧、制片、演员、摄影师、美工师、录音师、道具师、服装师、化妆师、剪辑师、声音设计师等诸多部门工种人员的协同合作。

第二节　媒介融合给影视艺术带来了什么？

一、媒介融合的概念

1964年，加拿大传播学者马歇尔·麦克卢汉（Marshall McLuhan）在《理解媒介：论人的延伸》（*Understanding Media: The Extensions of Man*）一书中提出了被后人广为引用的观点："媒介即信息。"[①] 他强调，"重要的是

① 马歇尔·麦克卢汉.理解媒介：论人的延伸［M］.何道宽译.北京：商务印书馆，2005：39.

随新技术而变化的框架，而不仅仅是框架里面的图像"①，意在指出相较于媒介承载的信息和内容，媒介本身的形式、性质和结构的变化更为重要，媒介的内爆和延伸会成为重塑社会环境和革新人类感知的决定性力量。媒介的形式决定信息的性质，但当媒介作为一种框架结构限定了信息的流通和传播时，信息反过来就会对媒介提出变革需求，要求媒介打破传播壁垒，加强协作和互动。

"融合"（convergence）最早源于科学领域，20世纪下半叶随着计算机技术的发展，以信息技术为核心的"第三次工业革命"将人类带入后现代社会，传统的报刊电话、广播电视等媒介形态借助新技术得以互联互通。美国麻省理工学院计算机科学家尼古拉斯·尼葛洛庞蒂（Nicholas Negroponte）在20世纪70年代末用三个相互交叉的圆圈分别代表计算机工业、出版印刷工业和广播电影工业来演示和描述其技术边界趋于重叠的聚合过程，并认为三者的交叉处将是成长最快、创新最多的领域，这一极富前瞻性的论断对人们以融合的视角审视传播动态的发展起到了先驱作用。20世纪80年代后，媒介融合（media convergence）一词得到推广，美国传播学者伊契尔·德索拉·普尔（Ithiel De Sola Pool）指出媒介融合是各种新旧媒介呈现出多功能一体化的发展走向，"一种可称为'传播形态融合'（The convergence of modes）的过程正在模糊媒体之间、甚至是点对点传播与大众传播之间的界限，前者如邮政、电话和电报，后者如报纸、广播和电视……过去存在于一种媒介及其用途之间的一对一关系正在消逝"②。20世纪90年代以来，数字化信息技术飞速发展并推动互联网进入大众视野，新兴媒介层出不穷，原有的媒介形态界线逐渐消融，媒介融合已成为全球传媒业发展的重大现实和重要趋势。

媒介技术融合是媒介融合的前提条件，也是媒介融合的主要推动力量。技术与媒介是相辅相成的一组概念，媒介的发展与技术的发展一直

① 罗伯特·洛根. 理解新媒介：延伸麦克卢汉［M］. 何道宽译. 上海：复旦大学出版社，2012：11.

② POOL I. The Technologies of Freedom: On Free Speech in an Electronic Age［M］. Cambridge: Belknap Press, 1983: 23.

密切相关，如印刷术与平面媒体、无线电与广播媒介、电视技术与电视媒介等，而电视媒介又初步融合了广播媒介、平面媒介的功能，并吸收电影艺术增加了影像现场效果。到20世纪末，数字传播技术（包括数字存储、数字编辑、数字网络、数字呈现等）的演进，不仅加速了传媒信息之间的沟通互联，而且形成了新生媒介与传统媒介交相辉映的态势，各种不同媒介形态之间的动态融合越来越频繁：第一，实现了媒介内容载体的融合，即原先分属于不同媒介体系的内容（文字、图片、声音、影像等）都变成两种简单的脉冲信号"0"和"1"，依托数字技术形成了跨平台和跨媒体的使用，利用数字化终端，形成多层次、多类型内容融合产品。第二，实现了传播渠道的融合，即原来不同形态的媒介产品传播渠道的融合与互联互通，具体来说，传播渠道主要指广播电视网、电话通信网、互联网三个信息传输渠道，从而满足了人们对内容产品能够"零时空传递"的需求。在这一态势下，受众在传播活动中的自主度逐渐增强，不再局限于被动接受，而是转向个性化的媒介信息搜索，信息传播按需分配给使用不同数字终端的受众，实现相互渗透、相互兼容。第三，实现了媒介终端的融合，即终端设备不仅具备解码多种信号的多媒体理解和展示能力，而且以一种融合性的"多模态"适应了不同传播渠道的兼容性，受众只需要采用一种开放的终端设备就可以接收来自各种媒介的信息和服务，还可以利用终端进行信息内容的编辑和传播。目前最有代表性的终端融合产品就是智能手机。

媒介融合不仅需要技术融合的保障，还有来自经济领域的革新带来的媒介所有权的融合。为了更好地实现媒介信息的自由融合与流动，寻求媒介经济利益的最大化，媒介产业组织常通过资本的兼并重组或企业间的战略联盟，来进行大规模的媒介所有权整合，实现其技术、内容、资金等资源的有效配置和协同合作。例如，以动画片制作起家的迪士尼公司在1995年并购了大都会美国广播公司，成为拥有电影、电视广播、主题公园、演艺娱乐、度假村以及衍生品销售的多元化公司，而后又于2006年、2009年、2012年、2019年先后收购了皮克斯动画、漫威工作室、卢卡斯电影公司，以及福克斯旗下的有线网络、电影电视制作业务和流媒体平台Hulu控

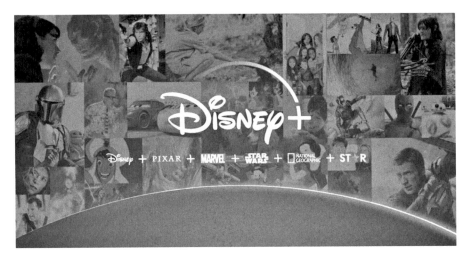

流媒体服务平台Disney+提供迪士尼旗下多个品牌的电影和剧集以及为平台定制的原创内容

制权等，发展为全球领军的影视巨头。近年来迪士尼全力推进流媒体化发展战略，构建自主媒体融合渠道，先后于2018年、2019年推出流媒体服务平台ESPN+和Disney+，实现对媒介所有权、IP资源版权的全面掌控，多种媒介相互融合，内容与渠道相互赋能，不断扩大核心观众，从而延伸产业链与强化品牌价值。

媒介融合还广泛地发生在社会文化变革领域，深层次地影响了当代人类的文化形态与社会结构。美国媒介和文化研究学者亨利·詹金斯（Henry Jenkins）提出"融合文化"（convergence culture）的理论概念：普遍以受众参与和互动生产为特征，传统传播模式下内容提供者与内容接受者的身份关系日渐模糊，代表着"我们关于自身与媒体关系思维方式的一种变迁"[1]。社会学家曼纽尔·卡斯特（Manuel Castells）则更敏锐地看到，新技术范式（信息主义）的基础上出现了一种新的社会结构——"网络社会"[2]。这是一种社会形态层面的"媒介融合"，促成了社会关系的结构性转变，媒介机构就是网络中的一个节点式渠道，让各种信息流通并尽可能发挥自己的汇流、储存、归整、分流和转输的作用。正如普尔的预见："融合并不意味着最终

① 亨利·詹金斯. 融合文化：新媒体与旧媒体的冲突地带［M］. 杜永明译. 北京：商务印书馆，2012：56.

② 曼纽尔·卡斯特. 信息论、网络和网络社会：理论蓝图［M］//曼纽尔·卡斯特. 网络社会：跨文化的视角. 周凯译. 北京：社会科学文献出版社，2009：46.

夺得稳定和统一。它作为一种持续性的统一力量发挥作用，却总是保持动态的变化张力。"①

二、电影死了吗？

随着数字技术的升级与媒介融合的加强，有关"电影死亡"的讨论自20世纪90年代末持续发酵，并在21世纪愈演愈烈。在电影百年诞辰之际，诸多理论家对数字电影挑战之下的电影命运进行了思考，美国著名作家、评论家苏珊·桑塔格（Susan Sontag）称"电影，曾经被誉为20世纪的艺术，现在，当这个世纪以数字的方式结束时，它似乎成了一种衰败的艺术"②，美国电影评论家戈弗雷·切希尔（Godfrey Cheshire）也认为，数字技术的到来将导致传统电影（Motion picture）作为一种艺术形式的消失，电影会越来越像电视③。进入21世纪后，电影全数字化的制作流程以及播映模式的多元化，给传统的胶片电影创作者带来了强烈的危机感，近些年来多位电影导演如彼得·格林纳威（Peter Greenaway）、昆汀·塔伦蒂诺（Quentin Tarantino）、让-吕克·戈达尔（Jean-Luc Godard）、马丁·斯科塞斯（Martin Scorsese）等屡次在公开场合发出"电影已死"的喟叹。

与此相对，还有许多乐观论者。例如，法国哲学家、社会学家吉利斯·利波维茨基(Gilles Lipovetsky)和电影评论家让·瑟鲁瓦（Jean Serroy）在合著的《全球银幕》（L'écran Global）一书中，将电影的多元流动播映看作电影的外溢效应和影响力，他们将当下称为电影的第四阶段——超现代屏幕时代，以过量影像、多重影像和距离影像为特征，电影有望重塑整个社会文化环境④。媒体理论学者列夫·马诺维奇（Lev Manovich）把电影作为数字媒体的必要血液、养分与基底，在其代表作《新媒体的语言》

①　亨利·詹金斯. 融合文化：新媒体与旧媒体的冲突地带［M］. 杜永明译. 北京：商务印书馆，2012：41.
②　SONTAG S. The Decay of Cinema［N］. The New York Times，1996—2—25.
③　CHESHIRE G. The Death of Film/The Decay of Cinema［N］. New York Press，1999—8—26.
④　孙绍谊. 二十一世纪西方电影思潮［M］. 上海：复旦大学出版社，2019：158.

（ *The Language of New Media* ）中提出"多媒体电影"和"宏观电影"的新愿景，电影在当下制作方式和传播方式全面变革的情势下，将与各类多媒体进行深度交融，通过多媒体的全新创作技术和媒介逻辑生成新的多媒体电影，电影未来会作为一种信息空间媒介演变成兼容各类新媒介和新文化的宏观电影形态①。

　　无论是声称"电影已死"方还是强调"电影未死"方，都出于对急剧变幻的数字技术和媒介融合的聚焦和关注，毕竟没有谁会真的期待电影死亡。即使是数度放言"电影已死"的格林纳威也曾在采访中表露想要创作基于新技术和新媒介的电影："我非常想要制作全天域电影的多媒体光盘。我想要单一、巨大的银幕影像铺天盖地，以至于你必须像在世间游走那样伸长脖子。我还想要多媒体光盘拥有网络的能力，永不停歇地制造百科全书，这会让每一位使用者以一种截然不同的方式产生交互性反应。"②

　　争论的背后其实是电影的观念问题：数字改造和媒介融合后的全新电影形态还是不是电影？如果暂时搁置对这一问题的回答，换到历史角度考察可以发现，关于电影死亡的论调并不是一个新话题。电影自诞生以来，随着人类技术的进步和媒介环境的变化已经发生了数次变化，如声音的加入、电视的竞争、3D电影的出现、VCR/DVD的兴起、胶片的退场等，每当电影业陷入困境，电影的死亡问题就会进一步成为学界和业界关注的话题，而关于电影的认识也在随之不断延展与变化。电影学者安德烈·戈德罗（André Gaudreault）与菲利普·马里恩（Philippe Marion）在其新著中不无挪揄地说道"电影不停地在死去"，并细致列举了电影在历史上的"八次死亡"："出生即死亡""工业导致死亡""机制化导致死亡""有声技术导致死亡""电视机杀死电影""录像带杀死电影""遥控器带来的交互

　　① MANOVICH L. The Language of New Media [M] . Cambridge: The MIT Press, 2002: 322—325.

　　② 马努·卢克施. 媒介即讯息——彼得·格林纳威访谈 [J] . 蒋含韵译. 电影艺术，2017（5）：99—103.

时代导致电影死亡"和最近的"数字技术谋杀电影"①。

如前所述，电影作为一种艺术出现之时，就曾经将戏剧、音乐、舞蹈、绘画、建筑等传统艺术元素融入影像运动之中，而电影创作过程本身又具有分工合作的集体性特征，因此，对各种艺术门类工种的兼容并包和有机融合一直以来都是电影作为综合艺术的表现。此外，与传统艺术不同，电影的艺术更新始终与现代科技进步紧密相连，同时大批量生产和发行的电影工业制片体系又激活了电影的商品属性和媒介属性。当下数字技术和流媒体技术深度介入电影，尽管理论界争论不休，但电影自身并没有受到此起彼伏的"死亡论"呼声的影响，依旧在持续不断地跟随时代脚步向前发展，拓展着新的生存之道，再次展示出电影作为一种影像媒介和综合艺术的特质和强大力量。

三、融媒体时代影视艺术的变革

如前所述，媒介融合从本体意义上是由于信息内爆导致媒介系统内部失衡、外界数字技术元力介入其中，自身发生异化、自组织调衡的结果，新旧媒介交汇、对抗和转化，最终统一化为数字媒介，进而实现媒介之间从表层的信息内容、传播渠道和终端到深层的艺术、文化、审美，甚至经济、产业等多维度的融合，我们进入了一个新的时代——融媒体时代。在融媒体时代的媒介环境中，一方面，百余年的电影生产模式已然趋于成熟，适合蒙太奇和摄影影像本体论两大经典理论的现实主义电影、类型电影、艺术电影、纪录片等仍然长期存在，它们完备的影像符码、叙事系统、类型文化和艺术审美有益于后续产品的"机械复制"，成为新媒介建构自身的攫取之源；另一方面，电影偕同后起的电视媒介一起，将新的媒介内容和形式纳入自身的媒介领域内进行了创造性地使用和重构，更新信息内容和艺术形态，从而将自身从旧媒介转变为新媒介。

① GAUDREAULT A, MARION P. The End of Cinema? A Medium in Crisis in the Digital Age [M]. BERNARD T trans. New York: Columbia University Press, 2015: 25—40.

（一）技术语言重塑影像语言

影视艺术广泛利用数字技术不断改造和充实着自身的语言元素、视听符码和影像结构，使这些基本审美构成产生新的形式和样貌，昭示着影像艺术表现力的进步。

数字技术对影视创作最大的冲击是动态影像的产生又有了除胶片、电子扫描外的新方式，即以像素为基本单位的数字生成方式。像素是活性、可操作的，各类计算机绘图软件以及编辑软件的成熟使由像素构成的影像本体集绘画、照片、画格影像、扫描影像、数字画幅等多种媒介于一身，因此，影像本体具备多种媒介的基因，携带着声音文本都可以转化为可供计算机使用的数值数据，成为跨媒介融合的多元体。

数字媒体鼓励交叉和混合化，如长镜头和蒙太奇在被数字化改造之后形成了再现与表现的融合，也呈现出写实主义和形式主义两种创作方式的平衡。在与原有影视艺术系统协同发展的过程中，新旧技术的交融使得数字影视技术创作方式更加快速地得以成为美学模式，产生了超越原有系统的美学蕴意，从虚拟影像、运动特性、声画关系、时空观念、叙事系统、角色创造、美学风格等方面都表现出与传统影视艺术不同的新特征。

随技术而来的全新影像语言存在方式和媒介体验也正在生成。如虚拟现实技术借助沉浸感、交互性、多感知性等设计特点，已在动画片、纪录片、剧情片等创作领域得到融合，全景影像、全视角观看、多体感引导、身体介入、互动叙事等新特点取代了传统电影的视觉语法和叙事规则。更甚者，电影可以不必依赖摄影和现实，彻底摆脱对于光线的依赖和对材质的需求，运用计算机的各类软件和数据库就能自动生成一部电影，如数据库电影、引擎电影、开源电影等新类型层出不穷，完全颠覆了传统电影的制作模式。

（二）界面逻辑重构信息叙事

当代影视的显示和播映机制从影院银幕、电视荧屏转移到以计算机、手机等为媒介核心的新媒体界面，连接智能终端的投影幕布和电视机也可

以视为放大的界面。界面既指计算机的外围设备和显示屏，也指通过显示屏与数据相连的人的活动。与银幕荧屏对影视并无实质性的干预相比，界面以其自身的技术逻辑（数据库、算法、编程和软件等运行编码被烧制进硬件的芯片）对影视信息进行操控，将新旧媒介融于一个通用平台营造持续互动、交融的媒介环境，并不断重构媒介传输的叙事内容及其表现形式，生产出许多新的影视形态。

界面成为串联电影屏幕、电视屏幕、电脑屏幕、手机屏幕、室内外LED显示屏、VR眼镜微缩影屏等多种媒介样态的通用平台，以及打通电影艺术、电视艺术、网络视听艺术、新媒体艺术等多种艺术形式的核心要素，影视叙事内容及表现形式外溢到新媒体界面并得以媒介融合，构成了微电影、网络电影、短视频、网络剧、网络综艺、VR电影、交互式电影、影像装置艺术等新媒体影视景观图谱。例如，2020年美国上线的精品短视频平台Quibi推出了一种兼具电影、连续剧以及短视频特征的创新叙事内容形态——"章节电影"（Movies in Chapters），将一般长达90—120分钟的电影长片拆解为一系列7—10分钟长的叙事单元播出。在"章节电影"上线两年后，Quibi可以将其组合成完整的电影长片再次销售；上线七年后版权可以回归到主创者手中[①]。Quibi还能根据智能移动设备特性，使用户在旋转设备时自动获取横、竖屏的不同视角以及与之相匹配的叙事景别。

随着观众与界面交互的增加，界面逻辑又反过来更新了影视艺术的叙事形态和创作模式，注重于导航、互文、链接和游戏性的叙事逐步发展起来。越来越多的影视公司通过大数据捕捉市场兴趣点、总结观众审美趋向，提前预估选择具有价值的文本和题材，如IP电影、粉丝电影、游戏电影、屏幕电影等跨媒介叙事形态的涌现。受众偏好和意见甚至在具体内容生产和拍摄过程中也持续发挥作用，如许多影视作品的故事结构和时空表达呈现高度的开放性，与传统封闭且连贯的故事发展模式相比，其叙事更

① JARVEY N. As Jeffrey Katzenberg's Quibi Races Toward Launch, Will a Changed World Help or Hurt?[EB/OL].[2020–04–15]. https://www.hollywoodreporter.com/features/quibi-was-riskybut-now-things-are-complicated-1286558.

加松散自由，处处留有余地，以便在续集创作中做出回应。此外，影视作品的新媒体界面持续得到开发，在观众与影像之间植入了多种互动元素，打破了传统影视艺术中编导之于作品的叙事权威性，出现了弹幕电影、众创电影、交互式电影等新兴形态。

（三）审美交互转型观众地位

视听文化区别于其他类型媒介文化的一个关键特征在于，受众的介入首先受到其审美经验和审美趣味的驱动。借助新媒体的优势和力量，影视艺术以持续的审美创造力满足观众不断升级的审美要求，尤其是在审美体验、审美关系等方面进行了革新，促进了观众地位的转型。

技术塑造媒介，媒介影响内容，而媒介与内容又共同构建了观众的审美体验。强大的数字新媒体技术将观众带入了真实与虚拟相互渗透的奇观化仙境，作为经典影视美学核心诉求的真实性被不断赋予全新的时代内涵。融媒体时代的影视艺术通过对观众各种感觉的开发、调整、交流与适应，使其全身心地沉浸于影视世界。观众所体验到的真实之美已不再局限于物质现实或相似形式的真实性，而在于将"感觉"和"现实"这两个对立因素相结合来形成新的真实感。这样一种审美体验，正在改变着人们对于影像与世界关系的感知方式，并对当代的影视理论提出了新的命题。

在审美关系上，影视艺术因新媒介属性而带来的观众互动性的提升和主体意识的觉醒尤为明显。新媒体平台即时性、强交互性的优势，消解了传统影视艺术固定的审美主客体关系，使审美传受双方自由地进行身份互换。观众不再是静态的、被动的受传者，而可以在观影过程中随时进行评论赏析（如发帖跟帖、弹幕留言等）以及在线剪辑、倍速等操作干预影像的呈现，也可以使用交互视频在线编辑等功能，随时根据自己的喜好往影像中拼贴素材（如图片、音乐、文字标注、地图位置等）进行艺术再生产，赋予影视作品新的美学意义及效果。而随着新媒体交互技术升级而出现的交互式电影，则让观众走进屏幕、介入剧情，获得控制故事情节走向和选择故事结局的主体性，在交互性审美关系中，"观众"转型为"用户"，建构起新颖的个人化审美体验。

第二讲
语言要素：画面与声音

第一节　什么是镜头画面？

一、影视语言的基本单位

语言是人类用来进行信息、情感等各种交流的重要媒介与符号体系。20世纪以来，人类进入了信息社会，对"语言学"的关注（亦称为"语言学转向"）构成了人文艺术学科诸领域的研究基础。现代语言学之父费尔迪南·德·索绪尔（Ferdinand de Saussure）提出，语言是一个有自身规则系统的、有限的、完整的符号系统，符号（能指）与事物（所指）之间的关系是任意的、约定俗成的，规则系统决定了所表达的意义[①]。每一种艺术都有自身的符号体系，从而构成了各门艺术独特的艺术语言，如绘画语言、音乐语言、舞蹈语言等，影视艺术尽管作为进驻艺术殿堂的后来者，却很快占据一席之地，建立了自身独特的语言体系：由视觉（画面）语言和听觉（声音）语言组建的符号系统，以此实现创作者对情感和意图的表达。

无论是故事片、电视剧的剧本或电视节目的策划文案乃至纪录片中的

① 参见索绪尔《普通语言学教程》相关观点。

即时事件，都需要经过摄影机的捕捉拍摄来呈现给观众。因此，镜头在影视中有两指：一是指摄影机、放映机用以生成影像的光学部件，通常称为光学镜头；二是指摄影机从开机到停机之间连续拍摄的画面，通常称为镜头画面。画面一词借自绘画艺术，早期电影常被称为"活动的绘画"或"活动的照相"，因其都是在具有明显边缘的二维平面上体现形象，被人的视觉器官接收，从而表达出某种含义，因此将镜头称作画面是从美学意义进行理解。同时，与绘画作为空间艺术相比，影视艺术兼具空间因素与时间因素，镜头画面是通过摄影机记录在感光胶片或转录于磁带或其他数字媒介上的画格在连续放映中所组成，所以又是不断变化的，具有运动性。

镜头画面是影视语言中用于承载一个特定动作或事件的视觉信息的基本单位，一部影视作品是由许多内容、长短以及拍摄方法不同的镜头画面所组成，画面造型元素（如构图、光线、色彩）以及与传统艺术有本质区别的镜头元素（如景别、角度、焦距景深、动态景框）共同作用，构建影视画面语言的要素，成为影视艺术表情达意的重要媒介。

二、镜头画面的要素

（一）构图

根据主题和内容的要求将要表现的对象有组织地安排在画面中，以呈现创作者意图的结构形式。

构图主要包括主体、陪体和环境三部分。主体是画面主要表现的人或事物，是构图的中心；陪体是用来陪衬或突出主体、均衡或美化画面、渲染气氛的人或事物，往往处在画面的左右两侧或角落等边缘位置。如在电影《少年派的奇幻漂流》（2012）中，派常常是画面的主体，老虎及海面上漂浮的小船是陪体，共同构成了电影关于人性中善恶并存的符号隐喻。环境是主体周围的景物和空间，包括前景、后景和背景，这其中前景和后景并非画面必需，而是为了强化画面的纵深感、远近感，或者增强戏剧张力、衬托主体需要而存在。如电影《春夏秋冬又一春》（2003）中有大量空镜头使用了花和树枝作为前景，增加了画面的层次感，又突出了水与

门、水与寺庙等的距离。

影视构图有多种多样的形式。大多数的构图都希望追求平衡、和谐的效果，甚至有些导演如巴斯特·基顿（Buster Keaton）、韦斯·安德森（Wes Anderson）等将对称性构图作为具有辨识度的影像风格。与此同时，不对称构图则常被用来刻意制造特殊效果，如电影《黄土地》（1984）让黄土地占据画面的大部分空间，只留出一线天空或超小比例的人，获得强烈的写意性和象征性。

封闭构图也是常用形式，利用画面内部的墙壁、柱子、窗户、栏杆等制造"框中框"，框中的内容容易成为视觉中心，以此表达人物压抑、孤独的内心状态或生存处境，如电影《花样年华》（2000）中多次用狭窄的楼道来再现男女主人公的生活空间，暗示他们所处的婚姻"围城"以及逾矩的欲望。

此外，利用线条搭配主体、陪体、环境之间的关系，并兼顾前景、后景等纵深层次，影视构图发展出了水平构图、直线构图、斜线构图、三角构图、对角线构图、S型构图等形式，以其各自的影像表意作用，展现出丰富多样的构图美学。

（二）景别

根据摄影机与被摄体的距离而形成被摄体在画面中呈现范围大小的区别。通常以被摄体即成年人身体为划分依据，景别分为五种：

特写，表现人体肩部以上，人的面部或物体某个细部的画面。由于将主体从环境中凸显出来，特写具有强烈的主观色彩，通常是为了揭示人物的心理，或者透露某一重要信息。

近景，又称为肖像画面，表现人体胸部以上，展示富含大量肢体语言信息的人物上肢和头、颈、肩的细致变化，特别是手和脸部的互动关系，其注入主观情绪的意图不如特写明显，观众对动作细节交代的辨析会多于情感的主观体验。

中景，表现人体膝盖以上，或者场景局部画面，能有效展示人与人之间的关系、人在场景中的作用以及相互作用，同时又兼顾部分的环境交代

且不失客观性，因此大部分对话场景都会使用中景，中景也是电视节目制作的常用景别。

全景，又称为全身镜头，表现人体的全身，或场景的全貌画面。人物通常占画面高度的1/2到3/4，全景能够较清晰展示人物移动的过程。全景画面有较明确的表现对象，主要用于表现人与环境之间的关系，代表一种旁观、冷静的距离。

远景，表现广阔的场面，又称为大全景。如果远景中有人物，人所占的比例也极小，以显示主体与环境的对比，远景主要用于介绍环境和抒发壮观、宁静、超然等情绪，多出现在影视作品首段进入、尾段抒情和段落中时间的停顿、跳跃和转换处，镜头长度一般在5秒或以上，使观众产生从故事时空中短暂抽离，体会影像所蕴含的情感与意境。

（三）角度

摄影机的拍摄角度决定了观众的观看视角，常用的重要角度有四种：

俯角：摄影机从高处往下拍摄对象，被摄体呈现出一定比例的压缩，观众会产生一种居高临下的视觉心理，因此往往用来表现被拍摄对象境遇的悲惨或品格地位的卑微。俯角的极端是鸟瞰镜头，直接从被摄体的正上方垂直俯拍，往往用于拍摄恢宏壮观的场景，如战争、追逐、迁徙、舞台演出等。

仰角：摄影机从低处往上拍摄对象，以突出被摄体的高度和气势，观众会产生一种压抑畏惧感或崇敬感。

平视：摄影机处于与常人眼睛相等的高度，是纪实风格常用的拍摄视角。

倾斜角度：摄影机与被摄体之间形成横向水平偏移，令被摄体出现水平倾斜，观众会产生晃动、紧张的观感，常用来表达人物迷离纷乱、浮躁焦虑、内心失衡等心理状态，也很适合暴力动作场景，营造特殊的艺术效果。

（四）焦距与景深

除了机位外，另一个控制画面视野范围与空间感的重要因素是焦距，即光学透镜的中心点到平行光束会聚点之间的距离。焦距影响景深，被拍

摄物体经镜头调焦后，在平面前后能形成相对清晰的影像，这个清晰范围对应的纵深距离就是景深。在其他条件不变的情况下，焦距越短，景深越大，焦距越长，景深越小。焦距和景深是导演控制画面视觉中心的重要手段，也体现着导演风格和作品风格。

从焦距和景深的角度，影视镜头分为标准镜头、长焦镜头、短焦镜头、深焦镜头、变焦镜头等常用镜头。

标准镜头即中焦镜头，焦距为40—50毫米，不同画幅尺寸的电影摄影机、电视摄像机所配置的标准镜头焦距值有区别。标准镜头与人的视觉感受最为接近，是现实主义风格影视作品最常用的镜头。

长焦镜头，焦距大于50毫米，当下普遍使用焦距为75—250毫米的望远镜头。长焦镜头视野窄，景深小，前景、后景之间的距离被填平，背景虚化，让人物从环境中凸显出来，拉近人物之间的情感距离，而且还可以把远距的景物或人物拉近拍摄局部细节或特写，主观意图十分明显，如为追求逼真效果的"偷拍""偷窥"，让观众有一种用望远镜观看的感觉。

短焦镜头，即广角镜头，焦距一般小于40毫米，景深范围变大，突出近大远小的透视特点，从而夸大前景和后景之间的空间距离感，中间层次分明，令镜头的纵深感和立体感加强。短焦镜头常常用来表现战争、集会、建筑、山河等宏大壮观场景，而如果用来拍摄人物则会使人物样貌变形，也有导演有意而为之进行影像造型而形成独特的风格，如电影《堕落天使》（1995）中用大量的短焦镜头，拉远人物之间的距离，以此表现"每个人都是孤单的"主题。

深焦镜头，又称为大景深镜头或全景焦点镜头。使用短焦镜头搭配小光圈，对着远处某点或某物调焦，可以获得大景深，从而画面中的前、中、后景都能同时被捕捉。大景深的画面造型作用体现在：清晰地介绍画面内被摄主体与环境之间的层次关系，将复杂情节通过近大远小的焦点透视关系生动形象地呈现出来。电影理论家巴赞认为景深镜头"是电影语言发展史上具有辩证意义的一大进步"[①]，不仅以更洗练、更简洁和更灵活的

① 安德烈·巴赞.电影是什么？［M］.崔君衍译.北京：文化艺术出版社，2008：69.

方式凸显事件，而且使观众在一种视觉真实感中获得了知性的审美经验。很多时候景深镜头与长镜头一起构成了场面调度的独特艺术效果，这在后一章还会进一步介绍。

变焦镜头，指同一镜头内由于焦距改变而造成焦点变化的镜头。变焦镜头可以在拍摄中根据需要变焦，从而造成画面纵深感、物象体积、运送速率发生变化，有时候也会通过移焦产生推拉镜头的效果，或造成虚实焦点的对比。悬疑大师希区柯克（Alfred Hitchcock）在电影《眩晕》（1958）中表现患有恐高症的男主角从高处往下看时，首次使用了"推轨变焦镜头"（Dolly Zoom），在将摄影机向前推进的同时将镜头焦距变小，从而使得靠近摄影机的楼梯维持原大小，而远处的楼梯和石墙因景深改变而变形，整个高塔仿佛在延伸，从而制造了眩晕效果。

（五）光线

光线提供了让人类感知视觉世界的能量，镜头里的光线不仅是为了让人们看清画面，而且体现创作构思的造型功能。

根据光源不同，光线可分为自然光和人工光两种，两者也因不同的质量被不同风格的影视作品加以应用。具有现实主义风格的作品在外景拍摄上倾向于多采用自然光，在内景拍摄时则偏爱使用明显的光源如窗户、灯架来打灯，或者用散射光打灯法，以去除人工化效果。人工光的戏剧性更强，拍摄于室内或摄影棚内的场景多以人工光源为主，可以获得更为多样的画面效果。

光线因明暗强度的变化可以赋予画面不同的影调层次，一般分为高调、低调和中间调。高调的画面受光面积远远大于阴影面积，明亮的光线使人兴奋，象征着正义、幸福、安定、欢乐，而低调的画面阴影面积大于受光面积，在提升悬念感、表达压抑忧郁恐怖情绪上具有较强的表现力。歌舞片和喜剧片倾向高调明亮的照明效果，低调也会见于喜剧片，但加强了喜剧片反讽的严肃性。悬疑片、惊悚片和黑帮电影等则强调灯光的象征性，常常用直射光和低调画面来塑造气氛或暗示人物的内心世界。

不同方向的光线也能产生不同的人物造型，带来不同的情绪效果。常

见有：水平方向的顺光（光线方向与拍摄方向一致）、逆光（光线来自被摄体后方，与拍摄方向相对）、侧光（光线与拍摄方向成水平角90°左右）、侧顺光（光线与拍摄方向成水平角45°左右）、侧逆光（光线与拍摄方向成水平角135°左右），以及垂直方向的顶光（光线来自被摄体上方）、脚光（光线来自被摄体下方）。顺光能呈现物体的清晰样貌，但立体感较差；侧光、侧逆光、侧顺光能丰富物体的质感和层次；逆光可以作为轮廓光，而以逆光为主光时能呈现剪影效果，制造神秘感；顶光和脚光则提供反常的造型效果，常用塑造恐怖凶恶的形象或氛围。

（六）色彩

色彩对于影视艺术而言，不仅是客观世界五彩缤纷的真实再现，而且具有强有力的表现和造型作用。

色彩营造出影视作品的色彩基调，即一部作品以一种或几种相近的颜色作为主导色彩，在视觉形象上营造出总体色彩倾向和风格情调。主导色传达出作品的主题思想，不仅以大面积和高频率的形式建构影像空间，还通过对场景中物件细节的颜色控制来不断强化其意义。如电影《红色沙漠》（1964）将强饱和度的红色渗透整个电影空间，连接起所有事物潜在相同的质性——一个如荒漠般虚无的现代社会，将色调推向极致。

在很多影视作品中，不同的色调还常常被用来划分故事时空、建构叙事结构、揭示人物情感等。最鲜明的对比是黑白与彩色在影视作品中的转换，电影《小花》（1979）用彩色作为现在时空的色调，而剧中人的回忆、闪念等镜头画面使用黑白色调，过去与现在交替推进叙事，并映照出人物内心的主观世界。电影《村戏》（2017）则相反，现在时空使用黑白色调，但对历史时空的影像进行了单色抽取，保留了红色（如红旗、肩章、五角星等）以及绿色（如绿军装、花生地里的花生叶等），凸显特定的历史感，营造出具有鲜明造型感的视觉风格。

在色彩内部，又有色调、饱和度、明暗度的区分。通常来说，红、黄、橙等暖色调、高饱和度、高亮度与明快、温暖的情感表达相关，青、蓝等冷色调、低饱和度、低亮度则与阴郁、冷淡的情感表达相关，而绿、

紫等中性色会在暖色调里表现冷的感觉，在冷色调里表现暖的感觉。韦斯·安德森在电影色彩使用上有鲜明的个人特色，常使用鲜艳明快的暖色调、高饱和度、高亮度的色彩组合，营造童真、梦幻、怀旧的影像氛围，来处理那些或严肃或荒诞的故事，如电影《布达佩斯大饭店》（2014）中甜蜜初恋的粉色反衬的是恐怖时代的肃杀。

（七）动态景框

"动"是影视艺术区别于传统艺术最独特的部分，包括两个层面：一是镜头中人物或物体的运动，二是镜头本身的运动。这里主要介绍第二点，镜头运动是通过摄影机的移动或变动镜头光轴、镜头焦距，如推、拉、摇、移、跟、甩、升降、旋转等方式，改变画面中被拍摄对象的角度、水平、高度或距离，达到动态景框，从而使观众接近、远离、围绕或经过影像中的内容，进而影响观众对镜头的主观感受。

推镜头造成视觉前移，被摄主体在画面中逐渐变大或在整体环境中被强调，快推能造成强烈的视觉冲击而迅速聚焦，慢推则是悄悄靠近的情绪渲染，如电影《杀人记忆》（2003）结尾主人公来到当年发现受害者的水沟，随后慢推镜头深入黑暗的水沟隧道，犹如萦绕在空间中的杀人记忆。与之相反，拉镜头造成视觉后移，保持时空完整性的同时又显露先前景框外的内容。横摇镜头强调空间的统合以及人物之间、人与物之间的连接性，例如对话场景中常从一个说话者横摇至另一个人来看他的反应。甩镜头可以看作横摇镜的变奏，其速度很快以至于摇转过程中拍摄的内容模糊不清，通常用于强调表现内容的突然过渡，或者同一时间内不同场景中事物的并列，突出紧迫感和节奏感。升降镜头可以让观众产生抽离现场的感觉，而借助直升机或无人机进行的空中摇摄作为升降镜头的变奏，在方向和变动幅度上更大，动感更强，如电影《现代启示录》（1979）用空中摇摄拍美国直升机在空中盘旋炸毁越南村庄。

摄影机可以放置在三脚架上，借助飞机、火车、汽车、专用轨道移动车、升降吊车等移动工具稳定地呈现运动；还可以通过手持摄影，借助轻微到中度的抖动拉近观众与动作的距离，展现运动的生命力，获得一种即

时性和在场感。20世纪50年代轻型的手提摄影机被发明出来，最初是为方便拍摄纪录片而使用，后来也应用于剧情片，尤其是如法国新浪潮、"道格玛95"等电影运动以及一些导演如娄烨等，将手持摄影作为其美学信条的标志。手持摄影还有一种变体，盖瑞特·布朗发明的斯坦尼康摄影机稳定器（Steadicam）自70年代以来逐渐被影视拍摄使用，稳定器可以装在摄影师身上，使其不借助轨道车而穿梭于一连串的场景空间，对人物动作表情和环境进行即时捕捉，引导观众的视觉焦点，又能平顺地移动摄影机，避免了手持摄影容易晃得太厉害的缺点，如电影《闪灵》（1980）依靠稳定器的辅助，摄影机尾随坐在三轮车上的小男孩闯入旅馆狭长弯曲的无人走廊，营造直逼人心的恐怖氛围。

第二节　影视声音与声画关系

一、声音分类及功能

声音自20世纪20年代中期被引入电影艺术以来，就成为其必不可少且内涵丰富的语言要素。早期影视声音创作致力于追求声音配合画面，实现流畅与真实。20世纪后半期以来，随着从传统单声道到立体声、2D环绕声、3D环绕声系统的发展，并逐步迈进VR空间音频时代，影视声音的音色、动态、方位感、空间感、沉浸感、交互性得到细腻表现。英国学者简卢卡·塞基（Gianluca Sergi）认为："当代电影声音的重要性，不仅在于它的表面含义，而且在于它的分量、力度、细节、方向。此外，当代声轨的复杂性也改变了声音与影像的关系。它不再满足于仅仅作为听觉背景，而是获得了作为一种兴趣和试验场域的地位，有了自己的特权。"[①]声音在微分、组合、变形与再创造过程中，艺术价值获得极大提升，摆脱了从属

① 简卢卡·塞基. 黑暗中的呼喊：后经典电影声音的功能 [J]. 范倍译. 北京电影学院学报，2008（1）：8—14.

于影像的不平等位置，进而发展出声音与影像之间各种复杂的、相得益彰的关系。

按照声音来源，影视声音系统通常可分为人声、音乐、音响三类。

（一）人声

人声指影视画面内部与外部人物发出声音的总称。人的声音是人类表达自我、传递信息、交流情感的最基本方式，而影视艺术主要以人或者拟人化角色的故事为叙事主体，人声又因其独特的音调、音色、力度、节奏等而具有了塑造人物、推进故事、营造氛围、表达情绪、揭示心理的丰富表现力，因此成为影视声音系统最为主要的部分。

影视声音中的人声分为对白、独白、旁白。

对白，即影视作品中人物之间的对话。现实生活中的对白具有随机性与随意性，与之相比，影视作品中的对白要更突出设计性和安排性，不仅要保留生活化与口语化的特质，还要展现戏剧性与冲突性，为塑造说话者可被识别的角色性格，以及能引发角色外在动作或内心活动而服务。例如电影《蓝色茉莉》（2013）的最大戏剧冲突是一个过惯了中上层社会生活的贵妇茉莉陡然丧失了婚姻和财富，降落到妹妹所在的工人底层圈子中。阶层趣味的不同被放大强化，在对白上有意识地安排茉莉在充满俗语俚语、粗鄙口音的圈子里坚持使用正式典雅的语言，凸显人物与周围生活的格格不入，并揭示出她试图保持原有"体面生活"却无法正视现实的心魔，及其神经质又敏感的性格，并为后来的精神崩溃埋下伏笔。

独白，通常又称为内心独白，表现为影视作品不出现人物说话的镜头、人物以画外音的具象形式将内心活动与情感外化，偶尔也会让人物直接面对镜头（即面对观众）抒发自我情感。例如王家卫电影的标志性元素之一就是大量的人物独白，而且是多主人公的、多声部的言说，典型代表如《阿飞正传》《重庆森林》《东邪西毒》《堕落天使》《春光乍泄》等，人的心理感受及其隐秘的精神世界得以通过自由的独白直接呈现，这样的独白并非故事的辅助或补充，甚至成为影像的引导，将时空错乱的作品结构成篇。腾讯视频出品的迷你剧集《听见她说》（2020）受英国BBC出品的

《她说：女性人生瞬间》启发，采用独白剧的新形式，每集由一位女主角在镜头前讲述故事，以女性独白揭开容貌焦虑、家庭暴力、职场歧视、母女关系等当代中国女性的现实困境，引发女性群体的共情。

旁白，也是采用画外音形式，但与独白不同的是，它是画面之外甚至是剧情之外的某个人用于交代故事发生的历史背景、社会环境、时间地点等必要信息，或者在剧中人物首次出场时介绍该人物的姓名、职业、年龄以及重要的前史，同时旁白还可以用来进行时空转换、议论抒情等，既可以是第一人称，也经常使用第三人称。电影《阿甘正传》（1994）的前2/3段落，阿甘坐在街边车站的长椅上，以不停更换的候车乘客为诉说对象，讲述自己的故事，画面随后呈现出相应的人生片段，使得他的陈述转化成旁白，并不断打破常规叙事模式的整体性，旁白与画面中的对白等人声元素呈现出对应、延续甚至是相悖的效果，建构起后现代叙事的多元表意形态。

纪录片或电视纪实节目中对画面做出补充性和解释性的解说词也属于旁白。纪录片《舌尖上的中国》（2012—2018）的解说词，灵活运用超常规的语词搭配手法，挖掘中文的语言变异美，如"芝麻的香气伴着蕨粑的甘甜，这就是瑶族人世代繁衍的味觉密码，也是撰写着人类味觉记忆史的通用语言""一日三餐，浸透着青春和汗水"；并且充分调动语言的文学细胞，从"吃"升华到充满哲理的人文关怀与民族文化高度，如"无论他们的脚步怎样匆忙，不管聚散和悲欢来得有多么不由自主，总有一种味道以其独有的方式、每天三次在舌尖上提醒着我们——认清明天的方向，不忘昨天的来处""人类活动促成了食物的相聚，食物的离合也在调动着人类的聚散，西方人叫它命运，中国人叫它缘分"，由此打造出极具风格化的"舌尖体"解说词。

（二）音乐

影视音乐指专门结合影视作品影像情节创作或选取编配的器乐或声乐。影视音乐不仅具有音乐艺术的共性，不同的旋律、音色、节奏、力度、调式、曲式可以展示出丰富的叙事能力和情感表达能力；而且因影视

艺术的特性有了自身的特点，通过与画面形象的有机融合抒发难以视觉化的情感因素，同时又受到剪辑的制约而呈现出片段性、非连续性、非独立性的特征。

电影《洛奇》（1976）中有两处相似的晨练场景：洛奇都是从家门口出发、经过同一条街道、跑向同一个有台阶的空旷场地。然而，前一个场景中洛奇决定参加拳击比赛但心中无底，后一个场景则是找到了教练、对未来充满信心。音乐对完全不同的人物心境和叙事内容做出了强有力的表达：前一个场景采用钢琴曲，缓慢的音乐节奏传达出情绪的低沉，而后一个场景则采用电声乐器演奏，热烈明快的现代乐曲传达出人物亢奋的精神状态。

影视音乐分为无声源音乐和有声源音乐，两种形式可以交替、混合使用甚至相互转化。

无声源音乐，指影视作品中出现的音乐声源并非来自画面本身，而是创作者根据需要有意运用到某些场景中，功能是为了渲染环境和烘托情绪。例如，电影《奇爱博士》（1964）将一首创作于二战时期的歌曲《我们将再次相逢》用于片尾核武器爆炸的场景。这首歌最初录制于1939年9月伦敦被德国飞机猛烈轰炸之际，表达了英国人民乐观向上的精神和对未来的美好祝愿，成为战争艰辛时给人带来心灵慰藉的音乐作品。而歌曲在电影最后这一分半钟核爆画面中的回荡，暗示了人类理想与未来现实的冲突，也体现了创作者对人类命运的深忧。

有声源音乐，指画面中直接出现声源的音乐，如剧中人的演唱演奏，或画面中声音设备传出的音乐，在强化感染力的同时又营造出真实感。如在电影《爱乐之城》（2016）中，因为梦想选择分道扬镳的男女主人公赛巴斯汀和米娅再次在爵士酒吧巧遇，赛巴斯汀看见米娅后弹奏了钢琴曲，在这段通常被称为"收场白"（epilogue）的曲子里，影片此前大多数曲目的高潮部分以再现性汇总的乐曲形式将两人的过往情感唤醒，画面转入两人没有分手而是共度甜蜜人生的幻想，有声源音乐与无声源音乐交替使用，而后又被乐曲《米娅和塞巴斯汀的主题》（Mia & Sebastian's Theme）的突然结束拉回现实，赛巴斯汀的手停在钢琴键上，流露出心有不甘却无

可奈何的复杂情绪。

（三）音响

音响指影视作品中除了人声和音乐之外的所有声响，包括自然界与社会环境的音响以及电子合成音等特殊音响。音响为影视作品带来真实的代入感，与画面一起增强作品的完整性。电影《敦刻尔克》（2017）中，当英法联军在海滩上聚集时，德军开启Ju-87俯冲轰炸机盘旋在沙滩上空进行猛烈轰炸，嘈杂的飞行声、爆裂的炸弹声在短短一分钟的场景中将观众带入那个充满死亡气息的历史时空之中。

并且，影视作品可以充分调动音调、音量、音色等音响的基本因素实现声音的主观性，从而延伸画面，参与叙事，引导观众的想象力，增强观众的情绪反应。例如高调可以产生张力感，而进一步延长这种音响会令人焦躁不安，因此通常在悬疑惊悚场景的高潮前或高潮中使用；而低频率声音厚重，常用来强调庄严、肃穆的场景，或者用来铺垫即将逐渐提高音调的悬疑场景。大的声量通常是为了制造威胁或显示力量，而小的声量则暗示迟疑与衰弱。音色是各种因素的调和，赋予声音特定的感觉及风格的重要依据，如《星球大战》的声音剪辑师本杰明·伯特（Benjamin Burtt Jr.）说："帝国宇宙飞船的声音与帝国战舰的声音有些不同，我们让它的声音在风格上有些差异。在帝国中，每个人的声音都是低哑阴吼般的、像鬼魂一样令人寒颤的声音……让人听了都会毛骨悚然。而反抗军方面的飞机或是宇宙飞船的声音就会有些重音，并不是很有力量的重音，而是有点砰砰、啪啦响的那种。"[1]

二、声画关系

声音与画面作为两大语言要素，相辅相成，融汇合一，体现着影视艺

[1] 大卫·波德维尔，克里斯汀·汤普森. 电影艺术：形式与风格［M］. 曾伟祯译. 北京：世界图书出版公司，2008：309.

术的魅力与风格。声画关系主要体现为声画同步、声画分离、声画对位三种情况。

（一）声画同步

又称声画合一，声音的听觉形象与画面的视觉形象在情绪节奏上完全同步、且声音的使用应体现声源的声画组合形式。这是最常见的一种声画关系，因为它符合人类声画同步的视听习惯，从而在观看时获得一种有声有色的真实感和可信感。如画面中两人在对话，能听到他们的对话声，画面中有汽车行驶，同时能听到汽车声，而当汽车停下来后，声音也就消失。而人类耳朵反应不如眼睛快速，为避免观众信息接收的混乱，声画同步的方式不适宜用在快速的镜头剪辑之中。

为实现声画同步，采用同期声是最直接的方式，场景中的人声、音响、音乐都保留在所截取的画面镜头中。例如电视纪录片《望长城》（1991）突破以往画面加后期配解说词的方式，运用了大量同期声（人物同期声、有声源音乐、自然音响），录音师始终与摄像师同步，以声画合一的方式呈现生活的原生态，从而成为中国电视纪录片史上的划时代变革之作。

采用前期录音或后期配音方式的影视作品，还可以充分进行声音的设计和创作，呈现声画同步，还原现场的真实感。如系列动画短片《小世界》（2006—2007）中，给瓢虫飞行配上了飞机的声音，给蜘蛛的腿配上了钢丝的声音，从而对昆虫的行为动作赋予了性格特征，也使得观众经由强烈的听觉刺激而对昆虫世界产生移情。纪录片《舌尖上的中国》（2012—2018）的画面都是外景拍摄，现场收音效果不佳，编导在录音棚内用拟音方法对声音进行了重新制作，如一捧绿豆倒在袋子里的声音是把鱼粮倒在一个防晒服上模拟而成，表现黏稠液体沸腾后的声音是用几个吸管往酸奶里吹气而制作，甚至还创作出了馒头发酵、豆腐长毛这些生活中听不到的声音，给予观众适度的想象空间，增强了画面的美感。

（二）声画分离

又称声画分立，声音的听觉形象与画面的视觉形象不同步、不相吻合

甚至互相分离的声画组合形式。声音在声画分离中通常以画外音的形式出现，主要有三种方法：

一是运用反应镜头。如两个人对话的场景，画面呈现的是听话人，但观众通过画外音听到说话人的声音，从听觉上感受话语的力量与内容，并在视觉上强化听话人的反应，从而实现了1+1＞2的效果。

二是用声音表现人物的回忆与幻觉等思维活动。如电影《魂断蓝桥》（1940）片头，画面是二战即将开始的现在时空，滑铁卢桥的栏杆旁，上校罗依拿出怀中的吉祥物陷入沉思，声音是一战空袭的过去时空，玛拉将此物送给罗依时的对话，睹物思人，声画分离起到了表达人物主观情绪的作用。

三是用声音完成画面转场，建立不同时空的内在联系。尤其是在非线性叙事结构中，利用声音的剧情时间与画面的剧情时间的不同步，通过对白的前捅、后甩以及音乐、音效的先入、后出等来缝合不同的镜头画面，重构时空。如电影《边境风云》（2012）里，孙红雷饰演的毒枭看见干爹儿子怀抱小女孩决定取而代之并采取行动的整个段落，使用了声音后出，既省略了时空又加快了叙事。

（三）声画对位

对位原是音乐上的术语，是复调音乐的主要形式，指音乐作品中若干个相对独立的旋律声部结合而成为和谐的整体声部。影视作品中的声画对位指的是声音与画面有意识地从不同方面表达不同内容又共同服务于主题，分头并进又殊途同归，具有对立统一的关系。

声画对位可细分为声画平行与声画对立两种。

在声画平行中，声音并不追随或直接解释画面的具体内容，但也不与画面构成冲突或对立，声画之间是一种相互映照的平行关系。声画并行可以通过声音的独特表现方式打破画框的限制，还可以有效连接画面，从而给观众提供更多联想空间。声音与画面在情感或效果上相互增强，从整体上揭示主题、渲染情绪，但声画之间的节奏或速度并不一定同步或一致。例如电影《辛德勒的名单》（1993）中有一段十多分钟不断切换的镜

头，描述辛德勒刚到犹太人转移区，聘用会计，用各种办法召集劳动力的场景，这些画面通过一首《辛德勒的劳动力》的背景音乐串联起来，声画之间形成了若即若离的平行关系。电影《罗拉快跑》（1998）中罗拉跑步时的音乐在节奏上与画面中罗拉的脚步平行，增强了画面的动感与情绪效果。此外，在电视专题片中，经常会使用声画平行，通过音乐将切换的画面贯穿起来，起到承上启下，统一作品风格的作用。

在声画对立中，声音的听觉形象与画面的视觉形象，在情绪、气氛、节奏、内容、格调等方面相互对立，截然相反，以此来扩大戏剧张力，强化思想和情感力度，开掘人物复杂的内心，表达特别的象征、隐喻、讽刺、戏谑等意义。电影《风柜来的人》（1983）中，三个男孩在海边嬉戏打闹，画面充满了年轻的活力与青春的悸动，但配乐却选用了维瓦尔第的交响乐《四季》中最为肃杀和悲怆的"冬之乐章"，与画面构成了对立关系，也为此后几个人的残酷青春埋下了伏笔。电影《万物理论》（2014）中，在庆祝霍金取得博士学位的家庭宴会上，画面里霍金以超乎常态的艰难完成正常人再轻易不过的用餐，而周围人对他的表扬和赞美成了背景音，回旋在一个残疾人的耳畔，声画对立使观众感受到一个身披荣耀的天才却困囿于疾病的残酷折磨中，他的内心同时经受悲和喜的双重情绪。

第三节　影视语言的演进与重构

一、数字技术对视听元素的开掘

在当前视听内容产业高度融合的环境下，面对媒介同质化的竞争与挑战，影视艺术单靠传统视听手段吸引观众的优势一去不返。许多新兴数字技术开始广泛应用于影视行业，成为创作者探索新的视听语言与美学形式的可能性途径，几乎所有的视听元素都可以做奇观化的开发，影像表达的边界不断被拓展并予以重新定义。

（一）虚拟与现实博弈的数字特效

进入数字影视时代，以计算机图形（computer graphics, CG）技术为核心的数字特效技术，创建并合成出大量数字化的人、景、物、光、色、声，普遍性渗入影视拍摄制作的各个方面，为视听艺术带来了超大信息量的声画表达和全新的构成方式。一方面，数字特效挑战了电影的摄影本体论，背离了"照相写实主义"；另一方面，它又不懈追求影像的细节真实，给观众带来不是真实却酷似真实甚至超真实的感觉，如有学者指出这更接近于一种"感觉现实主义"①。

数字特效的功能主要包括生成影像和合成影像。数字生成影像，通过CG技术直接生成所需要的影像，包括数字角色、数字场景、数字动态物体（如水、火、烟、子弹时间等）、数字调色、数字光影等，大大拓展了影视表现的对象、空间和艺术感染力。数字合成影像，实现了对无数图层的控制和图层叠加后完全的隐形，朝向纵深上的镜头运动可以不再是传统的穿过物理空间的运动，而是一种动态的合成，进而促成了全新的CG景深空间生产和虚拟空间意义生成，带来了强大的视觉奇观，如电影《盗梦空间》（2010）中梦境的碎片化表现和空间折叠的概念化表达。

虚拟摄影系统进一步实现了在拍摄阶段的真人实拍影像与CG虚拟影像的同步合成，自《阿凡达》导演卡梅隆（James Cameron）及其特效团队开发以来，在全球电影拍摄制作上得到了持续推广，并带来了人机交互上的深层革新。例如，电影《奇幻森林》（2016）全片只有一个真人，所有的场景和动物角色全由CG生成，全程选择虚拟摄影棚拍摄。为了解决光影关系等细节的实时渲染和真实呈现问题，特效团队在通用的动作捕捉软件Motion Builder基础上第一次在剧情片中引入基于游戏引擎Unity的Photon应用，从而快速渲染实时显示出合成画面更丰富的信息，让摄影指导不仅可以控制虚拟摄影机的镜头机位、比例、景深和运动路径，并指导

① PRINCE S. Digital Effects in Cinema: The Seduction of Reality［M］. New Brunswick: Rutgers University Press, 2012: 5.

电影《奇幻森林》（2016）虚拟摄影棚拍摄现场

虚拟灯光师调整画面的光影结构，使操作光线落在人物和环境上，还可以与美术指导合作增加火焰、晨雾、雨水、尘埃等粒子特效，创造出印度热带雨林的画面逼真感[1]。而流媒体平台Disney+上线的美剧《曼达洛人》（2019）又让LED虚拟屏棚摄制模式，一种综合了不断成熟的LED屏显示技术与虚拟数字引擎实时渲染技术的高阶产物，出现在全球影视制作人的视野里。

　　新媒体和技术发展还带来了声画关系的延伸与变迁，声音也展示出重塑影像世界的更多可能。例如，杜比全景声Atmos系统为代表的新一代电影声音创作及录音制作技术，顺应当代3D/IMAX电影画面空间需求的沉浸式声景构建，使电影的视与听更完美地结合，并以更细致入微或震撼人心的声场效果拓展人类的视听体验。代表性作品如《地心引力》（2013），打破了环绕声声像定位，绝大部分声音放置在前方银幕的传统，把对白放置在后方、侧方、头顶、斜前方、斜上方等方位，从而让声音飘浮在空中，听点无处不在，画面延伸通过声音完成，创造出一个没有边界的声画世界。

　　而急速发展的虚拟现实技术也将为声音的表现形式带来前所未有的变

[1] 张燕菊，原文泰，吕婧华等.电影影像前沿技术与艺术［M］.北京：中国电影出版社，2019：133—134.

革。在VR电影中，视觉画框边界被打破，声音的呈现效果将直接取决于观众在VR场景中的位置角度，并可能随时被打断，因此传统电影中声画技巧无法得以有效运用。VR声音制作方式不再受声道的束缚而是转向空间思维的声场构建，并且从单纯对声音的展现向暗示和引导转变，让观众能够不自觉地跟随创作者的意图去聆听而与画面结合产生交互，参与剧情。

（二）无限逼近真实的高帧率影像

传统院线电影摄制与放映的通用规格是每秒24帧率（frames per second, FPS）。近年来数字技术突飞猛进，尤其是比24 FPS更高的高帧率（high frame rate, HFR）参数为支撑的新一轮影像技术革新，成为一批先锋的电影创作者用以重构电影语言实验的突破性动力。通过充分挖掘影像对其表现的世界在细节和动态方面的巨大潜力，对电影无限逼近真实的边际不断突破。如《霍比特人1：意外之旅》（2012）采用48 FPS摄制，《比利·林恩的中场战事》（2016）则是电影史上首次采用120 FPS拍摄的电影，2019年李安继续以高清高帧立体的格式（120 FPS+4K+3D）拍摄《双子杀手》，在现有技术条件下达到影像再现现实能力的极致。

高帧率可以让观众在观看快速运动时能获得比传统24 FPS更流畅清晰的影像，特别是快速跟进的镜头和不平稳的动作，如《比利·林恩的中场战事》中加长豪华车内拍摄的快速摇移镜头，以及《双子杀手》中更多更具速度感的画面和动作戏。此外，高帧率影像中的前后景同样清晰，从而使观众获得了和传统画面通过虚实焦点、移焦镜头转换前后景的纵深调度完全不同的视觉感受，如《双子杀手》里黑暗中前后景深关系的亨利和朱尼尔，同处于清晰的焦点范围内，去除了传统电影的视觉引导，呈现出一种类似戏剧空间的人物透视感和纵深感，强化了叙事空间的戏剧关系。还要特别指出的是，在高帧率技术下，特写镜头以一种全新、深刻的方式来表现人物脸孔，每秒钟采集的信息量增加，演员肌肉微表情达到纤毫毕现的程度，面孔成为一架情感触媒机器，启动观众的共情，邀请观众进入人物的内心世界和戏剧空间，实现临场感。在《比利·林恩的中场战事》中，

比利在体育场唱国歌时，恍然若失地想象和自己喜欢的女孩儿翻云覆雨，镜头推向比利的特写，在高帧率画面中，观众能看到比利纯真的眼睛里缓缓流出两行泪水，接着转场为一个正视差的运动镜头，镜头仿佛内窥镜进入比利的内心世界，观众随之理解这个经历了战争创伤的年轻男孩此刻真实的痛苦和欲望。

当然，HFR影像的创新性实践尚存在争议，某一方面技术的过度提升可能会带来的失衡，包括电影技术内部各要素之间、形式与内容之间等兼顾不周，未来还需要技术革新和艺术探索的共同时间积累。

（三）升格为影像语言元素的多变画幅

画幅，即影视画面宽度与高度的比值。不同的画幅取决于所用媒介的格式，而且随着技术进步和审美变迁，画幅有逐渐由窄变宽的趋势，如电影画幅通常包括4：3（35毫米普通电影，默片时期流行画幅为1.33：1，有声电影因声轨加入画幅变为1.37：1）、1.65：1和16：9或1.85：1（一般宽银幕电影）、2.2：1（70毫米宽银幕电影）、2.35：1（变形宽银幕电影）等几种形式，标清电视画幅通常为4：3，自数字电视开发以来，所有的高清（HD）视频画幅都是16：9。一般而言，同一部作品中的画幅比例固定，已成为既有的观看范式。但近年来，越来越多的电影创作者开始在影片中使用多变的画幅，将之升格为新颖的影像语言元素，参与电影叙事的重构以及美学理念的呈现。

《少年派的奇幻漂流》（2012）全片基础画幅是1.85：1，但片中有两处有意味的画幅变化：一处是派在海上漂流时遇到飞鱼，大量鱼儿跃出水面，此时画幅变为2.35：1，给予了海洋场景更广的呈现，而且更宽的画面上下留出的黑边提供给鱼儿跃出画幅限制后的游动空间，制造了更为逼真的动态效果；另一处是派和老虎达成和解后，通过一个俯拍镜头展现了人与动物在大海共存和谐之态，这时候画幅是更为方正的1.37：1，目的是致敬原著小说的封面，传达出创作者的人文情怀。

《山河故人》（2015）选取了1999年、2014年、2025年三个时间段描绘时光和乡土之间的惆怅关系，而分别通过三种不同的画幅获得了视觉

电影《我不是潘金莲》（2016）圆形画幅

上的直观区隔：1999年的故事用的是1.37∶1，2014年的故事用的是1.85∶1，未来的2025年则用了2.35∶1。将多变的画幅作为时间表征的还有《布达佩斯大饭店》（2014）、《妈咪》（2014）等。

《我不是潘金莲》（2016）则创新性地用了具有空间叙事意义的多变画幅挑战传统影像的审美经验。涉及江南的场景通过使用圆形画幅，营造类似中国传统山水画的美学效果，而李雪莲上访进京后则成为1∶1的方形画幅，隐晦地传达了相比传统乡土社会的人情"圆通"，城市空间是讲"规矩"的法理社会，而到片尾，前县长与李雪莲在饭馆重逢，李雪莲心生悔意，画面又铺展为16∶9的宽银幕画幅，达成了"方"与"圆"的和解。并且，圆形画幅在一定程度上改变了影片的视听语言，如较少的特写与近景，代以中景和远景，以固定和缓慢移动的镜头为主，仿佛第三只眼睛在偷窥的观感。

二、新媒介与竖屏影像美学

随着移动用户数量的急剧膨胀和5G时代的到来，手机成为最重要的具身性媒介终端，在经历了一段时期的"移动型缩微银幕"后，配合受众垂直握持的竖屏播放的视听内容登场，在制作模式上从用户生产（user-generated content, UGC）转向了专业制作（professionally-generated content, PGC），并拓展到单元剧、实验短片、叙事电影等多个领域，逐步成为媒介融合语境下新的影像创作趋势，竖屏影像以新的形态及其观影体验对传统电影进行了媒介重构。

（一）竖屏画幅与面孔—特写

在数码相机所使用的编程语言Java中，横屏和竖屏的代码分别是

landscape mode（风景模式）和 portrait mode（人像模式），因其相反的画幅带来不同的影像感知。横屏视野开阔，适应人眼横向生长所致的环境感知特性，而竖屏视域集中，更符合人物身体的形体。在竖屏画幅（9：16）下，左右边框更靠近主体人物，再调用特写等小景别将画面主体尤其是人物面孔放大或前景前置，可以获得比横屏更有效的视觉聚焦。而且，因手持设备而带来的近距离观看体验和具身体验，又与智能手机用户进行人际活动如视频电话等社交场景有较强的相似性，银幕转化为一种界面，受众以一种"触感视觉"①方式观看，被唤起某种社交记忆，从而与影像主体发生情感交互，增强了认同感与陪伴感。

　　例如，2021年Nespresso Talent国际短片大赛中国赛区获胜作品《圃》，始终用特写镜头表现女孩的面孔，以画外声音形象出现的父母表达着各种以爱为名义的规训、抱怨与苛责，女孩面孔的微表情伴随父母的每一句话而改变：微笑、点头、蹙眉、颤唇、含泪、泪水划过面颊……如法国哲学家吉尔·德勒兹（Gilles Deleuze）认为面孔能够"自由地收集或表现通常由身体其他部位通常隐藏着的各种形态的小运动"②，将影像从时空坐标中分离出来以激发被表现物的纯粹情愫。女孩的无声表情与父母的画外声音构成连续性的对话环节，喜悦与悲伤都是影像所捕捉到具体时刻确定性的情感表达，在叙事中扮演承接作用；而极简的特写又在变换的音乐和色彩相衬下构成面孔内在的冲突与张力，最后所有的声音和色彩消失，女孩闭上双眼，泪水滚落，轻微摇头，再次睁眼，声音轻柔却目光坚定地表达反抗的力量："我不要"。正如评委的推荐语所说，"充分契合竖屏美学的创作与充满巧思设计的创作，宛如一部关于当代青年人成长感悟与反抗的对话体小说"③，《圃》借助竖屏画幅的聚焦人像模式，唤起受众的虚拟触觉，吸引着他们用目光去触摸身处孤立空间

　　① MARKS L. The Skin of the Film: Intercultural Cinema, Embodiment, and the Senses［M］. Durham: Duke University Press Books, 2000: xi.

　　② 吉尔·德勒兹. 运动—影像［M］.谢强，马月译.长沙：湖南美术出版社，2016：141.

　　③ Nespresso Talents 2021国际短片大赛中国赛区获奖名单［EB/OL］.［2021-08-02］. https://www.thepaper.cn/newsDetail_forward_13855570.

的影像主体，产生情感认同。人们在一种具身环境中体认到人类普遍的脆弱特质及行动潜能，因他者而情动，也让自身成为可渗透结构的一部分，进而激发个体的创造力在复杂的当代秩序中化为一种驱动社会革新的力量。

（二）竖向构图与垂直运动

竖屏影像对垂直竖向的事物有着天然的观感优势，将之作为造型元素进行画内空间的纵深分布，如俯仰视角制造景深、上下构图、线条构图或对角构图等，可以发挥纵长优势和突破横短局限，有助于克服因竖屏视野狭窄可能引发的"幽闭恐惧症"；此外，以垂直方向的运动引导受众的上下眼动，如镜头结合画内人物视角或跟随人物垂直运动，或者利用画面中物体的运动特性展示镜头不动而物体垂直运动的情境，可以在延展画面视觉效果的同时令其成为情感化的沉浸空间，开拓新的感知世界。

竖屏微电影《遇见你》（2020）画面构图

2020年春上线的"张艺谋导演团队竖屏美学系列微电影"，开发了竖屏影像特性对联结人与人之间尤其是陌生人之间情感的潜能，为活跃在虚拟社交平台的原子化个体受众传递了人情的温暖。《遇见你》的故事设置在火车卧铺车厢，初遇时男生躺在上铺，通过俯拍视角将正在寻找铺位的女生置于景深处，建立起人物的情感关联，此后根据车厢空间特点采用上下构图、上中下构图直观呈现出人物的内心变化。《温暖你》的故事发生在上下扶梯间，利用电梯上下行的运动而

采用的对角构图，展现下行的女生和上行的男生之间的一次次互动，暗示人物情感距离的贴近。《陪伴你》和《谢谢你》的故事空间则都利用窗户——商铺的玻璃橱窗与高层写字楼的玻璃幕墙——作为重要的造型元素，分别将橱窗内加班的母亲与窗外送饺子的父子、屋内的白领与屋外升降机上的清洁工隔开，俯拍仰拍视角反复交替将两组人物轮流置于有高度差的前后景，并用橱柜、桌子、升降机的线条作为竖向构图的轴线，呈现人物关系的变化，片尾孩子走进橱窗内和母亲相拥、白领打开窗递给清洁工热咖啡，身体与空间的交互消除了情感距离，促使互联网时代的受众产生情感共振。

入围VFF电影节①竞赛单元的竖屏短片《金苹果》（2018），展现了一个小女孩向着遥不可及的金苹果坚持攀爬最终收获的旅程。镜头缓慢地沿着红色梯子直线向上移动，持续延伸画内空间。小女孩不断长大的形象依次出现在梯子上，她们的视线姿势与镜头的运动同向，让受众在体验垂直运动的同时感受到画内外空间的连接。片尾最年长的女性摘得金苹果后视线又转向下方，镜头跟随重力感应下落的金苹果急速下拉，苹果落到了梯子底端的小女孩手中，女孩咬下一口苹果，金色染上嘴唇，露出满足的笑容，最初的梦想成真。发挥竖屏特性的垂直运动与身体的触感、意识的绵延合为一体，化成创造与改变的力量，唤起了受众的情动体验。

（三）竖屏影像的"再媒介化"

新的媒介形式不是一蹴而就，而是在吸收和改造旧媒介基础上发展而来，博尔特（Jay David Bolter）和格鲁辛（Richard Grusin）用"再媒介化"②这一概念，即在一种媒介中再现另一种媒介，来分析新媒介对传统媒介进行改造的方式。竖屏影像也是如此。如有学者所作的媒介考古，

① Vertical Film Festival，世界上首个专注竖屏电影评选的电影节，2014年在澳大利亚成立。
② BOLTER J D, GRUSTIN R. Remediation: Understanding New Media [M]. Cambridge: The MIT Press, 1999: 5.

竖屏影像并不是移动端视频独有的现象，如19世纪流行过采用纵向窄框的"西洋镜"和"费纳奇镜"①；1892—1894年，法国人艾蒂安-朱尔·马雷（Étienne-Jules Marey）就首次用竖屏画幅拍摄了一系列动态影像②。而当下随移动网络媒介技术再次兴起的竖屏影像，是手与眼相遇、人与机交互的产物，以手机为代表的竖屏作为底层装置赋予身体更大的自由和流动性，重构了电影对影像运动性与情感的表达与感知，触发受众多模态的具身体验，电影性的固有边界逐步溶解。曾获奥斯卡最佳导演奖的达米安·查泽尔（Damien Chazelle）用苹果手机拍摄的竖屏微电影《替身》（2020），用一个替身演员的身体串联起好莱坞的多种类型风格，充分调动竖屏影像美学，对默片、探险片、西部片、动作片、歌舞片、悬疑片、科幻片的经典场景与视听符码进行"再媒介化"，既唤醒了受众的观影记忆，又以身体感知为核心叠加新的情感交互，重塑了媒介融合语境下的电影性。

与此同时随着媒介融合的加强，竖屏影像还不断闯入传统的横屏电影，在屏幕的多元化和联通化中获得了"再媒介化"。例如，纪录片《杀马特我爱你》（2019）中大量有关工厂流水线及工人生活的录像视频，是导演李一凡从杀马特群体和其他工人手中通过直接购买手机视频等方式获得。经再次剪辑重组，竖屏影像转化成横屏呈现，如片中许多画面呈三视窗纵向分布，将导演拍摄的人物访谈、被拍摄者的自拍视频及以其主观视线和身体动作出发的观察记录共时并置。竖屏影像被缝合进电影的影像系统，"再媒介化"保留了原影像的异质性，又在影像互动中拓展了横屏电影的边界；而处于多屏观看空间中的观众联通左右视域，获得了有选择地去感知的权力，也重建了与影像之间的情感互动性。

① 加布里埃尔·梅诺蒂.竖屏影像：对"错误"的屏幕宽高比的媒介考古［J］.陈朝彦译.北京电影学院学报，2021（12）：37—44.
② 林子锋，张逸乔.新媒体时代竖屏电影的发展研究［J］.影视制作，2020（9）：86—93.

第三讲
段落结构：蒙太奇与长镜头

第一节　什么是蒙太奇？

一、蒙太奇的三层内涵

蒙太奇，法语montage的音译，原为建筑学术语，意为组合、装配，后被借用进视觉艺术领域，并成为影视艺术创作最为重要的基础概念。一般来说，可以从三个层面理解蒙太奇的内涵。

（一）技术层面

蒙太奇是镜头与镜头之间按照确定的顺序前后组接在一起的剪辑技巧手法。

电影诞生之初并没有蒙太奇的概念，只有定点摄影的单一镜头。而后英国布莱顿学派20世纪初拍摄的一系列短片开始在传统的中景和全景镜头中插入特写镜头，以及在追逐片段中让同时发生在两处地方的镜头交替出现，电影史学者萨杜尔（Georges Sadoul）认为这种技术，即镜头交替出现而中间不用任何说明来为视点的骤然改变寻找理由，就是现代意义上的蒙太奇[①]。此

① 马塞尔·马尔丹. 电影语言［M］. 陈振淹译. 北京：中国电影出版社，1980：110.
① 马塞尔·马尔丹. 电影语言［M］. 陈振淹译. 北京：中国电影出版社，1980：110.

后，美国导演格里菲斯进一步推动了面部特写的镜头正反打、平行剪辑、交叉剪辑等经典剪辑技法，使得镜头的前后组接更有利于故事的讲述和导演意图的表达。

20世纪20年代，苏联的一批导演开始探索一种新的剪辑风格，如库里肖夫（L. V. Kuleshov）所做的一个著名实验，将男演员的脸部特写镜头分别与三个不同的镜头组接在一起：① 桌上的一碗热汤；② 一个抱着玩具熊玩耍的小女孩；③ 躺在棺木里的女人。观众相应产生了不同的联想：① 他饥饿地盯着热汤；② 他温柔地看着小女孩；③ 他悲伤地凝望那个女人。爱森斯坦认为这样的剪辑才可称为蒙太奇，因其表意功能在于：两个中立的镜头叠增，能产生第三个抽象的概念。这是一种心理效果和情绪情感，远比两个镜头简单加在一起要强烈得多，特别是两个镜头之间是冲突对列的关系。他还提出了长度蒙太奇、节奏蒙太奇、调性蒙太奇、泛音蒙太奇、理性蒙太奇等具体的剪辑技法，至今影响深远。

（二）结构层面

蒙太奇是影视作品对时间、空间、人物以及因果关系进行重新组合的一种基本叙事结构。

经剪辑组接，一组镜头可以构成一个意思明确、能表达一个较连贯的戏剧性动作或一个具体问题的片段或场面。蒙太奇结构所承担的重要任务，是将观众的注意力自然而合理地从一个片段或场面引到另一个片段或场面，这些片段场面又经有机合成可以表现相对完整内容的更大段落，再从一个段落连接到另一个段落。按照导演的结构设计，镜头与镜头之间、场面与场面之间、段落与段落之间既有叙事意义上的连贯性，又在节奏上表现出一定的顿歇或转换，从而使观众对这些镜头、场面、段落产生故事的、情绪的、思想的关联，共同参与完成一个整体作品的创造性组合。

一般来说，蒙太奇结构的组织原则主要有：按照时间顺序的线性结构、按照因果关系的戏剧结构以及多视角结构、平行结构、套层结构、散文式结构等常见模式。当下影视创作普遍出现了蒙太奇结构的不断复杂化趋势，如非线性结构、多线结构、网状结构等，既与现代社会、文化的演

变相关，又与计算机、互联网等新的媒介兴起相关。

（三）美学层面

蒙太奇是影视艺术再现现实与创造对现实新的感知的一种形象化思维方式。

蒙太奇美学强调蒙太奇的有机性与概括性，将艺术创造形象的假定性思维与科学的辩证思维相契合，按照创作者的主观意志来揭示生活的本质，主张对事件进行非连续性的描写和戏剧性的分解，对时空进行跳跃性的组接和操纵，暗示或引发观众去联想与思考，从而将个别通过整体、整体通过形象进入人们的意识与情感里进行重组，形成新的连续性的感觉活动。

蒙太奇美学是由20世纪20年代苏联蒙太奇学派创建，这一时期正值电影人探索电影自身艺术表现特点的美学思潮高峰期，苏联蒙太奇学派将蒙太奇从一种剪辑手法的技术层面上升到一种美学的理论层面，如"任何电影都是蒙太奇电影"（爱森斯坦语），"电影艺术的基础是蒙太奇"（普多夫金语）等，虽然其过分推崇蒙太奇的作用形成了一定的理论偏见，但也为后来电影开创了探索形式美学和修辞手法的广阔空间。

二、蒙太奇的类型及功能

（一）叙事蒙太奇

叙事蒙太奇的主要功能是展示剧情、交代情节、推动叙事，镜头切换服从于动作的连贯和叙事的逻辑，是剧情片基本常用的叙述方式。叙事蒙太奇主要包括：

连续蒙太奇：镜头组沿着一条单纯的情节线索，按照事件的时空顺序或因果关系平铺直叙。特点是控制时空、人物和情节的一致性或集中性，进而达成镜头与镜头间的自然流畅，从而呈现一个故事。例如要叙述一个女人下班回家的情节，可分为5个左右的镜头进行连续的时空组接：① 女人关上办公室的门走入走廊；② 女人走出办公大楼；③ 女人开车门发动

车子；④ 女人在公路上开车；⑤ 女人打开家门。镜头的连续组接必须维持动作连贯或者因果关系，所有的动作应维持同一方向，如果在上一个镜头内女人是由左向右移动，而下一个镜头她由右向左，就容易使观众认为她在往回走；而如果女人突然刹车，则要加入一个镜头，让观众了解她为什么这么做。

平行蒙太奇：镜头组沿着不同时空但有逻辑关系的两条或两条以上情节线索进行交替出现、平行发展，它们统一于共同的主题。特点是时空转换的灵活性，从而可以删减过程，扩大信息量，在并置对比的叙述中深化对人物的塑造和主题的揭示。例如电影《非诚勿扰》（2006）秦奋几次相亲的情节被交替呈现，凸显出人物内心渴望找到真爱却历经波折的煎熬。电视纪录片《沙与海》（1990）并置了现实中并无联系的两个家庭：身处内蒙古与宁夏交界的沙漠牧民刘泽远与辽东半岛的海岛渔民刘丕成，对比展示了他们在不同的自然环境下的生存方式和情感状态。

交叉蒙太奇：镜头组接同一时间发生在不同空间、并具有密切因果关联的两条或两条以上线索，并在它们之间快速（或加速）而频繁地来回切换。特点是一条情节线的发展往往会影响另一条情节线，随着交叉频率的加快而造成强烈的节奏感或紧张的悬念感，加强冲突，调动气氛，最后几条线索汇聚达到戏剧性高潮。格里菲斯在《一个国家的诞生》（1915）中运用的"最后一分钟营救"，镜头不断在卡梅隆家庭、黑人围攻、3K党马队驰援之间切换，就是交叉蒙太奇的典型例子。这种手法沿用至今，特别是在惊险片、恐怖片和战争片中的追逐、营救、惊险动作等场景中仍然非常有效，如电影《贫民窟的百万富翁》（2008）、《逃离德黑兰》（2012）等片尾的高潮片段都离不开交叉蒙太奇的使用。

重复蒙太奇：相同内容或形式的镜头反复出现。特点是以视听形象的重复来制造节奏感，造成强调、对比、呼应、渲染。如电影《花样年华》（2000）中不断重复男女主人公上下楼梯擦肩而过的镜头，表现两人浮动和试探的心绪；电影《秋菊打官司》（1992）多次出现山路弯弯的相同镜头，既作为一种划分段落的结构性因素，又隐喻了秋菊想要讨个说法的过程充满了曲折。

跳接蒙太奇：将一个相对完整连续的动作和事件进行不完整、不连续的镜头组接。特点是镜头画面的背景相同但主体在画面的位置瞬间改变，或者主体位置不变但画面的背景瞬间改变等，不衔接的镜头跳跃打破了视觉连贯性。这种手法是对连续性剪辑传统的背离，但经由戈达尔在《筋疲力尽》（1959）中的创造性使用而获得了非常规的美学效果，如对坐在汽车里帕特丽夏的一系列跳接镜头等，让节奏变得活泼，制造了现代主义的间离效果。如今，跳接已经被缝合进叙事电影成为一种特殊的剪辑技巧，以故意追求不那么流畅的表述风格，如电影《寻枪》（2002）中，警察马山在小巷前行，采用跳接镜头组接，画面中央始终是大步行走的马山，但小巷的背景却在不断变化跳跃，造成一种骚动不安的人物情绪。

（二）表现蒙太奇

表现蒙太奇是通过将时空上本不相关的镜头组接起来，以产生超越于叙事之上的思想和情感，主要功能是表达角色或创作者的主观意识与心理情绪，激发观众的思考。表现蒙太奇主要包括：

对比蒙太奇：画面内容或影像视听形式上迥异的两组或几组镜头组接在一起，形成强烈对比，产生冲突。例如电影《一江春水向东流》（1948）的高潮段落双十节酒会，在张忠良与素芬重逢之前就以不同的画面呈现出两人天壤之别的境况，素芬从厨房要来剩饭到院子里去寻找儿子，屋内是花天酒地的张忠良和他的富人朋友，这时候又加入了一对卖唱行乞的爷俩镜头，经由画面对比以及"月儿弯弯照九州，几家欢乐几家愁，几家夫妻团圆聚，几家流落在外头"的画外吟唱声，激发观众思考"朱门酒肉臭，路有冻死骨"的残酷现状。

隐喻蒙太奇：具有意义相似性的两组或几组镜头组接在一起，构成隐喻关系，含蓄而形象地创造一种新的抽象意义。电影《罢工》（1924）片尾在被枪杀的游行群众与被屠宰的牛的镜头之间切换，传达阶级压迫的"非人性"和"残酷性"的政治寓意。诸如此类，动物在影视作品中出现往往具有特定的隐喻意义，如网络剧《隐秘的角落》（2020）第一集开头张东升在山顶为岳父岳母拍照而后突然将两位老人推下山，下一个画面是

一只蜥蜴（变色龙），既暗示了这场犯罪被第三者所目睹，又隐喻了张东升表里不一的善变与冷血。

心理蒙太奇：将角色的心理活动、精神状态和主观意识通过镜头组接和音画有机结合，给予假定性的直观表现，常用来表现角色的闪念、回忆、梦境、幻觉、潜意识、想象等，在镜头组接上往往是跳跃的、不连贯的，以贴近人的心理特征。电影《广岛之恋》（1959）中，法国女演员凝视着正酣睡的日本男友的手，在她骤然消失的笑容后插入了战场上一个德国士兵临死前的手的镜头，而后影像又恢复如初，这个极短的闪回镜头如同突然闯入脑海的断片，模拟女主人公的内心回忆。电影《猜火车》（1996）中主人公在吸毒后产生的幻象镜头组接也属于典型的心理蒙太奇段落。

抒情蒙太奇：在叙事流畅的基础上，借由镜头组接使观众产生影像之间的诗意联想，以表达情绪或升华主题意境。电影《雁南飞》（1957）片尾，得知恋人鲍里斯牺牲的噩耗后悲痛欲绝的维罗妮卡，在战友的胜利演讲中获得了新的力量，众人一齐仰望天空，随后镜头组接的是天空中一行飞过的大雁。与片名相呼应的这个意象化镜头第一次出现是在开头，维罗妮卡与鲍里斯在战前相恋的美好时光，片尾再次出现，烘托了人物浴火重生后的情感，并且升华了人道主义的反战主题。

除了纯粹的诗性电影或抽象电影外，大多数影视作品都是以叙事为旨归。因此，叙事蒙太奇和表现蒙太奇的划分更多只是为了对蒙太奇模式归类的方便，两者在运用时也并不是非此即彼的关系，并且运用表现蒙太奇尤其要注意与故事的叙述有机结合，避免生硬牵强。

第二节　长镜头与"镜头内部蒙太奇"

一、长镜头与长镜头美学

镜头是影视作品的基本单位，从开机到关机不间断拍摄的每个镜头都有可被测量出来的时间。所以，长镜头首先涉及时间概念，指一个较长时

值的镜头画面。有声电影出现后，为了声音表意的完整，客观上需要延长单个镜头的持续时间，另外随着摄影技术的进步，景深镜头被发明以及移动摄影更加便捷，长镜头在20世纪30年代中期后开始流行。但长镜头并没有一个统一的、绝对的时长标准，持续数分钟、30秒甚至10秒都可能被视为长镜头。

影视艺术上特定含义的长镜头除了时间的连续性，与普通镜头相比，在美学特征上最突出的有两点：

第一，时空的完整性。长镜头是对一个主体或事件进行连续不断的拍摄，能最大限度地保持人物的心理变化或事件的发生发展在时间和空间上的完整性，将时间的流逝与空间的转换完美地融为一体，而且与真实生活过程同步，营造一种强烈的临场感和真实感。例如电影《四百击》（1959）片尾安托万自感化院逃出后不顾一切地一路奔跑，使用三个一组的长镜头表现他的奔跑过程：沿着河穿过树林，越过田野，滑下陡坡，一直跑向大海边的沙滩。长镜头在时间和空间上同时展现出事件与动作的完整和统一，通过不断变换的景物展现外部空间的真实，也通过事件的过程展现人物完整的情绪变化，将观众带入角色情绪和戏剧环境中产生共鸣。

第二，表意的丰富性。长镜头通常会调用镜头内部尤其是纵深空间的场面调度（源自法语Mise-en-scène，原指戏剧舞台上处理演员表演活动位置的技巧，影视艺术中场面调度的核心要义在于对场景的设计，对服装、化妆、道具等事物的安排，对演员的调度和镜头的调度等方面），从而将多种信息和冲突汇集在一起，呈现出内容的多义性，观众需要主动参与，来发现现实空间的全貌和各种事物之间的实际联系。例如电影《公民凯恩》（1941）中"凯恩夫妇与撒切尔先生签订协议，将小查尔斯委托给后者监护"的段落，长镜头从凯恩家窗外正在打雪仗的小查尔斯开始，再往后拉回退到窗内，凯恩夫人关切地叮嘱爱子戴好围巾，撒切尔先生和凯恩先生依次入画，然后镜头继续跟随大人们回退到里屋，凯恩夫人与撒切尔先生准备签署文件。这个长镜头通过空间纵深上的场面调度和景深摄影展现人物关系的全貌：后景是雪地里的小查尔斯，中间是虚张声势的无能的父亲，前景则是凯恩夫人和撒切尔先生，自由天地间无忧无虑的小查尔斯

电影《公民凯恩》（1941）长镜头调度

的命运掌握在屋内的几个大人手里，而父亲的角色其实无足轻重，坚忍的母亲决定一切。

因此，长镜头可以视为在蒙太奇之外，影视艺术运用镜头组织语言表达的另一种表现手法、结构类型和美学观念。长镜头理论的兴起，源自法国电影理论家安德烈·巴赞对蒙太奇理论与形式主义传统的质疑和对电影本性与纪实美学的阐释。巴赞认为蒙太奇对时空进行大量的分割处理，破坏了感性的真实，提出"蒙太奇的界限"："若一个事件的主要内容要求两个或多个动作元素同时存在，蒙太奇应被禁用。"[1]他提出影像与客观现实中的被摄物同一的影像本体论，电影的美学基础是再现事物原貌的独特本性，自然真实本身即是电影表现手段。为了追求表现对象的真实、时间空间的真实、叙事结构的真实，巴赞主张挖掘影像本身（而不只是影像与影像之间）的表现潜能，因此非常推崇连续摄影下的景深镜头和场面调度。即便他的理论著述并未直接使用"长镜头"一词，但他所奠定的理论随着世界范围内众多理论家和电影创作者的跟随和拓展，使得长镜头在20世纪中期以来成为与蒙太奇并列的电影美学原则和表现手法。

以长镜头作为整部电影的段落结构，也成为很多导演的风格化选择。如日本导演沟口健二（Kenji Mizoguchi）、匈牙利导演米克洛什·杨索（Miklós Jancsó）等都以"一场一镜"的拍摄方式著称。在胶片时代，一卷35毫米的摄影底片通常只能拍摄11分钟，进入数字时代后，用一个镜头拍摄长片的梦想成为现实。2002年，俄罗斯导演亚历山大·索科洛夫（Aleksandr Sokurov），带领近2 000名演员在圣彼得堡博物馆排演了几个

① 安德烈·巴赞.电影是什么［M］.崔君衍译.北京：文化艺术出版社，2008：54.

月，终于在第四次排演中以一镜到底的方式完成影片《俄罗斯方舟》，带领观众跟随镜头后的叙事者"我"，一个当代人，和另一个来自19世纪法国误入此地的梦游者，在被喻为俄罗斯历史诺亚方舟的冬宫博物馆进行了一场穿越300年来俄罗斯风云变幻的历史漫游。与西方电影中的长镜头着力制造Z轴上的纵深感不同，近年来中国一些青年导演则将东方古典手卷绘画方法融入电影拍摄，追求长镜头在X轴上的极度延展，并将之扩展为整部电影的结构设置，如杨超导演的《长江图》（2016）、顾晓刚导演的《春江水暖》（2019）等，展示出长镜头美学的民族风格。

二、长镜头的类型及功能

（一）固定长镜头

摄影机机位和焦距固定，连续较长时间拍摄一个场面所形成的镜头。这种拍摄方式通常求镜头内部的人物有较丰富的表情、语言、动作和位置变化，从而使人物内心的波涛汹涌与时间的沉寂、空间的凝滞之间产生巨大反差，制造出静止状态下的动态与张力。例如，电影《爱情万岁》（1994）片尾使用近5分钟的固定长镜头来展现林小姐从抽泣、大哭到最后平静的情绪变化，产生强烈的戏剧张力。

而且，以固定长镜头方式拍摄内容，往往包含着创作者特别的寓意，将流淌的物理时间以意境化方式转化为生命体验上的凝聚与观照。电影《何处是我朋友的家》（1987）开场使用固定长镜头展现教室一扇破旧的门，在风中被隐隐地关上、打开，又被关上，再次被打开，没有人为的场面调度和精心的构图雕琢，却带来一种细致的、真实的、常被人们忽视的日常生活体验。《悲情城市》（1989）中大哥为老父备寿，镜头始终是中全景位，父亲端坐在画面中心位置讲话，大哥入画请安，儿媳出画请示，佣人们从前或从旁入画出画地筹备宴席，这个固定长镜头与镜内人物的活动始终有一种间离，这种全视点与距离感传达出东方式的生命哲学，一种对世俗社会的超然于外以及在时空苍凉感中宁静内省的生命顿悟。

（二）运动长镜头

通过摄影机机位的运动来进行连续较长时间的拍摄。运动方式包括推拉摇移跟升降等，以此不断增加镜头表现的空间，多角度、全方位地展现事物的变化。经典好莱坞时期大多数长镜头的拍摄模式是围绕人物、以封闭的空间观念为基础进行跟拍，摄影机运动以后拉为主要形式，景别保持平稳的中景，引导演员的运动，发展至今成了固定的"边走边谈"场景，只是随着拍摄技术和设备的更新，镜头运动和空间变化变得更加灵活，例如电影《好家伙》（1990）中借助斯坦尼康拍摄的长镜头，亨利带着凯伦从街道来到夜总会门口，然后穿过长长的排队人群，进入因为他的黑帮关系而拥有的私人入口，镜头始终流畅无阻地跟着这对情侣从大街进入俱乐部的地下走廊、厨房走廊、厨房，然后来到夜总会大厅，被两名侍应安排坐在了全场最好的座位上，将他特殊的人际关系展现得淋漓尽致，让观众体验到人们为名利盅惑时的自大和嚣张。

与之相比，有一些欧洲导演则利用运动长镜头创造了一种"去戏剧化"的风格和开放式节奏，如西奥·安哲罗普洛斯（Theodoros Angelopoulos）的长镜头风格以360°摇摄镜头著称，摄影机始终朝一个方向作斜线、横向运动，最后落幅回到起幅的位置，形成一个环形，如《1936年的岁月》（1972）至少有5次360°摇摄镜头，《流浪艺人》（1975）也出现了4次，而《亚历山大大帝》（1982）更是发挥到极致，镜头在做环形运动时，大多数时候拍摄的都是空无一人的风景镜头，并不承载叙事意义，而缓慢的运动节奏构成了纯粹的形式风格，如导演自己所说："对它的偏好可能来自古代剧院的环形舞台形式，在那舞台上面所有的行动一览无余，你注视着四周，四周也注视着你。"[①]

（三）变焦长镜头

通过镜头焦距的变化（拉远或推进），使镜头获得从全景渐变至近景

① 诸葛沂.尤利西斯的凝视：安哲罗普洛斯的影像世界［M］.上海：上海人民出版社，2010：65.

或近景渐变至全景的节奏和特殊效果，还可以通过改变焦点位置，通过虚实转换使场景中多个对象交替呈现，突出不同的动作行为或故事情节。BBC纪录片《行星地球》（2006）第二集"雄伟高山"，开场先是一个爬山运动员攀在岩壁上的中近景，随后光学镜头拉远，呈现出巍峨雪山的大远景，此前画面中的运动员变得十分渺小，这个变焦长镜头结合了长焦镜头表现细节和短焦镜头呈现大视野的优点，又以镜头空间的完整性营造出强烈的感染力。电影《情书》（1995）中渡边博子与藤井树唯一一次相遇的场景中，首先是聚焦正在寄信的藤井树，博子模糊的身影出现在画面的前景；而当藤井树投递完信件后，焦点移到了博子的近景背影，但很快又回到了全景中骑车的藤井树，虽然机位有轻微的变化并跟随骑自行车的藤井树加入了摇摄，但变焦在这个长镜头中起了更为重要的作用，透露出博子期待与藤井树相识的欲望，但又犹豫再三、欲言又止的心境，而且将这两个长相非常相似的女孩通过一个完整的镜头段落直接展示出来。

（四）景深长镜头

利用镜头的景深功能来增加镜头的空间容量，通常采用短焦距、小光圈拍摄大景深画面，使得纵深处不同空间层面上的对象及动作都同样清晰，相当于一组远景、全景、中景、近景、特写镜头组合起来所表现的内容，在形成画面的立体纵深感的同时强调了时空的完整性与表意的多义性，激发观众的思考和参与。巴赞主张的长镜头美学特别推崇的就是大景深的场面调度和景深长镜头。对景深长镜头的叙事功能进行首创性挖掘的是法国诗意现实主义导演让·雷诺阿（Jean Renoir），如他的《游戏规则》（1939）将景深长镜头作为全片镜头结构的主要方式，经常在一个镜头内将不同的人物动作安置在别墅走廊纵深处的不同位置，并相应加入摄影机调度，将复杂又富有戏剧性的叙事情节和人物关系勾连在一起，留下了"电影史上的一条走廊"美誉。受雷诺阿影响颇深的美国导演奥逊·威尔斯（Orson Welles）在《公民凯恩》(1941)中也大量使用了景深长镜头，如童年凯恩离开父母、报社庆功宴会、苏珊自杀等多个经典段落，从而受到巴赞的高度评价。

三、长镜头与蒙太奇的互为补充

蒙太奇与长镜头这两种段落结构在对影像与现实的理解以及具体的表现手法上有着明确的区别，前者倾向于将银幕比作画框，强调镜头分解和时空重构，认为这正体现出电影艺术无限的表现力，镜头组接遵循特定的逻辑关系，通常以强烈的暗示性和主观视点引导观众，有着明确的叙事意图及对观众思维情感的掌控性；后者倾向于将银幕比作窗户，强调通过景深镜头、场面调度来保持动作完整和时空连续，信息传达及叙事机制更为隐性客观，以再现一个声音、色彩、立体感一应俱全的外部世界的幻景，潜移默化地激发观众积极的情感反应和对真实性的深刻思考。

然而，两者并非是二元对立的关系。巴赞本人从未否定蒙太奇，他认为"现代导演利用景深拍出的镜头段落并不排斥蒙太奇（不然，他可能还要重新开始初步探索），而是把蒙太奇融入他的造型手段中"[①]。巴赞所褒赞的《公民凯恩》也没有摒弃蒙太奇的表现主义方法，而是在景深表现的镜头段落之中穿插运用，例如用连续叠印的快速剪辑镜头表现凯恩的经历，与对话场景中的长镜头混合使用，制造场景间的平行对照效果；在用景深表现童年凯恩离开父母的两组镜头段落后切入凯恩母子相依的特写镜头，放大了母子分别的时刻，并且深化了观众对他们情感牵系的印象。如今的影视作品中，长短不同的镜头同时并存于一个作品中的情况非常普遍。即便在以长镜头作为主要段落结构的电影中，蒙太奇的剪辑也具有强大的力量，如《大象》（2003）有大量尾随人物的跟拍长镜头，但又通过剪辑中断长镜头，实现对时空的跳跃式呈现，服务于影片多重视角下的交叉重复叙事。

长镜头与蒙太奇之间互为补充的重要联系，还体现在长镜头的一种特殊形态——"镜头内部蒙太奇"。这个概念最早是由蒙太奇论者库里肖夫提出，在每一个镜头中，也就是每一个蒙太奇镜头中，都有镜头内部蒙太

① 安德烈·巴赞.电影是什么［M］.崔君衍译，北京：文化艺术出版社，2008：69.

奇的因素，苏联蒙太奇派后继者罗姆谈到长镜头内部构成时，阐明"每一个摇镜头都是一个内部蒙太奇，都是平稳结合起来的各种蒙太奇镜头"[①]。总结而言，"镜头内部蒙太奇"是主体人物（有时候是多主体的顺次移换）动作贯穿始终，由镜头内部人物调度、摄影机运动以及镜头焦点、角度变化形成镜内蒙太奇因素的相互对照，在镜头的连续中潜在地贯彻了蒙太奇的原则，突出人物情绪或戏剧性氛围，表达导演的主观意图，引导观众的联想与思考。例如电影《十二怒汉》（1957）开场12名陪审员轮流登场的长镜头，镜头运动与镜头内人物运动结合，不断地转换戏剧焦点，从而在场景中创造出一种密集感和流动感，推动叙事发展，也使观众不断在人物之间建立戏剧关系的思考。电影《爱乐之城》（2016）开场高速公路歌舞片段也是通过镜头内部蒙太奇的长镜头展现，不仅充分调度了100多位角色的歌舞表演，并且让镜头跟着音乐旋律移动，创造了强烈的视听美感。

　　"镜头内部蒙太奇"还应用在，许多作品借助摄影机的推轨运动，在长镜头内部实现蒙太奇对时间压缩的表意功能。电影《诺丁山》（1999）中男主人公威廉爱情失意后忧伤地在街上行走，背景是热闹的市集，摄影机从人物的侧面进行了跟拍，长镜头不间断地呈现人物在空间中的运动状态，而与此同时，背景依次出现了春夏秋冬的季节变化，呈现出人物在时间流转中的状态，暗示一年的光阴已经悄然逝去。同样的例子，还有电影《天兆》（2002）的终场，镜头由一个窗户外的秋色向后推轨来到房间，然后顺着墙壁摇转到另一个房间，这时出现在窗户外的已经是冬天的雪景。

第三节　影视剪辑的媒介新形态

一、数字长镜头

数字技术尤其是CG特效的发展，不仅在技术上改变了镜头的呈现与

① M·罗姆.场面调度设计［M］.梅文译，北京：中国电影出版社，1958：47.

组接方式，而且从观念上对长镜头美学进行了丰富和发展，出现了数字长镜头的媒介新形态。数字长镜头，又称为虚拟长镜头或CG特效长镜头，目前的影像生成方式大致有三种：一是将多个分开拍摄的镜头在后期合成中通过无缝剪辑技术形成单个完整的长镜头；二是利用Maya、3D Max、C4D等计算机三维软件建模和渲染场景，以及虚拟摄影机调度场景和角色，如技术日渐成熟并得到应用的太空摄影、超微摄影、机器人摄影、引擎摄影等各种"视觉机器"，使摄影机运动路径连贯，实现一个镜头内部的调度，直接生成数字影像长镜头；三是利用AE、Nuke等图层合成和数字处理等技术，将虚拟影像与实拍、模型和绘景等多种素材合成为长镜头。

　　数字长镜头突破了传统长镜头的媒介生成和技术局限，在美学上的变化体现在：

（一）虚拟摄影的视点自由性

　　数字技术介入后，虚拟拍摄极大地解放了摄影机的自由，数字长镜头因其空间穿越性和衔接流畅性，大大拓展了影像在视点上的表现力，不仅可以实现景别的两级变化，突破人的视觉经验，呈现诸如眼睛飞翔、穿越实物障碍、太空旅行的奇观效果，并且兼顾物理运动与心理运动的双重形式以及表现情节与表达情绪的双重节奏，实现主观视点与客观视点之间的无缝对接，从而达到主观与客观、心理与生理统一的美学境界。

　　例如，电影《雨果》（2011）开场，摄影机如幽灵一般从城市上空出发，不断地向前向下推进，穿过火车站、穿过忙碌的人群、穿过大钟表，进入钟表后少年雨果的眼睛，观众随着摄影机的运动体验到超常的自由感。电影《地心引力》（2013）以12分半钟的长镜头开篇展现太空工作生存环境的视觉奇观，而后一个长镜头是在空间站被击毁后，镜头先以客观视角拍摄广阔的宇宙以及散落其中渺小孤独的斯通博士，然后摄影机不断推向斯通博士的脸部，从她的面罩外部逼入，随即转为主观视角，观众得以通过斯通的眼睛从面罩内部向外再次观看宇宙，太空失重状态经由持续旋转移动的长镜头获得极致的视觉体验，并伴随着急促的呼吸声，沉浸式

地感受她的焦虑与恐慌，在一个镜头之内同时实现了描述客观现实和呈现人物心理真实。

(二)数字合成的媒体间性

合成是数字长镜头技术流程极为重要的一步。观众在一个数字长镜头中看到的影像，很可能是通过繁复多样的方式获得的不同媒介元素（如实拍画面、源自绿幕或蓝幕的抠图、手工或三维软件制作的模型、绘画与文字等）所各自构成的图层，在数字技术的强大力量下无缝融合，呈现出自然无痕的连贯性，如沃恩·斯皮尔曼（Yvonne Spielmann）认为，数字长镜头区别于光学长镜头的重要特征在于"媒体间性"，在空间维度上的拼贴和变形，是数字长镜头发挥作用的途径[①]。在这样一种跨媒介的合成过程中，各图层的诸多元素之间构成一种空间上相互对话、层层叠加的集群关系，从而使经合成的单个长镜头可以获得远超于传统长镜头的高密度影像空间和丰富意义。

例如，电影《云水谣》（2006）开场6分钟的长镜头，实际上是由8个素材镜头组合而成，其中7个镜头是在不同时间、地点和光照环境中拍摄完成，然后通过人物抠像、环境重组、计算机绘图、多图层叠合等后期数字合成技术，将镜头有机连贯在一起，从而密集地容纳了20世纪四五十年代中国台湾特有的社会图景：传统闽南戏、台湾布袋戏、当地婚嫁风俗、

电影《云水谣》（2006）开场借助一辆小轿车，通过人物抠像、替换地面、3D车模匹配、后期重新叠加合成等，衔接了分开拍摄的镜头素材F1和F2

① SPIELMANN Y. Aesthetic Features in Digital Imaging: Collage and Morph [J]. Wide Angle, 1999, 21 (1): 131—148.

街头小商贩等，形成了视觉一体化的叙事空间[①]。

近年来的电影如《鸟人》（2014）与《1917》（2019），更是将数字长镜头推向"一镜到底"的极致追求，它们并非像《俄罗斯方舟》那样全片用一个镜头拍摄完成，而均是由20个左右的长镜头，借助数字合成技术和"障眼法"剪辑，无缝拼接为一个连续的镜头。

（三）融合蒙太奇与长镜头的感觉真实性

数字长镜头彻底打破了蒙太奇与长镜头的传统界限，消解了蒙太奇对镜头分切组合的本体性质却强化了蒙太奇思维及修辞作用，即对时空关系的重塑和对叙事的干预，在技术加持下，"镜头内部蒙太奇"更加自由地对时空进行转换、压缩或穿越。《鸟人》片头，主人公里根从舞台沮丧地回到化妆室，镜头跟随他用"意念"移动、打碎的花瓶转向房间的另一面，出现正在发问的记者，再往回摇出现坐在记者对面准备回答问题的里根，虽然空间维持一致，但前后时间发生了转变；再如在里根半裸着穿过时代广场跑回剧院演完一场戏的段落后，他回到化妆间，女儿给他看YouTube上他刚刚被人拍的视频，而后镜头不断拉近，变成视频本身，再后拉时又成为大屏电视机上的新闻报道，而电视机所在的空间是一间酒吧，里根坐在吧台喝酒，时空关系在这里经由"镜头内部蒙太奇"获得了跨媒介的重构。再如，《1917》讲述的是1917年4月6日这一天两名英国年轻士兵必须在8小时内将停止进攻的命令送至战斗前线的故事，时间跨度相比《西线无战事》等一战题材的电影要小得多。但在局部时间的情节中，如表现一战特有的"士兵打坑道里出没的老鼠"，《西线无战事》采用的是连续蒙太奇，正反打加不同景别的镜头切换，而《1917》是"两名士兵走入坑道—老鼠顺着布袋爬下—士兵发现—老鼠爬走—士兵跟着老鼠发现德军遗留食物以及地雷线—老鼠掉下来触发地雷、爆炸—士兵被埋"的长镜头叙事，以人物来引导和串联，凭借强大技术完成丰富的镜头运动和调度，让配角、道具、场景不断出现及变化，使本来较短的故事时间在观

① 徐欣.电影《云水谣》开篇长镜头的数字合成制作［J］.现代电影技术，2007（7）：3—7.

众的心理体验中大大增加了密度，实现了时间的"内爆"①。

与此同时，数字长镜头也越来越背离巴赞的摄影影像本体论，影像不再与物质现实同一，"真实性"作为经典电影美学的核心诉求不断被赋予全新的时代内涵。与传统长镜头相比，数字长镜头注重的是对真实感的追求而不是真实本身，即一种主观感觉的真实，激发观众体验认知的主动性。例如电影《人类之子》（2006）的车内长镜头，在遭遇伏击之前，摄影机以360°方式在狭窄车内自由运动，表现车内轻松的氛围，而后突然冲来的着火汽车和手持武器的暴徒制造了猝不及防的震惊感，摄影机在车内与车外之间来回运动，在一段连续的时空中引发沉浸式的视觉刺激，将观众带入真实的戏剧情境中。然而，这段镜头是通过改装汽车进行模型摄影、再通过CG特效将狭小车体空间内外的各项活动集中于一个画面，从而实现多个镜头之间的无缝剪接。如今，许多现实题材的电视剧也都频繁使用数字绘景、合成的数字长镜头，如《摩登家庭》（2009—2020）、《欢乐合唱团》（2009—2015）、《请回答1988》（2015）等，创造出一种"照相写实主义"风格的虚假影像，令观众难以察觉特效的痕迹，从而"感觉"到真实。

二、碎片化剪辑

20世纪90年代中期以来，如《低俗小说》《罗拉快跑》《记忆碎片》《无间道》《疯狂的石头》《告白》《敦刻尔克》《信条》等非线性叙事电影潮流般涌现，蒙太奇的修辞功能得以更加复杂；紧随其后，电视剧领域尤其是在反恐、犯罪、悬疑等类型题材创作里，复杂叙事也渐成主流，如美剧《24小时》《西部世界》、日剧《为了N》、韩剧《九回时间旅行》、国产剧《隐秘的角落》《沉默的真相》等。影视叙事起于编剧，但最终由剪辑完成。随数字碎片化而来的非线性剪辑和数字合成技术等实现了胶片时代无法达到的更为细化和繁复的镜头分割，得以重新组织成更短促的瞬间时间或者

① 徐海龙.好莱坞叙事视角和观演关系在数字技术中的强化和嬗变［J］.当代电影，2020（7）：138—143.

同一时间内多线程并置的情节故事。与此同时，社会越来越互联网化和计算机化，人类对时空的体验也越来越碎片化和复杂化，影视剪辑的碎片化新形态与当代社会文化范式及互联网生存体验形成了深层对话和内在呼应关系。此外，媒介融合的兴起也与之密切关联。DVD光碟机、电脑、手机等多媒介播放端的普及，极大促进了观众观影水平和叙事理解力的提高，线上线下娱乐资源的过度供给也造成观众对传统叙事的审美疲劳；而且这些播放端具有可操纵性，如可重复观看、定格观看、快进快退观看甚至实时互动等，促使影视创作者在进行故事讲述时可以尝试更难解读的叙事形态，也鼓励观众在反复观看与主动探寻和讨论中不断获得新的发现和乐趣。

融媒体时代影视作品越来越趋向碎片化剪辑，其媒介形态表现为：

（一）快速的镜头切换

镜头的时间度量越来越短。20世纪30—60年代，一部电影基本有300—500个镜头。60年代后切换镜头的速度加快，许多学者将之归为电视的影响，因为"通过剪辑与摄影机运动，影像持续地变换，可以使观众不至于换台或拿起杂志来看。观众在小银幕上比较容易跟上快速剪辑，而比起容易丧失细节的长镜头，近距离的视角则更加好看"[①]。而80年代以来，数字剪辑的发展和广告、MV、电子游戏等视频媒体的出现，更进一步影响了电影的剪辑风格。在高科技和新媒介所构成的日益碎片化和移动场景化的社会生活中，快速剪辑成为影视艺术的主流，以制作强大视觉冲击力和更具动感的影像，保持观众的观看兴趣。当前一部2小时电影的镜头数量基本在2 000个以上，动作类型则通常会在3 000个镜头以上，长度在12格（0.5秒）以下的镜头随处可见。

（二）省略因果逻辑与自由处理时空

当下影视作品对非线性时间、时间循环、多层空间等碎片化时空现实

表现出极强的好感度。碎片化剪辑通过攫取完整动作过程的一小部分或一个碎片，直接告诉观众时空和因果省略的事实，因此一个单独的碎片镜头并不构成好莱坞连续性剪辑标准下一个有意义的动作单元，镜头的组接也抛弃向观众呈现流畅的因果逻辑的心理幻觉。当众多断裂的碎片镜头组接在一起时，节奏大大加快，传达出一种整体的视觉风格和影像冲击力，造成观众目不暇接的观看感受，从而保持观众持续的注意力。

例如电影《21克》（2003）采用碎片拼贴式结构，用一桩车祸联结起本无关系的三位主角，镜头、场景之间的时序和因果逻辑错乱交织，甚至同一地点发生的事件被切割成若干碎片，塞到不同的叙事位置。观众需要多次观看才能大致理顺情节，如导演自己所说："观看影片的过程就是一个解码过程。"[①]碎片化剪辑将观众从传统叙事蒙太奇结构制造的"被动的接受引导"变成了"主动的参与"，形成了更复杂的蒙太奇的新媒介形态。

在影像媒介发展日益多元化和媒体传播环境快速变革的当下，甚至连纪录片也出现了碎片化剪辑的创作趋势，如英国BBC iPlayer网络平台推出的纪录片《苦湖》（2015），是以过去40余年间BBC在阿富汗、沙特阿拉伯的新闻粗剪素材作为结构主体，辅之以战场上的士兵利用便携摄影机或手机拍摄的影像资料和几部剧情电影片段。开篇部分就将六组时空镜头进行碎片化剪辑：1953年阿富汗赫尔曼省正在跳舞的一位小女孩、同年伦敦舞会上的人群、1989年乌克兰郊外两位跳舞的男子和他们的朋友们、1974年沙特阿拉伯一出情景剧的拍摄现场、1993年纽约华尔街俯瞰花旗银行的楼顶、1972年苏联电影《飞向太空》的片段。这些素材之间毫无必然的因果关系，经过整合与重构，赋予暗示与隐喻，观众在随后不断铺陈的叙事中建立起逻辑关联，这组蒙太奇结构不仅以抽象方式交代了影片中的主要角色：美国、苏联、沙特、阿富汗，而且逻辑逐层推进与强化：阿富汗曾经歌舞升平的浪漫与混乱的现实景观形成鲜明对照；纽约花旗银行背后是美国的政治经济，隐含着美国与中东局势的必然关联；苏联电影的镜头不

① 转引自黎煜. 撕裂时间——论《21克》的后现代叙事策略 [J]. 世界电影，2007（2）：92—103.

仅暗示了苏联与阿富汗的历史渊源，也借此表达导演对人类不断探索外部未知的反思主题。

（三）同时性阵列的分屏叙事

爱森斯坦曾经憧憬蒙太奇的最高境界是从注重表现影像的连续性转为建立影像之间的关系从而形成节奏，这种关系表现为"主题内部对过程极度概括的图像，是主题统一体内部矛盾各阶段更替的图形"①。传统的蒙太奇节奏生成主要是通过叙事镜头的长短组合造成的冲击力。而当下，数字的分屏、叠化等手段实现的共时性叙事则克服了爱森斯坦的历史局限，利用屏幕自身的分裂实现不同画面对叙事的控制和不同画面之间的串联效应，产生自身独特的节奏。计算机的普及重构了人的视觉机制，将单点固定透视的视觉机制转向多元并置、多屏视窗的视觉机制，黛博拉·图多尔（Deborah Tudor）将数字电影的分屏空间叙事定义为阵列美学，这种方式"可以看作是在模仿电脑中多窗口排列的效果，从而改变了观众和银幕空间的关系。这种美学搅乱或者模糊了镜头的转切点，促使我们重新思考电影基本元——镜头的含义"②。

例如，电影《时间编码》（2000）全片利用分屏展示叙事结构，同时性阵列的四个画框通过不同视角独立呈现90分钟的叙事段落，影像之间的关系需要不同画框的叙事逻辑和观众对叙事视角的感知接受的并行运作才能得以重构，进而得出具有强烈个性化差异的解读方式和融合式诠释的叙事意义。美剧《24小时》（2001—2010）的标志性剪辑手法之一即是多窗口排列的画面布局，通常出现的情形有：同一时间、不同空间的多条线索并列，凸显出"实时"风格与"纪实"作用；同一时空内多机位的整合，展示出戏剧环境中群像的丰富性；每一集结尾前1分钟还会使用复合形式，即前一个镜头从正常画幅缩小至某个角落，然后各个支线情节开始以小画

① C. M. 爱森斯坦. 蒙太奇论［M］. 富澜译. 北京：中国电影出版社，1999：264.
② 黛博拉·图多尔. 蛙眼：数码处理工艺带来的电影空间问题［J］. 经雷译. 世界电影，2010（2）：12—30.

面的方式逐步呈现在画幅中，起到多条叙事线汇总的作用，当所有线索交代完后，镜头又落到需要结尾的场景，起到多画面转场作用。

此外，分屏还广泛用于当前真人秀综艺节目的后期剪辑制作。如湖南卫视观察类综艺《我家那闺女》，每期节目会经过两次录制，第一次录制明星闺女真实的独居生活，第二次录制演播室内观察员对真人秀视频的观看及讨论，最后节目呈现的是两个现场空间的互动，为了达到空间叙事的共时性和观感的流畅性，节目后期往往采用分屏（包含多样形式的小窗口等），在主持人、明星嘉宾、观察员、节目组、粉丝等之间构建起一个相互交织的人际传播网络，形成拟态的人际关系和戏剧张力，即时地激发起观众的情感体验，使其沉浸于节目制造的虚拟互动景观中。数字阵列的分屏是对社会现实与视觉经验形式进行充分模仿和呼应的结果，契合了融媒体时代观众对多样化信息流和高刺激性节奏的需求。

电视剧《24小时》（第五季，2006）分屏画面

第四讲
叙事系统：故事与类型

第一节　什么是叙事？

一、事件、情节与故事

故事是人生的必备。不管是我们小时候看的童话、神话，还是长大后看的小说、传记，都是由故事所组成，而学习的哲学、科学也经常通过故事举例。比如我们向别人询问某件事时，经常会说："到底发生了什么事？"叙事（narrative）——故事的讲述——成为人类了解自我、理解世界及其意义的基础，从原始初民编织神话到发明图画文字来描述事件、传递信息，人类叙事活动已经开始，而20世纪以来，影视艺术成为了叙事这一辉煌事业的主导媒介。

要理解叙事，首先有这么几个相关联的概念需要厘清：

（一）事件

事物发生了变化就可以视为事件。例如下了一场雨，地面从干的变成了湿的；一面镜子掉落，变成了碎片；这些都可以理解为一个事件。而如果不用某种媒介加以再现为文本，事件就只是发生在经验世界里的事件。

（二）情节

事件并不一定能成为情节，影视创作者需要从浩繁的素材中搜寻和选择事件，进行媒介化表现，使之成为情节。情节涉及两方面的结合：说什么和如何说。

说什么，即事件之选取。要成为情节，首先在于事件的变化是有意味的，那么通常事件是人为的，或者说能够对人产生影响的。比如"一个人挥拳把镜子打破了"就比"一面镜子破了"更强调人的因素，再如"你看见某人在倾盆大雨中淋成了落汤鸡"也比"一条湿漉漉的街道"更富有意味。并且，事件的变化可以用价值来衡量，或者说表达和讨论了一种价值理念，这个价值并不局限于道德层面，而是人类经验的普遍特征，如生/死、爱/恨、善/恶、希望/绝望、勇敢/懦弱、智慧/愚昧、正义/邪恶等。剧作家拉约什·埃格里（Lajos Egri）称为故事的"主控思想"或者说"前提"，如《罗密欧与朱丽叶》的前提是"伟大的爱情战胜一切，甚至是死亡"，《麦克白》的前提是"冷酷的野心导致自身的毁灭"[1]。为了故事表达的前提，选取的事件要成为人物性格形成和发展的基础。

如何说，即事件的再现方式。首先，事件要成为组成叙述情节的事件，创造出人物生活情境中富有意味和价值的变化，需要通过冲突来完成。冲突来自人物的动机、目标与自我、他人、环境（自然环境和社会环境）之间的矛盾，本质上是人物的性格冲突，具有民族性、阶级性、政治性、时代性、地域性等特征。冲突往往由人物的一个决定开始，而这一决定必然会引发对手做出相应的决定，这些决定不断地产生，推动着情节走向它的终极目标，最终证明故事的"主控思想"。例如电影《百万美元宝贝》（2004）中的女主角，31岁，一名普通的女招待员，但她热爱拳击，动机是想成为一名职业拳击手，渴望超越灰暗人生，她的教练作为另一个主要人物，动机是使女主角突破极限、战胜自我，在实现这个共同目标过程中，各种冲突接连出现，如年龄的劣势、他人的蔑视、骄傲自满的

① 拉约什·埃格里.编剧的艺术［M］.高远译.北京：北京联合出版公司，2013：1—4.

情绪……他们不断前行，最终实现了自我的成长。因此，事件再现为情节的第二个关键要素，是事件与事件之间存在因果关系构成序列时，情节才产生了。支撑情节发展的基点，同时又具有转折意义的故事事件又称为情节点，"它'钩住'动作，并且把它转向另外一个方向"①。一般来说，一部100分钟的电影有40—60个情节点，一集45分钟的电视剧有10—15个情节点。情节点的数量与作品的节奏有很大关系，情节点多，节奏就快些；情节点少，节奏就慢些。

（三）故事

故事是一个巨大的主事件，在影视作品中往往又被称为剧情。按照好莱坞电影编剧教练罗伯特·麦基（Robert McKee）的理论，这里面有层级变化：一系列情节点构成一个序列，一系列序列构成幕，而一系列幕构成故事。层级之间的区别在于变化对人物（内心、人际关系、命运以及以上诸因素的组合）所具有的冲击力程度。情节点、序列导致的变化可以逆转，比如男女主人公坠入情网到反目成仇又到言归于好，幕高潮也可以逆转，比如起死回生。但是最后一幕的高潮又称为故事高潮，却是不可逆转的，将故事开头与结尾的价值负荷进行比较时，要能够看到人物弧光，即人物随着故事事件的进展在故事曲线上如弧光闪现一样的观念转变。

二、影视叙事的分析要素

叙事是一种形式系统，如电影理论家大卫·波德维尔（David Bordwell）指出："了解一部电影的故事，是由对事件所发生的时间、空间及因果等因素的辨别开始的。"②分析情节如何促进故事发展，弄清支配影视叙事发展的基本动态原则和因果关系，主要可以从叙事结构、叙事视

① 悉德·菲尔德. 电影写作剧本基础——从构思到完成剧本的具体指南［M］. 鲍玉，钟大丰译. 北京：中国电影出版社，2002：115.

② 大卫·波德维尔，克里斯汀·汤普森. 电影艺术：形式与风格［M］. 曾伟祯译. 北京：世界图书出版公司，2008：91.

角、叙事时间、叙事空间这几个方面着手。

（一）叙事结构

构思设计故事发展的叙事策略。影视创作者对素材事件进行选择，并将事件依照一定的关系在时间上排列成序列、幕、故事，使之成为整体，目的是激发特定而具体的情感，并表达特定而具体的价值观念。

麦基在其代表作《故事》中概括了三种故事结构：大情节、小情节、反情节。大情节结构是经典性的戏剧结构设计，围绕一个主人公构建故事，主人公为了追求自己的欲望与来自外界的对抗力量进行抗争，在一个线性连贯而具有因果关联的虚构现实里，以一个不可逆转的变化而结束，形成闭合式结局，经典好莱坞电影多属此类，又称为因果式线性结构，也仍然是世界范围内很多当代电影选择采用的经典结构，如《千与千寻》（2001）、《小萝莉的猴神大叔》（2015）等。小情节结构是从经典结构开始，对大情节的突出特性进行精炼、浓缩、删节或修剪，如着重于人物与自身的内在冲突，主人公表面消极被动，而内心欲望与其性格形成多方面的冲突，结局往往是开放式的，如电影《圣女贞德蒙难记》（1928）、《野草莓》（1957）、《谈谈情跳跳舞》（1996）等。反情节则是对大情节结构反其道而行之，以偶然巧合取代因果关系，以非线性时间、非连贯事实强调荒谬、混乱和无序的现实，开拓出叙事分层、单元结构、多线并进式交叉结构、套层结构等复杂叙事结构，经常被先锋电影、现代主义电影、后现代电影所青睐，如《一条安达鲁狗》（1928）、《去年在马里昂巴德》（1961）、《天堂陌客》（1984）、《重庆森林》（1994）、《大象》（2003）等。

（二）叙事视点

影视创作中观察人物事件的特定视点，引导着观众对故事的观看、感知和接受。叙事视点与镜头视点不同，"叙事视点是叙事层次的问题，而镜头视点是纯感知层次的问题。作为叙事意义的视点，是影片整体叙事的视角和视野；而作为感知意义的视点，属于展现演示活动中镜头运用问

题"①。所以有些作品总体叙事视点是客观的，但会出现主观镜头视点，而叙事视点是主观的作品也同样会包含客观镜头视点。

叙事视点主要分为全知视点、限制性视点、外在视点。全知视点也叫上帝视点，无所不在、无所不知，既知道人物的外部动作，又了解人物的内心活动，这是最常见的影视视点，如电影《红色沙漠》（1964）、《鳗鱼》（1997）、《贫民窟的百万富翁》（2008）、《万箭穿心》（2012）等。外在视点也是客观视点，但仅仅是一个旁观者，向观众描述人物的外部言行，而不进入其内心世界，比任何剧中人物知道的都少，可以从纪实性作品中找到，如电影《二十四城记》（2008）等。限制性视点，是指与剧中人物视角等同的视点，描述人物所知道的内容，也即常说的主观视点。如电影《城南旧事》（1983）中的小英子、《阳光灿烂的日子》（1994）里的马小军、《摇啊摇，摇到我的外婆桥》（1995）中的水生等。

作为叙事文本，影视作品和小说一样，都会运用叙述者（narrator）作为"隐含作者"（implied author）的代理人，向观众传递故事内容和创作意图。所以从叙述者出发，影视作品会有三种人称状态。第一种是非人称，即叙述者没有现身于画面和声音中，故事似乎直接在展示，但实际是在隐含作者对时空变化、镜头语言、情节结构等不同环节的组织设计下，观众进入故事世界并受到叙事支配，这在小说中相对少见，但在影视的经典叙事模式中相当普遍。第二种是第一人称，叙述者必须是剧中人物，讲述自己身上发生的故事，如电影《美国丽人》（1999）、《一个陌生女人的来信》（2004）等。第三种是第三人称，也属于限制性视点，叙述者讲述别人身上发生的故事，如电影《红高粱》（1987）、《举起手来》（2005）等。

视点与人称奠定了影视叙事文本建构的动力学基础，使故事拥有了变化多端的讲述角度和文本风貌，不同的视点构造出不同的结构层次，形成多种多样的叙述焦点，而不同的人称则确立了不同的叙述视野与范围，视点与人称相辅相成，也表明着创作者或明或暗的叙事策略以及或"主观"或"客观"的介入态度。如电影《罗生门》（1950）中依次出现了强盗、

① 林黎胜."视点镜头"：电影叙事的立足点［J］.电影艺术，1995（2）：22—28.

妇人、武士、樵夫等多个叙事视点，每个人物采用第一人称再现他们眼中的谋杀案现场，并以叙事分层的方式将各个片段整合起来，每个人诉说的真相之间包含着悖论，隐含了创作者对人性自私的揭示以及对世界客观存在的质疑。

（三）叙事时间

影视作品的时间包括三方面含义：一是屏幕时间，比如一部电影片长90—120分钟，一集电视剧时长45分钟左右；二是故事时间，即故事本身发生过程持续的时间，这是内在的，需要观众通过情节推断出来，比如电影《末代皇帝》（1987）的故事时间是溥仪60余年的一生；三是情节时间，可以直接被观众发现的，是对故事时间的提炼和重构，《末代皇帝》开篇是1950年溥仪从苏联被押回中国，而后追溯到1908年继位，又跳跃回1950年，再到1911年被废黜……最后到1967年逝世，相比故事时间，情节时间是碎片化、可逆的。

因此，叙事时间就是影视作品的故事时间被建构为情节时间并最终呈现的屏幕时间，这其中有三个时间要素起主要作用：时序、时长、频率。时序即故事时间被组合成情节时间的次序，假如故事次序是ABCD的话，叙事时序可以有顺叙（ABCD）、倒叙（DABCD）、闪回（BACD）、闪前（ABDC）等主要类别。当然，倒叙、闪回、闪前等并不一定要依照故事时序，可以过去和现在相互混合，让观众自行去组合。时长即时间长度，一般说来，情节会选择特定的故事时长，而情节时长又通过剪辑技术进行实录、概述、省略、扩展、停顿等来确定屏幕时长，比如电影《西北偏北》（1959）的故事横跨好几年，情节则是选择了主角在四天四夜中发生的事件，而观众最终感知整个故事的屏幕时长是136分钟。但也有特例，如电影《十二怒汉》（1957）的情节时长与屏幕时长一样，都是95分钟，而电影《罗拉快跑》（1998）的屏幕时长则远远大于情节时长。频率是指叙事文本和事件内容的重复关系，包括对一个事件多次讲述的文本重复，如电影《英雄》（2002）、网络剧《开端》（2022）等；以及某一事件多次出现，如电影《低俗小说》（1994）开场的抢劫在结尾高潮时重复出现才彰显趣味。

（四）叙事空间

和时间一样，空间在影视作品的含义也有三个方面：故事空间、情节空间和屏幕空间。通常来说，故事空间要大于情节空间，情节空间大于屏幕空间。屏幕空间即屏幕框中可见的空间，主要依靠取景、构图、光影、场面调度等技巧，而从叙事的角度上，屏幕空间也是选择部分情节的空间作为故事发生的地点。情节空间对于电影空间的叙事意义重大，通常来说故事发生的地点就是情节发生的地点，但有时候情节会激发观众去想象没有出现在故事中的其他地点，比如电影《西北偏北》里罗杰·索希尔的办公室，《公民凯恩》中开除凯恩的学校等。

第二节　类型电影

一、类型电影的内涵

类型（genre），指具有共同特征的事物所形成的种类，最早用以指称文学样式和种类。电影诞生后，类型的观念被引入这一新兴的叙述媒介进行类别的划分，并成为生产创作者、评论人、观众之间的默契。类型电视剧的内涵是从类型电影衍生而来，以下将以电影为例介绍。

类型电影，首先是一种典型的商业电影，源自好莱坞大制片厂标准化生产制度。一类电影的票房成功促使追求利润最大化的制片厂生产另一部与之相似的影片，他们认为成功的电影并非个人天才的产物，而是独具创意地遵守一般公式的产物，凡是不适应类型要求的题材和处理手法，均被视为有可能导致失败的风险。类型电影依赖它所培养起来的稳固观众群的维持，许多类型都有特定的观众群，以观众的审美取向为基础，通过重复已知故事的方式来使观众满足，类型辨认也成为观影的一个构成成分。

类型电影，本质上是一种叙事系统。某个特定类型的所有电影在形式与风格上至少都有若干共同的构成元素，可以归纳为三个主要方面：公式

化的情节、定型化的人物、图解式的视觉形象。例如警匪片和侦探片，通常都是以现代都市为背景，主要表达介于社会秩序和无政府状态之间，以及个人道德和社会公德之间的冲突。但因为中心人物的不同，情节呈现和冲突解决的形式也不同：侦探片通常表现的是一个在秩序和无政府状态之间斡旋的中间角色，一定会有调查情节，侦探有自己的价值体系和行为符号，片尾他总是会回到自己的办公室；而警匪片则表现出更少的暧昧性，黑道作为犯罪力量，与社会失序的立场一致，一定会有与代表社会秩序的警察的对抗，在冲突之后，片尾总是走向毁灭。类型的元素还包括电影技巧层面，如恐怖惊悚片的灯光通常是阴森的，动作片有典型的快速剪辑及慢动作的暴力画面等；具有象征意义的场景、道具等也是类型的重要视觉惯例，如科幻片通常以星舰、外太空为场景，战争片发生在战场，歌舞片则在剧院或俱乐部等。

　　类型电影，还发挥着文化仪式的作用。特定历史时期、国家民族的社会矛盾会在艺术中得到宣泄表达，而类型电影为社会基本矛盾引发的问题反复提供想象性的调和或解决方法，观众的需要和期待在观影中得到了满足。在这个意义上，类型电影被视为当代神话，其深层内核凝结着现代大众的心理矛盾和价值崇尚。每个类型受欢迎的程度，说明了它与当时社会文化因素的紧密关系，叙事所产生的符号和信息需要放在赋予其意义的大文化体系下来观照。例如，20世纪30年代兴起的疯癫喜剧片在经济大萧条的美国风靡一时，以《一夜风流》（1934）为奠基性作品，这种类型通常以来自不同社会阶层背景的男女主人公从最初的冤家到阴差阳错被迫合作，问题解决后坠入爱河作为主要情节，聚焦由于观念、原则及两性带来的各种冲突而引发的喜剧效果。疯癫喜剧的流行与这一时期的美国社会的剧变有很大关系，如大量女性涌入劳动力市场，与男性展开职场竞争；城市人口激增，让阶层上升的美国梦有机会实现，但与此同时生活节奏加快，传统价值观丧失，大萧条的阴影仍然存在，社会贫富差距拉大。因此，在这类电影中经常出现：男女主人公针锋相对、机智快节奏的对话，既让他们最初相互厌恶又最终促使佳人成对；银幕呈现出的工人阶级要比富人阶级更真诚、更有道德；主人公都来自城市，但又要在旅途冒险中面

临乡村的考验，表达对超越权力与社会阶级的珍贵之物（婚姻、家人、自立、正直等）的赞扬。由此，疯癫喜剧建立了一个融合阶级冲突的乌托邦社会，给大萧条时期的普通人以逃离现实烦恼的通道，主宰了这一时期美国电影市场。

类型电影，兼具静态和动态的系统。一方面，类型是相关叙事和电影元素的常见惯例公式，持续地检视一些基本的文化冲突，要为一个受欢迎的电影故事的惯例公式下定义，就要认知它作为一个一致性的、负载价值的叙事系统的地位。另一方面，它在大量的创作、观赏活动的交流中又是一个动态的系统，工业的经济状态、社会文化议题、观众的趣味、有影响力的新类型，都持续地改良着类型。如原子弹和人类登月深刻影响了二战后的科幻片，20世纪40年代的黑色电影在70年代新好莱坞时期重返银幕；再如，尽管《唐人街》（1974）再现的仍是30年代末期的洛杉矶，与经典时期的硬汉侦探原型一样，新时期的侦探接受着既定的社会腐败并企图与之保持距离，但他们不再是充当保护者的英雄，而充满了无力感，在欺瞒与腐败的环境中无力控制自己的命运，最后导致死亡。

以下我们选取世界范围内三种优秀的类型电影进行简要介绍，以此观照类型的历史、叙事系统与社会功能。

二、三种类型电影举隅

（一）好莱坞西部片

不论是影片制作的数量和质量，还是流行的时间跨度，西部片都堪称最丰富持久的美国类型片。西部片类型在电影史之初就出现，《火车大劫案》（1903）被认为开创了西部片的先河，经典好莱坞时期有1/4的制片厂产品都是西部片，而到当代，《与狼共舞》（1990）、《不可饶恕》（1993）、《老无所依》（2007）等片仍然斩获奥斯卡最佳影片奖，可见这一类型在美国的历久弥新。

在影片主题上，拓荒是重要的关键词，西部片通常根据美国西进运动时的许多奇闻轶事创作，故事背景为美国内战后到20世纪初期，白人与印

第安人、文明与无法制秩序的边境生活之间的冲突，突出个人的作用和善必胜恶的道德理想。

西部片的主人公通常是某个为解救他人、保护家园或者为自我复仇的白人男性英雄，作为所有冲突事件的中心。他天性无拘无束，倾向正义与仁慈，但又挣扎于野蛮和文明之间，可能一开始是坏蛋，或者从"改邪归正"的矛盾中出发。随着冲突不断升级，演化为最后的枪战高潮，英雄最后归顺秩序，与歹徒或任何阻碍稳定进步的力量开战，通过暴力消除威胁后离去。

在视觉图像上，美国西部独特的历史地理风貌、追逐马车或火车场面、牛仔独行于广袤荒野、神枪手在风沙中眯缝眼、潇洒拔枪、酒吧中舞蹈……构成了西部片独有的风格惯例。

从这些惯例公式来看，约翰·福特（John Ford）导演的《关山飞渡》（1939）是经典西部片的最佳代表，西部片类型也是福特最重要的电影创作。开场镜头就是出现在天空下的纪念碑谷，占据画面的大部分比例，随后两个骑士的声音从沙漠对面传来，此后画面充斥着帐篷、旗帜和士兵，以及电报机。这种视觉图像对应了西部片的惯例：西部是一片广大的荒野，夹杂着少许的绿洲——边境小城、骑兵站、营区等——彼此联结，并以铁路、马车和电报与东部联结，隐含了社会进步的触角。情节主线是一辆载着各式各样白人的驿马车前往洛兹堡，路途中既要经过充满敌意的印第安人社区，还要面对来自乘客间的冲突。主角林哥是一个受到社会不公对待决心复仇的越狱犯，还有愤世嫉俗的酗酒鬼布恩医生以及心地善良的妓女达拉丝都是驿马车这一临时社群的边缘人，在内部驿马车狭小的空间以及外部遭到印第安人追杀的极端的压力之下，人性中卑劣与高尚的冲突爆发，最后印第安人被军队击退，正直与善良获得了价值彰显，林哥和达拉丝获得警长的允许，骑马奔向西部世界开始新生活。

白人西进被认为是历史任务，而原住民的文化被视为原始野蛮，于是要在一个蛮荒之地建立美好家园，西部片既是对移民美国身份成长历史进行合法性和合理化的重构，也是崇尚法制与正义、个人主义至上的美国文化价值观的体现，在这个意义上，西部片展示出建构美国国家神话的社会

功能。而50年代后，美国西部片类型也在不断更新，如《正午》（1952）、《赤胆屠龙》（1959）等"心理西部片"探讨西部人物因无法适应文明而衍生的精神疾病以及社会不合理的期待所造成的沉重压力。越来越多的西部片都逐渐颠覆经典西部英雄的道德感和保守的信念，如《肮脏的小比利》（1972）、《荒野浪子》（1973）等片中的主人公从法律秩序的代言人转变为变节的罪犯或职业杀手等边缘人，《小巨人》（1970）、《蓝衣骑兵队》（1970）等开始尊重印第安原住民文化，白人反而表现出对文明的烧杀掳掠，这样的改变来自当代美国社会不断变化的理念和态度，也与60年代兴起的对文明、进步、社群、家庭和法制等传统价值观冷嘲热讽的意大利西部片有很大关系。

（二）日本恐怖片

恐怖片的故事动机是制造惊吓、令人不安、引发恐怖情绪，是以它对观众的情绪效果来辨认其类型。从类型公式来说，恐怖片所造成的情绪效果通常来自一个不自然的、非理性的、令人感到威胁的怪物（或人体的分裂、腐烂和变形），所以核心情节就是人与怪物的对抗；怪物出现的吓人场景、恐怖造型以及与之风格契合的灯光音响，都是该类型必备的惯例元素。与西部片作为美国独有的神话类型不同，恐怖片在世界范围内不同国家都普遍存在，并且表现出鲜明的文化差异。

以日本为例。日本电影在诞生之初，便与恐怖类型密切相关。现存最早的日本电影《赏红叶》（1899）是歌舞伎版的能剧纪录片，讲述一个美丽的富家千金摇身变为披头散发的恶鬼而原形毕露的故事。可见日本恐怖片不仅历史悠久，而且擅长从民族传统艺术中取材，在世界恐怖片中独具特色。这其中，御灵电影是"日式恐怖"最独特的亚类型。御灵，是江户时代的一种人偶神，日本的本土宗教神道教信仰自然，相信万物有灵，认为人死后会化为后代的御灵保佑在世的人们，而在现世中含恨死去的武将、贵族们，会化作怨灵复仇，给人间带来灾祸和疾病，因此要祭奉御灵以躲避灾祸。

御灵电影的核心内涵及主要元素脱胎于日本传统戏曲能剧以及江户时

代盛行的怪谈文学，基本情节通常是受到伤害以及背叛的女性（也有少量的儿童）展开复仇或者攻击，代表了向武士阶级和父权家长发起的挑战。能剧的内容几乎都牵涉神灵鬼怪，演员常常戴上面具或者将脸涂成白色演出，饰演的不是幽灵就是动物。而怪谈文学的鼻祖可追溯到爱尔兰裔日本作家小泉八云（原名Lafcadio Hearn）根据日本传统灵异恐怖故事改编的小说合集《怪谈》（1904），后来日本导演小林正树选取其中四个故事改编成电影《怪谈》（1964），其中第一个故事《黑发》讲述一个为出人头地的武士抛妻弃子，最后遭到妻子的黑发缠绕致死的故事，就是属于御灵复仇类型。

　　20世纪90年代，以《居酒屋的幽灵》（1994）、《鬼娃娃花子》（1995）、《午夜凶铃》（1998）、《富江》（1999）等系列为代表，御灵电影在日本掀起高潮，并轰动亚洲。这其中，以《午夜凶铃》最为成功，随后还被好莱坞翻拍。

　　《午夜凶铃》的故事起因是贞子被养父推入水中，她的诅咒遗留在录像带中，不论谁看了录像带都会受到诅咒而死亡，在叙事模式上呈现出御灵电影的典型结构：讲述一个恐怖的传说/咒语——传说的可怕后果被一再印证——可怕的事物出现，并循环发生——恐怖事物不死。怨灵贞子的造型，如同《黑发》等日本恐怖片中经常出现的长发遮面、肤色惨白、眼球突出、身穿白袍，并为之后恐怖片开创了俯身爬行的动作模式。在御灵电影中，复仇行为被合理化，阻止复仇的力量也不是站在正义的立场，因此往往不存在价值的判断，最终的解决并不是复仇的力量被镇压，而更可能是复仇的意愿无比强大，还会不断地来纠缠人们（如怨念不散的贞子在片尾高潮段落从电视里爬出）。在这点上，美版的《午夜凶铃》（2002）就展示了不同的价值判断，含蓄地谴责了复仇的行为逻辑："人，并不是因为自己受了不公正的对待就有理由伤害别人的。"此外，《午夜凶铃》的恐怖对象来自录像带、电视机、电话，以及人们只有通过把诅咒录像带拷贝传递给下一个无辜者才能免死的设定，传达了20世纪末如同病毒式扩散的传媒特性及生态的隐喻和批判，以及在二战原子弹爆炸阴影下的日本人对现代社会、科技、数字未来的不安与恐惧。

（三）中国武侠片

武侠片是中国电影贡献给世界电影特有的、经久不衰的电影类型。犹如美国西部片，中国武侠片已成为民族类型电影的标识之一。武侠片的兴盛得益于中国源远流长的武术传统、武侠文学以及美国动作片的影响。中国第一部电影《定军山》（1905）就由"请缨""舞刀"和"交锋"三个以京剧武打动作的片断组成。根据学者研究考证，商务印书馆活动影戏部根据美国侦探片改编的《车中盗》（1920）具有了中国武侠片的雏形：路见不平、拔刀相助的侠义精神，以武相争的表演程式和武勇合一的人物性格①。20世纪20年代后期，根据明清以来尤其是近现代武侠小说改编，以《火烧红莲寺》系列片（1928—1931）等为代表，以上海为生产中心的武侠神怪片席卷整个中国，并远销到东南亚，掀起第一次高潮，中国武侠片走向定型化、标准化。50年代末至70年代中期，以金庸、梁羽生为代表的中国新派武侠小说在港台地区风行，以此为故事基础，中国武术、美国西部片激烈华美的打斗和先进的电影技术相结合，《龙门客栈》（1966）、《独臂刀》（1967）等新派武侠片兴起，并催生出70年代以后的功夫片类型。"功夫"实际上是粤语对"武术"的称谓，如在全球范围内掀起热潮的李小龙功夫片。80年代后，中国内地和香港无论是独立拍摄，还是合作制片，武侠片都占据了重要的比例，代表性作品如《少林寺》（1982）、《双旗镇刀客》（1990）、《黄飞鸿》（1991）、《卧虎藏龙》（2000）、《英雄》（2002）、《一代宗师》（2013）等。

侠，是中国武侠片类型的核心角色，男女皆可，关键在于有善武、仗义、无私、重承诺、轻生死、鸣不平等侠义精神，承载观众情感投射的心理基础源自渴望社会公正的民间文化，侠的世界被称为江湖，是游离于主流政权与日常世俗之外的第三种空间。江湖也有自身的规则，核心就是侠义精神，可以看作与儒家的庙堂文化相抵触或补充的精神体系。侠既有铮

① 贾磊磊.中国武侠电影：源流论［J］.电影艺术，1993（3）：25—30.

铮侠骨，又有绵绵柔情，武侠片通常会以师徒情、男女情、兄弟情所蕴含的生命活力来对抗江湖纷争的血雨腥风，情感的强烈冲突往往孕育了该类型独特的审美精神。

武，构成了中国武侠片类型的影像奇观。武的来源和表现是博大精深的中国武术功夫，各式各样真实的武林流派、样式、兵器乃至武侠小说想象的玄虚功夫构成了武侠片取之不尽的源泉，而对其表现，在刀剑、拳脚、腾飞等武打动作程式基础上又融入了中国戏曲、舞蹈以及特效等视觉形式，渲染人物造型以及动作场面的动感因素，增加观众或紧张或震撼的情绪感受。此外，武侠片还特别强调不断变换的视觉环境，经常以客栈、大漠、竹林为经典叙事空间，作为对江湖世界的隐喻，结合空间特点丰富武打动作设计、构图剪辑和场面调度，制造封闭空间到开放空间的多维度移动，发掘独有的东方意境美。

从主题上来说，历时一个多世纪的武侠片始终贯穿着一种中国式的侠义精神和民族主义情绪，故事模式基本集中在复仇、夺宝、对决、复国、查案；情节冲突在于强与弱、正义与邪恶的反复较量，以及最终由弱变强、正义战胜邪恶的结局，即便身死也捍卫了自身的荣耀，匡扶了大义，以激发民族正气。

武侠片自诞生起，就与民族主义话语密不可分，在不同历史时期发挥着对民族共同体的想象机制功能。早期上海武侠神怪片满足了长期处于军阀混战、内忧外患之困、势弱无助的普通中国民众希望英雄复活、侠客降临的幻想；20世纪60年代香港邵氏新武侠电影、台湾新派武侠电影通过古装侠义、刀剑文化呈现"文化中国"的民族想象，缓解了这一时期身处殖民语境的香港社会和冷战格局的台湾社会的身份认同焦虑；21世纪以来《卧虎藏龙》斩获奥斯卡最佳外语片奖，《英雄》登上北美周票房冠军榜，两岸三地合拍的古装武侠片开启了中国式大片的时代，也成为中国电影突破本土性界限获得世界认同的一种主要话语模式。同时，在《碟中谍》《黑客帝国》《杀死比尔》《功夫熊猫》等越来越多的好莱坞电影中也可以找到中国武侠片类型元素的踪影，可见这一类型已融入了世界电影类型的交流对话中。

第三节　跨媒介叙事

一、跨媒介叙事的主要特征

数字技术的兴盛与媒介融合的成熟自然影响到影视作品的叙事方法与类型创作，跨媒介叙事应运而生，并且成为越来越重要的叙事新形态。亨利·詹金斯在2003年首次对跨媒介叙事进行了定义，指"一个跨媒体故事跨越多种平台展现出来，其中每一个新文本都对故事作出了独特而有价值的贡献。跨媒体叙事最理想的形式，就是每一种媒体出色的各司其职、各尽其责"①。玛丽-劳拉·瑞安（Marie-Laure Ryan）等叙事学研究学者进一步概括为"跨媒介的世界建构"②。跨媒介叙事改变了过去依靠某一种媒介完成单一的故事讲述，而是综合运用多种媒介平台将故事文本作为连接其他媒介的重要部分，不同的媒介召唤受众进入不同的故事领域，共同搭建一个延展性很强的故事世界。

（一）叙事从构建故事到构建世界

故事世界仍旧是由叙事所激起的，相比于具体的故事文本，故事世界更重要的是架设一个具有系列性、互文性和多叙事中心的结构，并在此结构基础上建设一个可供延展、对话的故事场域。如电影《黑客帝国》系列（1999—2003）构建了一个人类与机器交战的故事世界，9集动画短片《黑客帝国动画版机器》（2003）以及视频游戏《黑客帝国：进入矩阵》（2003）都是基于这个故事世界衍生出来的不同故事情节。

一个高度假定、但同时高度可信的世界，可以成为建立文本关联的叙事基础，奠定跨媒介叙事根基。核心世界观是这个故事世界运行的一

① 亨利·詹金斯. 融合文化，新旧媒体的冲突地带［M］. 杜永明译. 北京：商务印书馆，2012：157.

② RYAN M L. Transmedia Storytelling: Industry Buzzword or New Narrative Experience?［J］. Storyworlds: A Journal of Narrative Studies, 2015, 7(2): 1—19.

系列价值法则或"预设结构"，包括故事世界的价值观、时空场域、叙事逻辑、运行准则等；核心文本是对故事世界的建构最具贡献值以及在市场最具声望值元故事[①]。如《哈利·波特》系列电影（2001—2011）中的魔法世界，首部《哈利·波特与魔法石》（2001）在建制部分就提供了核心的世界运行规则，揭示了魔法发生的条件、介质、巫师与麻瓜世界的互动规则等，夯实了虚构故事世界的实际合理性。此外，角色群构成复调的声音、多线的轨迹，是支撑故事得以走向故事世界的一个重要特征，近年来漫威系列被视为跨媒介叙事的最典型代表，建立了平行宇宙的宏大结构，所有文本都围绕着一个目标进行发散扩展，即正义和勇敢的超级英雄打败"灭霸"，每个超级英雄都有自己的故事系列又互有关联，如《复仇者联盟》系列电影（2012—2019）本身是一个集合了大量超级英雄文本的"超文本"。

（二）多样化媒介承载着故事世界并促进了故事世界的双向建构

在跨媒介叙事中，众多媒介平台承载着故事世界，在日常生活中形成了沉浸式传播，增加了受众参与故事世界的入口。漫威电影宇宙的全球性成功是当代影视史上最受瞩目的文化现象之一，漫威影业（Marvel Studios）及其母公司迪斯尼集团所采取的跨媒介叙事策略及其跨界融合运作战略造就了漫威电影宇宙的成功。自2008年《钢铁侠》上映，截至2022年7月，漫威电影宇宙推出了29部影片，以及相关的电视剧集、网络剧、短片、纪录片、电子游戏等，引入超级英雄漫画的一系列创作惯习——情节的共享性、相关性与连续性，将所有角色及其独立故事线统摄于核心世界观下，通过"彩蛋"的设计、关键能指（如无限原石）的加入或直接让源自不同故事系列的角色聚合产生交集的方式，构筑出一个环环相扣的网状结构序列。而多样化的媒介从故事世界中选择适宜自身特性的关键要素并加以媒介化，用特定媒介方式提供给受众不同的叙事体验：电影侧重集中震撼的叙事体验，电视剧是细腻缓慢的叙事体验，游戏则是参与互动的

① 陈先红、宋发枝.跨媒介叙事的互文机理研究［J］.新闻界，2019（5）：35—41.

叙事体验，而网络视频与微电影提供片段式叙事体验。在漫威故事世界的跨媒介叙事中，首先从漫画中开发的是让钢铁侠、美国队长、雷神、绿巨人等超级英雄们在大银幕闪亮登场以及超级英雄的第一次结盟——复仇者联盟，这些角色群也成为故事的骨干；相对的支线如神盾局的建立和发展，以及边缘角色如特工卡特、超胆侠、夜魔侠等的故事则被拍摄成电视剧、短片等；而游戏则往往不会再现故事情节，专注于为热门角色打造主题游戏，如乐高漫威超级英雄系列游戏等，让受众在玩游戏的过程中体验着这个角色的情感、能力和判断等。

表4-1　漫威电影宇宙（截至2022年7月的数据整理）

类别	片　　　　　名	上映年份	备注
电影	《钢铁侠》《无敌浩克》	2008	
	《钢铁侠2》	2010	
	《雷神》《美国队长》	2011	
	《复仇者联盟》	2012	
	《钢铁侠3》《雷神2：黑暗世界》	2013	
	《美国队长2》《银河护卫队》	2014	
	《复仇者联盟2：奥创纪元》《蚁人》	2015	
	《美国队长3》《奇异博士》	2016	
	《银河护卫队2》《蜘蛛侠：英雄归来》《雷神3：诸神黄昏》	2017	
	《黑豹》《复仇者联盟3：无限战争》《蚁人2：黄蜂女现身》	2018	
	《惊奇队长》《复仇者联盟4：终局之战》《蜘蛛侠：英雄远征》	2019	
	《黑寡妇》（Disney+同期上线）、《尚气与十环传奇》《永恒族》《蜘蛛侠：英雄无归》	2021	
	《奇异博士2：失控多重宇宙》《雷神：爱与雷霆》	2022	

续　表

类别	片　　　　名	上映年份	备注
电视（网络）剧集	《神盾局特工》（1—7季）	2013—2020	ABC电视网
	《特工卡特》（1—2季）	2015—2016	
	《异人族》（1季）	2017	
	《夜魔侠》（1—3季）	2015—2018	Netflix（2022年改为上线Disney+）
	《杰西卡·琼斯》（1—3季）	2015—2019	
	《卢克·凯奇》（2季）	2016—2018	
	《铁拳侠》（2季）	2017—2018	
	《捍卫者联盟》（1季）	2017	
	《惩罚者》（2季）	2017—2019	
	《神盾局特工：弹弓》（1季）	2016	ABC.com
	《离家童盟》（3季）	2018—2019	Hulu
	《斗篷与匕首》（1季）	2018	Freeform有线电视台
	《地域风暴》（2021年改为上线Disney+）	2020	Hulu
	《旺达幻视》（1季）、《猎鹰与冬日战士》（1季）、《洛基》（1季）、《无限可能：假如……?》（1季）、《鹰眼》（1季）	2021	Disney+
	《月光骑士》（1季）、《惊奇女士》（1季）	2022	
短片	《顾问》《寻找雷神之锤路上发生的趣事》	2011	
	《47号物品》	2012	
	《特工卡特》	2013	
	《王者万岁》	2014	
	《雷神小队》	2016	
	《雷神小队2》	2017	

类别	片　　　　名	上映年份	备注
短片	《戴瑞尔小队》	2018	
纪录片	《漫威影业：传奇角色》	2021	
	《漫威影业：创作大本营》		
游戏	《钢铁侠》《无敌浩克》《钢铁侠2》《雷神》《美国队长：超级士兵》《钢铁侠3》《雷神2：黑暗世界》《美国队长2》《乐高：复仇者联盟》	2008—2014	
	蜘蛛侠：英雄归来（VR游戏）	2017—2019	

与此同时，受众在媒介促动作用下利用集体智慧积极参与故事世界的建构，交错的情感与想象力提供了文本资源，并由此带动叙事空间拓展。如电影《钢铁侠3》（2013）对原漫画中的经典大反派满大人和AIM组织等经典元素的挥霍，引起漫威忠实粉丝的不满，之后漫威拍摄了一部短片《王者万岁》（2014），以呼应粉丝的呼声。而越来越多的主创团队在故事世界酝酿之初就预留了受众参与的"文本空间"，如设置在片头、片尾以及隐匿在文本中的彩蛋，以连接不同媒介及文本间的故事，受众需要游走于各个媒介文本之间发现隐匿的情节点，完成彩蛋的破译，为整个文本系统提供源源不断的叙事空间。

二、影视艺术中的跨媒介叙事举隅

（一）网络IP影视剧的类型拓展与衍生叙事

IP，即知识产权（Intellectual Property），在互联网经济持续升温下泛指一切可供多维度、深层次开发的文化创意内容和产品，如前文提到的漫威漫画、《哈利·波特》系列小说都属于IP。IP影视剧是近年来影视业的热词，指的是在媒介融合的趋势下，采用产业化运作方式，根据有强大受众基础和广泛影响力的IP开发的电影、电视剧、网络剧等，呈现出全新的跨媒介

内容体验。好莱坞在全球深挖和开发优质IP，影响巨大。而对于中国影视业来说，由网络文学开发的IP影视剧异军突起，且占据的比重越来越大。许多网络文学作品凭借其丰富的题材类型开拓、极具想象力的故事世界架构和契合时代审美心理的人物角色塑造，成为影视剧竞相开发的对象。

基于跨媒介的类型拓展与衍生叙事，成为网络IP影视剧的重要叙事方式。

首先，网络IP影视剧呈现类型开发的多样性。除了进一步发展中国影视剧原本流行的都市情感（职场）、校园青春、古装武侠、警匪动作等类型外，还借助网络文学，拓展了以往没有或少有的类型，如灵异、仙侠、宫斗、神魔、玄幻、科幻、穿越、悬疑、惊悚等。新的类型更背离写实的路线，融入了不同程度的奇幻色彩满足受众的想象力消费诉求，尤其受到以年轻人为主体的网生代的青睐。例如，仙侠玄幻网络小说《花千骨》承接武侠小说的优良传统，在神话传说和传统武技的基础上发挥宏大想象力，将修真成仙、飞剑宝器等融入进去，构建了人界、妖界、魔界、仙界，形成宏大的世界观，据此IP开发的电视剧、网络剧及游戏，利用不同的视听媒介特性互文性地承载故事世界，对受众产生很强的吸引力。

其次，通过不同形态的媒介延展和不同情节的叙事延展，互文共生，丰富元文本的故事世界，从而扩张网络IP跨媒介叙事的活力。开启国内盗墓探险小说之先河的《鬼吹灯》，在2015年以来汇集了10多部院线电影、网络剧。原著小说系列共分8部及1个番外篇，电影《九层妖塔》（2015）根据第1部《精绝古城》改编，《寻龙诀》（2015）根据后4部改编，网络剧《精绝古城》（2016）、《怒晴湘西》（2019）、《龙岭迷窟》（2020）、《云南虫谷》（2021）等都分别选择其中1部改编，此外还有基于受众对鹧鸪哨的喜爱而开发的衍生互动短剧《龙岭迷窟之最后的搬山道人》（2020）等，这些跨媒介文本以胡八一、王胖子、Shirley杨、陈玉楼、鹧鸪哨、红姑娘等为角色群，在元本文的基本故事框架下，又在场景、情节、角色等要素的延展中利用不同的影视语言，如电影的3D特效、沉浸式体验，网络剧的无厘头、爽感等，致力于构建原著神秘玄幻的地下世界。

而且，原著粉丝构成了网络IP跨媒介叙事活动的重要部分。相比传统

小说，网络小说的故事类型有着更为精细的划分，不同的类型有相应的圈层受众，即以特定的文化构成、审美趋向、兴趣爱好和价值认同为群体划分的共同体。例如，二次元文化、玄幻文学、盗墓小说等类型都有较为稳定的圈层，这些原著粉丝通过互联网平台的松散联系建立起内部联结的粉丝圈，在IP影视剧创作前期就被预设为观众，因此他们的类型期待以及对"原著气质"的把握，在跨媒介的内容生产中拥有一定的话语权。《鬼吹灯》类型鲜明、风格恒定且粉丝数量巨大，2015年根据此IP衍生了两部电影《九层妖塔》和《寻龙诀》，前者被导演陆川定位为"怪兽+超级英雄"类型模式，在故事情节、人物设置、场景展现上淡化了盗墓类型，遭到粉丝的强烈声讨和抵制，并被原著作者状告为"粉碎性"改编侵权；而后者紧贴原著故事主线，并进一步打造为探险类型，同时强调"正宗的摸金范"满足粉丝的期待，与原著构成互文关系，而在互联网平台大获褒赞，"在同样具有法律合法性的条件下，《寻龙诀》的成功和《九层妖塔》的困境说明了观众对作品在心理合法性上的认可度对于建构故事世界的意义，这也正凸显出了观众自下而上的选择所具有的强大力量"①。

（二）影视剧与游戏的跨媒介融合

融媒体时代的影视创作展现出对于数字游戏的强烈关注，不仅使用许多与游戏创作相同的CG影像制作工具，以及将有广泛玩家的热门游戏IP改编为影视作品，如《魔兽》《愤怒的小鸟》《刺客信条》《银河护卫队》《生化危机》等，更重要的是在创作中逐渐渗透进游戏化的叙事逻辑和受众体验，呈现出影游融合的跨媒介新态势。

在叙事视角上，影游融合类影视剧常采用角色扮演和游戏拟态视角，不断将角色送入游戏化时空，生成不同的视觉观看位置，给受众提供如游戏直播般的沉浸式观看体验。如电影《黑客帝国》（1999）中尼奥每次通过脑机连接进入矩阵，都是在经历一次角色扮演游戏；《刺杀小说家》

① 李诗语. 从跨文本改编到跨媒介叙事：互文性视角下的故事世界建构［J］. 北京电影学院学报，2016（6）：26—32.

（2021）首次呈现小说世界时，画面上只能看到空文的两只手，观众仿佛附身于空文，不停地奔跑以躲避后面的追杀；《头号玩家》（2018）中韦德进入绿洲世界时，从客观视角变化为主观视角，以及通过一组跟随物体运动的无重力镜头运动和游戏介绍的旁白，使观众进入主角的游戏化身。

在叙事结构上，这类影视剧通常会在经典性戏剧结构上吸纳游戏的闯关模式，以游戏划分关卡的方式来划分和标定整个故事段落，通过明确给出的"关卡"或"任务"让观众在故事中清楚感知到游戏玩法式的结构，体验到打怪升级的刺激感。如动画电影《哪吒之魔童降世》（2019）开头便是太乙真人与申公豹"打怪升级"的桥段，混元珠如游戏中"终极大Boss"，全片以"魔丸转世—外逃李府—报复村民—被关画作—大战水怪—被人误解—不出家门—大闹宴会—拯救苍生—承受天劫"为故事总线，模仿游戏闯关的设置，讲述英雄自我成长、自我认同的过程。网络电影《倩女幽魂：人间情》（2020）的创作是以经典IP（《倩女幽魂》系列电影和《倩女幽魂》系列游戏）为依托的跨媒介改编，叙事线索相比此前几部大银幕版更加直接集中，增强了故事和人物关系的对抗性，整个叙事设置如游戏关卡，小妖们—姥姥—黑山老妖，三个关卡越来越困难，在升级过程中主人公们依靠合力才能成功，又传达出一种团队协作式的游戏美学精神，为网络电影与游戏融合发展提供了多方面可借鉴的尝试。

此外，还有一些影视剧将互动性、探索性的游戏玩家体验融入叙事设计之中，乃至发展出交互式电影、互动剧等类别。不同于以事件为基本单位的传统叙事，互动叙事的独特之处在于并置了一个故事的多种版本，"基本单位是富含多种可能性的节点事态（nodal situation）"[1]，某个微小的改变会导致多种可能的结果，观众如同游戏玩家一样被鼓励反复闯关以逆转未来。如2018年美国奈飞公司推出网剧《黑镜》系列的特别篇《黑镜：潘达斯奈基》，讲述了程序员史蒂文将母亲留下的一部幻想小说改编成游戏的故事。该片通过原始故事文本的延展和变异进行了电影与游戏间的跨媒

① BODE C, DIETRICH R. Future Narratives: Theory, Poetics, and Media-Historical Moment [M]. Berlin: De Gruyter, 2013: 1.

交互式电影
《黑镜：潘
达斯奈基》
（2018）的互
动环节

介叙事，以交互式叙事方式和开放式结局将现实和虚拟世界混合在一起，观众可以在观赏过程中自己选择情节走向。当然，互动叙事存在着内生性矛盾，即"互动"所提供的自主性与"叙事"所要求的连贯性往往是冲突的，因此通常都是在不影响主要情节的前提下为观众提供尽可能多的自由度，从而赋予他们一种"自主性的幻象"。互动叙事每一个环节的走向其实仍掌控在创作者手中，观众不过是在设置好的固定选项中做选择题，所以《黑镜：潘达斯奈基》的观众在剧情走向面临分岔时无论做出何种选择，主角斯蒂芬最终都难逃悲剧性的命运。

（三）屏幕电影对叙事传统的颠覆

媒体融合时代出现的众多电影新叙事形态中，以电脑、智能手机等电子屏幕媒体为主体叙事界面、利用跨媒介手段进行叙事的屏幕电影，对传统影视叙事逻辑、视角、影像形式、人物关系等产生了巨大颠覆。

屏幕电影创始人之一的俄罗斯导演提莫·贝克曼贝托夫（Timur Bekmahambetov），提出"Screenlife"（屏幕生活）新类型电影拍摄计划，旨在以电脑屏幕或手机屏幕角度拍摄影片，如《解除好友1》（2014）、《解除好友2：暗网》（2018），《网诱惊魂》（2018）、《网络谜踪》（2018）等。

这类创作目前主要以惊悚、悬疑类型为主，美国家庭喜剧《摩登家

庭》第6季第16集也尝试了屏幕叙事手法，而这集的剧情是女主角在机场候机的20分钟跟家人视频并寻找女儿的过程，仍有一个延续始终的悬念。但同时，屏幕电影开始延伸到喜剧片如《二进制的故事0ｓ&1ｓ》（2009）、《博主救援》（2016）等，青春片如《直面人生》（2016）等，《网络谜踪》表达的家庭人伦主题也预示着屏幕电影向家庭片扩展的可能。

　　就故事本身而言，屏幕电影常常处理与互联网、电脑、手机相关的故事素材，包括虚拟社交、线上欺诈、网络犯罪、网络寻人、网络时代人的异化等，人物关系的建构也以虚拟网络交流为主，这样就可以将各类电子屏幕、与屏幕相关的软件或网站及以网络为媒介的各种媒介如视频直播、网络新闻、监控视频、网页地图等纳入电影的叙事版图，作为故事讲述和情感表达的工具，屏幕构建了故事世界。如《网络谜踪》讲述的是一位父亲通过 Google、Facebook、Instagram 等各种网络搜索引擎和应用程序寻找失踪女儿的故事，通过主角查看电脑中存储的图片、视频的回溯方式达到了类似影像化闪回的叙事功能。

　　在影像形式上，屏幕电影频繁使用分屏，强调视频播放器、电脑摄像头、手机摄像头、网络搜索引擎等各种叙事媒介的多界面、多信息流并置以及共同在场，如《弹窗惊魂》（2014），尼克的电脑屏幕（即观众看到的电影画面）上出现了复杂而极具张力的六分屏影像，显示出强大的跨媒介

屏幕电影《网络谜踪》（2018）画面

叙事能力。

　　经由跨媒介叙事手法，观众在观看屏幕电影时化成虚拟主角的眼睛，拥有了第一人称内在视角，而不同于传统电影中的后窗式偷窥视角。例如，通过游动的光标代替了传统的摄影机视点，光标游离的指向、速度、轨迹、滞留等动作有了特定的叙事含义，《网络谜踪》中父亲与女儿打完视频电话后，在与女儿的聊天框中输入"妈妈也会以你为荣"，犹豫一会后，一字一字删去了这句话，观众如同主角一样只盯着屏幕上的操作，以类似第一视角的方式感受到了人物的内心，从而获得了沉浸式的观影体验。

第五讲
角色创造：镜头前的表演

第一节　什么是镜头前表演？

一、舞台表演与影视表演的比较

影视表演脱胎于戏剧、杂耍马戏、歌舞剧、滑稽剧等舞台表演，相互间有许多共通之处：首先，都是演员通过身体去诠释与创作角色，集创作者、创作材料与创作成果于一体（称为"三位一体"），这样的创作属性不仅与其他科学性的创造有着很大的区别，在艺术的相关门类中也具有独特性；并且，演员表演都需要处在剧本所设定的"规定情境"[①]之中，在剧本所虚构的情节事件、矛盾冲突及剧中人物精神生活全貌之下展开；在此基础上，表演要创造出能够揭示生活真理和人生意义、并具有审美价值的角色形象。因此，影视表演从戏剧等经典舞台表演体系中汲取了许多源泉，这在下一节会展开。

然而，由于艺术媒介的不同，影视表演相比舞台表演又呈现出有区别

① 这一术语由斯坦尼斯拉夫斯基首先提出，指"剧本的情节，剧本的事实、事件，时代，剧情发生的时间和地点，生活环境，我们演员和导演对剧本的理解，自己对它所做的补充，动作设计，演出，美术设计的布景和服装，道具，照明，音响及其他在创作时演员要注意到的一切"。参见玛·阿·弗烈齐阿诺娃.斯坦尼斯拉夫斯基体系精华［M］.北京：中国电影出版社，2008：186.

性的特征：

（一）表演时间的连贯性与碎片化

舞台表演保持了真实的演出时间，即便表演出错也不能中断演出，演员在舞台上必须场景接着场景、幕接着幕地演至剧尾，其精神能量融合在连贯性的戏剧结构中，通常开始较低能量，每场戏逐渐增强，到高潮时紧绷至高点，然后收尾，比较容易保持身体和精神状态、情绪和表演风格的统一性。

影视表演则是一种非连贯性、非顺序性的碎片化表演。首先，拍摄日程据制片而定，往往从经济角度考虑打乱情节，尽量将相同场景的镜头集中拍完，因此需要演员对角色有总体构思具体把握的能力，了解镜头与镜头、场次与场次之间的叙事逻辑，在不连贯的零碎片段中迅速进入角色，酝酿并调动情绪，无论怎样跳拍都能保持自己表演的一贯性与准确性。并且，在同一场景的拍摄过程中，内容也可以一段段分开表演，甚至有些对手戏都并非是两个演员同时拍摄完成，而是各自对着摄影机拍摄后剪辑成正反打场面。在许多依靠后期特效合成的场景中，演员还需要在绿幕或蓝幕等虚拟场景前进行表演，这些对影视演员都提出了更高的要求。具体到演员表演的每一个镜头，也可以拍摄多次，由导演或剪辑师选择最合适的一条，剪辑和后期特效也可以弥补现场表演的缺陷。特别是很多商业电影利用快切、短镜头来制造视觉冲击力，剪辑某种程度上可以代替演员表演表达的情感，如导演可能只要叫演员瞪大眼睛，紧接上的镜头是一只拿着枪的手，观众就可以知道演员的表情是在表现惊慌。与之相对，长镜头段落则更要求演员表演的一气呵成，包括全身部位的恰当调动，以及保持情绪连续演绎大段台词。

（二）表演空间的舞台感与镜头感

通常舞台表演是在一个三堵墙包围的舞台空间中演出，观众隔着第四堵透明的墙与演员处于同一真实空间来欣赏，演员与观众、观众与观众在相互感染、刺激、交流中产生最大的艺术效果。而影视演员并不直

接面对观众，两者之间隔着作为中介的"屏幕"或"摄影机"，"镜头感"点明了影视表演作为镜头前表演的本质要求：为镜头而演。与舞台表演相比，镜头一方面可以为演员"藏拙"，如艾尔·帕西诺（Al Pacino）、达斯汀·霍夫曼（Dustin Hoffman）等演员都曾垫高自己来同对手在身高上匹配，此外后期配音和声音处理等技术手段可以弥补音量的不足，替身或特技演员可以进行复杂的动作戏等；另一方面镜头与银幕又会放大细节，演员的说白、表情与形体动作要更加自然、贴近生活，甚至比生活中更为收敛。

舞台演员在不同剧院演出时要根据剧院大小和舞台情形来调整表演，而影视演员身体语言的表达往往受到摄影机机位、景别、角度、构图、运动方式以及灯光等因素的影响和支配，镜头语言会对身体进行"解构"，影视演员须根据对镜头画面的具体感受，针对不同景别及各种摄影技巧相应调整表演方式，适应影视特有的场面调度。例如，当景别为全景时，倾向大幅度的调度和激烈的动作来传达信息，当景别为中近景时，倾向于与实际生活相似的真实情境下的表演风格，当景别为特写时，细致入微的面部表情、丰富生动的细节动作（如眉目舒展、呼吸局促、指尖轻触等）便成为揭示人物内心的最佳选择，由此也形成了特有的影视表演形式——微相表演。"微相学"（microphysiogonomy）是贝拉·巴拉兹针对特写镜头在电影艺术中的独特地位而概括提炼，特写使得面部表情脱离周围环境而孤立存在，仿佛进入一个陌生而新奇的心灵世界[①]。电影史上微相表演的经典案例有很多，如《瑞典女皇》（1933）片尾，葛丽泰·嘉宝（Greta Garbo）饰演的女皇独立船头眺望远方，特写定格镜头下的面部和眼睛没有一丝表情，犹如一尊女神雕像，被视为"零度表演"的典范；《呼喊与细语》（1972）女主人公的姐姐玛丽亚戴着硕大宝石戒指的手在特写镜头下，写着日记、停住、迟疑、扔下笔、拿下鼻梁上的眼镜后又将它轻轻放在桌上、慢慢松开手指又翻转摊开手掌，使观众走进玛丽亚体面外表下纷乱沉重的内心世界。

① 贝拉·巴拉兹.电影美学［M］.何力译.北京：中国电影出版社，1982：50.

（三）身体语言的夸大性与写实性

真实是表演艺术的生命，演员的情感必须是真实、不做作的流露，这点对于舞台表演和影视表演都是共通的，只是在调用身体语言的表演技巧上有不同侧重。舞台表演建立在舞台环境设置的假定性基础上，即以少量的布景和道具来假定一个演出与观赏双方都达成默契的故事空间。观众由于认同了这种强假定性，并将之看作舞台表演的一部分，所以易于接受演员用夸大性的身体语言揭示规定情境。而且舞台表演要求演员音量足够大，抑扬顿挫地呈现说白，清楚立体的五官展示夸张而富有表现力的表情，动作和手势必须明显而清晰，以便坐在离舞台最远位置的观众也能够辨识清楚。

而在影视作品中，这种假定性很强的环境被在细节上都具有逼真性的场景道具甚至是实景所取代，观众因此对表演也有一种真实的期待，演员的身体语言不被要求去表现环境，而被要求表达出与环境相统一的写实性，如剧情要求表现吃饭，在表演环境中，碗里是有饭的，演员的表演不需要去表现"这碗里的饭"，只要很自然地吃下去就可以了。镜头前表演要尽量贴近生活，而较少使用夸张、比拟等其他表演技巧。在舞台上适用的夸大性的身体语言，呈现在银屏幕上就易显得虚假。所以有时没受过训练的非职业演员会更受到写实风格导演的青睐，因其真实性反而比较可信。但这并不意味着在银幕上实现不露痕迹的表演是一件很容易完成的工作，更多时候是演员以高超的表演技巧完成了写实性表演，而让观众忽视了技巧本身。当然，任何表演艺术均带有假定和虚构的成分，这一点同样适合于影视表演，不同类型风格的影视作品对表演形式有着相应的风格要求，而不是一味要求表演要写实。

（四）表演控制的主动性与被动性

舞台表演尤其是戏剧以表演艺术为核心，演员在正式亮相舞台后拥有表演控制的主动性，演员在独立发挥与再创作过程中带有极强的自主性，其产生的一些变化也一般得到导演的接受与支持，所以很多跨界影视戏剧

的演员会觉得戏剧表演更"过瘾"。

相对而言，影视演员是导演的工具，在表演控制上则显得被动得多。导演用镜头去控制演员的情绪与表现，并按照剧情需要、叙事要求进行必要的镜头调度、场面调度及创作处理，演员必须在导演指定的镜头画面中按照导演的意图去完成表演，除此之外，拍摄素材还需要经过剪辑，因此即便非常精彩的表演也有可能无法出现在最后的完成片中。"不同的导演有着不同的表演观，不同的银幕表演的美学追求，形成影片各异的表演风格和表演魅力，同时也体现了他们各有特色的表演与演员的合作关系和表演的指导原则。"①安东尼奥尼（Michelangelo Antonioni）曾说演员只是他"构图的一部分"，就如同"树、墙或一片云彩"②，而沟口健二则是"根据演员的表演来选择足以反映表演艺术的摄影位置和镜头长度"③。因此，影视表演的创作者不仅是演员，导演的表演观念和导演手段、方法尤为重要。

二、表演的符码与影视演员、明星制

（一）表演的"五个符码"

当人们去看影视作品时，所能得到最普遍的快感之一便是欣赏演员的精湛表演。那么如何从形式上理解"镜头前表演"？电影学者詹姆斯·纳雷摩尔（James Naremore）从结构主义的角度，归纳了表演的"五个符码"④：

1. 界限符码

一个建立演员和观众之间界限的构架或提示过程，它制造了一个初级的戏剧事件。界限的模糊或清晰，导致了两个群体之间的互动会有不同的样式。当我们使用"演员"这个词时，所指的表演者只要参与一个故事即

① 林洪桐.表演艺术教程：演员学习手册［M］.北京：北京广播学院出版社，2000：378.
② 路易·贾内梯.认识电影［M］.焦雄屏译.北京：世界图书出版公司，2007：224.
③ 佐藤忠男.只为女人拍电影：沟口健二的世界［M］.陈梅，陈笃忱译.北京：北京联合出版公司，2020：245.
④ 詹姆斯·纳雷摩尔.电影中的表演［M］.徐展雄，木杉译.北京：北京大学出版社，2018：5—6.

可，而电影的银幕在观众和表演者之间建构了一个屏障：演员出现在了影像里，却不在观众的观影空间里，这种表演是一种在场和缺席、保存和遗失的结合体。

2. 修辞符码

一系列修辞的惯例，规定了演员表演的明示性（ostentiveness）、他们在表演空间内相对的位置，以及他们对待观众的方式。所有的表演情境都会动用一种运动和姿势的物理学，从而使其符号化变得可以被理解，不同电影修辞风格（如表现性修辞和再现性修辞）给予表演方式变化的空间，演员的表演是在"明显性"和"不作为"之间取得一种平衡。表演的行为都是为了让观众看到重要的面部表情和体势，听到重要的对话，因此演员要能适应摄影机从任何距离、高度、角度的拍摄。

3. 表达符码

一系列表达的技巧，控制演员的站姿、体势和声音等，并把演员的整个身体视为性别、年龄、种族和社会阶级的综合。在大多数影视作品中，演员们要在简短镜头中做出符合要求的简洁、干脆、生动的表情动作，标准的表达符码随着时间会发生变化，但在类型化的表情被凸显的喜剧等作品中，还是能被轻易地辨识出来。

4. 融洽符码

一种连贯性的逻辑，决定演员在多大程度上随着故事变化而变化，在多大程度上和角色融为一体，在多大程度上"忠于自我"。例如，日常生活要求我们保持表达的连贯性，向他人确认我们的真诚，而影视作品会经常要求演员将情境戏剧化，如果能在有些时刻让观众看出人物戴着面具——换言之，呈现明显的表达不连贯——这时就能很好地展现专业演技，因为演员可以通过面部表情的生动对比来赋予表演形象以情感的丰富性和强烈的戏剧性反讽。但表达连贯性的法则只在角色塑造这个层面被打破，演员并不能丢掉他在这个故事中连贯的人格形象，在角色能够成立的时刻，所有演员都必须在角色之中表演。

5. 移情符码

一种场面调度，通过服装、化装和其他与演员有直接接触的物体，或

多或少地塑造表演。演员工作的一部分便是对物体做出表达性的控制，让它们成为情感的能指。例如，卓别林（Charlie Chaplin）的拐杖已然变成他身体的一部分，用来展现人物特征和情感反应。而电影《慈母心》（1937）中著名的催泪高潮戏，固然芭芭拉·提坦威克（Barbara Stanwyck）的面部表情发挥了重要作用，但更关键的是她的表演被一块白手绢的运用强化了。此外，人与物件之间的表达性辩证关系还延伸到演员的服装与化妆，服装塑造着演员的身形与表演行为，而对面孔的设计也为演员提供了另一种表达性物体。

（二）影视演员与明星制

根据在影视作品中承担的功能，演员可以分为主角、配角和群演三类。世界范围或者各国的重要影视奖项基本都设有最佳男主角、最佳女主角、最佳男配角、最佳女配角等表演类单项奖；群演又称为临时演员，功能是替摄影机提供景观或场景。

根据职业类型，演员还可以分为职业演员、非职业演员和特技演员三类。

职业演员，大部分演员都属于此类，接受过表演学习或专业训练，能够建立真实的信念感，进入"我就是……"的假定性情境，进行肢体控制、台词表达和情绪管理，创作出符合导演要求的角色形象。一般说来，职业演员要能够以不同表演风格饰演不同类型的角色，但也分为"本色演员"和"性格演员"两种："本色演员"更多运用演员自身的外形、气质和性格特点去体验和诠释角色，表演痕迹小，显得亲切自然，但较难胜任不同的角色，等而下者还会在银幕上造成"千人一面"的不良结果；"性格演员"能够扮演与演员自身性格气质相差较大的各种角色，强调表演的可塑性和适应能力，往往难度更大，也更能磨炼出杰出的演员。

非职业演员，也称为素人演员，即未接受过系统的表演训练或学习、不专门从事表演的业余演员。他们被导演选中的因素首先不在于演技，而主要是其外形气质与角色相符而赋予作品特殊的"真实感"。二战后意大

利新现实主义电影导演提倡"到围观的普通人中去寻找演员",带动了此后纪实美学电影使用非职业演员的创作潮流。

特技演员,指拥有专业特技(如武打、潜水、骑术、乐器、舞蹈、书法、餐厨、驾驶飞机等)的演员,往往作为主演的替身来完成需要特殊技能的表演内容。

在影视演员中,还有一类被称为明星。他们在公众中有着很高的知名度,能够吸引观众去看他们出演角色的影视作品。明星制度诞生于20世纪初的好莱坞,最初电影里不出现演员的名字,随着电影的流行,观众开始喜欢一些演员,制片厂出于商业化需要,成立专门机构培养和推广影星,目的是为高风险的电影提供票房保障并为影片创造更大影响力。此后好莱坞逐步建立起以明星为中心的电影生产机制,明星制也成为经典好莱坞大制片厂体系的重要特征。制片厂通过长期签约的方式将明星作为公司的财产,制片人根据明星的气质类型为其量身定做电影作品,使其尽量成为观众心中某一类型的银幕代表,例如克拉克·盖博(Clark Gable)的平民英雄型形象,亨弗莱·鲍嘉(Humphrey Bogart)的硬汉型形象,葛丽泰·嘉宝的忧郁女神型等。时至今日,明星早已不限于电影领域,而扩展到电视、音乐、体育、新媒体等各个领域,甚至随着技术的应用而不限于传统意义上的某个有血有肉的人了。

那么,明星与镜头前表演究竟有着怎样的关系?保罗·沃德(Paul Ward)总结了"走进明星制的三条路径"[1],有助于我们认识明星的本质。首先,明星是一种商品,即从电影工业体系探讨明星的地位,与普通演员相比,明星往往具有特殊魅力、社会影响力和高票房号召力,他们不仅需要在银幕上扮演角色,还是电影宣发的最核心因素,承担了影片市场宣传推广的重任。其次,明星是一种文本,如理查德·戴尔(Richard Dale)提出明星是由电影和其他大众媒介共同建构的一种符号,明星在银幕上的形象与银幕外的私人形象是"被结构的多义体",折射出不同时代政治、美

① 吉尔·内尔姆斯. 电影研究导论(插图第4版)[M]. 李小刚译. 北京:世界图书出版公司,2013:163—165.

学和意识形态等方面的症候和意涵①。最后，明星是一种欲望的客体，观众对作为身体表演者的明星投射了自身的欲望与愿景，崇拜明星的巨大冲动背后隐藏了强大的原始情绪，女性主义和性别研究对此论述颇多，如劳拉·穆尔维（Laura Mulvey）揭示了好莱坞经典电影中的女明星是满足电影中的男性和观众双重凝视的客体，而男明星则被塑造为控制叙事的理想自我②。

第二节　影视表演艺术流派概述

一、斯氏体验派表演体系与美国"方法派"

当代影视表演最主流的理论源泉是戏剧与电影表演艺术家、理论家康斯坦丁·斯坦尼斯拉夫斯基（Konstantin Stanislavsky）的体验派表演体系。斯氏表演体系由"关于演员自我修养"和"关于演员创造角色"学说构成，强调"演员必须时刻活在角色里"，表演是"内在的心理体验而非形体模仿"③，要求演员消灭和扮演角色之间的距离，从内而外把自己变成那个角色。斯氏体系后来经过其学生瓦赫坦戈夫（Yevgeny Vakhtangov）的幻想现实主义表演理论、波列斯拉夫斯基（Richard Boleslawski）的新体验派表演理论和斯特拉斯伯格（Lee Strasberg）的方法派表演理论的发展，转型为现代表演理论，在二战后的东西方世界继续得到发扬光大，显示出这一表演理论体系的巨大生命力。

这其中，斯氏体系在美国落地生根后与实用主义相结合发展出的"方法派"，从百老汇舞台进入电影表演界并迅速成为了主流，从根本上革新了美国戏剧电影表演的面貌，扫除了好莱坞虚假、造作的传统表演风格，

① 参见戴尔《明星》相关观点。
② 劳拉·穆尔维. 视觉快感与叙事电影［M］// 吴琼. 凝视的快感——电影文本的精神分析. 北京：中国人民大学出版社，2005：1—17.
③ 尹鸿. 当代电影艺术导论［M］. 北京：高等教育出版社，2007：142.

将一系列真实的普通人形象呈现在了银幕上。在现实主义的领域，"方法派"表演起着决定性的作用。美国影坛上一大批表演艺术家，如马龙·白兰度（Marlon Brando Jr.）、保罗·纽曼（Paul Newman）、简·方达（Jane Fonda）、罗伯特·德尼罗（Robert De Niro Jr.）、杰克·尼科尔森（Jack Nicholson）、梅丽尔·斯特丽普（Meryl Streep）、达斯汀·霍夫曼（Dustin Hoffman）、阿尔·帕西诺（Al Pacino）等，都是"方法派"表演训练出来的。

秉承斯氏体系原理，"方法派"定位于兼顾"训练演员的手段与演员创造角色所用的技巧"①，将塑造角色与重视研究体验角色的生活结合起来，从自我出发，强调演员的个人探究与记忆、经验和世界观的展现。概括而言，"方法派"要求：

第一，演员通过"体验"或"生活于"角色来创造有想象力的有机演出。他们一般都从"深入生活"中取得情绪材料，从而有能力去表达"伴随着真实体验而来的那些自然的生理反应的所有部分"②。例如，罗伯特·德尼罗曾为拍摄《出租车司机》（1976）而考了出租车驾照；为拍摄《猎鹿人》（1978）而在俄亥俄河谷的钢铁工人中生活，观察他们的言行举止；为拍摄《愤怒的公牛》（1980）而花几个月时间与拳击手一起生活。

第二，演员排斥图解角色（在表演语汇中图解即假装，仅有外部模仿），而是要分析角色的潜台词、内在动机，依赖在认知中产生的动作。例如梅丽尔·斯特丽普在接受《法国中尉的女人》（1981）里莎拉这个角色后一直处于紧张之中，让她解决问题的是"方法派"表演的技巧：经历角色的一切尤其是情感过程，从而成功地抓住了角色的心灵："她行动的原因十分模糊不清。我只知道她怀有热望。因为在维多利亚时代许多事情都被掩盖起来，我只得把人物扮演成内心一团火而外表十分平静"，她最终做到了每一段独白"都像和自己对话，眼睛里说的是真话而嘴里却言不

① 大卫·克拉斯那.我讨厌斯特拉斯堡——对方法派的四种批评［J］.喻恩泰译.戏剧艺术，2005（2）：18—38.
② 大卫·克拉斯那.我讨厌斯特拉斯堡——对方法派的四种批评［J］.喻恩泰译.戏剧艺术，2005（2）：18—38.

由衷"①。

第三，要求演员致力于从个人的视角发掘角色深处的意义，将自我看成是持续不断去发现的一种状态。"方法派"代表斯特拉斯伯格认为斯坦尼斯拉夫斯基对表演最大的贡献就是"情绪记忆"的提出，并将之完善为"方法派"角色创造的重要技法"情绪记忆训练"：找到一场戏的戏剧性核心，发现角色的内在需要与情感状态，从自己的生活中选取一个曾使自己处于与角色相同情感状态的特定事件或情境，通过利用身体感觉的记忆重现情境中的一些细节，唤起真实的情感，将引发的反应与冲动投入角色的语言和行动之中。受"方法派"训练的演员往往喜欢通过特写镜头表现角色竭力压抑的沉郁、躁动的情绪，这种对内向性的强调有时会导致强烈甚至歇斯底里的表演特质。

第四，强调即兴表演，演员要具备随机地对发生的事做出反应的能力。即兴贯穿在"方法派"的训练、排练和表演等各个阶段，被认为可以"激发想象力，使演员看到一场戏里的内在可能性，自发地创造和表演出情境，并提示出台词背后正在发生的事情"②。例如，达斯汀·霍夫曼在《克莱默夫妇》（1979）中有过多次的即兴表演创作，其中包括最后法庭上的辩论，"那时我真是有感而发，法官问：'为什么要孩子呢？'我脱口而出：'我是他的母亲！'"但是他当时并不知道自己说了这样一句话，这种涌现的新感觉也为他后来在《窈窕淑男》（1982）中饰演男扮女装的多萝西打下了基础③。

"方法派"表演并没有颠覆美国好莱坞的明星制，却是与明星形象紧密关联在一起的，明星们只要掌握了这种方法，只会使自己的银幕魅力见长，并且提高作为表演者的明星的文化声誉。正因为如此，好莱坞非但不排斥它，相反通过以奥斯卡为代表的各种奖项，来对它做出充分肯定，从而使表演的艺术性与明星的商业性得到完美结合。

① 戴安娜·梅切克.梅丽尔·斯特里普［M］.北京：中国电影出版社，1990：128.
② COHEN L, SHEEN M. The Lee Strasberg Notes［M］. London: Routledge, 2010: 55.
③ 迈克·塔司曼.达斯廷·霍夫曼访谈录［J］.庞亚平译.世界电影，2002（2）：162—170.

二、布莱希特体系与影视表演中的间离美学

布莱希特戏剧表演体系是由德国实验戏剧家贝托尔特·布莱希特（Bertolt Brecht）提出，与斯氏体系并列为20世纪影响最为广泛的表演体系，其理论核心精神是"间离"，亦称"陌生化"，有很强的思辨性，对五六十年代后涌现的现代主义电影流派的表演方法产生了深远影响。

布莱希特创造了"叙事体"戏剧以区别于斯坦尼斯拉夫斯基所倡导的"体验派"戏剧，在其理想的戏剧时空中，演员、角色、观众各自有着独立的位置。一方面，从表演的角度，演员应当在情感上与自身所扮演的角色保持距离，意识到他在演戏，"为了产生间离效果，演员必须把他学到的能使观众对他塑造的形象产生感情一致的东西都放弃掉。如果不打算让他的观众沉迷在戏中，他自己得先不要处于沉迷状态"。演员"一刻也不能完全彻底地转化为角色"，"他仅只要去表现他的角色"①。另一方面，从欣赏的角度，观众也应当意识到他在看戏，超越戏剧所反映的表面现实，与剧中的人物、塑造的情境都保持相当的距离，秉持理性批判的精神，坚守一种出离于剧外的冷静与清醒。布莱希特在中国古典戏曲、中世纪戏剧和伊丽莎白时期的戏剧中都发现了许多间离效果的实例，如他在莫斯科观看了梅兰芳的表演后受到启发，于1936年写下《中国戏曲中的间离效果》（"Alienation Effects in Chinese Acting"）一文，列举了中国戏曲表演里的自报家门、龙套脸上毫无表情、演员直接向观众说话等都是间离效果②。

为了实现演员对自我的控制和对表演形式的探索，达到"间离效果"，布莱希特提出了三种方式：一是采用第三人称叙述，二是语句多使用过去时态，三是兼读舞台提示和说明。也就是说，演员既充当了行动元，作为剧中角色；也充当了叙事元，能够随时跳出剧外，站在叙事者立场与观众

① 彭万荣.表演辞典［M］.武汉：武汉大学出版社，2005：110.
② BRECHT B. Alienation Effects in Chinese Acting［M］// WILLET J. Brecht on Theatre: The Devolopment of an Aesthetic. New York：Hill and Wang, 1964: 91—99.

展开交流。

二战后的法国新浪潮电影在表演层面显示出对布莱希特间离美学的偏好，如影片中可能出现导演的话、角色面对摄影机（观众）独白或与观众对话、眼神直接指向观众等。与经典好莱坞电影隐藏摄影机、抹去叙述行为、制造幻觉的缝合机制不同，新浪潮电影利用这种表演手法不断将观众从一个偷窥者的位置拉到与角色同在的现场，使观众始终保持清醒意识到正在观看某一个故事而不会陷入对角色的认同，从而重建了观影关系，给予观众独特的审美体验。如特吕弗（François Truffaut）的《四百击》（1959）片尾定格在安托万直视着镜头，而戈达尔的电影更是常常追求间离观众的做法：《筋疲力尽》（1959）开场米歇尔在偷车后从马赛奔向巴黎的路上一路自言自语，还不断转过头来面对摄影机和观众对话；表演还带有对电影媒介的自我指涉意味，米歇尔的动作常常模仿他喜欢的好莱坞硬汉明星亨弗莱·鲍嘉，如布莱希特所说："当一个演员表演时，他应该像在引用一样。"① 再如《女人就是女人》（1961）中，安琪拉在和埃米尔斗嘴吃饭前，拉着埃米尔的手说："来，我们先向观众鞠躬，然后再开始。"

经由新浪潮等现代派电影的大量实验，演员直视镜头的表演手法在当代影视作品中已经取得了某种程度的合法性。如2013年风靡世界的美剧《纸牌屋》以党鞭弗兰克的主观视角呈现白宫尔虞我诈的政治斗争，几乎每一集都有类似的表演方式——弗兰克先是对着其他人在说话或倾听，或在进行某个动作，然后自然地扭头或转身冲着镜头说上几句悄悄话，所说的话通常都是作为对此前全知视角下言行的"反讽"和"纠正"。布莱希特式的间离方法贯穿全剧，成为主角表达内心思想意识的重要手段，并塑造出政治人物举止言行的层次感、复杂性和象征意味。

讲述中国近现代女作家萧红的传记片《黄金时代》（2014）对布莱希特间离表演美学的接收与实践更是全方位。影片开场，在经过消色处理的画面中，主演汤唯面无表情地直面镜头自我介绍："我叫萧红，原名张

① 詹姆斯·纳雷摩尔. 电影中的表演［M］. 徐展雄，木杉译. 北京：北京大学出版社，2018：22.

乃莹。1911年6月1日，农历端午节，出生于黑龙江呼兰县的一个地主家庭。1942年1月22日中午11时，病逝于香港红十字会设于圣士提反女校的临时医院，享年31岁。"在随后剧情中，近乎全部角色的登场方式皆是如此，在关键情节点处理上也都是通过演员的直视镜头来完成。更为典型的是剧中人作为"历史人物"与"受访者"间的无缝衔接，如在鲁迅家的一场戏，送走萧红后，丁嘉丽饰演的许广平转身走到镜头前，遽然看向镜头，愣了一下，仿佛蓦地发现了一个并不陌生的采访者："她（萧红）痛苦、寂寞，没地方去才到这来的。我能向她表示不高兴不欢迎吗？"这个本不存在的采访者即银幕前的观众，成了与角色同在叙事情境中"缺席的在场者"。

三、戏曲表演美学与中国电影表演的民族化

从第一部电影《定军山》开始，中国戏曲艺术在各时期中国电影史上都留下完整的戏曲电影创作轨迹，贡献了中国独有的一种电影类型。20世纪中国京剧表演大师梅兰芳先生曾多次积极投身戏曲电影的拍摄，如他与费穆合作推出的《生死恨》（1948）是中国第一部彩色电影，留下了戏曲电影化媒介转换可资借鉴的实践。1949年之后，戏曲电影的生产总量日益增大，几乎囊括了昆曲、京剧、秦腔、越剧、豫剧、川剧、评剧、粤剧、黄梅戏、沪剧等最有代表性的剧种，涌现出不少佳作，如《牡丹亭》（昆曲）、《曹操与杨修》（京剧）、《西厢记》（越剧）、《苏武牧羊》（豫剧）、《白蛇传·情》（粤剧）、《雷雨》（沪剧）等。戏曲电影的根本美学价值也在于演员的戏曲表演与镜头结构的关系呈现，从而实现戏曲电影的诗性品格。并且，从更广泛的层面来说，戏曲所形成的完整的表演体系、故事结构与美学风格，承载了中国人的思维方法、人生经验、哲理思考，携带着中国美学的精神追求，成为中国电影艺术不断借鉴的资源宝库。就表演而言，中国电影对民族化表演风格的追求与戏曲表演美学的深远影响密不可分，较显著地表现为两个方面。

第一，中国电影对戏曲程式化表演的移植与转化。程式，即规程、范

式之意，戏曲中运用表演技巧的格式，是中国历代从事戏曲表演的艺术家们为了塑造出丰满、富有生命力的舞台艺术形象，经过长期的艰苦努力，从生活的实际出发，再按照美的原则予以高度凝练，创造出的一整套特定的表演行为规范，呈现为身段、动作、服饰和脸谱等符号化的艺术语言，一方面具备舞蹈化的韵味和美感，另一方面蕴含着角色最基本的性格和情绪。正如斯氏表演体系对演员有"声台形表"基本功要求，中国戏曲表演对演员有着"四功五法"（即唱、做、念、打四种表演功夫和手、眼、身、法、步五种技术方法）的表演训练。戏曲舞台上常见的"开门进门、上楼下楼、登山涉水、上天入地、骑马坐轿、乘车泛舟、迎风冒雪、腾云驾雾"等表演程式都带有广泛的假定性，通过演员逼真而又丰富的程式化表演，使观众从听觉到视觉都感受到真山真水、真车真马、真楼真门的存在，产生身临其境之感。

《小城之春》（1948）中，韦伟饰演女主角周玉纹，在表演动作上按照费穆导演的要求，从京剧艺术上汲取美学养分，如婀娜的步姿源于京剧"步辇"，用手帕遮掩的手势源于京剧"兰花指"等，这些都是源自京剧中集动作功能与意念表达于一体的精粹套式。《林则徐》（1959）中，赵丹饰演的林则徐首次亮相就运用了京剧"上场风"程式，以一种摇曳的步伐和带有舞蹈化的身段姿态刻画出角色的潇洒气质；后来得知自己被委任为两广总督的时候，在台词处理上也把"臣领旨谢恩！"处理成抑扬顿挫的京剧行腔："臣……领旨……谢恩！"，以强烈的节奏把压抑氛围和戏剧张力推向高潮。《不成问题的问题》（2016）中，丁务源从三太太家告辞这场戏，出门、交谈、告辞、致谢、下场的表演动作，从演员身段到动作逻辑都借用了戏曲舞台表演的程式，如同京剧《群英会》打黄盖后周瑜的"下场势"，并且在长镜头、单一空间场景的远景镜头烘托之下，演员能够保持舞台表演一气呵成的动作，带来了一种"气韵生动"的民族化表演风格。并且，影片还尝试将传统戏曲的程式化表演在镜头前进行调和，如京剧演员史依弘饰演的三太太穿着旗袍表演了一段《贵妃醉酒》，将动作幅度、表情力度、节奏速度进行了调整，使镜头前的戏曲表演更加自然，更具有"上镜头性"。

电影《不成问题的问题》（2016）中的戏曲表演画面

　　第二，戏曲表演的反串在中国电影中的运用。反串本义是"反其常态的意思"[1]，是中国戏曲艺术一种独特的表演方法，不但能够引人耳目，而且可以彰显演技，统括三种形态：① 跨行当的串演——以生、旦、净、末、丑等脚色为基准的反串，如生饰旦、旦饰生或丑饰净、净饰丑等；② 演员跨越生理性别的改装扮演——以性别为反串观察的基准，如男扮女角的男旦（原称"乾旦"）与女扮男角的坤生，梅兰芳所代表的舞台艺术形态是男旦艺术最高成就的形象化符号，而越剧中的女小生也构成了越剧清新、柔美的特点；③ 剧本情节中的性别乔装——以关目[2]结构为基准的反串，如《簪花髻》中的男扮女装、《梁山伯与祝英台》中的女扮男装等。虽然"反串"本义非关演员性别或角色性别，但20世纪50年代后，随着以性别本色扮演角色的盛行，反串较多指向于演员跨性别的串演。

　　传统戏曲的剧场传统为性别反串表演预设了基本程序与规范：艺术化的浓妆扮相以及服饰符码有利于演员覆盖生理性别，并与剧场的演出环境、氛围取得风格上的完整统一；此外，程式化的唱念做打也为跨性别的反串积累了可操练的舞台动作语汇；而阴阳乾坤、男女尊卑的思想体系以

① 方肖孺.梨园词典（续）[J].戏剧月刊，1930，2（9）：5.
② 戏曲术语，泛指情节的安排和构思。

及社会历史中的性别规范辐射于东方传统戏曲中，导致剧场长期实行男女分班，女伶被禁止登临舞台，"女人"由男性扮演，如中国戏曲中的"乾旦"与日本歌舞伎中"女形"都很常见，甚至20世纪初兴起的文明戏，仍然维持男扮女角的形态。

　　而最初的中国本土电影演员基本上都是来自文明戏班底，男扮女角持续至20年代初。此后在戏曲片和古装片中，女扮男角的性别反串屡见不鲜，如《红楼梦》（1944）中贾宝玉由袁美云反串、《梁山伯与祝英台》（1963）中梁山伯由凌波①反串、《宝莲灯》（1965）中郑佩佩反串刘彦昌、林黛分饰女主角圣母三娘和男配角沉香等。并且，女扮男装的乔装情节也较为多见，其中花木兰/祝英台式最为典型，这些反串表演沉淀了古典文艺的特殊创作心态：男性文人的"女性化心态"和女性作者的"男性化心态"，借以实现对中国传统等级秩序的想象性改写，此外商业层面女明星的高票房号召力也是重要的驱动原因。20世纪末以来，在后现代主义思潮的冲击下，"性别跨界"成为世界电影的共同关注，而华语电影再度借助传统戏曲表演的反串，投入这种创作潮流中，追求超越性别、雌雄同体的审美趣味，此种表达有的运用于同性题材的电影如《霸王别姬》（1993）等，也有的运用于武侠动作类型、身体互换题材等以追求感官刺激、幽默滑稽的效果，如《射雕英雄之东成西就》（1993）、《笑傲江湖传之东方不败》（1992）、《羞羞的铁拳》（2017）等，此外还有如周星驰电影中经常启用男演员反串"丑女"的荒诞化表演，以契合其无厘头的后现代美学风格。

第三节　融媒体时代影视表演的新趋势

一、媒介融合与跨界表演

当前在媒介融合愈演愈烈的趋势下，基于不同艺术媒介的表演形式在

① 凌波主演了14部黄梅调电影（1963—1980），其中10部是反串表演。

技术演进的加持下也在进行着创造性转化与创新性发展。跨界表演频繁出现，尤其是影像画面与演员的现场表演之间相互指涉，形成互文，将多元的场景合为一体，创造了新型的观演关系，也进一步丰富了影视表演的意义层次。

第一，明星的流动带来全媒体领域表演的跨界。

进入融媒体时代，互联网资本的全方位运作逐步打破传统影视公司的格局，以电影、电视剧、网络文学、网剧、综艺、直播、时尚等多方媒体平台联动的"大文娱""泛娱乐"产业模式，直接影响了明星的运营策略。通过全产业链的包装、开发，关注"横跨多种媒体平台的内容流动以及多种媒体产业之间的合作，以及受众寻求娱乐体验的迁移行为"[①]，塑造以跨界为特征的全能、多栖明星，反过来媒体平台又依托明星价值实现多方联动，实现资本利益的最大化。以中国明星为例，如易烊千玺、肖战、王一博等偶像明星是由互联网养成，巨大的人气让他们被吸纳进影视剧行业，而电影演员章子怡则跨界进入电视剧、综艺节目来拓宽自身演艺事业。跨界成为融媒体时代明星运营的核心，而明星的流动又带来了全媒体领域表演的跨界。

例如，影视明星真人秀在近年来中国综艺节目领域蔚为壮观，其中演技竞演类真人秀广受青睐，为观众提供了一个普及影视知识、提升鉴赏水平的平台，更成为表演横跨多重媒体平台的典型案例。如腾讯视频出品的综艺节目《演员请就位》（2019—2020）既为演员打造了一个集专业性与实战性于一体的表演试验地，又为行业提供了一个网络综艺与影视、戏剧表演艺术相结合的新样本。节目在选秀舞台上依照影视场景进行1：1复原搭景，调和了原本单一的舞台剧表演，让演员在舞台上进行一气呵成的现场表演，避免了影视化摄制的去节目化，又可对演员的表演做全景观察；同时现场多机拍摄，同期切换，在搭景顶部的影视化大屏上即时呈现，避开了舞台表演的戏剧感，又可通过近景和特写切换观

① 亨利·詹金斯.融合文化：新媒体和旧媒体的冲突地带［M］.杜永明译.北京：商务印书馆，2012：43.

察到演员表演的每一个细部。两种不同的表演空间，通过媒介融合完成了对原版影视作品表演的一种重构。此外，节目的真人秀环节又在演员的排练空间、导演指导演员表演的拍摄空间、现场对表演的评论空间等不同场景之间适时转换，明星通过台前幕后的自我呈现引导和控制他人的印象，建构自身的媒介化身份（"人设"），展现出多元的"社会表演"图景。在社会表演学看来，表演并非只存在于艺术领域，如社会学家欧文·戈夫曼（Erving Goffman）所言，"所有社会角色的行为都是表演，都是有选择的展示，同戏剧表演一样，必须有恰当的舞台，演员要注意控制自己的举止，每出戏中的角色都该与其他戏中的角色有所区别"[①]。当然，选秀节目、互联网平台为明星开辟的另一表演场域，也在一定程度上混淆了不同场域的表演风格，干扰了影视场域固有的内在艺术规则，如若一味让秀场逻辑凌驾于影视场艺术逻辑之上，势必将造成演员价值的透支乃至表演文化生态的破坏。

第二，数字影像与戏剧表演的融合创新。

电影自诞生后不久，就利用剧院生态丰富影像艺术的表演手段，如中国早期无声片《良心复活》（1926）就曾在电影放到相应情节时拉开幕布，让主演杨耐梅登台演唱《乳娘》，唱完闭幕，满足了电影观众对声音的期待。而与此同时，许多有创新精神的戏剧家也不断探索将影像融入现场，催生新的表演形态，如捷克舞台美术家约瑟夫·斯沃博达（Josef Svoboda）在20世纪50年代就开始将多屏投影与现场表演有机结合在一起，特别是通过现场表演动作与放大的影像动作之间的对比来创造一种视觉隐喻[②]。随着数字媒介技术的发展，影像更是不断介入戏剧表演进行跨媒介深度融合，这种混合表演形态不仅成为当代剧场表演创新发展的趋势，其生成的戏剧影像也被学者视为一种"延伸的电影"[③]。

① 约书亚·梅罗维茨.消失的地域：电子媒介对社会行为的影响 [M].肖志军译.北京：清华大学出版社，2002：25—26.

② 刘志新.现场表演中影像的交互性 [J].戏剧艺术，2021（2）：79—91.

③ 陈晨.延伸的电影：戏剧影像的跨媒介叙事研究 [J].北京电影学院学报，2020（11）：48—57.

"现场电影"
《影子（欧
律狄刻说）》
（2017年乌镇
戏剧节）中
的舞台表演
与实时影像

　　例如，英国戏剧导演凯蒂·米切尔（Katie Mitchell）自2006年以来一直探索将实时影像融入现场表演的"现场电影"（live cinema）的表演方式，在其代表性作品《禁区》《影子（欧律狄刻说）》等中采用多层布景设计舞台空间，并用多台摄像机实时跟拍现场演员的表演，突出重要的人物情感和细节动作，实时影像被投射到大屏幕上，与历史影像资料剪辑在一起。观众既可以看到演员在实景舞台上的表演，又可以看到戏剧影像的完成过程（即时拍摄、剪辑与放映），在投影屏幕看到直播转换成为影像的现场表演效果。这种混合表演融合了斯坦尼斯拉夫斯基体系追求的真实感与布莱希特体系强调的间离效果，表演实践在跨媒介语境下与其他环节一起配合，促成了多重叙事。《影子（欧律狄刻说）》的演员在舞台置景与规定情境中，化身戏中角色，以真实细腻的表演吸引观众沉浸在故事世界中；在表演动作上，为了配合摄像机的实时跟拍与精准剪辑，采用电影表演特有的"微相表演"，使观众不再局限于固定剧场座位的观看视角，能在舞台上方银幕的"现场电影"看到更多细节，从而更深入理解剧情主旨；而在演完一段戏后，又迅速"出戏"变身摄像师，熟练操控摄像机，虽然借助灯光作用以黑影呈现，但其一举一动与出现在舞台上的工作人员

一样，仍然提醒观众这是一个影片的拍摄现场，强化了间离效果，又构成了新一重叙事。

二、演员的CG化与虚拟表演

数字技术尤其是CG技术给影视表演带来了颠覆性的变化，动摇了演员"三位一体"的传统。角色的创作材料不再局限于演员自身，还包括协同生成的数字技术，人与非人的表演界限日渐消弭。CG技术深度介入影视表演之中，其中最具时代性和革命性的是蓝绿幕抠像合成技术与动作捕捉技术，重构了演员身体和表演空间，催生了虚拟表演的新形态。

第一，演员与CG虚拟角色之间不是直接对应确认的关系，演员是以一种"缺席的在场"方式塑造角色。

传统影视表演中，演员彼时彼刻的表演由摄影机记录后播放在此时此刻的银幕上，这构成了演员和角色间的对应确认，但虚拟表演中演员的表演并不通过这种直接的方式显现。首先，拍摄现场的复杂程度不但不减，并且呈现为一种抽离客观现实的表演空间，演员在摄影棚内面对着蓝幕、绿幕进行无实物、无刺激的表演，计算机通过数字抠像、特效技术建构虚拟真实的时空场景，演员表演的假定性大为增强。此外，CG角色类型也更为多元化，除了人类外，还有现实可考的动物如《猩球崛起》（2011）中的大猩猩、《赛德克·巴莱》（2011）片头围猎的野猪等，奇幻世界的怪物如《指环王1：护戒使者》（2001）中的咕噜、《侍神令》（2021）中的海坊主等，以及未来世界的赛博格如《阿丽塔：战斗天使》（2019）中的阿丽塔等非人角色。虚拟表演隐去或改写了演员真实的身体，在一定程度上影响了强调演员号召力的明星制度。

借助动作捕捉技术，演员们身着光学式捕捉技术所需要的黑色衣服，戴上用于面部捕捉的头盔，身体各处关键部位被贴上特质发光点作为标记物，周围有很多摄影机将演员的连续动态图像序列根据标记物的记录保存下来，数据信息经过处理映射到CG角色的虚拟"骨骼"上，从而使其拥有动作和表情。所以，动作捕捉技术既借鉴"旧"媒体的传统，又利用计

安迪·瑟金斯与他在《指环王1》（2001）中出演的角色咕噜姆对照

算机增强的自动化和操纵能力将不存在的物与真实物转换[①]。由此，演员的身体以一种"缺席的在场"方式塑造角色，完成的虚拟角色也不再是演员本身，而成了人与数字的合成物。例如，安迪·瑟金斯（Andy Serkis）在《指环王》的拍摄中为角色咕噜姆做动作捕捉演员，所有镜头一般要拍摄三遍：第一遍实拍瑟金斯穿着白色衣服和其他演员一起表演；第二遍是后期人员在电脑中将瑟金斯的位置擦除以便放置虚拟角色咕噜姆；第三遍则是瑟金斯穿戴带记录点的动作捕捉设备进行的个人表演，动画师先建立瑟金斯的动作模型，计算机记录瑟金斯的表演数据，然后再将这个数据转化到咕噜姆的模型身上。但咕噜姆的表演并不止于此，表演数据最后要交给动画师调整和再创作，因为瑟金斯真人的造型和咕噜姆的设计造型差距太大，有很多细小动作如手指的关节运动，还需要动画师进行完善和制作。

第二，虚拟表演解放了演员的肉身，强化了表演艺术的有机性，拓展了影视表演的边界。

虚拟表演中图像来源的不确定性，已然打破了演员身体的唯一性、独特性以及原先限制演员身体的时间性，极大地解放了演员的肉身，为演员提供了无尽的创造力。《本杰明·巴顿奇事》（2008）讲述了主人公本杰明身体逆生长的故事。当他出生时，他的面容与身体机能是老者的；当他死

去时，则成了襁褓中的婴儿。"本杰明·巴顿只是作为一个复杂的计算机图像、精细的化装和几个身体的混合体而存在，但这场表演被归功于一个演员"①，扮演该虚拟CG角色的布拉德·皮特（Brad Pitt）因此成为历史上第一个因"合成"表演而获得奥斯卡奖提名的演员。这可以看作演员接受动作捕捉的一个标志性转折点，就像《综艺》称，它可能预示着"一种新的表演方式的到来"②。

动作捕捉技术直接彻底地榨取演员的表演行动，但是计算机图形技术所保留下来的恰是其寻求"逼真"这一目标进程中唯一无法再造的核心元素，即"有机性表演"③：其一是演员生命力的彰显；其二则更为重要，由演员的生命体主导着一场关于事物普遍联系的顿悟。迄今为止，数字技术依旧依赖于人类的有机性表演，甚至对演员表演的能力提出越来越高的要求。有机性这一基本属性在虚拟表演中不但没有被削弱，反而被强化，只有凭借演员真实可信的表演，完成角色的情感传达和交流，才能让一切的创造变得让观众信服。因此，演员要从"感受环境，寻找动作"转变为"想象环境，寻找动作"，确立"我就在"的自信，以高度的想象力与强大的信念感调动自己的身体展现生命的有机能动性，进而达至"我就是"的境地，赋予空间和交互以实际意义，为CG角色提供动作索引和情绪参考，让观众放下怀疑，接受带有真实感的虚拟角色。

在计算机重新定义了影视身份的时代，动作捕捉等CG技术的迅猛发展，使得影视进入了一个可以随意编辑、复制的操作空间，改变了传统的制作生产方式，打破了"物"与人的边界，也拓展了影视表演的边界。尽快适应数字媒体及其表演美学变革，熟悉新媒体技术条件下的表演方法，包括表演参与电影空间的生成、数字技术的表演处理以及修改、真人表演与虚拟表演的合成等，已成为当代影视演员的新"基本功"。

① FREEDMAN Y. Is It Real... or Is It Motion Capture?: The Battle to Redefine Animation in the Age of Digital Performance [J]. The Velvet Light Trap, 2012, 69 (1): 38—49.

② FREEDMAN Y. Is It Real... or Is It Motion Capture?: The Battle to Redefine Animation in the Age of Digital Performance [J]. The Velvet Light Trap, 2012, 69 (1): 38—49.

③ 周倩雯. 论虚拟表演的有机性 [J]. 上海大学学报（社会科学版），2018（2）：45—51.

第六讲
艺术思潮：风格与流派

第一节　电影风格由谁决定？

一、电影风格

电影风格是指通过对特定元素的选择和组合，影片在思想内容和艺术形式上呈现出具有统一性且富有意义的总体特征。形式方面，如本书前面所讲的构图、景别、色彩、布光、声音、剪辑、镜头调度等声画语言、段落结构等相关的技巧，当某种（些）技巧特别突出，或被选定贯穿全片，则可以认为这种（些）技巧强化了电影的风格。同样，内容方面的题材、人物、价值倾向可以视为强化影片风格的表征。

（一）现实主义与形式主义

自19世纪末以来，围绕着电影艺术与现实生活的关系，电影朝着两个方向发展，即现实主义与形式主义。长久以来，卢米埃尔兄弟和梅里爱分别被认为是电影写实传统和形式传统的奠基者。"现实"是所有电影的原始素材，但如何处理这些素材是决定他们风格的重点。现实主义风格的电影对逼真性提出了强烈的要求，强调以不扭曲的方式再现现实的表象，以不令人察觉的技巧去模仿真实，电影人想保持一种幻觉，即他们电影中的

世界是未经操纵而较客观地反映真实的世界。而形式主义风格的电影则更强调电影所具有的脱离表面模仿现实的能力，电影人甚至会故意使素材扭曲或风格化，他们关切的是如何通过炫目的技巧与形式重新建构现实以表达他们对事物主观和个人的看法。

当然，"现实主义"与"形式主义"并非截然的范畴，更像是一个延续性的光谱，但不同的电影人对两种风格各有倾向性的青睐，由此在电影史上涌现出了不同的艺术流派，第二节会单独介绍。

（二）古典主义风格

在现实主义与形式主义的风格之间，还广泛存在着中间风格。例如20世纪上半叶在美国占主导地位的一种电影风格，通常也称为古典主义风格。这种风格表现在：

1. 电影叙事

由一条清晰连续的因果链组成，故事围绕冲突和解决冲突的结构来组织情节，以中心角色构成观众认同。典型的好莱坞主人公都是有信念/欲望的，由于这个动因，他们与其他人物发生冲突，根据冲突的具体表现产生了不同的故事类型。

从冲突到解决，叙事是自主自足的。故事只能在影片开头提出问题，如《绿野仙踪》（1939）的多萝西会回到堪萨斯吗？《马耳他之鹰》（1941）中的山姆能侦破马耳他之鹰案件吗？《原野奇侠》（1953）的农民会战胜牧场主吗？……冲突被解决后，故事才能结束，比较典型的是大团圆结局。

2. 明星和类型

在好莱坞的明星制度下，明星所需要的通常主要不是演技，而是他们和类型角色相符合的恰当外形、气质，在摄影机前呈现出来的某种魅力，成为最具表现力的元素。例如，约翰·韦恩（John Wayne）是西部片中著名的牛仔，亨弗莱·鲍嘉始终是黑色电影中受挫的英雄人物和顽强可怕的私家侦探，葛丽泰·嘉宝则是爱情片中的神秘忧郁女神。

3. 电影技巧

所有的电影技巧都服务并从属于叙事，如剪辑、景别构图、布光、摄

影机运动等和表演联合产生一种透明的、隐而不见的风格，目的是使观众只关注电影所讲述的故事而不去注意讲述的方式。古典主义风格的电影技巧最突出的有：① 连续性剪辑系统，以交叉剪辑、分析性剪辑、邻接性剪辑为三种基本方式，即便是一个简单的场景，也会分解成多个镜头，通常以定场镜头开始，随后加入一个或多个更近的景别展示细节部分，控制时间、空间和动作的一致性，达到镜头之间的"不间断性"，实现清晰流畅的叙事。② 镜头运动不惹眼，遵循180°轴线规则，目的是稳定表演空间，使观众不致于混淆或迷惑，而且往往被人物的运动"赋予动因"（如摄影机摇拍一个行走着的角色）。③ 特写的运用，把观众的注意力吸引到对白上，特写中的背景被调到焦点之外，以使观众的眼睛不离开有叙事意义的影像。④ 三点式布光法，每个镜头内至少有三个光源：主光、补光和逆光（轮廓光），通常一场戏的主角都会有他/她的三种布光，如果场景里多了一个演员，前者的主光可变为后者的逆光，而前者的逆光则成为后者的主光，营造戏剧光效，并且使用修饰性更明显的柔光镜，以唯美惊喜的光线包装和美化明星。

二、导演风格

具有辨识性的风格对于电影是非常重要的，那么，一部电影风格创造的关键性负责人是谁呢？就文学作品而言，显而易见，作者代表了这部作品的风格。而电影是一门共同协作的艺术，大部分电影是很多人通力合作的结果，那谁才能真正代表一部电影的风格？即，谁才是电影的"作者"？

（一）"作者论"

从20世纪40年代中期开始，法国的导演和编剧就在争论谁是电影作者的问题。当时普遍流行一个观点，认为成熟的电影是编剧的作品，而一批新电影理论家提出导演才是一部电影价值的主要源泉。法国影评人亚历山大·阿斯楚克（Alexandre Astruc）在1948年发表文章《摄影机—自来水笔：新先锋派的诞生》提出电影导演不再是机械搬演小说或电影剧本的摄

影者，而是手持摄影机（如同文学家用他的自来水笔）创作出艺术作品的人，为电影作者论拉开帷幕。50年代，法国《电影手册》创刊号的主题就是"导演即作者"，主将特吕弗提出"作者策略"，为作者论的形成奠定了基础。特别要指出的是，"作者策略"被更多地用来重新评价经典好莱坞时期在大制片厂制度限制下仍能在作品中烙进个人风格的导演，如第一个被特吕弗命名的电影作者是好莱坞悬疑片导演希区柯克。60年代，美国电影理论家安德鲁·萨里斯（Andrew Sarris）将"电影策略"与美国电影的实际结合，用英语命名为：作者论（the auteur theory），并从技巧、个人风格和内涵三个环节提出评价电影导演是"作者"的标准①。

"作者论"的出场与五六十年代兴盛的艺术电影相吻合，英格玛·伯格曼（Ingmar Bergman）、黑泽明（Akira Kurosawa）、费德里科·费里尼（Federico Fellini）、雅克·塔蒂（Jacques Tati）、罗伯特·布列松（Robert Bresson）、萨蒂亚吉特·雷伊（Satyajit Ray）、米开朗琪罗·安东尼奥尼等导演都以其独特性的风格位居提倡"作者论"的影评人所尊崇的巨匠行列。

对电影"作者"资格的认定和对电影导演的聚焦，使得电影批评开始更多关注一部影片中的导演风格，由此形成的主流观点是，电影在艺术风格上最重要且最全面的把控者是导演。作为组织者，他需要介入各个重要的创作决策过程，一方面要将电影剧本搬上银幕，并将各种艺术元素，包括演员、剧本、服装、化妆、道具、布景、摄影、剪辑、声音、后期制作等进行综合；另一方面也要组织剧组中的所有工作人员，使大家发挥各自所长并且通力合作，将不同工种的艺术创造和谐地融于导演自身的整体风格之中。

（二）导演风格

导演风格是导演在一系列作品中表现出的鲜明个人"标记"，包括一贯的主题内涵和统一的艺术创作个性，这个印记是非常个人化和易于辨认

① 杨远婴.电影理论读本［M］.北京：世界图书出版公司，2012：218—219.

的，是导演可以成为"电影作者"的重要标准。电影史上的伟大导演无一例外都有自己独特的风格。

一般来说，导演风格主要集中在：

1. 一贯性的叙事主题

对某种题材的情有独钟，背后也是导演价值理念的体现。如希区柯克反复拍摄悬疑故事，对死亡主题有强烈嗜好，小津安二郎（Yasuziro Ozu）则钟情于家庭温情与感伤的故事，马丁·斯科塞斯对天主教题材非常感兴趣，而伯格曼的作品主题则充满了对上帝的怀疑和对宗教伪善的揭露，王家卫对现代人生命本质中无法化解的孤独、对逝去时光的追忆、对爱与尊严不可调和的冲突等主题的关注贯穿于他不同时期不同类型的影片。

2. 重复出现的场面调度

与题材选择密切相关的是场面调度，导演往往通过对场景布景、服装、化妆、道具、灯光（及阴影）、演员表演的行动手势、镜头运动等特定性的选择，从而形成具有辨识度的视觉母题，呈现出导演独特的审美倾向。如蒂姆·波顿（Timothy Burton）电影的场景通常设于森林，如《断头谷》（1999）和《大鱼》（2003）等代表性的作品，以盘根错节的怪树以及景框内曲线、角状物体的运用来加强他作品中的恐怖和奇幻氛围，诱发人与自然对抗的不安感，为其哥特式的传奇故事提供了恰如其分的背景。墨西哥导演吉尔莫·德尔·托罗（Guillermo del Toro）电影中的主人公大多生活在虚构的、位于地下的超现实世界，他还受到西班牙画家弗朗西斯科·戈雅（Francisco José de Goya y Lucientes）的深刻影响，对明暗对比灯光的热衷与戈雅画笔下诡异的阴影具有相似的可辨识性，常见于戈雅作品中如剪影般的有角形象与托罗导演的《潘神的迷宫》（2006）里形象鲜明的主人公法翁也有着惊人的相似性。姜文的电影则反复出现狂欢场景去铺垫或隐喻恐惧和压抑，如《阳光灿烂的日子》（1994）里载歌载舞欢迎朝鲜大使、《鬼子来了》（2000）里日本陆海军与当地住民的联谊会、《太阳照常升起》（2007）中沙漠戈壁的婚礼仪式、《让子弹飞》（2010）中县长到鹅城的击鼓迎接仪式，以及《一步之遥》（2014）中众多的狂欢宴会镜头，甚至《一步之遥》中花域大选片段与《阳光灿烂的日子》中莫斯科餐

厅聚会片段，在机位的运动、角度、景别上都近乎一致。

3. 相对固定的创作团队

电影作者的一个典型特点是，他们会一而再、再而三地去选择相对固定的创作团队（如编剧、演员、摄影、剪辑、美术、配乐、音响等），从而保持他们稳定的创作风格。如法国诗意现实主义电影导演马塞尔·卡尔内（Marcel Carné）的影片编剧几乎全部是由超现实主义诗人、作家雅克·普莱卫（Jacques Prevert）担任；希区柯克最成功的配乐来自作曲家伯纳德·荷曼（Bernard Herrmann）之手，他曾为希区柯克的《迷魂记》（1958）、《西北偏北》（1959）、《惊魂记》（1960）等8部电影配乐；王家卫的御用摄影师杜可风（Christopher Doyle），在《阿飞正传》（1990）、《重庆森林》（1994）、《东邪西毒》（1994）、《堕落天使》（1995）、《春光乍泄》（1997）、《花样年华》（2000）、《2046》（2004）等电影中，通过肩扛摄影、高速摄影以及变速摄影制造出疯狂混乱的影像，与王家卫孤单隔离主题、零散剧情、喋喋不休画外音联合，传达出极具风格化的后现代漂浮感、时间感。而导演与演员重复固定合作的例子在电影史上更是数不胜数，如黑泽明与三船敏郎（Toshiro Mifune）、蔡明亮与李康生、贾樟柯与赵涛等。特别要提到的是，剪辑也是电影美学风格的重要来源，不仅影响到电影的整体节奏和速度感，而且制造了电影在视觉表现上的风格，所以电影业内有句老话："摄影师是导演的左手，剪辑师是导演的右手。"例如，李安作为华人导演在好莱坞能闯出一片天地，剪辑师蒂姆·史奎尔（Timothy Squyres）作出了重要贡献；而被誉为"台湾新电影保姆""诗化抒情剪辑大师"的廖庆松也几乎包办了侯孝贤所有电影的剪辑，如《悲情城市》（1989）中，侯孝贤与廖庆松创造性地使用了"气韵剪辑法"，即没有过去、现在、未来的清楚界限，因情绪去转换，让观众更接近情感本身。再如，麦子善的剪接波澜壮阔，充满速度感和爆发力，成为徐克电影的一个标签，这种剪辑风格也被许多好莱坞大师认可，让香港新武侠电影成为唯一在商业电影剪辑手法上与好莱坞分庭抗礼的电影类型。

当然，并不是所有的导演都始终坚守一贯稳定的风格。有些成熟的导演也会致力于不断自我突破。如从1959年以《筋疲力尽》蜚声影坛而成为

法国新浪潮电影的奠基者，到新近拍摄《影像之书》（2018），让-吕克·戈达尔创作了近百部作品，以诡谲多变的风格纵横影坛半个多世纪。早期他以手持摄影、跳切等风格展现了新浪潮的特色（以《筋疲力尽》为代表），而后电影逐渐走向更为碎片化的拼贴结构，尤其是《新浪潮》（1990）可以看作对电影史意义上的"新浪潮"的一次翻新，也是他个人电影探索阶段的新开端。20世纪90年代后，戈达尔更执着于破坏电影的叙事逻辑，并以即兴式、论说式风格，声画不对位法，以及对哲学和前卫艺术的融合，不断向常规电影的传统发起挑战。

第二节　电影史上的艺术思潮与流派

艺术思潮是艺术思想潮流的简称，即某一历史时间段内的许多人在艺术上产生了某种思想倾向，且能量巨大，似潮水涌来之势。它是社会意识形态的一种时间属性，是抽象的，实体存在通常表现为流派，即伴随着艺术思潮而逐渐形成的具有某种特征的艺术家或艺术作品的共同体。

具体在电影艺术领域，当同一时代的许多导演受到他们共同生活的时代、社会、民族、阶级的艺术思潮的影响，表现出电影风格上一致性的显著特征，那么就形成了电影流派的集体风格。通常来说，电影流派是指一定历史时期内，一群电影艺术家在创作制作理念、人文价值追求、美学倾向、电影技巧等方面具有某种共性而形成的派别。

电影作品风格和导演个人风格的形成是电影流派出现的前提和基础，而电影流派的形成又有着不同的情况背景。有的电影流派是自觉结为一个整体反对某一类影片样式或形态，如德国新电影运动作为流派出现，始于一群青年导演在1962年2月奥博豪森电影节上签署一份宣言，宣告旧电影已经死亡，他们要"创立德国新电影"。而有的电影流派则是因处于相同的社会文化背景并体现出相近的艺术旨趣和美学倾向，被当时或者后来的研究者归之于同一电影流派，如英国布莱顿学派，19世纪末在布莱顿这个英国海滨城市的几位摄影师转向电影制作，最先尝试特技摄影和探索剪辑

方式，影响了其他国家的很多导演，1978年电影资料馆国际联盟在布莱顿召开年会，以向布莱顿学派致敬。

从电影诞生到现在，电影史上出现了大大小小几十种流派，电影流派的产生常常标志着电影艺术的繁荣，证明了电影能够表现出艺术从一个先锋到另一个先锋不断推进的特质。电影流派本身无优劣之分，一段时期流派的增多，一般能证明该时期的电影创作正处于活跃期。在世界电影发展过程中有三个时期，思潮汹涌，流派密集，并产生重要影响力，以下将简要列举这些艺术思潮影响下的电影流派及其风格。

一、20世纪20年代的早期现代主义电影

与美国好莱坞电影不断深化古典风格相比，一战后欧洲电影人将无声电影与当时兴起的西方现代主义艺术融为一体，热衷于在艺术技巧上探索影像语言的高度风格化，追求极致的形式主义风格，由此出现了欧洲先锋电影运动及一批早期现代主义电影。全盛期在20世纪20年代，涌现的主要流派有德国表现主义，法国印象派、达达主义、抽象主义、超现实主义，苏联蒙太奇学派等。

（一）德国表现主义电影

表现主义电影深受1910年前后出现的德国表现主义文学、绘画、戏剧、建筑等艺术影响，强调"电影画面必须成为图像艺术"[①]。该流派最独特的风格在于场面调度的运用，将高度夸张变形的布景、人工光和黑暗形成极度反差的照明（阴影有时也用来创造额外的变形）、奇特造型的衣服、浓重的化妆以及与场景风格相匹配的人物表演动作（如痉挛、舞蹈般运动）联合在一起。与形式上的风格特征相适应，表现主义电影偏爱奇幻、恐怖、幻想、精神分裂等类型题材，除了最早出现的德国表现主义电

① 转引自大卫·波德维尔，克里斯汀·汤普森.电影艺术：形式与风格［M］.曾伟祯译.北京：世界图书出版公司，2008：142.

影《卡里加里博士的小屋》（1920）讲述精神病患者故事外，其他代表作品还有吸血鬼题材的《诺斯费拉图》（1922）、包含恶龙和中世纪魔幻元素的《尼伯龙根之歌》（1924）、幻想未来主义城市的《大都会》（1927）等。虽然作为流派的德国表现主义电影在20年代末消失，但作为一种电影风格在以后的电影中始终存在，尤其对美国黑色电影、法国诗意现实主义电影影响深远，并且是为恐怖悬疑惊悚类型故事提供氛围独特的布景的一种有效方式。

（二）法国先锋派电影

在20世纪20年代的法国，印象派、达达主义、超现实主义等电影流派此起彼伏。

印象派将"上镜头性"（photogenie）作为电影的基础，由该流派的核心人物路易·德吕克（Louis Delluc）提出，即一个电影镜头与所拍摄的远处物体区别开来的属性，电影的拍摄过程通过给予观众一种新鲜的感知物体的方式，赋予了物体新的表现力。如德吕克的《第十交响乐》（1918）是印象派第一部重要的影片，通过一系列视觉化的手段暗示听众对乐曲的情绪反应。印象派风格最典型的特征是其摄影手法，电影技巧常常用来传达人物的主观性，突出的技巧包括：用叠印来呈现幻想、梦境、回忆等人物想象的画面；用光学的视点（POV）镜头模拟人物的主观视线，甚至通过摄影机运动来加强，如《拿破仑》（1927）里摄影机被绑在马背上来暗示人物的光学视点；以及人物对未经POV镜头渲染的事件的感知，如《黄金国》（1921）使用扭曲的镜面拍摄扭曲的影像来表现人物酩酊大醉时的主观感受。除了摄影技巧，快节奏的剪辑也提供了一种探索人物精神状态和情绪"印象"的方式，成为印象派电影的重要特征，如《车轮》（1923）、《忠实的心》（1923）中出现许多一秒钟内的快闪镜头，有些镜头甚至只有两格长度。

达达主义、抽象主义的电影没有主题，没有情节，可以看作跨界的艺术家利用电影媒介进行的形式主义游戏（拼贴），不同元素（通常是抽象的物体）以异乎寻常的方式并置组合，如《机器舞蹈》（1924）、《幕间休

息》（1924）、《贫血的电影》（1926）等。

超现实主义在很多方面模仿了达达主义，如对于正统审美传统的蔑视，并试图找到令人惊奇的拼贴并置，呈现出不连贯的叙事逻辑。该流派受到此时兴起的精神分析学说的巨大影响，表现梦幻世界，强调潜意识和心理分析，因此它不像达达主义电影那样依靠纯粹的偶然组合。超现实主义电影在视觉风格上受到超现实主义绘画的影响，如第一部超现实主义电影《贝壳和僧侣》（1928）中的柱子和市政广场采用了意大利画家基里柯（Giorgio de Chirico）的创作，而《一条安达鲁狗》（1928）中的蚂蚁来自萨尔瓦多·达利（Salvador Dalí）的画，之后的《黄金时代》（1930）也是布努埃尔与达利的再次合作。

（三）苏联蒙太奇学派

20世纪20年代中期开始，欧洲先锋电影运动的重要接力棒来到了刚成立不久的苏联。受俄国形式主义思潮、苏联十月社会主义革命及列宁的国家学说等影响，库里肖夫、爱森斯坦、维尔托夫（Dziga Vertov）、普多夫金（Vsevolod Pudovkin）、杜甫仁科（Alexander Dovzhenko）等一批年轻导演和电影理论家形成了苏联蒙太奇学派。他们认为蒙太奇不仅是一种叙事手段，而且是一种表达思想的手段，镜头的组接不单纯是为了叙述故事，而是为了对观众产生一种心理冲击，引起他们的思考。苏联蒙太奇风格的实验开始于1924年库里肖夫在国家电影艺术学院拍摄的《威斯特先生在布尔什维克国家的奇遇》，同年，爱森斯坦完成了他的第一部剧情片《罢工》并于1925年年初发行，运用自己提出的"杂耍蒙太奇"理论，宣告蒙太奇学派的开端。此后几年，爱森斯坦的《战舰波将金号》（1925）、普多夫金的《母亲》（1926）、爱森斯坦的《十月》（1928）、维尔托夫的《持摄影机的人》（1929）、杜甫仁科的《兵工厂》（1929）构成了该学派重要的作品阵营。它们最重要的特征就是剪辑上的蒙太奇风格，除了比同时期其他电影更多的镜头数量外，还有更具特殊性的剪辑策略，如与连贯性剪辑要实现在一个场景内创建时间连绵不绝的幻觉目标不同，苏联蒙太奇通常要创建的是重叠的时序关系或者省略的时序关系，以此形成矛盾的时间关系，

迫使观众理解场景动作的含义；再如交叉剪辑所创建的空间关系也具有更抽象的目的，尤其在爱森斯坦看来，蒙太奇强调的是冲突，如《罢工》中将沙俄统治下屠杀工人的镜头与屠宰场屠宰动物的镜头组接在一起，《战舰波将金号》中的敖德萨阶梯段落更是通过惊人的图形冲突以及累积性效果强化矛盾张力。

二、二战后的写实主义美学浪潮

早期现代主义电影及其理论中张扬的反现实主义，部分地是被一种有意识地力图提升电影的血统使其成为一门艺术的热望激发出来的。而在给世界造成巨大破坏的第二次世界大战结束后，电影的写实传统抬头，呈现社会面貌和真实生活成为这一时期电影人的追求。

二战后的写实主义美学浪潮由意大利新现实主义开启，以罗西里尼（Roberto Rossellini）、维斯康蒂（Luchino Visconti）、德·西卡（Vittorio De Sica）等导演为主将。这是一次从内容到形式的美学革命，现实主义风格被推向高峰。突出表现在：

（一）电影叙事

叙事主题都集中于呈现战后意大利的真实面貌，以反对战争/政治混乱、反对饥饿、反对贫困和失业所造成的困境、反对家庭解体和堕落，如意大利新现实主义的奠基之作《罗马，不设防的城市》（1945）就是根据意大利抵抗德军的亲历人物口述，重现当时斗争情景的影片。

对戏剧性叙事陈规的突破，倾向于记录日常真实生活层面的结构和拒绝全知全能的视点，没有好莱坞经典电影中惯常的因果关系和封闭式结局，允许突发细节的存在，树立了"反戏剧"的美学样式，如《游击队》（1948）包含六段意大利人被敌军占领时的生活，但都没有呈现事件的结果。而《偷自行车的人》（1948）中的很多场景事件似乎是被摄影机即兴捕捉进镜头（如主角在避雨时街道上出现了一群教士等），但实际上也是经过精心布局的：人物的行为动机通常是出自具体的经济和政治因素（贫

困、失业、被剥削等），因为共同致力于介入现实而取得密切联系，从而达到对社会不合理结构的批判目的。

（二）电影技巧

"把摄影机扛到大街上"与"到围观的普通人中去寻找演员"，成为该流派美学风格相关联的创作趋向。战争炸毁了大部分的片场，电影摄制设备相对短缺，新现实主义电影人就直接在街道和私人建筑物进行实景拍摄，在光线处理上抛弃了好莱坞电影"三点布光法"，而倾向于采用自然光效，以粗糙的构图体现即兴创作的特点。在演员选择上，虽然不排斥职业演员，但倾向使用非职业演员来达到风格化效果。

在对白中大量使用方言，将话语权交还给民众。如《大地在波动》（1948）描写一个渔民家庭在渔人的盘和欺诈下逐步衰败的过程，大量使用西西里当地渔民的方言。

《温别尔托·D》（1951）被认为是新现实主义作为艺术流派和电影运动的终结，但新现实主义的风格影响了世界范围内现代电影的兴起。服从于"电影—真实"这一原则，摄影机镜头力图展现本色、透明的现实经验，新现实主义所采用的实景拍摄加上后期配音、职业演员与非职业演员的结合、基于偶然遭遇的情节、真实的时间跨度、即兴表演、运用方言等美学策略被世界各地的电影人接受并加以发展，如张艺谋的《秋菊打官司》（1992）、《一个都不能少》（1999）中偷拍手法、方言、非职业演员的使用等都能找到新现实主义风格的影响。

三、20世纪后半期的新浪潮与现代主义电影

20世纪50年代末，受存在主义思潮影响，并承接了新现实主义的纪实美学遗产，从战争阴影走出来的法国青年电影人，向传统电影规范发起挑战，影响席卷欧洲及美国，甚至到拉美、非洲以及日本、中国等亚洲国家。这股浪潮延续至80年代，世界多地出现了新浪潮或青年电影流派，不断推动现代主义电影的创作高潮。

法国新浪潮电影运动主要由两个流派组成："电影手册派"与"左岸派"。"电影手册派"以安德烈·巴赞创办的《电影手册》为核心，聚集了特吕弗、戈达尔、夏布罗尔（Claude Chabrol）、里维特（Jacques Rivette）、侯麦（Eric Rohmer）等年轻影评家。受到意大利新现实主义启发的巴赞对蒙太奇等形式主义传统提出了有力的质疑，他认为电影的基础是摄影，摄影的本质是客观的，写实才是电影的最高美学。巴赞对景深镜头、场面调度等写实主义电影方法以及创作者个人风格的提倡，大大影响了一批年轻的电影革命者，他们从评论转向创作，1959—1966年，夏布罗尔的《漂亮的塞尔日》和《表兄弟》、特吕弗的《四百击》、戈达尔的《筋疲力尽》以及其他年轻导演的大量新电影亮相影坛，以其鲜明的叙事形式和风格形成了电影史上的法国新浪潮运动。

该流派风格的创新特质表现在：以新兴的青年文化和都市流行文化为叙事主题，不信任权威，不相信政治也不相信爱情的承诺，对人生有一种理想幻灭的虚无感；反对古典叙事风格，不连贯的叙事，角色直接面向摄影机对话，即兴创作台词，不明确的结尾等；手持摄影，摄影机运动更大更自由，经常使用横移和推轨镜头；非连续性剪辑，如戈达尔电影中具有作者印记性的跳接等。

"左岸派"是法国塞纳河南岸聚集的一批创作者，包括阿伦·雷乃（Alain Resnais）、阿涅斯·瓦尔达（Agnès Varda）、阿兰·罗布-格里耶（Alain Robbe-Grillet）、玛格丽特·杜拉斯（Marguerite Duras）等人，在政治立场上一般都偏左，比"电影手册派"年纪稍长，他们比较偏重文学，又被称为"作家电影"。"左岸派"的典型之作是《广岛之恋》（1959），以时间与回忆为主题，题材通常集中于战争的灾难、原子弹的威胁和荒谬的世界，大量使用闪回、并列等剪辑手法，在风格上混合了记录性的写实与主观性的内心独白。和"电影手册派"一样，"左岸派"也实践着电影的现代主义。

法国新浪潮电影运动从50年代末发难，到1962年至创作巅峰期，之后渐趋衰落，1968年"五月运动"后分道扬镳。但新浪潮致力于打破主流电影传统的精神影响了世界多地青年电影人的创作：历时最长的是从60年

代初至80年代的德国新电影，以法斯宾德（Rainer Werner Fassbinder）、施隆多夫（Volker Schlöndorff）、赫尔措格（Werner Herzog）、文德斯（Wim Wenders）为代表；此外还有50年代末60年代初的英国"厨房水槽电影"，60年代的波兰青年电影、捷克新浪潮、南斯拉夫新电影、日本新浪潮、巴西新电影，60年代末至70年代末的新好莱坞电影；以及自70年代末以来对两岸三地华语电影的长远影响（如70年代末香港新浪潮，80年代大陆第五代电影、台湾新电影，90年代大陆第六代电影等）。

第三节 数字新媒体技术背景下的电影思潮与美学风格

一、虚拟现实主义美学与VR电影热潮

数字新媒体技术为电影带来了全新的存在方式和媒介体验，由此形成了新的艺术形式、美学表达和数字风格。新的影像在视觉表象上具有客观世界物质现实的外观，但实际上没有原物出现或根本就不存在原物、由计算机算法生成的虚拟仿真影像。虚拟现实主义更新了新技术语境下电影创作的艺术理念和美学思想，将超级真实的逼真性与超越现实的虚拟性并存，经由观众基于数字建构的空间相似性与现实的关联所产生的感知真实与体认真实，再造虚拟现实世界，由此超越了传统写实主义再现真实和形式主义表现真实的美学意义，将人类的审美经验引向了一个新境地。2016年以来，将虚拟现实（Virtual Reality，VR）技术与电影艺术结合，掀起了VR电影创作热潮，有人甚至将其称为VR电影诞生的元年①。VR电影借助虚拟现实的沉浸感、交互性和多感知性的技术特点，探索着虚拟现实主义美学在影像领域的实验性表达，由此带来了新的影像风格与叙事方式。

① MILK C. The birth of virtual reality as an art form［EB/OL］.［2016-06-16］. http://www.ted.com/talks/chris_milk_the_birth_of_virtual_reality_as_an_art_form.

（一）影像风格

目前主流的 VR 电影是通过 VR 摄影机进行 360°镜头拍摄的全景电影，由于技术所限多为实验性短片，观众佩戴观影设备完成全视角观看。画面内封闭构图不复存在，影像空间完整且与时间并存，传统镜头语言系统失效，蒙太奇思维、风格化的快切闪回等技巧手法也变得不合时宜。但与此同时，一个以摄影机为中心的全景影像空间得以建构，并通过和观众的身体交互，提供了观众自由和自主的全景交互方式。由此，VR 影像呈现出新的风格特征：场景取代镜头构成影像的基本单位，并向着一个融合 VR 电影叙事空间、景观成分，又兼有观众自主选择、身体介入和情感交互的虚拟现实意境转化；与此同时声音被赋予了新的空间功能，声音空间与画面空间达成位置、距离、强弱的高度匹配，且空间定位属性被加强以引导观众的感知；此外，通过多种新媒体手段将可触、可嗅、可尝等多体感形态纳入 VR 场景，用来增强观众视听觉之外的多重感觉系统。

例如，2017 年墨西哥导演亚利桑德罗·冈萨雷斯·伊纳里图（Alejandro González Iñárritu）的 7 分钟 VR 实验影像《肉与沙》，使用了漫步式 VR 模式制作，营造了多个逼真的虚拟场景（如偷渡客出发的小屋、美墨边境的无人沙漠、被边境巡警包围等待处置的时刻等），让观众在一

一名观众在体验 VR 电影《肉与沙》（2017）

定范围内自由移动，全感官地具身体验偷渡者跌宕起伏的紧张旅程，以及肉身与灼沙之间的摩擦，实现了 VR 艺术形式的体验力和移情作用。该片既是戛纳电影节历史上首次受邀展映的 VR 作品，也是美国奥斯卡奖项授予的第一部 VR 影片。

（二）叙事方式

VR 电影的叙事是以沉浸、互动的虚拟现实世界的构建、而非仅仅传达一个故事为实现目标。观众可以在 360 度全景视域下主动选择观看某视野、区域，由被动的观察者变为主动的参与者，接受环节也成为作品的一部分，一定程度上意味着导演权力的失落。传统电影叙事的完整性和连贯性被破坏，情节分布在场景中呈现出散点叙事特点，创作者在立体空间的不同位置设置人物与动作，并通过各类指示引导观众的注意力，而观众通过自己在虚拟空间的身体交互，以协同性叙事影响了故事意义的建构，由此发展出 VR 影像新的叙事方式。

在 VR 影像中，观众始终以第一视角主观视点存在于故事场景中，或以旁观者"我"的身份进入叙事，以所见所闻去体验故事，如短片《救命！》（2016），观众旁观在场，沉浸式体验人们与入侵地球的外星生物之间的斗争。或化身叙事世界的某个角色参与故事，如短片《视角：一件小事》（2016）讲述了纽约布鲁克林两名黑人青年因偷窃与白人店主纷争，警察介入，将其中一名黑人铐住，而另一名黑人掏出手机录像，被赶来的警察误以为他要掏枪袭警，慌乱拔枪射击中，一名黑人丧生。创作者引导观众经由第一人称视角先后化身两名黑人、两名警察还原事件，而观众通过具身介入参与叙事，感知到不同的叙事面貌和人物心境。

VR 技术热潮究竟将使电影艺术走向巴赞所曾期盼的"完整电影"的神话，"再现一个声音、色彩、立体感等一应俱全的外部世界的幻景"[①]，还是会因对电影艺术特征的消解而最终或将电影艺术送入绝境、或自身与电影渐行渐远，都仍在人们的争论之中尚未成定论。主要问题集中在，一方

① 安德烈·巴赞.电影是什么［M］.崔君衍译.北京：文化艺术出版社，2008：14—17.

面，现有的技术水平制约了VR电影在视听语言和表现形式上的发展，如生理晕眩、叙事趣味、制作模式、放映场所、像素细度等技术问题尚待解决。目前的VR电影基本是全景电影，大都采用一镜到底的拍摄方式或用黑幕方式转换场景，如何使观众沉浸于虚拟现实世界的同时还能在全景视域中引导观众的视点进行叙事和表意，是剧情类VR电影的重要障碍。另一方面是互动与叙事、游戏与电影的边界问题。交互性是虚拟现实技术的主要属性，也是其沉浸感的重要来源，因而是VR电影不能回避的探索方向，以实现观众主动参与剧情、与故事即时发生互动。然而，大量的交互设计又会使得作品体验过程呈现泛游戏化特征，所以VR技术在游戏领域比在电影领域得到更深度的开发，而大部分VR电影暂不提供真正开放性的互动。因此，能否运用虚拟现实技术媒介的沉浸感、交互性和多感知性，探索更多维、更丰富、更深入的电影叙事形式，也决定着未来VR电影能否成为一种独立艺术类型。

二、后人类主义思潮与科幻电影的兴盛

新旧世纪之交，随着生命科学、生物技术、人工智能、仿生技术、天体物理和哲学思辨的发展，后人类主义思潮（posthumanism）蔚成风气。后人类主义，是20世纪末西方自身对文艺复兴和启蒙传统所建立起来的人类理性和人文精神之绝对信仰的质疑和反思，并且在科学技术（特别是仿生技术和人工智能方面的突变）发展背景下对人类在意义生成和认知能力方面的中心地位提出了前所未有的挑战，彰显了人类日益技术化和技术日益人格化的当代发展趋势[①]。凯瑟琳·海勒（Katherine Hayles）在《我们何以成为后人类》中写道："在后人类看来，在语境之下各个主体之间的界限是模糊的。身体性的存在（人类）与计算机仿真之间、人机关系结构与生物组织之间、机器人科技与人类之间，没有本质上的不同，也没有绝对的

① 孙绍谊. 二十一世纪西方电影思潮［M］. 上海：复旦大学出版社，2019：45—46.

界线。"①强调人的"非本质化""去中心化"，后人类主义思潮不仅给传统人文社科带来了巨大的冲击，而且也深刻影响了当代艺术创作，在领风气之先的电影艺术中得到了具象的体现。

（一）科幻电影类型

科幻电影为思考后人类状况提供了最直接的经验资源，成为新技术驱动下非现实影像美学风格的试炼场。作为"从今天已知的科学原理和科学成就出发，对未来的世界或遥远的过去的情景做幻想式的描述"②的类型电影，科幻电影在20世纪70年代进入蓬勃发展期。以《第三类接触》（1977）、《星球大战》（1977）为代表，新好莱坞电影人在类型上着力开拓，科幻片替代了原来的西部片在定义美国特性上的主导角色，"美国人不再由文化和自然之间的主要联系定义，而是由文化同先进科技之间的联系决定"③。

90年代后，科幻电影在不断升级的数字新媒体技术的驱动下，营造出前所未有的影像可变性和照相逼真感，与此时兴起的后人类主义思潮相互呼应。大量的非人类"他者"（包括外星物种、外太空非生物、机器人、人工智能）及其生活的世界，通过数字合成、虚拟摄影等技术，在科幻影像中得到仿真生产和想象建构，越来越多的科幻电影以虚拟性、架空式、超现实的想象力以及超验主义、未来主义等风格表现，不断冲击着传统电影的影像风格；与此同时，数字技术又带来了胶片电影所不能达到的"强化写实主义"效果，超越了普通摄影机所能企及的空间和时间，建构了异乎寻常的时空连贯性。例如《黑客帝国》（1999）所开创的"子弹时间"特效，时间被扭曲、放缓甚至暂停；《阿凡达》（2009）中，人类为了征服潘多拉星球，用人类基因与当地纳威部族基因结合创造出"阿凡达"，人

①　凯瑟琳·海勒.我们何以成为后人类：文学、信息科学和控制论中的虚拟身体［M］.刘宇清译.北京：北京大学出版社，2017：3—4.

②　许南明.电影艺术词典［M］.北京：中国电影出版社，1986：18.

③　约翰·贝尔顿.美国电影美国文化：插图第4版［M］.米静，马梦妮，王琼译.成都：四川人民出版社，2018：243.

电影《阿凡达》（2009）画面

类与"阿凡达"之间依靠电子交感传输系统进行沟通，展示视觉影像奇观的想象力。科幻影像与后人类主义思潮所坚持的物质实体的"缺席"互为参照，人们利用技术摆脱现实的限制，也利用技术延伸触碰到更自由更广阔的天地，与"信息"摆脱身体的理念有着共通之处。

电影后人类主义不仅涉及形式，更关乎内容。尽管人与非人、地球与外星球之间的对立几乎与电影同步诞生（如1902年的《月球旅行记》），人类面临非人类生物和灾难的威胁又是科幻及其亚类型电影一向热衷表现的主题，但是当代科幻电影在类型范式的基础上求新求变，在叙事上越来越表现出对人类身份和理性意识的质疑，挑战了传统的人类中心观念。例如《阿凡达》中出现了影史上第一个在自己星球被贪婪的人类攻打并以受害者身份出现的外星人，观众跟随着纳美人的视角反观人类的自私与丑陋，片尾纳美人击败了地球人，否定了人类在宇宙中的主宰地位，从外星生物的视点审视人性和人类文明的影片还有《第九区》（2009）、《寄生兽》（2015）等。此外，当代科幻电影还充分利用生态环境、病毒、科技、虚拟空间等"他者"为叙事视角，表达了人类对科技的恐惧与崇拜、生命体进化过程中"数字化"的反思、个体意识与网络意识的对抗，以及后人类境况中身份的危机与重塑等主题，对人类中心主义进行批判，不同程度上证明"后人类主义"的中心观念之一，即人类"在地球和/或宇宙的地位

具有偶然性，并非固定不变或受到确保"①。

（二）赛博朋克电影风格

科幻文学中的赛博朋克流派延伸到电影领域，在新技术语境下发展为后人类科幻电影的重要分支，打造出与一般科幻电影有明显区别的电影风格。赛博朋克（cyberpunk）是由"控制论"（cybernetics）和"朋克"（punk）合成的复合词，与20世纪80年代以来人机交互、数字空间、信息技术、互联网、生物科技等高速发展密切相关。最常被引用来描述赛博朋克的思想内核来自美国科幻小说作家布鲁斯·斯特林（Bruce Sterling）为《镜影：赛博朋克选集》（1986）撰写的前言：高科技世界与低现代文明时代，人性在技术控制下的深思与反抗②。

赛博朋克电影的开山之作是改编自小说《仿生人会梦见电子羊吗?》的《银翼杀手》（1982）。此后，当代科幻电影在美国井喷式发展，赛博朋克类型是其中重要的组成部分，如《黑客帝国》三部曲（1999—2003）、《全面回忆》（2012）、《超验骇客》（2014）、《银翼杀手2049》（2017）、《攻壳机动队》（2017）、《头号玩家》（2018）、《阿丽塔：战斗天使》（2019）等，还有美剧系列《西部世界》（2016—2022）、《副本》（2018—2020）、《爱，死亡和机器人》（2019—2022）等。

与一般科幻电影相比，赛博朋克风格的独特之处表现在：将"脏科幻"、颓丧、残缺作为视觉标签，凸显混乱、迷幻、悲情的影像美学特征，屏蔽自然景观，往往选择世界性大都市为故事发生地，将高度繁华、巨型建筑的乌托邦外表与逼仄破败、密集城寨的底层空间并置，通过场景、色彩、光影等视觉要素建构出阶层分化严重的超现实的、反乌托邦的未来景观。如《全面回忆》开篇就明确了英联邦和殖民地这两大对立阵营：英联邦的生活自由繁华，而殖民地的人们只能生活在潮湿破旧的城区里，每日

① BROWN W. Man without a Movie Camera-Movies without Men [M] // BUCKLAND W. Film Theory and Contemporary Hollywood Movies, London & New York: Routledge, 2009: 68.

② STERLING B. Preface to Mirrorshades [EB/OL]. [2017-10-02]. http://project.cyberpunk. ru/idb/mirrorshades_preface.html.

乘坐轻轨去为英联邦的人打工，还经常要接受英联邦的忠诚检测，而男主在现实与梦境中分别有底层人民与上层精英两个身份，形成鲜明的对比。

此外，西方赛博朋克电影经常呈现出对东方文化符号的征用、拼贴、重组，营造出一种跨越时空、中西杂糅的暧昧、神秘、危险的幻境。例如《银翼杀手》中摩天大楼外立面的日本艺妓巨型广告牌，《黑客帝国》中打着中国功夫的西方人，《阿丽塔：战斗天使》中反派维克特出场时身着对襟立领唐装等，营造陌生化的间离感；除了视觉层面外，在听觉上也不乏东方元素的渗入，如《黑客帝国》中亚裔科学家喋喋不休地讲着粤语，《银翼杀手》中酒馆老板说着由中、韩、日文与西班牙文、德文、英文多元混杂而成的怪异语言，《银翼杀手2049》利用现代电子音乐加大混响改造日本演歌，将之作为萦绕的城市背景音，烘托神秘诡谲的气氛。赛博朋克电影对东方符号去历史化、去语境化地挪用与杂糅，彰显了后现代的美学症候，既包含了西方社会对东方文化的刻板想象，也透露出西方社会对东方国家崛起的焦虑担忧。

作为和网络联系最为紧密的电影类型，赛博朋克电影建构了一个现实与幻境交错的赛博空间（cyber space），带来了关于未来空间的全新想象。提出赛博空间概念的科幻作家威廉·吉布森（William Gibson）在诠释该概

电影《银翼杀手》（1982）画面

念时提及"媒体不断融合并最终淹没人类的一个阈值点。赛博空间意味着把日常生活排斥在外的一种极端的延伸状况"①。例如，《攻壳机动队》里全身义肢化的素子，灵魂可以脱离肉体在无限网络中穿梭，《头号玩家》里城市街头人人戴着 VR 头盔手舞足蹈的场景，展现了虚实穿梭融合的新型空间形态；继承了朋克主义反叛精神和"故障艺术"的表现形式，赛博朋克电影经常制造图像的破碎、异常甚至混乱，将真实与虚幻糅合在一起营造陌生感，巧妙地暗示观众所看到的实为电子世界，一切所感知的都是非现实的。这些电影形式上的特征，也回应着赛博朋克电影对于——"我"是谁？何为"存在"？真实与幻觉如何分辨？肉体和灵魂可以分离吗？技术带来的是解放还是禁锢？——这些后人类问题的拷问与反思。

（三）数字化后人类身体

数字化后人类身体成为电影中日益普遍的角色，实现了影像逼真性与身体虚构性的矛盾结合。数字技术改变了传统电影再现现实的方式，包括身体的再现。银幕上呈现的不再是传统的肉身，而是由技术建构的技术身体、媒介性身体。数字化身体的不同形式反映了对后人类现象不同维度的思考。

最广泛存在的是将真实的肉身与数字影像混合生成的数字真人身体，通常包括两种情形：第一种是经数字技术修饰、强化的演员身体，如蜘蛛侠、钢铁侠、X 战警等超人类主体（Transhuman），反思的是传统的正义与邪恶二元对立的问题，仍隶属于人文主义传统。第二种是演员肉身经由技术替换，突破时间局限性而再造的不朽之身，如《本杰明·巴顿奇事》（2008）重塑了儿童与老年版的布拉德·皮特，凸显出时间如何身体化，《星球大战外传：侠盗一号》（2016）"复活"了已去世的彼得·库欣与凯丽·费雪的演员身体，不同时期的星战核心成员聚首银幕，《双子杀手》（2019）中两个不同年龄段的威尔·史密斯（Will Smith）同时出现在120 FPS、4K、3D 银幕上，而年轻的那位是凭借动作捕捉技术、完全由特

① 威廉·吉布森.神经漫游者［M］.南京：江苏文艺出版社，2013：69.

效制作的虚拟身体。演员肉身与表演中的影像身体相互剥离，与电影文本的关系被重新约定，这类后人类身体引发对技术与人类生命关系的思考，以及技术对人类生活、人类伦理、人类生存方式等方面产生的影响。

此外，异化物种或人造技术生命的非人身体，如人形怪物、人机结合的赛博身体（cyborg）等在近年来的电影中不断涌现。《水形物语》（2017）中的水怪身体实则呼应了片中身处美国社会的边缘人身体：哑女的残障，黑人的深肤，同性恋的"异类"，片尾哑女与水怪的结合，挑战了传统人文主义的物种边界，凸显多物种共生的诉求，重新定义了生命的本质。而赛博身体作为有机生命和无机机械的矛盾统一体，往往在电影中都会发展出与人类类似的自我意识和生命意识，大多数与人类生命表现为斗争关系，如《终结者》系列虚拟现实主义是一种反映在电影数字创作中的艺术理念和美学思想，《黑客帝国》系列中的机器人直接发动对人类的战争，《银翼杀手》中有了自我意识的复制人与人类派出的银翼杀手竭力抗争。此外，也存在着技术生命与人类生命之间的相融关系，尤其是人机之间的爱情，如《银翼杀手》中银翼杀手戴克爱上了复制人瑞秋，在续集《银翼杀手2049》中，瑞秋还为戴克生下了孩子，打破了人类种族生命的伦理界线，在《她》（2013）中，西奥多爱上了没有身体、仅保留人类声音的OS操作系统萨曼莎，但这个过程中又揭示了人类传统意义上的身份已经被动摇，进入了后人类状态。这些电影提示着观众重新审思身体与意识的关系、人类生命与技术生命的关系以及后人类主体性等问题。

第七讲
大众媒体艺术：电视与网络视听节目

第一节　从银幕到荧屏再到屏幕，什么改变了？

一、电视艺术与电影艺术的区别

继电影以后，电视作为又一种视听媒体在20世纪大放异彩，这是一种利用电子技术及设备、通过有线或无线的方式，进行远距离传送活动图像信号和音频信号，供观众收看的传播工具和大众媒体。1925年，英国工程师约翰·贝尔德（John Baird）在伦敦一家百货商店展示了他发明的机械电视机，电视信号接收的终端设备雏形出现；1936年11月2日，英国广播公司开始提供电视服务，成为世界上第一家电视台，这一天也被公认为世界电视的诞生日。20世纪50年代以后，电视工业首先在美国全面建立和发展，电视逐渐有了包括拍摄、录制、编辑、播放和接收在内的完整系统。

从电影发展到电视，媒介的物质形态、传播接收形式都发生了诸多变化，也由此决定了电视艺术区别于电影艺术的特点，其中最重要的两点是：

（一）影像呈现的载体不同

电影以银幕为影像载体。早期投影式电影是通过一种白色幕布来放大影像，自身不发光，为了漫反射，在幕布上添加银粉或铝粉，因此有了

"银幕"的说法，电影艺术亦有银幕艺术的别称。

电视以荧屏为影像载体。早期电视机是一种利用阴极射线管（CRT）发光显像的显示面板，面板上需要涂敷荧光粉，经过电子枪发射电子后改变其特性，完成显像。

随着技术的进步，电视机屏越来越大，但是仍然保持在一定尺寸内。因此，与电影相比，电视画面仍然是缩微的，呈现景宽、景深都更受限，电影可以从大远景到大特写等全方位的景别调用，电视宜多用中、近景和特写等小景别。

（二）观看影像的空间不同

电影是影院的艺术。影院在黑屋效应的影响下暂时隔绝了观影者与日常现实的联系，形成了必要的审美距离，银幕成为唯一醒目的在场，吞噬观影者的目光，所以有"电影—造梦工厂"的说法；并且，影院非私人化空间，"去影院看电影"是一种陌生化的集体行为，观影者会受到观影机制的束缚，情绪可以获得集体宣泄同时又隐匿了个人身份。

而电视是一个生活内景。电视机往往处在家庭几何空间的焦点，家庭的观看环境与日常生活形态密切融合。相比看电影，看电视在观看时间、观看行为、灯光声音技术指标上有了更大的自由度，与电影院安静的观影方式不同，观看电视的同时还存在家人间的交谈、家务的进行等。

因此，与电影艺术的奇观化追求相比，电视艺术要满足更为日常生活化的内容需求，以及能够适应全家老小不同层次的家庭成员的大众化口味。此外，电视直播以及节目的不间断播出，仿佛各种活生生事件形成的连续体，给观众造成了现在进行时的印象，这正是电视最大的魅力所在。

二、从电视时代到视频时代

视频技术起源于电视的发明，使得人们在传统的化学影像外得到了一种电子影像，这是由光信号转变为电信号再转为光信号形成影像的过程，这一进展的实际意义远不仅是电视本身的实现，更重要的是它为所有可以

记录电信号（视频信号）并与其对应的光信号进行相互转换的媒体，提供了获取、记录和传递活动影像的可能。而数字视频技术的发展和互联网的全面进入，又进一步创造了多媒体之间的信息共存、共享与交互。在媒介融合背景下，影视媒介的功能迅速整合在一起，随时随地供人们获取审美娱乐体验，其对大众日常生活的深度介入，尤其使得以往在此领域占据制高点的电视媒体受到全面挑战。然而，新媒体并没有带来电视媒体的终结，反而推动了以互联网为代表的现代通信技术与现代电视艺术的全面融合。当人们在电视机、电脑、ipad、手机等屏幕上自由刷看电视节目时，电视正在回归它最初的含义：电力传输的视像和音频。2019年年底，首个国家级5G新媒体平台"央视频"正式上线，标志着中国传统电视行业正向着互联网平台迈进。在"台网联动"的优势互补下，传统的"电视时代"向整合型的"视频时代"演变。在"以用户体验为核心"的互联网思维的作用下，电视与互联网相互交融、彼此渗透后的视听艺术呈现出新的特点。

（一）数字高清化

随着信息技术的飞速发展，世界广播影视已经从模拟体制向数字体制全面转换。电视节目从前期采编、后期制作到最终合成，以及传输、接收和储存工作都是经由数字化处理完成，3D特效、体感、VR、AR等新技术也被应用进来，极大提升了电视作品的影像表现力和艺术魅力。此外，以4K、8K超高清技术为代表的显示技术逐步普及，电视机向大屏幕发展，呈现沉浸式视听效果和奇观化美学风格，增强观众的收视体验，重构电视审美特质和电视生态格局。

例如，中央广播电视总台春节联欢晚会2017年首次推出VR全景直播，2020年又主打"5G+8K/4K/AR"技术路线，借助无人机、轨道机器人、在线虚拟系统等设备为用户提供4K/8K的超高清视频，利用LED景观呈现"裸眼3D"的舞台效果；采用VNIS（虚拟网络交互制作模式）实现春晚画面的多视角全景直播和VR直播，丰富节目形态的视觉化、场景化、沉浸化体验。

（二）智能分众化

在互联网思维的影响下，电视媒体逐渐从传者本位转变为受众本位，观众的地位得到了显著提升。大数据、人工智能技术等新兴技术为电视和网络视频的内容生产带来了智能化、精准细分的导向。通过互联网搜集用户行为，借助人工智能对用户进行精准分析并动态跟踪，如大众喜爱的热点元素、演员、影视剧题材甚至是情节设计等，根据预测匹配结果进行视频项目开发及策略调整，在优化内容制作的同时也能降低市场风险。

而且，观众在视频网站的观看行为，如观看前的搜索，观看时的快进、暂停或重复播放以及弹幕评论等，都会成为大数据模型的一部分，如爱奇艺的"绿镜"功能，可以每天筛选、整理和分析出哪些用户喜欢哪些视频，哪些地方快进或后退重播，点击率、频次、关注度有多高，由此推荐为精华视频，同时这些数据还可以反映出用户对某些视频、片段及内容的喜好程度，对制作方也有极大的启发价值。视频网站推出"连续观看""倍速观看""快进/快退观看""选择性观看"等功能，也都是以用户需求为出发点，构成了视频时代智能化观看方式。甚至，不同的用户会有个性化的首页推荐，收到精准的视频产品信

电视节目《经典咏流传》（第二季，2019）融媒体跨屏交互产品"读诗成曲"

息和广告推送，以提升观看体验。

（三）多屏互动化

随着电脑屏幕、手机屏幕等数字屏幕的迅速普及，以及4G、5G移动通信技术的网路保障，人们已然进入了一个多屏共生的时代。全球互联网巨头谷歌公司早在2012年展开的一项数据调查就发现，"智能手机＋电视""智能手机＋PC电脑""PC电脑＋电视""平板电脑＋电视"已成为最常见的多屏同时观看/使用行为①。一方面，传统的电视节目由多个终端共享，供观众自由点播，电视艺术的优质内容得到更好的释放，还产生了电视与网络相融合的短视频节目、新媒体直播节目和融媒体产品等诸多新样态，如电视节目《经典咏流传》在结合电视媒介呈现内容的基础上，推出包括H5、微信公众号文章、短视频、音频等在内的融媒体产品序列，使节目中的每一首诗歌都能在新媒体平台实现多点到达，产生裂变式、跨屏传播效应。另一方面，与新的屏幕形态相应的新视听艺术形式也在不断出现，网络剧、网络综艺、网络纪录片、网络电影、网络直播、网络短视频、VR影像等，不断拓宽人们对影像艺术的既有认知。

此外，新媒体技术改变了传统媒体的传播方式，将之前的单向传播转变为双向传播，互动体验性较强的电视节目逐渐流行，得到观众的青睐。比如观众在观看节目的同时可以利用微博、微信网络平台参与互动，还可以发送即时弹幕与其他观众进行实时交流。2015年春节期间，微信推出"摇电视"功能，即通过音频指纹技术，快速识别用户正在观看的电视频道、电视节目，将观众与电视内容实时连接。电视剧《那年花开月正圆》（2017）播出期间，观众通过"摇电视"即可套用模板并搭配节目海报，将头像、评论弹幕以及当前播放的电视剧画面内容一起制作成10秒的短视频在互联网上分享，形成双向互动。观众由电视时代被动的接受者变身为视频时代主动的参与者甚至是内容的再生产者。

① 转引自张陆园. 多屏共生时代艺术媒介研究的融合路径［J］. 现代传播，2019（6）：105—109.

三、电视与网络视听节目的形态

节目，有程序和安排等含义，最早指文艺演出的艺术作品。广播电视诞生后，以其传播快和覆盖面广的巨大优势，迅速成为大众传播的主要媒体，几乎所有的艺术节目都可以借助广播电视的优势而得以迅速传播，因此，节目渐渐被引申为电台、电视台播放的一切项目①，既包含编排成套的节目系列，也可以指单个的节目产品。互联网进入之后，电视与网络视听节目的媒介融合走向深入，除了传统电视网提供的电视节目和数字新媒体平台提供的网络视听节目之外，还包括通过互联网传输电视节目的"互联网＋电视"，以及通过加载互联网的智能电视终端收看网络视听节目的"电视＋互联网"等。

从节目的性质和功能角度，电视和网络视听节目通常分为三大类：

（一）新闻类节目

即报道新近发生或正在发生的事实的节目，又可分为新闻消息、新闻专题、新闻评论等类别。

新闻消息的基本特征是时效性、动态性和概括性，如中央电视台的《新闻联播》等。

新闻专题也称深度报道，注重深刻性和独到性，是对某个新闻事件或现象进行全面深入调查后做出的报道，如中央电视台的《新闻调查》、上海电视台的《七分之一》等。

新闻评论，目的是对新闻事实进行理性解读和评述，也可以邀请新闻当事人或者有关专家学者进行访谈，进一步澄清新闻真相，如中央电视台的《新闻1+1》《面对面》等。

新闻直播，来自新闻事件现场或演播室现场的画面和声音的直接播出，通常用于重大新闻事件或突发新闻，如1997年香港回归72小时直播、

① 许鹏.新媒体节目策划论［M］.北京：中国人民大学出版社，2009：8.

2012年"神舟九号"飞船执行我国首次载人交会对接等。

在时代大潮下，传统电视新闻节目积极融合新媒体发展，出现了大量由传统电视媒体提供新闻资源、由网络电视台转播的网络电视新闻节目，如中国网络电视台CNTV、芒果TV、新蓝网等新媒体平台播放的新闻节目。而且，新闻节目短视频化也成为一个发展趋势，2019年，中央广播电视总台新闻新媒体中心推出短视频栏目《主播说联播》，以其即时性的热点内容、平易近人的话语和短小精湛的形式，赢得年轻受众的欢迎；作为中国新闻风向标的《新闻联播》也在2019年8月24日正式入驻短视频平台抖音、快手，成为热搜第一的"网红账号"。

（二）娱乐类节目

即满足大众休闲娱乐的需求，运用各种视听手段，融合音乐、舞蹈、戏剧、曲艺、文学、电影以及舞台综合演出等其他艺术形式的节目，通常包括体育节目、综艺节目、电视剧、动画片等形态。

体育节目：主要指重大体育赛事的直播或实况转播，也包括体育专题节目、专栏节目。随着我国体育事业蓬勃发展，各地电视台纷纷开设体育频道，如CCTV-5体育频道、上海五星体育频道等。数字电视和网络电视也都利用频道资源优势，甚至开设更加细分的足球频道、高尔夫频道、围棋频道、极速汽车频道等，有利推动了体育文化在大众中的传播。

综艺节目：顾名思义即综合多种艺术形式作为表现手段和表现内容的节目，体现了电视包容性很强的媒介特点。国内最初称之为电视文艺节目，分为音乐类、舞蹈类、戏剧类、曲艺类、文学类以及综艺晚会节目等，如中央电视台于1983年正式开办的春节联欢晚会。近年来在广泛借鉴海外电视娱乐节目的经验和模式基础上，国内涌现出了许多新型的综艺节目，如脱口秀、真人秀、演艺秀、益智博彩秀等，中央电视台的《星光大道》《开心辞典》，东方卫视的《舞林大会》，浙江卫视的《中国好声音》，湖南卫视的《爸爸去哪儿》等都是较有影响力的代表节目。互联网时代，视频网站也迅速加入制播综艺节目的队伍中，开发出了街舞类、嘻哈类、观察类、竞技类、推理类、偶像类等更多样化的种类，网络综艺正以颠覆

式姿态重塑着综艺格局。

电视（网络）剧：以视听语言为主要艺术手段，以家庭日常收视为特征的叙事作品。通常以长篇连续性情节剧为主，比电影拥有更自由的叙事空间，因而在表现各种规模的题材上都具有可能性，连续播出以及家庭观看环境等特点也使它呈现出日常生活化、通俗化等特点。电视（网络）剧往往采用类型叙事，这既是其市场化、产业化的必然结果，也是社会文化价值体系的影像化特征的体现。自20世纪80年代以来，电视剧逐渐成为中国电视节目体系中最重要的组成部分，是各家电视台确保收视率和广告创收的重要支撑，2007年中国在电视剧生产和消费上跃居世界第一位。媒介生态变化又推动网络剧的新发展，从过去对传统电视剧"题材短板"的补充逐渐过渡到与电视剧互为补充、比肩而立，"网台联动"的趋势不断加强。

（三）社教类节目

即具有知识性和教育性并以此为目的的节目，国外通常称为"公共教育节目"，主要包括纪录片、法制节目、经济、科技、艺术、文化教育类节目等。

电视（网络）纪录片：派生于纪录电影，以非虚构的素材和手法，以真人真事为表现对象，在客观纪实的基础上进行艺术加工，早期电视纪录片也是用电影摄影机拍摄，只是在电视媒体上播放，直至20世纪70年代，日本研制出用录像磁带为介质的摄录一体机，电视纪录片制作才与纪录电影分流。区别于一般纪录片，电视纪录片为了适应电视节目的栏目化特点，在制作周期、人物题材和作品长度上有所限定。尤其在中国，自80年代以来，电视台的纪录片栏目是纪录片主要的生存土壤，上海电视台的《纪录片编辑室》栏目、中央电视台的《生活空间》栏目、北京电视台的《纪录》栏目都在中国电视纪录片史上占有重要地位；21世纪以来、CCTV-9纪实频道以及上海纪实人文频道等各省市纪录片频道的开播，为更多投资制作规模庞大和观赏性强的大型纪录片提供了广阔的展示平台，如《故宫》《大国崛起》等。随着互联网影响力的增大，各大视频网站开

设纪录片频道，制作方式更加多元，包括外购、自制、联合出品和委托承制等，如2016年腾讯视频和英国BBC联合出品《地球脉动2》成为当年唯一点击量过亿次的纪录片，且开创了与国际同步播出的先例。

随着制作资源的增多和观众需求的增长，社教节目更加丰富和细分，如法制、经济、艺术、文化教育等各个领域都有了相应的传授知识类的电视和网络视听节目，并且节目之间的交叉融合也在加深，有些节目既可以归为社教节目，也可以归为其他节目类型。

在这些节目形态中，电视（网络）剧是当下人们生活中最基本、最主要的"叙述／接受故事"的渠道，而综艺节目能兼容人们的娱乐、知识、信息、审美等多元需求而成为长盛不衰的主流节目样式。以下两节将分别围绕电影（网络）剧和电视（网络）综艺节目的艺术特征展开介绍，有关电视（网络）纪录片和电视（网络）动画的内容将在后面两讲中有所涉及。

第二节 电视（网络）剧的艺术特征

一、电视剧的艺术特征

（一）连续性与长篇化

连续性是电视剧区别于戏剧、电影的主导性特征。例如美国哥伦比亚广播公司（CBS）从1951年10月15日首播的情景喜剧《我爱露西》，一直播到1960年才告落幕。这种连续性，不仅是电视剧的篇幅长短，还对电视剧的美学特征具有决定意义，人物发展和延续的情节是电视成为一个独特叙事体系的两大元素，"电视剧连续性特征是时间上动态的'长'，它体现在人物性格的连续性、矛盾冲突的连续性、情节发展的连续性和悬念设置的连续性，是一种结构上的线性美"[①]。

而电视剧的长篇化是其作为连续性叙事艺术内在的本性追求。电视具

① 蓝凡.电视艺术通论［M］.上海：学林出版社，2005：175.

有现代电子媒介的优势，在物质技术条件上保障了叙事长篇化存在无限的可能，但它的传播规律又决定了电视剧"间断性""碎片化"的播出形式，从而使得电视剧以"集"为基本叙事单位和传播单位，是每集时间几乎等长（45—50分钟）的多个叙事片段按照一定顺序接续而成的故事集合体。而因为连续性的存在，一部电视剧在观众审美心理上仍然可以构建相对的"整一性"，被视为一部整体的、独立的艺术作品。

（二）生活化与现实主义

生活化是电视剧艺术在真实性上的美学追求，电视剧的家庭性、生活化观看环境，使得它在题材情节、表演风格、台词对白、叙事节奏等方面表现出一种与日常生活相一致的方式，从而给它的观众构筑了一个日常生活环境中的"第二重生活空间"，几乎达到了与现实世界"同质同构"的境界。

电视剧受众不需要像消费大多数艺术样式时的仪式性环境和程序，因此电视剧更重视贴近生活的现实主义，与戏剧、电影等更强调以陌生化、假定性的艺术面貌来反映生活真实不同，如日本电视剧导演大山胜美（Kayumi Oyama）曾引述美国电视剧作家巴蒂·查耶夫斯基（Paddy Chayefsky）的话："电视剧的独特意境来自现实主义，他说，这种现实主义是过去舞台剧和电影所没有的，是以日常生活为基础的自然主义的现实主义"。[①]

（三）通俗性与伦理化

电视剧是为最广大的消费群体服务的文化艺术形式，因此它要适应大众的审美期待和理解接受，在叙事上呈现出通俗性的特点：注重戏剧性的故事情节，体现为"集前有承起、集中有高潮、集末有悬念"的典型设计，以及整体上曲折离奇、冲突不断的剧情和最终大团圆的结局，以保持观众较长时期的观看兴趣，并满足他们对有头有尾、有始有终、有确定性

① 李邦媛，李醒.论电视剧［M］.北京：北京广播学院出版社，1987：98—99.

和乐观性结局的审美追求；多采用线性时间和网状空间的叙事模式，较少采用非线性等复杂叙事方式，注重情节向生活本身一样向前流动，同时又发展多条线索，纳入众多人物，让多条在故事时间上同时进行的情节线依次进行，以丰富内容。

为了在社会的各种利益和规范之间找到平衡点并寻求最大限度的大众认可，电视剧普遍选取道德化、伦理化的题材和主题，强调对家庭的责任、对朋友的义气、对国家的忠诚等，往往通过人物对正义、良善、诚信的抉择及德行与"善恶有报"的结局等构成对真善美的向往，来吸引观众、反映生活、揭露时弊、慰藉心灵。

（四）类型化

与类型电影一样，产业化与市场化是电视剧类型形成的内在驱动力。影视剧的类型化生产，"本质上是一种以观众为中心，以社会心理为中介，并进行惯例化制作和创新性发展，以实现价值共享的艺术生产方式"[①]。电视剧类型是具有共同特征的电视剧所形成的种类，这些特征包括题材、主题、人物、情节、影像风格等类型元素的构成、表现与作用。不同国家主要电视剧类型各有侧重，如美国的情景喜剧、罪案剧、家庭剧、医疗剧、律政剧、青春剧等影响较大，近年来又大量出现反恐剧、科幻剧，体现了类型电视剧是社会文化的一种重要表现形式。中国电视剧一般分为历史型和现实型两大类，历史类型包含王朝历史剧、家族/商贾剧、革命历史剧、历史戏说剧、武侠剧、仙侠剧、谍战剧等，现实类型中包含家庭伦理剧、都市情感剧、青春偶像剧、刑侦/反腐剧、行业/职场剧等。

二、网络剧的艺术特征

不可否认，自影院、电视机移植的影视剧在网络上也获得了较好的

① 彭文祥、郝蓉.论影视剧的"类型"观念与"类型化"生产机制［J］.现代传播，2007（5）：86—89.

传播效果，这也是时下网络受众的行为常态，然而这种效果只是传播层面的，不是美学层面的。正是由于媒介不同带来美学层面的差异，网络剧才成为具有新特征的影视艺术形式。因此以下主要讨论狭义概念上的网络剧，即脱胎并借鉴以视听元素和剧作手段为形式、以展现故事和塑造人物为内容的传统电视剧，专门为网络媒介或新媒体平台播映而专业制作的视听节目形态，并不包括所有在互联网视频网站播出的影视剧（如在电视端首播后在网络平台播出的传统电视剧，或台网联播剧）和网民自制剧。网络剧，主要由流媒体视频网站出品或参与出品，代表性的有国内的优酷、腾讯、爱奇艺，美国的Netflix（奈飞）、Amazon Prime Video（亚马逊视频）等，以及传统电视制作机构和网络科技公司进驻流媒体平台，如芒果TV、Hulu、HBO Max、Disney+、Apple TV+、ITV Hub等。随着影视机构和专业制作力量的纷纷进场，网络剧的制作水平由原来的跟跑传统电视剧而为并跑乃至领跑。如以奈飞出品的《纸牌屋》（第一季）首获主要奖项提名为标志，美国艾美奖自2013年起与网络剧接轨，2020年奈飞更是以160个提名打破史上单个电视网单届获艾美奖提名数纪录，而国内的上海电视节白玉兰奖也在2020年首次将网剧纳入评奖范畴。

　　作为互联网时代新兴的大众娱乐视听艺术，网络剧因其传播媒介的改变具有突出的互联网特性，表现出与传统电视剧相区别的艺术特征。

（一）灵活的单集时长与多样的叙事形态

　　由于网络剧播出不需要考虑电视台时段限制，因此时长可以根据每集的叙事内容和悬念的设置需求来灵活设置而不必统一。例如爱奇艺的《隐秘的角落》（2020）12集剧的时长并不一致，从37分钟到80分钟不等。奈飞的《怪奇物语》第4季（2022）最后1集更是长达2小时20分。

　　与传统电视剧的连续性、长篇化的主导性特征相比，网络剧的叙事形态更为多样，标准电视剧级别的45分钟"长剧"、10—35分钟不等的短篇剧以及10分钟以下的"迷你剧"（或称"段子剧"）均占一席之地，尤其是片段化、快节奏的"段子剧"是传统电视剧所没有的新形态。2011年，法国迷你剧《总而言之》（每集1—2分钟）与德国短篇剧《炸弹妞》（每集22

分钟）获得中国网民热议，搜狐视频借鉴《炸弹妞》推出《草根男》（每集10分钟左右），优酷土豆推出类似于《总而言之》形态的《万万没想到》（每集5—10分钟），迅速吸引年轻观众的注意。

并且，近年来国内网络剧单部集数也集中在12集、20集、24集左右，与电视剧动辄40集的制作体量和创作方式形成差异，因此在取材上也会更偏向电视平台相对不会选择的题材，并且其体量的短轻化不仅具有与话题性相结合的结构优势，而且更契合网生代观众的碎片化和移动化阅片习惯，容易以小博大形成现象剧集。

（二）日常"瞬间"的审美化

与传统电视剧的日常生活审美取向相比，网络剧更突出日常生活的瞬间性以引发观众的共情，这种瞬间性不仅指文本中所展示的时间概念，更涉及艺术审美中的心理感知和体验。例如国内20世纪90年代的现象级电视剧《渴望》（50集），强调了"悠悠岁月"、欲说"当年"好困惑、好人"一生"平安等充满时间意味的符号，呈现了主人公刘慧芳长达十几年的生命线，使观众在她的日常生活中获得了漫长的时空感知体验。同样服务于女性成长叙事，翻拍自日本网络剧《东京女子图鉴》（2016）、由优酷出品的网络剧《北京女子图鉴》《上海女子图鉴》（2018），均为20集短剧，则转向展示女性的生活节点，以迅速推进的故事节奏分别勾绘出两位女性历经十余年在北京、上海闯荡的升级进阶图景，犹如网络游戏闯关，观众由体验女主人公的生命历程转向寻求刹那间的情感共鸣。

（三）"网感化"的美学特质

网感，指的是因由互联网化生存而形成的独特认知方式、行为方式、价值方式，最终沉淀为网络时代的青年亚文化景观，如对传统伦理价值的叛逆、后现代思维、自嘲恶搞式网络话语、网络社交属性、粉丝文化、"宅萌腐基佛丧"式生存等。

这些既是网感的表征也是网感的来源，深植网络剧的美学肌理，常常表现为：

网络剧《隐
秘的角落》
（2020）画面

　　第一，有强戏剧性的情节爆点，尤其是带有后现代色彩的悬念、视听创意以及情节的反转。例如，《白夜追凶》（2017）、《长安十二时辰》（2019）、《隐秘的角落》（2020）、《沉默的真相》（2020）等网络剧在悬念设置上创新性地在剧集片头就加入标志性的叙事元素，由短至几秒的无声动作、长不过一分钟的简单对白组成，借助特写、背影、暗色调等手法迅速且有效勾起观众的好奇心，而剧情中的不断反转又在人物复杂变化的命运和影视语言的多元组合中实现一种观看的狂欢。

　　第二，有强移情性的情感燃点，尤其是对"爽"叙事的极致使用。爽文化最初兴起于网络文学创作中的爽文类型，大多语言直白、剧情紧凑、主角经历磨难却一路逆行而上、节奏感强，随之而翻拍的爽剧也大为流行，迎合了在现实生活工作压力下年轻人负面情感宣泄的需求，使其在角色中自我代入，在精神上获得虚幻的满足感。例如，《我是余欢水》（2020）起始于一个普通都市小人物余欢水遭遇中年危机的现实生存困境，展示了社会中多数人的生活状态，而后因癌症误诊、救人成为英雄等一系列荒诞闹剧套环的强设定，展开了余欢水逐渐逆袭活出自我的故事，呈现出游戏化、反讽性的叙事快感。

　　第三，有强互动性的话题热度，网络剧的播放界面设立互动窗口，受众可以写评论、发弹幕、转发分享进行互动，网络剧所强化的情节爆点、

情感燃点，能让观众在广泛的参与互动中形成话题热度，如频繁制造的"爽点"更方便二次剪辑，制作成短视频发布在新媒体平台，精准分发给目标用户，反哺播放量。

（四）类型的差异化和垂直细分

网络剧创作生产的重要方式是IP改编，绝大多数IP来源是网络文学，此外还有漫画IP、游戏IP、综艺节目IP等。这些IP形态与网络剧的受众都是以年轻人为主，体现了他们独特的审美取向和兴趣点，由此造成了网络剧在类型题材上与传统电视剧的差异化景观。家庭伦理、革命战争等传统电视剧中数量最多、受众最广的题材，在网络剧中比较少见。而网络剧中的典型题材，从早期的恶搞喜剧，再到惊悚悬疑、推理探案、穿越、玄幻、科幻、甜宠、耽美等，也不是传统电视剧市场的主流题材。

与此同时，各大视频平台差异化的市场定位和对内容题材的精耕细作，也为网络剧类型的细分深耕提供了物质平台。如爱奇艺有"爱青春剧场""奇悬疑剧场"，优酷有"宠爱剧场"。2020年爱奇艺将"奇悬疑剧场"升级为"迷雾剧场"，以精品化制作主打悬疑类短剧集，题材更为细分，风格更为统一，上线了《十日游戏》《隐秘的角落》《非常目击》《在劫难逃》《沉默的真相》，并且这五部剧分别聚焦女性情感、家庭教育、善恶和解、自我拯救、坚守正义等议题，以满足观众的个性化观剧需求。

第三节　电视（网络）综艺节目的艺术特征

一、电视综艺节目的艺术特征

（一）节目内容及艺术形式上的综合性

相较于电视文艺专题、电视戏曲、电视音乐、电视文学、音乐电视（MTV）等较为单一的电视文艺节目而言，电视综艺节目将多种艺术样式的内容与形式综合编排，并充分发挥电视艺术二度创作的作用，遵循专业

主义的镜头、景别和声光手段完成叙事，利用摄像机的推拉摇移以及多机位拍摄及导播切换，弥补现场观众距离固定的缺陷，特别是调用垂直俯视、大角度仰视等机位给电视观众提供现场观众不可能看到的画面，以及后期使用定格、快慢镜头等时空手段拓展舞台艺术的时空局限，由此与电视艺术有机融合后产生新的艺术效果。可以说，电视综艺节目集观赏、娱乐、知识、信息、审美等多项功能于一体，成为一种长盛不衰的主流电视节目样式。

（二）庆典仪式感

电视综艺节目程式化的节目形态、标准化的规则设计、欢快热烈的气氛和固定周期的播出形式，使其在观众心中构成了一种"约会意识"，进而通过表演、娱乐、故事等形式呈现出具有庆典性、仪式感的内容。通常表现在，通过舞台镜像空间中的视觉仪式展演，来传达精英文化视野下对历史的集体性回忆与重构，触发情感共鸣，构建一种模拟具有历史感、现实感的社会生活结构的象征秩序，而观众也因此获得有关认同信仰的文化体验和价值观引导。例如1983年开始的春节联欢晚会可以说是我国综艺节目的母体，塑造了富有中国特色的综艺神话，蕴含其中的富有中国传统文化特色的家国意识形态、精品意识和精心打磨的精英审美意识形态，使观众获得了在日常生活中体验庆典仪式感的机会。

（三）作为核心构成的主持人

主持人的产生是电视节目发展到一定阶段的产物，是电视媒介寻求人性化传播的必然选择，沟通着电视剧节目与观众之间的联系。1948年6月，美国的两档电视节目《明星剧场》与《城市中大受欢迎的人》首创性地设置了主持人，引起轰动。在电视综艺节目中，主持人是节目内部构成的核心元素，通常要求是专业科班出身，或经过专业资格认定。主持人承担的角色是使用第一人称的"主导叙事者"或使用第三人称的"讲故事者"，与观众建立一个虚拟的交流空间，主要功能是进程推进、节目串联、气氛调节、全局控场等。作为将节目推介给观众的"引导者"，主持人在传统

电视综艺节目现场拥有绝对的话语权。很多主持人将节目打上自己深深的烙印，如国内的《快乐大本营》《幸运52》《开心辞典》等。随着节目类型的多元化和向受众为核心的制作理念变革，综艺节目开始放弃固定化的模式，专业主持人出场时间缩短，话语权被明星分散，如真人秀节目中的"主持人+常驻嘉宾"模式，如演艺秀节目中的"主持人+评委导师"模式等，主持人仅负责节目环节的串联、引导和简单互动，而明星嘉宾、明星导师们则加入叙事主角的队伍，共同成为节目的主导。

二、网络综艺节目的艺术特征

网络综艺节目，即专门为网络媒介或新媒体平台播映而制作的综艺节目，是各视频网站在网络影视剧形成规模之后的又一个新兴品类。近年来，在多种因素的合力作用下，网络综艺飞速发展。以中国为例，发展网络综艺节目是视频网站在经历了与传统电视媒体版权价格战及其播出权收紧压力后的主动选择，也是迎合年轻受众需求、寻求自身品牌差异化的必由之路；并且，2011年"限娱令"出台，要求从2011年7月起，各地方卫视在17：00至22：00黄金时段的娱乐节目每周播出不得超过三次，于是各大卫视将娱乐节目推迟到22：00后播放，这也为网络娱乐节目提供了契机；而视频网站所提供的平台、资金支持、相对宽松的环境与开放灵活的机制，不仅吸引了众多明星和一些知名电视节目主持人加盟，还网罗了一批具有丰富制作经验的优秀电视人。2014年年底爱奇艺推出《奇葩说》引发热议，网络综艺真正进入中国大众视野，并向着规范化、专业化、精良化的趋势发展。

网络综艺节目既广泛借鉴了传统电视综艺节目成熟的类型题材和内容设置，又切合互联网文化特质呈现出新的特征。

（一）播出时长的灵活性

在电视综艺节目仍要因为排播时段而被按秒按帧拆分的时候，网络综艺则不再受限于60—90分钟或者甚至120分钟的节目时长。目前国内长综

艺平均单期时长持续增加，网络综艺将行业标准整体提升至"2小时+"。尤其是剧情式竞演真人秀，在大量前期拍摄素材和复杂剧情线的基础上，为了完整刻画节目嘉宾的成长线、呈现人物关系塑造和剧情冲突转折，增加节目时长成为大势所趋。例如，哔哩哔哩出品的《说唱新世代》（2020）第9期上、下两集的时长总和超过300分钟，优酷出品的《这！就是街舞（第三季）》（2020）第12期的总决赛整集时长超过6个小时。

与此同时，在短视频快速崛起的潮流下，网络综艺向"短而精"的微综艺发展也成为重要方向，微综艺一般为3—30分钟的时长，主要类别有：（1）衍生类微综艺，即与头部综艺属于同一IP，运用相关素材加工、整合、再创造而成的节目，如《青春有你（第一季）》（2019）的《青春艺能学院》，及《明日之子（第四季）》（2020）的《明妹闪光记》等；（2）明星定制类微综艺，即把明星日常生活的"后区"前置为表演的"前台"，多采用Vlog（全称video blog）形式，融入趣味日常、旅行探访等元素，并借助后期制作使其更加贴近综艺表达，如优酷为艺人鹿晗量身打造的《你好，是鹿晗吗？》（2016）等；（3）垂直类微综艺，出自新兴的短视频平台，如新浪旗下的酷燃视频、微博，以及字节跳动旗下的西瓜视频、抖音等，针对某一垂直细分题材进行深入挖掘，打造大量独立的垂直类微综艺节目，如情感类《真话真话》（2019）、美食类《我在宫里做厨师》（2019）、旅拍类《寻梦"欢"游记》（2019）等。

（二）题材选择的分众化和圈层性

尽管电视和网络都属于大众传播媒介，但随着网络社交平台的普及，网络越来越呈现出群体传播的特征，网络圈层成为社交网络的基本构造单位。因此，与电视综艺重视能够吸引最广泛受众群的题材不同，网络综艺更关注因性别、年龄、兴趣、爱好、受教育程度、文化层次、艺术品位、地域习俗等垂直细分构成的不同圈层共同体。例如，电视综艺节目《中国好声音》以流行音乐为题材，同为音乐类的网络综艺则向分众化发展，代表性有《中国有嘻哈》《乐队的夏天》《中国新说唱》《即刻电音》等，分别选取嘻哈、摇滚、说唱、电音等不同的青年圈层文化纳入节目的范畴，

拓展了以往电视综艺的边界，也推动了相应文化活动的大众知识普及和产业发展。

（三）视听形式的新奇性

在网络综艺中，为适应移动端、小屏幕的多样态呈现，能够展现人物形体运动与情绪交流关系、具有较强叙事性的中景镜头和能够展现人物内心的近景镜头的比例大量增加，并且高频率地使用多画屏分割，如常将多位节目嘉宾的小景别镜头以画中画形式并置同一画面中，呈现出各人在同一时刻的不同反应。在剪辑方面，网络综艺呈现出碎片化、快节奏的特点，以凸显观感上的刺激性，如爱奇艺出品的《爱上超模》每期60—70分钟的节目汇聚了6 000多个镜头[①]。在后期制作方面，花哨的字幕、卡通动画字幕、表情方阵等已成为综艺节目包装的普遍手段，但无论是数量、形式还是搞笑度上，网络综艺都要强于电视综艺，而且在《奇葩说》《火星情报局》等点击量较高的网络综艺里，花字还用了较多的网络用语、具有网感的谐音梗乃至类似弹幕的视觉效果，以迎合网民受众的趣味。

此外，网络综艺借助新媒体技术赋能，探索新的视听形式。如爱奇艺出品的《我是唱作人》（2019）中，采用二次元虚拟形象Producer C（又名寄生熊猫）作为节目的主持人兼特约审判官，Producer C原本是爱奇艺虚拟乐团"RICH BOOM"的幕后制作人，跨界主要是为了迎合年轻人的喜好。腾讯出品的《明日之子（第三季）》（2019）针对大多数受众使用移动端设备观看节目的习惯，在节目中插入竖屏，对网络综艺的形式进行大胆探索。

（四）以虚拟在场、深度参与和生活情境为基础的互动仪式感

互动性是新媒体区别于传统媒体的核心特质，如果说电视综艺更注重构建程序完整、有序、缜密的庆典仪式，那么网络综艺则更倾向于构建以虚拟在场、深度参与和生活情境为基础的互动仪式。通常表现在：

① 文卫华，楚亚菲. 2016年中国网络综艺节目盘点［J］. 中国电视，2017（3）：28—32.

网络综艺节
目《我是唱
作人》(第一
季，2019）
虚拟主持人
Producer C

第一，网络综艺的选题更关注网络热门的生活话题，营造出青年的虚拟生活文化，强化自我认知。如《奇葩说》以辩论的形式关注网络青年亚文化族群，《朋友请听好》用好朋友"来信"的方式表达了青年人在生活中所面临的人生选择、生活难题、情感问题等。

第二，网络综艺的文本具有更强的开放性，观众不仅可以即时评论、共享、拼贴、重构，还可以深度参与节目的内容层面，直接地作用于节目文本，帮助观众获得一种"超文本"的内容消费体验。如《约吧大明星》在线上征集普通观众希望明星为自己解决的烦恼，每期节目将根据统计结果制订任务，明星在完成任务的过程中也将与网友保持实时互动，请求网友支招或回应网友请求；《潜行者计划》更是依托网络直播平台，以多种形式与网友充分互动，在线观看直播的网友可以实时为正在"追踪"或"逃避"的明星提供线索、赠送道具，还可以通过召唤"黑衣人"或购买"出狱券"保护自己的偶像。

第三，网络综艺在场景叙事中更注重生活的真实感与伴随性。如《拜托了冰箱》通过生活中必不可少的物品——冰箱，探讨青年的日常生活方式和人生态度，提供暖萌轻松、有趣有料的生活情境体验，被观众认为是适合在吃饭时间观看的"下饭综艺"。与此同时，主持人在传统电视综艺节目中的主导、控制的话语权力，进入网络综艺节目后则趋于转移或分

散，从专业性走向多元化。尤其是大量跨界主持人参与网络综艺，或者嘉宾兼担主持人职能，通过"扮演"角色，模拟真实的社交关系，使得节目从原先封闭的文本变成各类"场景"，创新地将节目内容延伸到线下的生活场景之中，增强了节目的代入感。如马东在《奇葩说》中以主持人和导师双重形象呈现在观众眼前，刘涛在《妻子的旅行》中以团长身份执行主持人职能的同时，也作为节目嘉宾深度参与节目。

　　网络综艺节目已成为当前视频行业最具价值的热门资源，但在快速发展、繁荣景象之下也存在一些问题，如过于强调娱乐性而缺少相应的社会内涵与文化内涵，叙事原创力不足导致同类型或者近似类型网络综艺节目扎堆等。无论是电视综艺还是网络综艺，真正优秀的节目，都应充分考量时代语境不断融合创新，在给观众带来感性愉悦的同时还应秉持审美品格、把握价值导向、并努力宣扬人性的光芒，提升节目整体艺术水准。

第八讲
非虚构艺术：纪录片

第一节 怎样区分纪录片与剧情片？

一、纪录片的本质特征

纪录片，对应了两个英文词汇：一是documentary，原意是文献的、纪实的，源自法语documentaire，英国导演约翰·格里尔逊（John Grierson）在1926年2月8日《太阳报》上发表对美国影片《摩亚那》的评论时首次使用这个词，指出"这部影片对一个玻利尼西亚青年的日常生活时间所做的视觉描述，具有文献资料的价值"。之后，格里尔逊又提出纪录片是"对现实的创造性处理"[1]。二战后，另一个英语词汇non-fiction film（非虚构电影）开始广泛使用，将纪录片放置于"电影"范畴之内，并以此强调了纪录片与虚构类电影（即通常所说的剧情片）之间的区别，"这类影片不是人为创作的，剧中人也不是演员装扮的，他们有自己的名字，真实可信。'非虚构电影'的题材不是虚构的，而是一种事实，是一种存在的再现。人们一直在追求这样一种东西，它被这部影片的编剧和导演认为是重

① 弗西斯·哈迪.格里尔逊与英国纪录电影运动［M］//单万里.纪录电影文献.北京：中国广播电视出版社，2001：32.

要的，而且是作为'真实'被发掘出来的；同时也是摄影机和录音带能够抓取的"①。

在与剧情片确立边界的过程中，纪录片明确了作为非虚构艺术的本质特征：

第一，纪录片以直接而非寓言或隐喻的方式观照真实世界里发生的事件。许多剧情片也涉及现实的某些方面，甚至有不少是根据真实事件改编的电影，但剧情片是用虚构的世界代替真实世界，通过寓言或隐喻间接地反观我们的世界。如《女魔头》（2003）是对女性连环杀手艾琳·沃诺斯（Aileen Wuornos）的生活进行虚构性描述的剧情片，而《一个连环杀手的生与死》（2003）则是由艾琳直接讲述自己生活的纪录片。

第二，纪录片观照真实的人物，真实人物按照他们的本来面貌表现自我，而不同于有意识地接受一个角色或虚构性地表演。剧情片也关注真实的人物，但这些人物都被设定为虚构世界中的角色，通常由演员来扮演，如《女魔头》中查里兹·塞隆（Charlize Theron）彻底改变自己的面貌来扮演穷困潦倒的艾琳这个角色；而如《偷自行车的人》（1948）等片虽然也会启用非职业演员，但他们扮演的角色明显受到了电影导演的强烈影响，因而仍然是剧情片。

但是，纪录片的非虚构性并不意味它是对现实的复制，而是对现实的再现，是对已经发生的事件进行再现性的表达。因此，绝对真实是对纪录片的一个错觉。和剧情片等影视艺术的其他片种一样，纪录片也包含了创作者独特的诠释观点。不一样的是，它是通过在拍摄时确实存在于摄影机前的真实事件、真实人物，或者重建在拍摄过程外曾经真实发生过且被创作者见证过或有人向他说过的素材，去引导观众增加对世界的理解或对某些人物的认同。观众把纪录片的世界作为真实的世界来接受，从中得到的不仅仅是观影的快感，还有方向和信仰，这是纪录片的魅力和力量所在。

① 林达·威廉姆斯. 没有记忆的镜子——真实、历史与新纪录电影［M］// 单万里. 纪录电影文献. 北京：中国广播电视出版社，2001：584.

二、电视纪录片与专题片

纪录片的概念最早来自电影，是纪录电影、纪录影片的简称，而后根据电视媒介特性又衍生出了以电视为传播媒介、作为一种电视节目形态的电视纪录片。中国电视纪录片的发展是在改革开放后开始与世界接轨，在此之前由新闻纪录电影制片厂拍摄的长短新闻纪录影片是国内电视台的长期节目来源。随着电视事业的突飞猛进与电视声像记录的普及泛化，在突破新闻片的壁垒后，中国电视领域在20世纪80年代出现了由国家或地方电视台作为制作主体，以文学性见长、既有宏大的主题又注重人文色彩、蕴含人类普遍生存价值与道德意义的电视文艺专题片，代表性作品如《丝绸之路》（1980）、《话说长江》（1983）等，往往先有脚本再根据脚本找画面配解说词，成为当时中国电视纪录片的主要创作构成。90年代后，以中央电视台的《望长城》（1991）为标志性作品，突破专题片主题先行、"画面配解说"的模式，将镜头从群像转向真实的、具体的个体人物，开创了中国电视纪录片创作的新局面，而后上海电视台"纪录片编辑室"——全国第一个以纪录片命名的电视纪录片栏目——以《十字街头》（1992）、《德兴坊》（1992）、《毛毛告状》（1993）等作品在全国叫响。在此时的历史语境中，"纪录片"是站在"专题片"的对立面出现，以"反叛旧有的习惯方式获得意义的"[①]，将专题片作为中国特定历史文化背景下对纪录片的一种异化。

专题片是一个颇具中国特色的称谓，在西方语汇中并无一个恰当的词与之相对。但如学者指出，即便没有对应的冠名，国外电视节目中有许多专题栏目，其中有纪录片栏目，播出的纪录片被称为"栏目纪录片"，而有许多则不全是，通常播出的叫作某专题栏目电视片，可以理解为就是专题片，如探索频道的一些"纪录片"显然已经对传统形式的纪录片做了较

① 吕新雨. 纪录中国：当代中国新纪录运动［M］. 北京：生活·读书·新知三联书店，2003：13.

远的引申①。因此，离开20世纪80年代中国的历史文化语境，专题片作为一种创作观念和形式，在今天广义上的纪录片领域仍然广泛存在，尤其是进入融媒体时代后，纪录片的专题节目化也借助新媒体平台的专业频道获得了新的发展契机。

专题片的重要属性体现在"专"，有两个方面的含义。第一是专门性，要求主题和内容的集中和统一，根据某个专门的思想或宣传主题，某类专门的题材内容（如人物、自然现象、文化现象、知识领域、特别有影响的事件等）等为对象，带着全局性、整体性的认识，将表现对象置于广阔的坐标系中予以考察。丰富的信息量、充实的内容是专题片的优势，历史的、现实的、未来的所有信息都可以根据主题的需要成为专题片的素材，在此基础上充分挖掘人物、事件、自然现象等背后的深层事实进行解释分析，使观众对事实的本质与意义有纵深的理解。第二是专业性，要求对相关领域有一定深度和广度的专业了解。因此，专题片创作通常需要专家、学者在事实和观点等方面把关，创作者与他们的积极沟通有助于增强作品的知识性、专业性、权威性和深掘主题的深度。

专题片与纪录片一样都以非虚构性为底线，采用纪实手法（如跟拍、等拍、抓拍等即时拍摄和即时采访），直接从现实中选取素材表现真实生活中的人物、事件、环境。但纪录片更关注具体人的生活实况和与之相关的社会现实，注重对生命的流动、流向、流程的漫长展现，由此呈现创作者独特的个人视角和思想认识，以作品对现实世界所具有的理解来帮助别人更好地理解世界的存在及其生活的意义。而专题片更侧重集体意识和现实功利性，在紧张运行的生产线上有着统一风格和选题内容的产品在要求期限内源源不断地生产出来，通常在拍摄之前都预先设定了一个主题概念和大体脉络框架，体现为显性而有组织的主流意识形态宣传、社会教育与文化普及等功用。

① 倪祥保，邵雯艳.纪录片专题片概论［M］.苏州：苏州大学出版社，2009：9.

三、纪录片再现历史的策略

在纪录片中，为了拍摄过去发生的事件，创作者会调用历史资料，采用摆拍、角色扮演、数字特效等情景再现方式，接续现实和历史之间断裂的时空，对历史进行模仿式再现，过滤"错误的偏见"，诠释历史事件和意义，以达到真实性的内涵。

历史资料，是指与表现对象有关的视听文档、实物以及历史场景的空镜头等，作为一种真实再现的手段发挥作用。如《细细的蓝线》（1988）多次出现报道案情的报纸以及犯罪记录卷宗等，结尾处导演还利用对真凶哈里斯的电话采访录音揭示真实。

摆拍，也称为搬演，是指拍摄对象（即亲历者本人）对过去发生过的事件的再次重演。纪录片导演伊文思称之为"重拾现场""复原补拍"。弗拉哈迪（Robert Flaherty）的《北方的纳努克》（1922）记录了加拿大魁北克省北极圈内的因纽特部族首领纳努克一家人的日常生活，但拍摄此片时因纽特人的生活处境已经得到一定改善，不再穿着传统民族服装，很少猎杀海豹，也不再居住在冰屋了，所以导演弗拉哈迪让主人公纳努克和妻子、孩子们穿着传统服饰、搭建冰屋、捕猎海豹，这些摆拍搬演的生活场景在主人公生活中真实存在过，依然具有真实性的审美价值。在没有其他更为有效手段的情况下，因在对象、事件方面与事实具有高度的一致性，摆拍搬演也是最为接近原貌的一条路径，但需要明确告诉观众，以免产生误解和混淆。

角色扮演，是指利用演员去表现、再现过去的事件，与摆拍重现不同的是，角色扮演的拍摄对象是职业或非职业演员而不是事件亲历者本人。《庞贝古城：最后的一天》（2003）展示了公元79年的维苏威火山大爆发时庞贝城的最后一天，演员所扮演的角色包括灾难幸存者小普林尼乌斯以及许多士兵、奴隶、家人和情侣等，都是经过严谨的专家调查、考古发掘、科学考证最终呈现出来，并且以小普林尼乌斯的活动为线索完成叙事。影片在过去和现在之间不断穿梭，将每个段落涉及的情节和实物与考

古现场、历史文档对接，进行真实再现。角色扮演有时也会采用写意方式，倾向于对场景、细节等元素进行虚化、表现性或局部式的处理，如《记忆·鲁迅1936年》（2000）在表现鲁迅先生时总是采用演员的背面、侧面镜头，或是脚步、长袍等局部特写，并配以虚焦效果再现。

随着数字技术的发展，情景再现不仅可以通过实物场景构建，更可以通过实物与后期制作相结合、甚至完全通过计算机虚拟现实技术生成。数字特效极大拓展了情景再现的范围，历史陈迹、场景、人物、古生物、外太空、抽象的理念都得以形象化的再现，如《旅行到地球内部》（2011）将由数字技术建造的虚拟地球逐层剖析，讲解地震、火山、钻石的形成原理；而且也为纪录片创作带来了新的美学表现形式，如《楚汉》（2019）中插入大量漫画与动画特效，《颜子》（2020）使用了水墨画与搬演重叠的形式，《关中唐十八陵》（2019）既使用CG插画、VR等数字技术，还通过以古代绘画为蓝本制成的二维动画进行情景再现，动画角色的造型动作以及战争场面凸显出娱乐化和游戏化的特征。

四、纪录片与剧情片的融合样式

媒介融合促进了现实与虚构的跨界混搭，纪录片与虚构片的创作实践也从跨界发展到融合，不仅纪录片采用"虚构"的故事化策略，出现了向剧情片靠拢的新样式，如剧情纪录片；而且剧情片也借鉴纪录片的手法假装"真实"，如后现代主义潮流中兴起的伪纪录片；甚至产生了纪录片与剧情片的杂糅样式，如虚构纪录片。

剧情纪录片（Drama-documentary），即戏剧化的纪录片或剧情化纪录片，从实际情境或场景中获取事件序列，摆脱自然主义的刻板记录，通过发挥影像形象性和叙事情节性的优势，借助角色人物的表演，增强纪录片的可视性。剧情纪录片最先在电视领域兴起，21世纪以来数字特效技术的成熟为BBC等电视网在拍摄大型历史类系列纪录片时转变制作思路奠定了基础，如《失落的文明》（2002）、《宗教系列全纪录》（2005）、《失落的古城市》（2006）等，运用计算机动画技术对历史原貌进行重建，并结合

演员对历史人物的扮演，建立戏剧化情境。国内的电视纪录片《大明宫》（2009）、《玄奘之路》（2011）等也都借鉴了这种模式。与之相比，剧情纪录电影展示了更丰富复杂的探索，如《帝企鹅日记》（2005）实景拍摄了企鹅的生存环境与生活方式，但并未配以传统的科普式画外音解说，而是将某些企鹅个体设置为拟人化角色，"虚构"出了它们的对白与内心独白的脚本，由配音演员进行配音，以第一人称方式对企鹅生活进行了戏剧化故事处理。

伪纪录片，本质上是剧情片，往往以虚构的故事和人物为创作素材，但又以纪录片的拍摄方式和风格（如不隐藏摄影机的存在、以旁观方式静待纪录对象的发展变化、在叙事进程中穿插人物采访等）进行包装，以达到模仿成真实纪录片的目的。由披头士乐队四人出演的喜剧电影《一夜狂欢》（1964）虚构了披头士的一天，成为伪纪录片形态的重要里程碑。次年，Mockumentary作为伪纪录片的专有名词被收录进剑桥英语词典。Mockumentary由Mock（"戏谑"）和Documentary（"纪录片"）复合而成，特指模仿纪录片形式的讽刺戏谑现实的虚构电影。这种样式的流行受到20世纪七八十年代以来西方兴起的后现代主义文化观念的深刻影响，如《西力传》（1983）、《总统之死》（2006）等以讽刺时事政治或社会问题为主题的伪纪录片，对纪录片的形式以及更宽泛的真实媒介实践提出质疑。而以《女巫布莱尔》（1999）为代表，伪纪录片与类型电影相结合，尤其是作为恐怖悬疑惊悚电影的重要形式被广泛运用，如近年来国内出现的伪纪录片《中邪》（2016）等都属于此类。手持DV所记录的影像常常成为影片的主要影像，拍摄与观看过程也都同时纳入叙事，因其粗糙的画质和业余拍摄手法呈现出纪实影像般的历史感与真实性，这种"伪"也可说明由于当代影像的泛滥而造成的媒介经验的含混。

虚构纪录片，源自法文docufiction，是纪录片与剧情片混合杂交的电影新体裁。2004年，第一届虚构式纪录片电影节（FI-DOC）在法国蓝德举办，有17部影片参加展映，在业界产生很大影响，鉴别真实挑战了观众传统的观片体验。2009年，入围法国戛纳国际电影节主竞赛单元的两部电影《墙壁之间》和《二十四城记》可以视为混淆了记录与虚构边界的

虚构纪录片。如在《二十四城记》中，既有成发集团420厂真实的5位工人分享着自己的生活经历，又有陈建斌、吕丽萍、陈冲、赵涛等职业演员扮演4位虚构的人物口述历史，共同为工厂不同发展时期的主题提供了人物缩影，呈现出纪录片与剧情片在将历史与记忆融为一体上的相互依赖和协调。

第二节 纪录片创作的主要模式

一、解说模式

解说模式由英国纪录片导演约翰·格里尔逊开创，在其领导和影响下的英国纪录电影学派拍摄了《飘网渔船》（1929）、《夜邮》（1935）、《锡兰之歌》（1935）等一系列面对现实、反映与剖析社会问题的影片，并影响了二战期间纪录片广泛用于战争宣传服务的创作倾向，如美国系列纪录片《我们为何而战》（1942—1945）等。解说模式成为纪录片史上第一种发展得比较完整、影响巨大的模式。

解说模式的纪录片，在形式上往往依靠画外解说词来配合画面，组成一个具有修辞性或论辩性的结构，直接向观众进行表达，突出纪录片内容对宣传教育的社会功用。格里尔逊将电影看作一种新的"讲坛"，因此解说词被他视为纪录片的"上帝之声"，强调解说画外音重构影像素材的力量，观众在解说词中获得启示，从而理解那些用来证明话语内容的画面。这种叙事策略也得益于电影技术的进步，特别是有声片在20世纪20年代末的出现。而且，越来越多的纪录片使用受过专业训练、声音洪亮清晰的男性进行解说，解说词的语言呈现出文学性、政论性的风格，成为这种创作模式的重要特点。

为了更好地表现主题，解说模式的纪录片允许在不违背纪实精神的前提下使用"摆拍"。例如，表现夜间运输邮件的火车为主题的纪录片《夜邮》（1936）就并非实地拍摄，因为当时的录音条件难以实现，于是将火

车厢拉到摄影棚内，经过打光布灯后进行拍摄，为了制造整个事态像是真的在火车里发生的，就在车厢底装上弹簧，使车厢晃动。这种纪录片拍摄手法在20世纪30年代的英国非常普遍，被视为格里尔逊提出的"对现实的创造性处理"的纪录片手法。

在这类纪录片中，剪辑的主要作用是让影片对于观点的阐释保持连贯，从而将影像画面连接在一起，画面配合解说词进行举证、说明、号召，纪录片研究者尼科尔斯（Bill Nichols）将之称为"证据式剪辑"[①]。例如《开垦平原的犁》（1936）将美国中西部各个草原干旱的画面组接在一起，以证明影片的观点：北美大平原正处于大面积的破坏之中。

解说模式也是中国20世纪80年代末之前电视专题片创作的标准模式，如《话说长江》每集不足20分钟的内容，贯穿着近3 000字的解说词直接表达影片的主旨，以强调纪录片的社会教育与宣导功能。尽管当下纪录片创作模式愈趋多样化，但解说模式在历史、人物传记和科学探索类的纪录片制作中仍有很大的影响力。与此同时，解说模式也在媒介融合过程中进行着自我更新，如越来越多的纪录片放弃了"上帝之声"主导的全知全能视角，加入了导演自述、专家采访或片中人物的独白，组成多视点的结构共同完成叙述，增强了观众观看时的代入感与亲近性。如《故宫》（2005）第2集《盛世的屋脊》开端，解说词是从年幼的顺治皇帝的视角，描述他对刚刚进入的这座紫禁城的第一印象，再以专家采访的纯客观视点为基础，利用解说对当年顺治皇帝所见的紫禁城状况进行大胆推测。

二、观察模式

这是由20世纪60年代美国纪录片制作中的"直接电影"运动带来的重要模式。它主张摄影机和拍摄者应该像"墙上的苍蝇"一样，不与被拍摄者发生任何瓜葛，倡导在拍摄过程和后期剪辑中都以不介入的观察精神

[①] 比尔·尼科尔斯.纪录片导论（第2版）[M].陈犀禾，刘宇清译.北京：中国电影出版社，2016：169.

来捕捉真实。二战后，16毫米便携式摄影机的出现和同期录音技术的突飞猛进，为这类纪录片的拍摄铺平了道路。

为了尽可能准确捕捉一个正在发生的事件，将创作者的干预降低到最低程度，观察模式通常的制作策略有：使用同步录音，不采用访问、摆拍和情景搬演，无画外音解说词和配乐音效；拍摄过程尽可能不引人注目，不参与现场发生的事件，不影响被拍摄对象的言语内容或行为动作；往往展示出对真实事件进行长时间纪录的特别毅力。观察型纪录片的草创作品来自罗伯特·德鲁（Robert Drew）在纽约《时代》周刊组织的电影小组，在威斯康星州拍摄了反映民主党总统候选人初选活动的《初选》（1960）。当候选人在竞选会议演讲、街头散发传单、逗留在咖啡馆、准备电视采访、甚至在汽车后座和旅馆房间打盹时，摄影机和话筒都跟随摄录，让画面中的人物动作和声音来讲述故事，希望给予观众一种摄影机前的事件正在进行时的真实感觉。"德鲁"小组重要成员梅索斯兄弟（Albert Maysles，David Maysles）离开小组后拍摄了许多有影响力的观察式纪录片，如《推销员》（1968）等。

被誉为"直接电影大师"的弗雷德里克·怀斯曼（Frederick Wiseman）则为观察型纪录片提供了鲜明独特的创作方法与影像风格。他在纪录片选材上表现出"主题先行"的倾向，往往选择医院、动物园、学校、法庭、公园、图书馆等特定的社会公共机构作为拍摄对象，以记录人们的日常生活来透视美国社会和反思现代社会管理的主题。这种选材艺术也对中国纪录片创作产生了重要影响，如《八廓南街16号》（1997）、《铁西区》（2003）、《幼儿园》（2004）等作品都是以对特殊空间的关注来反映当时中国社会的情境和面貌。在创作步骤上，怀斯曼先选定拍摄主体，然后"就是在那里待上相当长的时间（一般是4—8周，有时是11周），在这段时间内，我可以看到很多事情在不断地持续和发展"[①]，始终以不干预、不介入的静观方式，实地等待捕获真实事件。在后期剪辑上，怀斯曼的风格也独有

① 弗里德里克·怀斯曼. 积累式的印象化主观描述［M］// 单万里. 纪录电影文献. 北京：中国广播电视出版社，2001：475.

特色，他往往将长期跟踪拍摄的素材按照具体的叙事情节进行归纳组合，并且注重段落与段落之间叠加而产生的戏剧性与关联性，强化了直接电影的故事化观赏效果。例如，《书缘：纽约公共图书馆》（2017）拍摄了图书馆大量的会议、讲座，组成了一个个独立的段落，这些段落由咨询交流、馆内读者活动、馆外街景、报刊书籍等转场连接，展示公共图书馆如何利用知识和信息来帮助人们解决具体问题和陶冶精神，凸显了这个公共系统运作的不易和伟大。

三、参与模式

参与模式纪录片的发展同样得益于移动摄影机和同期录音技术的运用，但与观察模式相区别，强调了一种新的纪录片观念：纪录片制作者不再是躲在摄影机后面、默默观察的局外人，而是要积极参与到被拍摄者在镜头前那一刻的生活和事件并与之产生互动，促使被拍摄者说出不太轻易说出的话或做出不太轻易做出的事，"这种模式将'我向你讲述他们的事'变成近似于'我通过他们来讲述我们（我和你）'的程式"①。

参与模式是随着20世纪60年代法国人类学家让·鲁什（Jean Rouch）创立的真实电影流派（Cinema Verité）而出现的，代表性作品是让·鲁什与社会学家埃德加·莫兰（Edgar Morin）在1960年合作拍摄的《夏日纪事》。他们设计了"你的生活幸福吗"的议题，请调查员玛瑟琳（Marceline Loridan Ivens）在巴黎街头对碰到的工人、学生、服务员、警察等进行提问采访，而后又深入他们的家中去记录日常生活情景，并请被拍摄者来观摩初剪版本的试映，将映后的讨论也剪进了影片的最终版本，结尾则是两个导演对本次拍摄是否实现了真实性的讨论与评价。

拍摄者往往通过访谈和镜头剪辑构成参与模式，进而寻求他们能直接接触的世界和那些能表现社会问题、历史视角的人物。采用参与模式的纪

① 比尔·尼科尔斯.纪录片导论（第2版）[M].陈犀禾，刘宇清译.北京：中国电影出版社，2016：180.

录片，通常会使用设置议题、创造情境的方法，让拍摄者与被拍摄者互相接触、相互反应协调而建构出一种新型的人物关系，进而将摄影机作为刺激物，在饱含情感冲突中揭示在生活表象之下人内心隐秘的真实。

2020年新冠病毒席卷全球，日本导演竹内亮（Takeuchi Ryo）于5月15日在其微博发出募集信息，计划募集"住在武汉的人"的人（中国人、外国人都可以），拍摄记录武汉人的真实生活情况。6月1日，竹内亮抵达武汉，开始为期10天的拍摄。在纪录片《好久不见，武汉》（2020）中，竹内亮主动介入事件，不仅在片头直言拍摄目的，而且以主持人的身份与10组人物（如经常在华南海鲜市场采购的日料店老板、一线医护人员、雷神山医院的建设工人、一直拍摄城市变化的英语老师、家人在疫情期间离世的武汉人等）进行访谈对话串联起整个影片。他还作为特定情境的激发者，促使被拍摄者真情实感的流露，如性格外向、开朗爱笑的护士龚胜男，被竹内亮问到那些被病毒夺去生命的人时，突然情绪失控，眼泪夺眶而出。之后又加入竹内亮的旁白："在她的笑容背后，隐藏着为患者及家人悲伤的记忆"，这并非是"上帝之音"式的旁白，而是经由创作者的在场参与，对访谈信息进行主观补充并直接显露叙述主体的态度。

四、反身模式

反身模式是对纪录片经典模式的突破，将纪录片关注的重心从被拍摄对象转向了影片创作过程本身，拍摄行为和影片本身成了反思的对象。例如《持摄影机的人》（1929）特意将摄影师放在画面中被观众观看，摄影师既是拍摄者，又是被拍摄对象，既有对苏联人民的日常生活记录，又有如何将日常生活制作成影像的记录，被广泛认为是早期最具反身性的纪录片。真实电影起源之作《夏日纪事》中，让·鲁什拍摄计划的实施和被拍摄采访对象的表达共同构成了影片的主要内容，并且拍摄者、拍摄对象与观众的反思均作为内容揭示出来，是一部既可视作参与式，又可视作反身式的两栖影片。但大部分参与模式的纪录片，观众对于拍摄背后的状况仍然知之甚少，因此如果没有明确定位，仅从方式方法上判断，易将反身模

式与其他类型混为一谈。

反身模式纪录片的基本构成条件是有意识地揭示而非隐藏创作者建构现实的观念和手法，反映其对现实生活的介入、干预和操控，通过质疑传统纪录片的表现手段和拍摄过程，促使观众重新审视影片本身的媒介属性和构成方式，让观众建立新的影像期待。例如，与其他反映屠杀犹太人的纪录片相比，《证词：犹太人大屠杀》（1985）呈现了对二手影像素材的质疑与反思。导演朗兹曼（Claude Lanzmann）用十几年时间寻找特林布林卡大屠杀的幸存者、纳粹分子以及与之斗争的抵抗分子，并将彼此矛盾的口述内容放入作品中，将关注重点从对事件真相的告知转向对事件的反思，成为对普通历史题材纪录片的反身。

上海电视台纪实频道 2003 年播出的《房东蒋先生》也是一部反身模式的纪录片。梁子既是拍摄者，又是片中的重要人物，她作为临时租客与房屋要被拆迁的房东蒋先生同处一个被拍摄的空间。从开始时使用直接电影手法，如抓拍、偷拍（梁子把摄影机放在椅子上、柜子上、床底下，记录她与蒋先生之间的交流甚至是争吵），到后来蒋先生识破，指着摄影机说："红灯亮着啦，我不说了"，甚至将摄影机拿过来拍梁子，拍摄者与被拍摄者位置互换，反身方式让观众思考到底是谁记录了谁。梁子的自我完全融入所记录的现实中，她一直试图挖掘蒋先生的内心世界，但最后蒋先生也没有说出梁子或者观众希望他说的话，改变的却是创作者梁子与现实的关系。

第三节　当代纪录片的融合范式与新样态

一、微纪录片

微纪录片是纪录片与新媒体时代快节奏、碎片化的信息表达与传播态势融合产生的新样式。2009 年新浪微博上线之后，各种微型的文化艺术产品在我国不断涌现，如微小说、微评论、微电影、微公益等，2012 年年底

凤凰视频举办的首届凤凰视频纪录片大奖首创"最佳微纪录片奖"。因此，微纪录片可以看作媒介融合环境下具有中国特色的称呼。

"微"首先体现在作品的时长简短，以符合网络时代大众利用零碎时间观看的习惯，基于不同话语系统下的"短"使其与纪录短片区别开来，如系列微纪录片《如果国宝会说话》的宣传语："用等一班地铁的时间与6 000年历史遇见。"目前学界与业界尚未对微纪录片的时长有规范、统一的界定，但相比传统的90—120分钟的纪录电影、25—50分钟的电视纪录片（尤其是栏目纪录片），微纪录片通常控制在25分钟以内，而且多数集中在2—10分钟。除了单部微纪录片如《插旗》（2012年，4分18秒）、《乡村教师》（2014年，7分16秒）等外，还有近年来大量出现的系列微纪录片《故宫100》（2012年，每集6分钟）、《资本的故事》（2013年，每集8分钟）、《中国梦365个故事》（2014年以来，每集3分钟）、《如果国宝会说话》（2018年以来，每集5分钟）、《早餐中国》（2019年以来，每集5分钟），既顺应了快节奏的审美接受心理，又有利于维持受众的注意力。

"微"还体现在视角的微观、信息的微量与主题的单义性。由于微纪录片不需要过长的篇幅，在极有限的时间内很难透彻地表达多个主题、讲述多个故事。主题单义的表达成为微纪录片的创作诉求，也由此决定了其镜头更注重面对细微的角落，选取微量化的信息。相应地，拍摄的时候以中近景、近景和特写等小景别为主，较多运用浅景深镜头，以强化主题的表达，这也是为了适应新媒体时代受众使用智能手机、平板电脑等小屏幕的观看习惯。

《故宫100》于细微处阐述中国建筑和传统文化，把一个宏大历史题材碎片化处理为100个小故事，从微观的视角出发，选取100个空间发生的故事，让文明的幸存物开口。例如第一集"天地之间"镜头设计精巧，从北京城普通老百姓家中衣柜的镜子呈现出窗外的紫禁城影像，而后通过各式各样的镜子呈现的光影来展现紫禁城的各种细节，如三轮车上装载的镜子、城墙边依靠的镜子、小女孩手中拿的镜子、大树上挂着的镜子以及"水中镜"的倒影等，传达"紫禁城是一面镜子，所有的一切都在这一刻的映照中所唤醒"的主题，再现这座城的人间百态。再如《早餐中国》

微纪录片《故宫100》（2012）第一集"天地之间"画面

《人间有味》等美食题材微纪录片每集都只讲一种食物、一个小馆、一个家庭、一种乡情，这些微量化的信息可以更快速进入新媒体时代多元的流通路径中，形成对大型纪录片的有益补充。而且，除了传统的拍摄手法以外，微纪录片还经常使用超微观摄影技术及显微镜摄影展示食物最吸引人的细节，抓住移动、小屏观看环境下人们的眼球，成为该样态纪录片技术美学的特色。

借助互联网技术，当下我国微纪录片的创制主体和传播渠道走向多样化，出现了主流文化、精英文化、大众文化等交融互渗的发展趋势。位于头部的平台，是以实力雄厚的央视等主流融媒体平台为主导，依靠媒介融合，微纪录片成为传统电视纪录片栏目转型的利器；位居第二层级的是以腾讯、优酷、爱奇艺、B站为代表的各大视频网站，微纪录片凭借垂直的内容打造，短小精悍的体量、吸引观众眼球的快节奏剪辑，成为平台自制节目的新宠；位居第三的是以"一条""二更"为代表的PGC平台，依靠工业化的流水线批量生产、轻量级的小团队高效制作，以及互联网粉丝效应，微纪录片成为高段位的商业变现和品牌营销手段；最后一个层级则是广大的UGC用户，得益于手机拍摄的优化便利、手机视频剪辑软件的普及，以及互联网传播的优势（如抖音、快手等自媒体App），微纪录片乘着"全民记录"的东风扶摇直上，尽管质量参差不齐、优质作品较少，但在促进多

元文化交融的同时也助推了新媒体时代纪录片的全民共创态势的形成。

二、VR纪录片

VR技术，从传播媒介的视角来看有两大核心特点：一是它能够高度还原现实的情境，体现出一种还原现实的能力；二是通过虚拟现实系统以及辅助设备，模拟人类的感官，让人产生一种沉浸在事件发生地的临场体验[①]。因此，VR技术与非虚构类内容创作有着天然的亲近性，于是，以真实事件为基础，融合VR技术为影像表现手段，以互动、沉浸为主要特征的VR纪录片成为当下全球纪录片生产的新热点。

2012年，美国《新闻周刊》前记者和纪录片制片人、沉浸式新闻的提出者诺尼·德拉佩尼亚（Nonny de la Peña）制作的《饥饿洛杉矶》亮相圣丹斯电影节，拉开了VR纪录片的序幕。该片以情境再建构为理念，通过计算机生成图像方式合成了洛杉矶街头排队领取救助食品的场景，观影者通过佩戴头戴式VR设备，也仿佛成了等待救济粮队伍中的一员。我国首部VR纪录片是2015年由财新传

VR纪录片《我生命中的60秒》（2020）海报

① 史安斌. 作为传播媒介的虚拟现实技术——理论溯源与现实反思［J］. 学术前沿，2016（12）：27—37.

媒发布的《山村里的幼儿园》，以全景拍摄真实还原了贵州松桃及湖南古丈农村留守儿童的生存环境，以及他们和进城务工的父母、乡村教师志愿者之间的故事。2020年，"百人VR全景纪录计划"邀请来自全国百余位拍摄者在2020年2月20日上午10点整用VR设备记录下这一刻的疫情生活，主创团队挑选素材并剪辑成VR纪录片《我生命中的60秒》，入围第77届威尼斯国际电影节"VR竞赛单元"。

依靠技术赋能，VR纪录片弥补了以往纪录片仅将观众当作信息接受者的单向传播模式，开拓出全新的叙事方式和视听语言，实现纪录片从再现真实到体验真实的跨越，将观众从被动的观看者转向行动的体验者。观众参与纪录片的场景设置和叙事表达，与影像产生共振，而非仅仅观看与倾听。

在叙事视角上，VR纪录片融合了创作者视角的"叙事空间"与观看者视角的"观影空间"，为受众提供360°全方位视点，营造出"在场"体验真实的幻象。虽然传统纪录片也会采用第一人称的主观视角叙事，如《舌头不打结》（1989）、《乡愁》（2007）、《治疗》（2010）等私纪录片中，受众从创作者指定的内聚焦视角出发，深入角色去进行故事理解与情感认知；但VR纪录片带来了视点的解放，在360°全景中，佩戴头显设备的受众可以随时改变视角，自行决定看什么、怎么看、看多久。受众的视觉意向性代替了创作者给定的摄影机视角。

荣获2015年谢菲尔德纪录片节互动类奖项的VR纪录片《锡德拉湾上的云》，讲述了约旦难民营中一名12岁叙利亚女孩Sidra的故事。影片一开始，受众会发现自己身处约旦的沙漠，周围群山环绕，耳边是Sidra用第一人称讲述她的家庭、学校生活。例如跟随Sidra走进一间简陋的教室，受众可以任意转动头部，如选择往左右两边，可以看到仰脸听课的学生，往前可以看到老师正在讲课，回头则可以看到最后一排坐着的女孩子高高举起手，希望老师点她回答问题，最后却失望地放下手臂，受众沉浸其中，仿佛亲身见证着战乱带给平民的伤害，情感共鸣被即时唤起。该片在瑞士达沃斯举行的世界经济论坛上首映，促进了联合国对叙利亚危机的宣传，最终募集了38亿美元，成为VR纪录片发展史上一个具有里程碑意义的事件。

在视听语言上，场景替代镜头成为VR纪录片的最小语言单位，环绕立体声成为引导受众视线的重要工具。因为360度全景拍摄设备无法产生焦距变化，环绕式大画幅也消解了画框的概念，构图、景别等传统影视语言在VR纪录片中消失了；而频繁的剪辑易造成观看的不适感，受众对环绕空间的观察也需要时间，作为影视叙事基本手段的蒙太奇在VR纪录片中也被边缘化。因此，创作者需要构建更为丰富且凝练的场景来引导受众，表达叙事与情感意图，而在场景中，调整摄影机位的高低位置造成受众仰视或俯视、设置摄影机与被摄物体的距离关系控制受众视野范围、设计多方向维度的字幕等，都可以成为VR纪录片创作者引导受众视线进而表达意图的手段。此外，听觉层面的环绕立体声也具有带给受众沉浸感的功能，创作者还能通过准确定位"发声"的空间位置，引导受众聚焦画面核心内容，从而完成有效叙事。

例如，《山村里的幼儿园》中孩子们过桥的场景，受众会随着孩子们脚步声的方向将视角转过去，而当孩子们远去的时候，受众的视角又会随着环绕声音切换至下一个重点内容。此外还有触觉层面的引导与调动，如《行走敦煌》（2016）展示了平时不向游客开放的敦煌第258窟，由于洞窟内光源有限，受众可通过遥控手柄捡起地上的油灯，照亮空间以观察壁画，在此过程中，受众不仅是敦煌遗迹的参观者，更成为第258窟的"开发者"。VR纪录片借助技术将纪录片由"对现实的创造性处理"转向身体/感官的刺激，模拟意识，使受众在虚拟场景中获得身临其境甚或亲身建构的真实体验，打破了传统纪录片的"真实—技术/媒体""导演—观众"的主客体界限，实现了"创作—感知"的融合统一。

三、交互纪录片

智能互联网时代层出不穷的传媒新技术加速媒介融合，也不断催生出纪录片的新形态，交互式纪录片（Interactive Documentary）即是其中重要的代表。近年来，美国麻省理工学院的"开放纪录片工作室"、加拿大国家电影局的交互影像项目、欧洲的德法公共电视台数字艺术作品项目等交

互纪录片平台相继崛起，圣丹斯国际电影节、阿姆斯特丹纪录片节、法国国际电视节、谢菲尔德国际纪录片节、HotDocs加拿大国际纪录片节等也都为交互纪录片设置专门奖项。相比而言，国内在交互纪录片的创拍上还刚刚起步[①]。

桑德拉·高登西（Sandra Gaudenzi）对交互式纪录片的定义被广为接受：以数字互动技术来实现记录真实之目的，让观众置身作品中与其所传达的真实进行协商的作品，即为交互式纪录片[②]。在VR纪录片需佩戴特制设备才能参与内容建构的基础上，交互式纪录片借用移动互联网设备、超文本链接、网页交互性设计以及增强现实（AR，Augmented Reality）技术等手段，使观众通常以角色扮演的方式通过数据交互平台进入纪录片界面，建构出第一人称的主观参与性叙事视角，并允许观众选择他们想看到的内容，体会属于他们的纪实故事，甚至参与修改纪录片发展，从而增加其对纪录片故事本身的沉浸性经验。高登西还进一步按交互方式的不同将交互式纪录片分为四类：对话型（Conversational）、超文本型（Hypertext）、参与型（Participative）和体验型（Experiential）[③]。

交互式纪录片的叙事只有在影片创作者、文本和观众的互动之中才能得以完整实现，因此，叙事元素（人物、故事、时间、空间等）注重索引嵌入性和可供双向交流的功能，突破了传统纪录片素材仅供观众被动接受、进而理解创作者观点的佐证性功能，给予观众充分体验、主动参与甚至是修正扩展作品的机会，更使得创作者与观众之间的双向交流成为可能。

例如，格雷格·霍克默思（Greg Hochmuth）和乔纳森·哈里斯（Jonathan Harris）从2015年开始了名为《网络效应》的交互式纪录片项目开发，向互联网用户持续征集如哭泣、愤怒、拥抱和赠与等多达百种的人

① 2020年4月28日，优酷纪录片频道上线《古墓派：互动季》，作为国内首部公开播映的交互纪录片，填补了我国交互纪录片在实践领域的空白。

② GAUDENZI S, ASTON J. Interactive Documentary: Setting the Field [J]. Studies in Documentary Film, 2012, 6 (2): 125—139.

③ GAUDENZI S, ASTON J. Interactive Documentary: Setting the Field [J]. Studies in Documentary Film, 2012, 6 (2): 125—139.

类行为素材，包括动态的个人家庭录像视频和静态的新闻、词句、图片等，然后对这些视听素材进行重新整合，按照行为主题进行归纳，以视觉拼贴的方式呈现出社交网络可能对每个人的行为和情绪带来的影响。而观众在进入作品主页时，可以通过单击屏幕顶部的带索引链接功能的行为主题关键词，例如"跑步"（RUN），进入下一层的叙事单元，在出现的数以万计的搜索结果中观看影片、阅读社交网络推文、收听受访者的切身体会等。而且该作品设定观众每24小时只有一次持续几分钟的观看机会，喧嚣的背景音效和显示的倒计时进一步增强观众体验的紧迫感，以探索互联网对人类学习、工作、社交等造成的影响。

　　交互式纪录片的叙事结构呈现去中心化、分支性、开放式的特征。观众可以在每次"进场""互动"中进行分叉的多路径选择，从而衍生出不同的故事走向，观众对既定素材的理解方式以及由此对作品主题的判断，都取决于他们在分支结构下的选择，有效地消解了传统纪录片以创作者为中心的意义表达以及闭环式的叙事结构。

BEHAVIORS

ACHE	CUDDLE	HUG	POUR	SNEEZE
ARGUE	CUT	JUMP	PRAY	STARE
BATHE	DANCE	KICK	PRIMP	STEP
BITE	DESTROY	KISS	PROTEST	STRETCH
BLINK	DIG	KNIT	PUKE	STRIP
BLOW	DRAW	LAUGH	PUSH	SUCK
BOW	DRESS	LICK	READ	SWEAT
BREATHE	DRINK	LIFT	RELAX	SWIM
BURN	DRIVE	LISTEN	RIP	TALK
BUY	DROP	MARCH	RUN	TEACH
CARRY	EAT	MARRY	SEARCH	TIE
CATCH	FALL	MEDITATE	SHOOT	TREMBLE
CELEBRATE	FIGHT	MEET	SHOP	TRIP
CHASE	FLOAT	NOD	SHOWER	TWIRL
CHEW	FLY	OPEN	SING	WASH
CLIMB	FOLD	PAINT	SLAP	WAVE
COOK	FROWN	PANIC	SLEEP	WINK
COUGH	GIVE	PLANT	SMILE	WRAP
CRAFT	GRIEVE	PLAY	SMOKE	WRITE
CRY	HIT	POINT	SNAP	YAWN

交互式纪录片《网络效应》的主题词索引画面

交互式纪录片《网络效应》选择主题词RUN后，进入相应的叙事单元观看

例如，《我们之间的边界》（2012）关注美国和加拿大边境问题，探讨物质性想象性的边界对人们日常生活和社会关系的影响。影片在对美加边境的两个小镇空间介绍的开场段落后，界面出现了三个人物的图片：边防人员、售卖宠物的人和被刑拘者。观众可任意选择点击其一去了解不同的人与边境的故事：从边防检查工作退休的基弗抱怨边境线对人员流动的限制、售卖宠物的农场主乔治抱怨边境让他失去了很多美国的客源，药店老板罗兰德因过境到对面小镇的比萨店取外卖被拘捕。在深入故事的同时，又有不同的人物图片在界面相继出现以供观众根据自己的兴趣去了解。不同的影像并置呈现而无逻辑关系，人物之间也无交集，表达了对边境不同的观点，这就使得观众不会将任何一个片段当作最终的价值衡量标准，而如何理解边境存在的意义及其对人们生活的影响，则取决于他们对素材做出的选择和他们对素材彼此之间关联的想象性建构。

虽然新媒体技术的应用看似折损了纪录片作为一种透明媒介的指示性，但纪录片正从单纯"再现事实"的结构化组织向可以让我们"体验事实"的可拓扑数据库进化。交互式纪录片是跨媒介整合的一种全新叙事思维与方式，而不同的受众与纪录片进行互动的意愿以及体验方式也存在着差异。纪录片创作者除了需要充分理解受众面对纪录片影像文本互动的"召唤"时将会有哪些潜在的反应之外，还需要从受众作为"用户"的角度，充分考虑如何令受众更快捷地理解与纪录片影像文本互动的方法以及互动的价值，在艺术创作中联结大众情感，使得纪录片在记录功能之外，担负促进社会发展与创新的责任。

第九讲
"超"现实艺术：动画片

第一节　动画片与一般影视作品的区别是什么?

一、逐格拍摄

动画片在英语中有一个对应的称谓：animation，本来的意思是富有生命的、会动的，而使得无生命物体在影片中有了动的可能的方法是通过"逐格拍摄"。《不列颠百科全书》对动画片的定义是："动画片制作是使图画、模型或无生命物产生栩栩如生的幻觉的一种方法。基本原理是逐格拍摄，动作以每秒24格的速度进行，因此每一格画面与前一格画面的差别是微乎其微的。其工艺基本上是在透明的底版上绘制物体的各个动作，然后依次重叠在固定的背景上，盖住重叠部分的背景。拍摄时要用一种逐格拍摄的摄影机，俯拍已牢固地叠套在背景图上的若干层画面。"[1]与电影通过连续拍摄获得动态画面不同，逐格拍摄是动画片获取动感的重要来源。

这种逐格连续的要素早在1832年比利时人约瑟夫·普拉托（Joseph Plateau）发明诡盘（Phenakistiscope）时就萌生了，"在一个硬纸圆盘的两面画上两个不同的物件，如以其直径为轴将其迅速旋转，两面的图画就会

① 不列颠百科全书（第1卷）[M].北京：中国大百科全书出版社，1999：348.

混合起来，产生第三幅图画。如果我们依照上述方法，一面画上一只鸟，另一面画上一只鸟笼，我们就会看到鸟飞到笼子里面去了"[①]。而后到1877年，法国人埃米尔·雷诺（Émile Reynaud）运用普拉托原理制作出了"实用镜"（praxinoscope），并在1892年直接向观众演示长达15分钟、有完整故事的连续绘制画面，使之成为动画片的鼻祖。而电影的诞生要到1895年，演示1分钟左右的活动画面才出现。所以从起源的意义上看，动画与电影并无关系。当然，动画很快与电影密不可分，"因为电影胶片的记录性质可以将动画之'画'完美地拷贝、转移到胶片上"[②]，动画的传播因胶片的工业生产性而发生了改变，逐步发展成动画电影。

在雷诺之后，美国人斯图亚特·勃莱克顿（Stuart Blackton）发明了"逐格拍摄"的技术，并使用这一技术与绘画相结合制作了《一张滑稽面孔的幽默姿态》（1906），表现一个画家在黑板上做滑稽面孔速写的过程，成为第一个制作出现代意义上动画片的人。但勃莱克顿的动画在早期电影中仅是一种配合奇观效果的手段，如自动行走的家具、自己会倒咖啡的壶等，基本上保持一种动画与"真人"或"实物"合成的风格，尚未被赋予独立的意义。

二、美术造型作为画面构成

除了animation外，动画片在英语中还有一个对应的称谓：cartoon，意为卡通、漫画。1907年，法国漫画家埃米尔·科尔（Émile Cohl）加盟高蒙公司后，研究出了美国人所使用的"逐格拍摄"的技术，更重要的是他结合所长，将漫画的绘画工艺融入动画片创作中。在1908—1921年间，科尔制作了《幻灯戏》《木偶的噩梦》《木偶的悲剧》等250部左右的动画短片，这些动画不重故事和情节，而是用构图、线条、色彩等实现图像和图

① 转引自乔治·萨杜尔.电影通史（第一卷）［M］.忠培译.北京：中国电影出版社，1983：20.

② 聂欣如.什么是动画［M］.上海：复旦大学出版社，2016：4.

像之间的变形和转场效果，来开发动画片的画面可能性，因此欧洲电影理论界有一种主流的声音认为，科尔是动画电影真正的创始人。

时至今日，主流动画片的美术形式一直是以卡通漫画或与之接近的单线勾勒的绘画图形为主，除了它在形式上具有善于变化的优点之外，还因其制作工艺上的经济性而更有利于手绘时代动画片的大规模生产。当然，在一些动画艺术短片中，非卡通化的其他美术形式也得到了广泛拓展，如素描、油画、水粉画、水墨画以及绘画之外的雕塑、剪纸等美术造型手段。因此，相比一般影视艺术作品以拍摄真人或实物为其画面构成，动画片是以美术工艺的各种手段为创作基础，以美术造型为其画面构成。

并且，与其美术造型表现方式相匹配的是动画片以卡通化表演为主要表演方式，即所谓的"动画规律"，或称为"弹性规律"，即运动的物体无论其本身材料的性质如何、是否具有有机生命，均在某种程度上被作为弹性体来表现，在受力的时候产生挤压和拉伸的变形，动作的表演随着想象而延伸、超越现实。

三、意指叙事

从符号学的角度来看，动画的美术造型是一种图像符号化的意指，其意在画内，人们可以直接从造型（尤其是夸张变形的卡通造型）上看出其所意指的事物及其附加的指示意义，是一种直接意指的形象；与此同时，动画片拥有影视艺术的普遍属性——叙事性，将一段故事分解成一系列具有因果逻辑的连续性画面，因此动画的造型又具有叙事的功能。两者在动画艺术发展过程中越来越有机地混合在一起，聂欣如据此提出，"动画的本体是一种意指叙事的造型手段"，意指叙事即逼真图像（造型）和抽象符号的中间形态，它是人类为了清晰表意而创造的一种人工图示（造型）[1]。其中包含了四种情形：

[1] 聂欣如. 什么是动画［M］. 上海：复旦大学出版社，2016：9—11.

（一）混合形态的"意指叙事"

兼具意指性与叙事性，这是一般的经典形态的动画，绝大多数的动画片都属于这种类型。

（二）"单纯意指"

叙事性脱落，意指指向自身内部，形式表现的意味大大凸显，这类动画片与一般意义上的绘画更为接近。如法国疯影工作室的动画作品《自私者》（1999）中支离破碎的人物造型仿照毕加索作品的风格，采用了立体主义的抽象形体组合，在动作设计上则表现出与夏加尔极其相似的超现实主义风格的绘画笔法，角色呈现出一种漂浮的波浪体态。此外还有使用沙、丙烯颜料等特殊材质制作的动画片也属于这一范畴。

（三）"单纯叙事"

意指性脱落或者不被观众觉察而使观众沉迷于因果逻辑的故事世界，这类动画片的人物造型和动作倾向写实，一般称为"仿真动画"。在数字三维技术运用于动画制作后，曾经出现了如系列动画电影《最终幻想》的创作尝试，动画人物造型动作与真人相去无几，但观众的接受度较低，因为仿真走到极端便会危及动画自身的存在。在这之后，纯粹的仿真不再是动画片的追求，如电影《丁丁历险记》（2011）中，主人公丁丁的造型几乎完全仿真，但片中其他人物依然维持了过去法国动画片中的漫画造型，并在一些追逐戏如小狗追丁丁等段落中设计了夸张幽默的场面，保持了动画片的意指本色。

（四）既非"意指"亦非"叙事"

内容和形式双重抽象化，仅存"动"的意味，这类动画一般归为"先锋动画"，会混同于先锋艺术，使动画呈现出模糊的边界。德国动画导演汉斯·李希特（Hans Richter）、欧普·叙尔瓦奇（Leopold Survage）等都是以现代艺术画家的身份介入动画领域，1914年叙尔瓦奇发表了抽象动画理

论的开山之作《彩色韵律》，并为此创作了近200幅水彩画进行动画拍摄尝试。据记载，部分完成的样片是这样的："银幕上只剩下两个豆荚状的大斑点，一红一蓝相互对视，我们可以称他们为胚胎，一雄一雌，迎面而动，混合、分开后产生细胞分裂，分裂出的每个小胚胎都被一个水泡一样迅速膨胀的紫圈包围着，前端迅速繁殖出一边旋转、一边扩大的橙色菱形，然后橙色与紫色互相吞食并撕扯对方。"[①]

第二节　动画片的种类与创作风格

一、动画片的种类

（一）按照传播媒介

动画片可以分为影院动画、电视动画、网络动画。

影院动画：又称为动画电影。时长与常规电影趋同，通常为90—120分钟，往往有严谨的结构和完整的情节，画面质量和工艺技术要求精良复杂，以制造视觉奇观，故事主题往往丰富而多层次，尽可能涵盖不同年龄层的观众。

电视动画：播出时长一般有5分钟、10分钟、20分钟等几种规格，按集播出，以量取胜，生产周期短，制作成本相对低廉，因而动画设计、背景制作、描线上色、声音处理等工艺技术要求更为简化，其连续性和系列性特征与常规电视剧相一致，可分为动画连续剧和系列动画。

网络动画：以互联网作为最初或主要发行渠道、在完全数字环境下完成制作的动画作品。在初始发展阶段，大部分网络动画是通过flash技术制作，色彩简洁、线条简单、轻松幽默。主要特点是文件小、传送速度快、便于传播，并且具有矢量化和交互性。随着技术进步，网络动画的细致和精良程度大大增强。以中国为例，flash动画在2011年左右逐渐退出历史舞

① 转引自聂欣如.什么是动画［M］.上海：复旦大学出版社，2016：112.

台，取而代之的是具有工业化制作模式和一定规模产量的动画番剧①，尤其是2015年以来在数量、形式、题材内容等方面呈现量的爆发和格局的成形。这些动画番剧时长一般在30分钟以内，以季为单位，以连续性的集数在哔哩哔哩、腾讯视频、爱奇艺、优酷等流媒体平台进行播放，成为网络动画的主要表现形式。此外，还有许多独立动画短片，尤其是不以营利为目的、以追求某种艺术境界或探索某种艺术语言为目的实验动画，往往将昂西国际动画电影节、萨格勒布国际动画电影节、渥太华国际动画节、广岛国际动画影展等专门的动画艺术节展作为首映地，也逐渐尝试将互联网扩充为新型的发行渠道和传播媒介。

（二）按照技术媒介

动画片可以分为二维动画、偶类动画、剪纸动画、数字三维动画。

二维动画：技术媒介主要来源于绘画，呈现二维平面的动画形象，动画形式有单线平涂、素描、水墨画、工笔画、油画、水粉画、沙画、版画、胶片刻画等。最常见的绘制方法是单线平涂，即用线条在纸上勾勒出人或物体的形象，再通过“描线”复制到透明的赛璐珞片上，然后填上各种单一的颜色，最后同画在纸上的背景合成，这样相同背景与静止的局部就不需要重新绘制，为动画的大规模生产奠定了基础。但风格化的绘画必须由专业绘画人员一张一张画出，制作周期较长。数字技术的发展使“描线”“上色”等工序，甚至原画、动画、设计稿等，以及最后的“拍摄”和合成都可以通过计算机完成，大大降低了成本。但在二维动画中，数字技术仅是替代和模拟纸张、线条、颜色等的工具，并不具有独立的美学价值。

偶类动画：技术媒介主要来源于美术中的雕塑，呈现具有三维空间特点的动画形象。偶类动画片通常要求雕塑具有能动的关节，在拍摄时

① 番剧，来源于日语“番组”，意为电视节目（包括电视剧、综艺节目等），以季为单位，通常每周播出1集，以12—13集（季番）或23—25集（半年番）居多。中文里的“番剧”通常指番组电视剧。

候通过调整关节（往往由经验丰富的技术人员操纵）来改变形态，再逐格拍摄，从而制造会动的"生命体"。使用的材料有木偶、黏土偶、布偶等，现今流行的还有以软金属为骨架、以塑料为外层包裹材料，甚至采用蔬菜、瓜果、糖果、毛衣、玻璃、玩具等混合材料的偶。受限于材料与空间，与传统二维动画相比，偶类动画的角色表情动作没有那么灵活和夸张，显得比较"呆滞"和"木讷"，但在艺术动画短片领域大行其道。而不断发展的数字技术摆脱了偶动画材质的物理限制，也解决了角色表情动作的缺点，极大地侵占了传统偶类动画的市场，但也使得偶动画将自身的表现力提高到新的高度，如《僵尸新娘》（2005）、《鬼妈妈》（2009）、《了不起的狐狸爸爸》（2009）、《通灵男孩诺曼》（2012）等偶动画片的杰出代表。

剪纸动画：技术媒介来源于中国北方民间剪纸和皮影戏艺术，在美术造型上借鉴了剪纸的平面镂空的装饰特性，但色彩使用更富于变化，在人物肢体关节处理上借鉴了皮影在二维平面上可做360°运动的结构。拍摄时将平面关节纸偶放在玻璃板上，将其分解的动作逐格拍摄下来。剪纸动画是中国独特的动画片民族化样式，在20世纪60年代达到高峰，标志性作品有万古蟾导演的剪纸动画长片《金色的海螺》（1963）等。但剪纸片始终未能建立起具有商业价值的制作体系，在21世纪后已基本停止生产。

数字三维动画：利用计算机和三维动画软件（如Maya、3DSMax、Softimage、LightWave、CINEMA 4D等）设计的非交互性的数字动画，又称为CG动画片。1995年皮克斯的《玩具总动员》标志着动画正式进入三维时代。制作过程主要包括：建模、材质、贴图、动画、灯光、渲染、合成、剪辑、输出等，需要庞大的团队进行细致分工。数字三维动画不受媒介材质的束缚，是抽象符合的集合，借助数字技术在人物动作上模拟了二维动画的运动规律，在造型上模拟了偶类动画的空间感，将二维动画的流畅运动感与偶类动画的三维空间感组合在一起，并以丰富的动画视听语言提高了叙事能力，创造出人们在现实生活中不曾感受到的光影奇观，已成为当下世界动画片制作的主流。

二、世界动画创作的代表性风格

（一）以迪士尼—皮克斯动画为代表的美国动画风格

自第一部动画长片《白雪公主与七个小矮人》（1937）大获成功后，迪士尼公司基本上每年推出一部影院动画，奠定了美国动画产业以动画电影为根基的发展模式。在很长一段时间内，迪士尼动画几乎是美国动画的代名词。尽管经历过20世纪60—80年代的低谷期，但迪士尼动画又紧抓计算机技术兴起的新时代机遇，转向投入CG动画制作，90年代与以技术结合创意为宗旨的皮克斯动画合作推出了《玩具总动员》（1995）等数字三维动画，并于2006年正式将皮克斯收购为其全资子公司，巩固了迪士尼在动画领域的绝对竞争力。二者合作的电影品牌标识改为"Disney·PIXAR"，以迪士尼—皮克斯动画为代表，当代美国主流动画成为行销全球的文化产品，其创作风格表现为：

第一，合家欢理念与故事、音乐、幽默的巧妙结合。迪斯尼的创始人华特·迪士尼认为，动画片不仅仅是拍给孩子看的，而是要老少皆宜、合家观赏。在迪士尼—皮克斯动画中，无论是正面主角还是反面配角都往往以幽默搞笑的形象出现，尽可能去除直接表现暴力血腥的场景，以正义战胜邪恶和大团圆为故事结局，既照顾儿童的接受度，也契合成人世界童真化的受众心理；并且，以极具观赏性的音乐歌舞表演为重要特色，营造精致画面和梦幻氛围，近年来更是加强了流行音乐与动画剧情的结合，如《冰雪奇缘》（2013），比经典迪士尼动画时期的歌剧风格更具有现代气息，也大大增强了动画电影的传播力度。

第二，跨文化叙事与西方视角下的他者想象。经典迪士尼动画就有改编欧洲民间童话和传说故事的传统，如《白雪公主与七个小矮人》等。20世纪末以来故事场域更是扩展到世界范围，如源自阿拉伯传说的《阿拉丁》（1992）、印第安原住民部落的《风中奇缘》（1995）、中国南北朝"替父从军"的《花木兰》（1998）、墨西哥亡灵文化的《寻梦环游记》（2017）等。故事的原型与区域中的异域文化有着紧密的联系，创造了"他者"的

地理奇观和文化想象，吸引了全世界的观众，但又被迪士尼动画重新生产内容符号，赋予典型的美国主流价值理念和西方印记，如对个人价值的肯定，对智慧、能力、专业等的信仰，这些不仅源于整个西方世界文艺复兴后的世界观，更与美国人通过独立战争取得的国家价值有着密切关联。

第三，超级写实主义风格与数字技术的情感联结。立足于美国电影工业的坚实基础，长期以来美国动画都在技术层面领先世界，迪士尼与皮克斯的合作更是在数字三维动画领域进行了拓荒。20世纪末以来，从Menv到Presto，皮克斯不断革新集建模、分镜、特效、渲染等于一体的动画系统。技术与艺术协作，皮克斯动画借助表情与动作设计的逼真性、合理性和可信度创作出独具魅力的人物角色，渲染真实的场面景观，在视觉中呈现跨越虚拟与现实的不违和感；更重要的是，赋予数字技术的情感联结属性，使观众对数字动画人物的特定人格产生信任，乃至共情。如《心灵奇旅》（2020）有一段20秒的镜头展现了"灵魂22"因外界否定产生执念而放逐自我、转化为迷失灵魂的过程，技术上运用灰暗照明、体积着色等，与影像上呈现的灰暗场景中的悲伤灵魂融合统一，在一种超级写实主义风格中建立起观众与角色内在的情感联结。

（二）以宫崎骏和吉卜力工作室为代表的日本动画风格

日本是当今世界的动画生产大国。日本漫画的繁荣为日本动画产业打下良好的基础，以手冢治虫（Osamu Tezuka）的《铁臂阿童木》（1963）在电视上连续播放为标志，低成本系列动画成为日本动画的主流，而后《航海王》《神奇宝贝》《名侦探柯南》《哆啦A梦》《奥特曼》《樱桃小丸子》等持续数年在电视上热播，并且通过创作资源的有效利用和整合，开发出稳定的剧场版动画系列，不仅占据了日本电影界的半壁江山，还取得了世界动漫市场的重要份额。与此同时在电影创作领域，自20世纪80年代以来，宫崎骏（Miyazaki Hayao）、高畑勋（Takahata Isao）等创立的吉卜力工作室以及押井守（Oshii Mamoru）、今敏（Kon Satoshi）、新海诚（Makoto Shinkai）等独具风格的创作者，将日本动画电影输出到全球市场，并获得了世界性的荣誉。尤其是宫崎骏和吉卜力工作室的动画片作为能与

美国迪士尼动画相抗衡的东方力量，也体现出日本动画电影在视听语言、创作理念、制作手法上鲜明的风格：

第一，唯美清新的画面、柔和的音乐与御风美少女人设。根植于传统手绘漫画，日本主流动画大都追求一种唯美主义，吉卜力动画的元素尤其包含唯美清新的画面，不仅背景细腻逼真、富有层次性，而且画风具有治愈性，往往通过自然景观的风吹草动或者人物发丝、衣襟的细小动势表现情绪。人物造型线条圆润给人温和易接受之感，尤其强调眼、鼻、口，植入了卡通（漫画）的形式，以Q版进行夸张、弹性的表演，让观众更能受角色情绪感染。而且，久石让的配乐与宫崎骏动画浑然天成，多呈现出旋律简单而美妙、没有固定曲式、音色缥缈而带有朦胧感等特点，配合了宫崎骏动画中神秘的大自然、遥远的古代或是奇幻的末世下角逐等主题意象。此外，宫崎骏动画片中的女性形象，无论是《风之谷》（1984）中驾驭飞行器御风飞行的娜乌西卡，《龙猫》（1988）中驾驶飞行龙猫公车的梽月和小米，《魔女宅急便》（1989）中使用扫帚自在飞行的琪琪，还是《猫的报恩》（2002）中借助猫王国的魔法飞行的小春，《哈尔的移动城堡》（2004）中随同移动城堡变迁的苏菲，都是纯真可爱、御风飞行的少女，而《幽灵公主》（1997）中的阿珊和《千与千寻》（2001）中的千寻虽没有在动画片中飞行，但也表现为抵御强劲势力奋力一搏的御命运之风的坚强少女。这些御风美少女身上涌动着生命的活力、成人遗失的纯真和寻求正义真理的使命感，是人类共同理想的呈现。

第二，忧国忧民的人文关怀主题和物哀的情感色调。宫崎骏动画虽然题材不同，但都将梦想、环保、反战、生存等20世纪人类社会背负的各种沉重课题融入其中，注入深刻的人文思考，"拯救人类堕落的灵魂"（宫崎骏语）。如前面提及的作品中不断出现的飞行意象，也给予着观众不设限的想象场域，飞行帮助主人公们逃离危机，让他们拥有施予救援的能力，对观众来说，更是一种自由精神和意志的存在体现。与此同时，宫崎骏动画虽然也有大团圆结局，但与好莱坞动画的圆满欢乐不同，涂上了悲悯、感伤、隐忍、孤独等较为压抑的情感色调，给观众一种"生而不易"的物哀感。

第三，二维与三维相结合的动画制作手法。日本动画在数字动画三维技术上紧跟时代潮流，保持着技术与美学上的先进性。但与美国极力追求数字三维技术拓展动画创作的可能性不同，二维动画的创作方式和美学观念在日本仍旧占据着主流地位。以宫崎骏的动画作品为代表，他坚持手绘创作，注重每个细微之处，是其忠于自身的创作灵感去构建作品的实现途径，也成就其独特的风格，尽管后期作品在打斗和复杂场景中有数字技术的辅助，但更多是用计算机制作手绘的视觉效果，追求传统的东方绘画的意境和审美。如在《千与千寻》中，对于人物角色、天空和花草树木等物体的刻画，是借助电脑二维软件采用绘制叠加的制作方法，而在某些空间场景的构建和镜头的调度、转换与衔接上，则采用了三维动画技术来增添视觉上的立体真实观感和营造连贯的场景切换效果。

（三）"中国学派"的民族化形式

20世纪50年代中期至80年代中后期，中国动画界以上海美术电影制片厂为主要基地（此外还有长春电影制片厂作为另一基地）创作了一大批具有浓郁民族特色的动画作品，在国际上频频获奖，向世人呈现出一种具有"中华文化意味"的动画形式，得到了"中国学派"的声誉。在经历了90年代后一段时期低谷困境，近年来在"国漫崛起"的大背景下，以彩条屋、追光动画为代表的市场主体和创作主体，依托中国优秀文化尤其是神话、奇幻、民俗元素进行传统文化当代化和青年化的有效尝试，正在努力实现"中国学派"精神面貌的复归。"中国学派"动画的民族化形式主要表现为：

第一，水墨动画的成功独创及其在数字时代的新生。水墨动画是"中国学派"独创的最具民族特色的动画类型，突破了普通动画单线平涂的技法，将中国传统水墨画的韵味和技法运用到动画创作中，特别是在角色造型和画面构成上继承了水墨画的写意手法，如以虚求实、计白当黑、散点透视、转折空间等。重要代表作如美影厂出品的《小蝌蚪找妈妈》（1960）、《牧笛》（1963）、《山水情》（1988）等。但水墨动画因采用分层渲染着色的方法，制作工艺繁琐，一部十几分钟的短片所耗费的人力和时

间都非常巨大，在计划经济体制下，美影厂无须考虑作品的投入产出，但90年代后随着经济体制转换，制片方不得不自负盈亏，水墨动画失去了成本投入的生存基础，加之技术人才青黄不接，市场开发不足，创作日渐式微。近年来，随着计算机图形学和相关硬件、软件发展，运用数字方式制作二维水墨动画以及运用三维技术生成水墨动画，使水墨动画重新焕发了生命力，也丰富了当下中国动画的民族化表现形式。如动画电影《姜子牙》（2020）、《雄狮少年》（2021）都以片头的高帧率二维水墨动画和正片三维动画衔接。《雄狮少年》的水墨动画动态设计有别于人体运动规律，是以毛笔书法的笔锋流转和武术动态效果的结合作为技术重点，更符合传统审美对意蕴传达的诉求，体现出中华美学表达的流动性和动画本身的艺术特征。

第二，戏曲程式与动画本体相结合的表演风格。中国动画在探索民族化形式的过程中，将戏曲与动画在表演领域内跨界结合，开创了"中国学派"的独特风格。以《大闹天宫》（上下，1961—1964）为标志性作品，"它一改动画表演夸张滑稽（或模仿真人）的风格，将具有舞蹈意味、讲究'美'的表演风格植入动画表演，形成自身独特的风格"[①]。而且，角色的动作表演并不拘泥于戏曲的"行当"，而是能自由运用所有相关的程式化元素。中国戏曲表演经历了近千年的发展流变，其"程式"不仅涵盖"唱、念、做、打"和"手、眼、身、法、步"，还包括舞台装置、音效、灯光、服装及道具等方面，形成了整体叙事的表演体系。如孙悟空的动作设计糅合了京剧中"武

动画电影《雄狮少年》（2021）片头二维水墨动画

回旋飞跃

① 聂欣如.中国动画表演的体系［J］.文艺研究，2015（1）：108—116.

丑"和"武生"的动作程式，展示其原始性情和英武气概，开场孙悟空翻跟斗现身跳上宝座亮相的整组表演，也灵活运用了戏曲舞蹈化的动作。再如《三个和尚》（1980）中小和尚下山挑水，并不绘出具体的山道，而是在空白的背景下，改变和尚的行走方向以及扁担从一个肩膀转到另一个肩膀的动作配合来表现"之"字形的崎岖山道，运用戏曲中的简洁、神似、虚拟等美学特征展示出中国动画表演的舞蹈感。近年来的中国动画创作有意识地融入了戏曲表演的程式化元素，如《西游记大圣归来》（2015）中混沌在献祭时唱的是昆曲《祭天化颜歌》，造型身段是模仿京剧小生；并且随着三维技术的发展，戏曲仿真表演成为新的融合发展方向，不同于二维动画运用戏曲表演的写意化，通过动作捕捉技术及与二维动画的后期合成，更注重表演的真实自然，代表作品如三维戏曲动画《粉墨宝贝》（2015）等。

第三节　动画艺术的跨界融合

一、媒介融合环境中的泛动画

伴随着数字技术的普及和互联网基础上的媒介互通与整合，动画从"动画片"的领域延展到一切相关动画应用领域，从而有了"泛动画"①概念在近些年各类国际动漫节上的热议。在媒介融合环境中，动画既保持着自身典型的想象性、趣味性与意指性，又因新的媒介环境产生了本体性的延伸，不再局限于影视动画片创作，而是以"泛动画"的方式与影像、文字、图片结合，下沉到人们日常社会生活，被泛化理解为一种运动图形的理念、现代社会信息交换的符号工具，让所有文本都具备了超现实的趣味性意义，生产着一种新的大众消费形式和审美趣味。而"泛动画"在媒介化过程中，又给影视艺术与跨界艺术带来了新的可能性。

① 泛动画是由世界动画学会理事、中国动画学会常务副秘书长李中秋先生于2003年在中国动画网上提出的动画的延伸概念，在动画业界引起较大反响，并得到了学界的广泛讨论。

（一）"二次元"与影视剧的融合

"二次元"，来自日语にじげん（nijigen），原意是二维空间，本是一个几何学领域的术语，后被日本的动画（Animation）、漫画（Comic）、电子游戏（Game）爱好者用来指称这些文化形式所创造的虚拟世界，这三种形式之间有着密切的文化互渗和产业互动，通常合称为ACG文化，是青年亚文化形态聚居于互联网空间的重要表现。"二次元"概念强调了ACG文化的媒介特性，因其创造的这个虚拟世界存在于纸张和屏幕的二维平面中，从而与"一次元"——以文字而非图像作为基本媒介的文艺形式——相区别，又与"三次元"——由真人、真物作为拍摄对象的图像、影像作品——相区别。伴随着CG特效技术的精进和ACG文化的互联网传播，进入中国文化语境后的"二次元"在媒介融合环境下不仅推动中国动画从低幼向多元化发展，而且被中国影视剧挪用吸收，在诸多影像表意层面实现了从"二次元"向"三次元"的"次元壁"[①]穿透。

第一，二次元文化对影视剧角色形象的属性改造。在二次元世界中，属性是对一个角色的性格特征、外部轮廓、服装配饰、话语习惯、动作特点等方面所作的抽象刻画，如"萌""傲娇""毒舌""腹黑""中二"等都是典型的二次元属性，在当下影视剧角色形象塑造上被有意识地加以强调。以其中最为活跃的"萌"为例，"萌"有小而可爱的意思，二次元中的萌文化源自对动漫游戏中美少女角色的强烈喜爱与迷恋。借助于二次元的发展，大眼睛造型、Q化的儿童、动物角色以及以卖"萌"为导向的表情动作言语都成为影视剧中常用的人设"萌"化手法，以其可爱、治愈等优势映射人性的童年时代与蒙昧状态，具有精神抚慰作用。如电影《捉妖记》（2015）里的全体妖怪都有一个雷打不动的标准——不会卖萌的妖，不是好妖。除了以CG形态进行的硬性"萌"元素植入外，"萌"元素还与青春、都市、幻想等类型影视剧产生深度关联，将观众对戏剧冲突的审美

[①] 二次元爱好者奉行一种相对主义，认为二次元与现实世界（即三次元）没有任何关联，彼此完全隔绝，这种隔绝被称为"次元壁"。

电影《捉妖记》（2015）中的动画角色胡巴

能量部分地转移到对人物性格及其形象的迷恋上，如在《致我们终将逝去的青春》《何以笙箫默》《滚蛋吧！肿瘤君》《失恋33天》《闪光少女》等面向年轻城市白领和在校大学生的青春类型片中，广泛存在的"萝莉""正太""大叔""软妹子""男闺蜜"等"萌"属性的人设，很大程度上柔化甚至消解了青春电影可能具有的严肃性和反抗性气质。

第二，影视剧对二次元情节的转码呈现。"二次元"概念强调了ACG创造的世界具有虚拟、幻象等性质，从而与影视剧的"三次元"即真人置身其间的三维现实世界有了区隔。而影视剧中二次元属性的角色设置是这类作品观影快感的主要来源，观众可以通过角色与情节相结合的幻想（脑补）、梦境、内心独白或主观叙事视角等二次元视角来改造传统的情节设计。影视剧对二次元情节的转码呈现通常有两种方式：一是将幻想情节直接以二次元的动漫形式呈现，如网络悬疑剧《隐秘的角落》（2020）、《摩天大楼》（2020）在剧集中间分别穿插了动画《三只小鸡》《祥云幻影录》，将其中的犯罪行为和暴力内容用相对柔和的动画形式进行了艺术化表达，留给观众以想象的空间；二是运用CG技术将二次元幻想情节以三次元形式出现，使二次元虚拟世界与现实世界接轨，如电影《滚蛋吧！肿瘤君》（2015）出现了大量二次元转码的想象场景：大战僵尸、清宫戏的穿越、英雄救美等，二次元幻象赋予了绝症女主角熊顿在现实中追求爱情甚至迎

祥云国本是仙界之中的一颗明珠

网络剧《摩天大楼》（2020）中穿插的动画《祥云幻影录》

战病魔的勇气，推动剧情的发展，在传统悲情电影风格上增添了无限的欢乐佐料和现代化的华丽跳脱之感。

（二）当代跨界艺术中的动画媒介

动画因其开放性艺术语言与先锋精神而具备的跨界优势在艺术史上早已有实践证明，例如20世纪二三十年代，就有一些抽象画家运用色彩图解音乐效果，创造了大量以音乐节奏为结构的动画短片，强调画面与音乐在感官与内部精神上的沟通与超越，这些先锋实验动画因此成为对康定斯基抽象美学的艺术实践。如今随着数字技术的升级，动画更加自由地游走于各种跨界艺术中，已经是当代数字媒体艺术创作与展览中的典型媒介形式，动画的艺术表达也在与其他艺术形态交叉融合中获得了拓展。

动画依托自身的媒介特性，赋予当代艺术全新的展现方式，通常表现为：通过动画技术延展了传统绘画、雕塑等艺术作品原本静态的时间，或使传统艺术作品"由静变动"；以及以动画为创作形态，展开影像和装置等多元化艺术实践，与艺术展馆之间建立密切关系，创造一种空间观看的互动场域，重构了动画的叙事能力，呈现出跨媒介的视听奇观。

例如，缪晓春的艺术作品《虚拟最后的审判》（2005）用3D动画技术重新诠释了米开朗琪罗绘制于西斯廷教堂的穹顶壁画《最后的审判》，他将自己从不同角度拍摄原画的照片转化为数字模式，再用3Dmax建模生成基于自己人脸的三维虚拟形象，置换到原画的400多个人物中，动画从仰

视、俯视、侧视、前视和后视全方位透视了原画，然后通过各个视角连贯的拼接形成了最终的动画作品，原作中审判者和被审判者的身份被取消，创造了历史图像在当下社会语境下的全新意义。徐冰创作的水墨动画艺术作品《汉字的性格》（2012），立意来自赵孟頫的手卷《大乘妙法莲华经卷第三》和《鹊华秋色图》，以黑白水墨为画面主基调，朱色勾勒旧宣纸底色渲染，使汉字的形式感和艺术性以及书写系统与文化特性的关系在动画媒介里展现。虽然观影模式是屏幕内播放，但艺术家摒弃大众传媒的常规屏幕，在21米的宽幅屏幕上犹如书画长卷徐徐展开，屏幕的变化、场合的变化导致动画的形态也发生着变化。吴超的多屏动画影像《发生》（2013）吸收了实验戏剧、声音艺术、影像装置等当代艺术语言的特征，动画的现场放映需要四块屏幕，影像由缓慢重复的日常生活碎片开始，根据空间结构不定而加入自循环影像，观众则不处于观众席的位置，而是站在四屏中间，自由走动，在一种多时空并存的关系中感知的不是一个既定的故事，而是一种仿佛深入动画内部去感受动画的超现实体验。

二、动画艺术与非虚构艺术的耦合

自20世纪20年代以来，动画技术及其影像元素就被许多纪录片导演纳为创作手法[①]，"纪录片中的动画"常用以弥补纪录片中资料的不足、巧妙地作为场面转换、打破单一形式，同时又可以丰富同一帧画面中所获取的信息量，表达直观、增强识别、增加趣味感。在这里，动画艺术是为非虚构的纪录片服务的，所以要根据所要客观记录的人物、事件等事实素材进行最大还原，所需要的不是夸大的表现力，而是以虚构的形式为非虚构的内核服务，还原事实的本真性，提升传播的可视性。因此，随着三维动画技术以及虚拟现实技术的发展，"纪录片中的动画"越来越常见。尤其是在历史纪录片中，如《故宫》（2005）、《恐龙行星》（2011）等，动画的

① 维尔托夫的著名纪录片《电影眼睛》（1924）中就有一段40秒的黑白动画，以简单的线条、形状与动画效果讲述一个少先队员要将一个醉汉从酒中拉回现实世界的情景。

加入拓宽了非虚构文本中叙事的时空限制，此外还为纪录片带来了纪实与审美相结合的艺术性，丰富了纪录片的叙事过程与意义，如《昆曲六百年》（2007）每集片头的水墨动画，形成了独特的美学效果。

一般来说，非虚构的方法与纪录片如影随形，但有时也用于动画片。针对这类创作现象，国外有Animated Documentary、Documentary Animation、Non-fiction Animation、Animated Documentary Genre等不同称谓，国内学界也展开了诸多讨论①。基于"动画纪录片"的概念尚存争议，而此类影片的构成形式是动画，这里还是将其归入动画片，视作非虚构动画片，作为除"纪录片中的动画"之外的动画艺术与非虚构艺术耦合的新兴形态。

非虚构动画片包含两个特点：一是将非虚构作为创作原则，讲述真实事件，"不允许作者任意发挥自己的想象"②，并常常模仿纪录片的拍摄手法如访谈、作为真实录音的画外音等；二是使用虚构的动画媒介艺术创作整部作品，因此相比纪录片在观众脑中第一时间反应成"像不像""可不可能"等印象来说，动画获得的包容程度要高得多。

非虚构动画居于虚构与非虚构的边界，本身的矛盾性所生成的独特审美感受是创作者们主动选择这种形式来展现非虚构事件的重要原因。以受到广泛关注的《与巴什尔跳华尔兹》（2008）为例，这是一部具有纪录片精神内核的动画片。导演阿里·福尔曼（Ari Folman）根据自己在战争中的真实经历，以游历各国重访昔日战友的方式，将残存于自己虚幻梦境之中的多年前服役于以色列国防军、驻扎在贝鲁特参与第一次黎巴嫩战争的回忆重新拼贴，再现1982年以色列军队对巴勒斯坦难民营实施的大屠杀。影

① 以王迟为代表的一批学者赞成将该类电影命名为"动画纪录片"，作为纪录片的一种新类型，动画只是纪录片所采用的一种形式方法，并不与纪录片的概念相冲突（参见权英卓，王迟.动画纪录片的历史与现况［J］.世界电影，2011（1）：178—192；王迟.动画纪录片真的不存在吗？［J］.当代电影，2014（3）：78—82）。而以聂欣如为代表的一批学者则认为这一概念不能成立，"动画纪录片"强调动画能达到真实，但遗忘了任何一种艺术形式都能够达到某种情感的真实，该概念有消解艺术分类的倾向、有滥用错译国外概念的嫌疑（参见聂欣如."动画纪录片"有史吗？［J］.中国电视，2012（11）：49—54+7；聂欣如.动画纪录片必须面对的四个问题［J］.当代电影，2015（2）：132—137.）。

② 聂欣如."非虚构"的动画片与纪录片［J］.新闻大学，2015（1）：49—55.

非虚构动画
电影《与巴
什尔跳华尔
兹 》(2008)
画面

片采用了访谈式纪录片的叙事模式，采访全部采用实拍原声，镜头画面则由动画根据回忆重构，在具体拍摄手法上将三维与二维交织，唯一未经动画处理的镜头是片尾50秒左右的当年屠杀现场的新闻片。大部分画面呈现为贴近写实手法的动画风格，如利用数字动画转描（Rotoscope）技术将大部分实拍的具象现实空间转化为由色彩、线条等元素构成的动画空间，给人以一种仿佛实拍影像的真实感。此外，影片还设置了不少噩梦、幻想场景来传达受访者的心理状况，充分发挥了动画虚拟性和表现性的特点，以超现实主义的场景映射出普通士兵面对战争的心理模式：恐惧、逃避、遗忘、兴奋、麻木、疯狂等。例如片中反复出现几个年轻人赤身漂浮在金色的海洋上，然后缓缓起身，走向岸边拿起枪、穿上军装，整个画面用一片金色的逆光进行表现，仿佛白日梦的视角，这种视角恰恰是连接整部影片的关键因素，促使角色们和观众与创作者一起寻访目击者，探寻噩梦的真相，耳目一新地实现了动画艺术与非虚构艺术的耦合。

　　作为一种完全人工建构的造型艺术，动画的间离性与生俱来，因此非虚构动画往往可以克服用纪实影像手段表现非虚构事件时会遇到的一些困难。例如，动画具有软化残暴的功能，在表现战争时可以避免表现力不够和太过血淋淋，将画面控制在合适的度上。动画长片《我在伊朗长大》（2007）中两伊战争爆发后，年仅14岁的主人公玛嘉放学回来，家附近房

屋坍塌，她亲眼看到被埋在建筑物底下一只血淋淋的手臂，动画以写意的方式让观众在古灵精怪、充满活力的玛嘉脸上第一次看见恐慌，既表达了画面的血腥，同时又不强迫玛嘉以及观众再次目睹惨状。再如，动画可以解决纪录片因直接索引影像带来的侵犯隐私、干扰当事人生活等伦理问题。动画短片《瑞恩》（2004）表现的是加拿大动画天才瑞恩·拉金（Ryan Larkin），现实中的瑞恩因沾染毒品和酒精成瘾不能自拔，放弃了工作，流离失所，沦落到沿街乞讨的地步，导演根据在类似于收容所之类的地方与瑞恩的谈话资料做成三维动画，表现瑞恩在大街上乞讨的场面。

动画造型作为一种意指性的媒介并不擅长表现非虚构的事物，但在纪录片"鞭长莫及"的情况下，动画片亦不失为一种补充。随着媒介的深度融合和数字技术的发展，非虚构动画从最开始不得已的对实拍影像的替代，已逐步发展到因其独特的艺术风格和特有的表达优势而成为许多创作者主动选择的影像类型。当然，虽然创作者获得了更为自由生动的表达空间，但如何在主观表达和真实展现之间做好平衡，将纪录片对非虚构事物的立场转变为动画片的立场，是非虚构动画获得自身独立属性的关键。

第十讲
艺术鉴赏：影视接受与批评

第一节　谁在看？以及何为影视批评？

一、影视艺术的接受者：观众

1895年12月28日，法国巴黎卡普辛路14号大咖啡馆，卢米埃尔兄弟为宣传他们的"电影机"（Cinematographe），公映了《工厂大门》等数部短片，这一事件标志着电影的诞生。而在更早的一年前，爱迪生（Thomas Edison）就在纽约百老汇用他发明的"活动电影放映机"（Kinetoscope）公开展示了他所拍摄的电影，但这种机器有一个致命缺陷，每次只能一个人将眼睛贴在机器的小孔上朝箱子里观看，即每台机器只能供一个人单独观看。卢米埃尔兄弟则通过创造性地将画面投射到墙上，实现了电影在公共空间（后来发展为专业性影院）的集体观看，电影的接受者从个体性的"观者"（spectator）变成集体性的"观众"（audience）。而后，随着电影拷贝经由交通运输到达世界的不同角落，各地观众共享着电影带来的情感和认知体验乃至到电视时代、网络时代，远距离的影视传播变得更为便捷迅速，影视观众群体越来越庞大。如今，影视观众作为影视接受者的总体指代，已经被自觉应用于日常生活中。

爱迪生发明
的"活动电
影放映机"

　　影视观众通常是由分散、匿名的个体组成的庞大集合体。现代传播意义上的"观众"概念是在"大众"（mass）基础上建立的，他们人数众多，分布广泛，具有分散性和异质性，其成员间的关系可能熟悉，可能陌生，可能缺乏自我意识，也可能极具个人主见，又或者是多重情形的混合体。他们是影视媒介供应链端的产物，参与着影视艺术的意义生成。每一次观看活动的结束，才是电影电视真正意义上的完成。任何一种类型或者单部的影视作品都对应着自己在场和不在场的观众，观众对影视的观看、使用和接受，能够反映出丰富多样的讯息，呈现为票房、收视率、网络点击量、网站评分等具体的指数。这样的动态关系是电影电视存在的前提，在基于利益最大化的商业运作下，电影电视始终与观众的需求密切相关。观众成为了暗中规约影视产业走向和形态、形塑影视艺术创新和守成的"沉默的大多数"。影视发展史不仅仅是影视艺术观念自我推销的"实践史"，也是影视观念被观众接受状况丰富和发展的"观众史"，影视实践对影视观念的矫正和发展，正是经由了观众无记名投票的历史程序。

　　与此同时，影视观众又是由一个个小群体组成，每个小群体有相对的社会地理边界，受到年龄、性别、收入、阶层、地域、种族、智识、审美

趣味等因素影响。每个观众都带有群体性的身份特征、思维定向或先在结构，并可能随着时空延伸而出现变化，因此在观看与解读影视时往往具有群体性的接受特质。如伯明翰学派霍尔等人提出，受众是作为主动个体同时受到社会文化因素制约的"解码者"。影视作品是一套由众多文化符码构成的"再现"系统，不同群体的观众对其鉴赏并不相同，这些差异也揭示了他们在制度和话语中的不同位置。

而从观众的鉴赏过程而言，他们会对影视文本形成"期待视野"（horizon of expectations），即对作品的类型、主题、形式、风格、表演等方面有定向性期待。20世纪60年代以来，提出"期待视野"重要概念的"接受美学"①挑战了以往以文本为中心的文学理论，指出应重视读者或受众对作品的接受、反应、阅读过程和读者的审美经验，以及接受效果在文学的社会功能中的作用等方面。对于电影电视来说，作品的意义更加不是由文本自给自足，其中留下了许多空隙需要观众根据自己的经验用自己的方式进行填补。要了解一部影视剧，观众必须主动频繁地与其叙事进行互动，将影像的世界组成符合自己所理解的有逻辑性的世界，文本视野与观众的期待视野相融合，才能产生影视艺术的意义。正如波德维尔所指出的，如果电影叙事未依照传统惯例，观众就得被迫重估并改变其"期待视野"：要么适应创作者的表现方法，要么抗拒这种新方式②。

20世纪后期，观众的身份/认同与受众观影机制等问题，随着弗洛伊德、拉康的精神分析理论以及女性主义批评、意识形态批评等在电影研究中的兴起，成为关注重点。研究者们将"观者"纳入被建构的主体范畴，不但考察电影装置在特定时间、空间、感知和社会组织中对观众的影响和作用，而且关注特定电影文本系统中观众被诱惑、引导和反抗的过程。例如，在麦茨看来，影院中的观众处于能动性受到抑制、为视觉支配的状态中，观众和他所看到的映照在银幕上的世界之间建立起一种想象关系，与

① "接受美学"的重要观点参见姚斯的《文学史作为文学理论的挑战》《试论接受美学》；伊泽尔的《本文的号召结构》等。

② 路易斯·贾内梯.认识电影［M］.焦雄屏译.北京：世界图书出版公司，2007：292.

摄影机和影片角色实现认同，而电影又是窥淫和恋物的产物，窥视心理使观众对电影产生依赖，不断刺激观众产生重回影院的欲望，电影又通过"逼真"的影像弥补观众内心的缺失，成为某种恋物的道具①。穆尔维则利用精神分析理论揭示了主流电影中父权制的观看机制，男性观众从观看中获得快感，而电影中的女性身体作为一种奇观，在满足男性窥探或凝视的同时成为一种客体②。此后艾伦·卡普兰（Alan Kaplan）、玛丽·安·多恩（Mary Ann Doane）等学者则从"观众中的女性"出发提出质疑，穆尔维也做出回应反思，提出女性观众可以对电影中性别再现进行反对式解读，也可以用一种积极的方式作为观者存在，"在故事中被'愉悦'"③。

　　世纪之交以来，渐成声势的"情动转向"（the affective turn）思潮，以身体、具身感、触感、触感影像等观念为基础，又质疑了将电影割裂为语义学和认识论文本、将观者割裂为心理分析客体的经典电影思考和研究传统，电影经验被视为电影和观者在互相碰撞的空间身体相触交互的完整体感事件④。例如，德勒兹提出"无器官的身体"⑤（body without organs）来冲破社会的结构联系，解除社会符号化以及剔除主体化的状态，形成新型的无束缚的欲望主体，以身体自身的丰富意义来感知体验电影艺术，如此观众可以脱离某一自身感兴趣的具象角度，又将知觉的流动加以组织，形成一个自我的认知世界。"情动转向"思潮也为思考观者在当下数字时代涌现的3D电影、VR电影、新媒体艺术等新的影像表现形式中展现出的独特地位提供了新的研究路径。

　　以上仅是围绕影视艺术的受众问题铺展一个基本的理论脉络，以便更好理解"谁在看"与影视艺术之间复杂而多元的关系，并不意在涵盖所

① 克里斯蒂安·麦茨. 想象的能指［M］// 吴琼. 凝视的快感——电影文本的精神分析. 北京：中国人民大学出版社，2005：33—62.

② 劳拉·穆尔维. 视觉快感与叙事电影［M］// 吴琼. 凝视的快感——电影文本的精神分析. 北京：中国人民大学出版社，2005：1—17.

③ THORNHAM S. Feminist Film Theory: A Reader［M］. Edinburgh: Edinburgh University Press, 1999: 122—130, 131—145.

④ 孙绍谊. 二十一世纪西方电影思潮［M］. 上海：复旦大学出版社，2019：109.

⑤ 吉尔·德勒兹. 弗兰西斯·培根：感觉的逻辑［M］. 董强译. 桂林：广西师范大学出版社，2017：59.

有的受众研究范式。相比其他艺术，影视艺术在雅俗之间具有更大的包容性，观众不仅是影视作品的接受者，而且可以对影视作品做出解读、阐释、反馈与评论，即批评活动。

二、影视批评的分类与功能

影视批评是影视学研究的三大分支之一，其他两支是影视史与影视理论。影视批评介于影视史与影视理论之间，侧重于以某一部或某一组新近制作上映的影视作品、某个（些）正在发生的影视文化现象为对象，进行评价、分析、研究的活动。影视批评对创作者与接受者都会产生一定的影响，并参与艺术审美价值的实现，与具体影视作品完全脱离的批评行为不是真正的影视批评。

（一）影视批评的分类

由于批评主体、批评话语媒介与方式的不同，影视批评活动呈现为不同的类型面貌，可粗略地分为大众化影评与学术性影评两大类别。

大众化影评的批评主体主要包括：新闻记者编辑等媒体人、职业影评人、影视制片宣发等从业人员，以及互联网时代迅速崛起的以影剧迷为主的大众影评人。大众化影评依托大众传播媒介，如传统的报纸杂志、广播电视以及新兴的网络媒介。大众化影评的话语方式表现为篇幅简短、不拘形式、通俗易懂，往往是沟通普通观众与影视作品之间的中介桥梁。一方面，大众化影评如蒂博代（Albert Thibaudet）在《六说文学批评》中提出的"自发的批评"[①]（或称为"有教养者的批评"），能够传达普通观众对影视剧作品侧重于人生命运的某些真实情感体验；另一方面，大众化影评具有众声喧哗、泥沙俱下的特点，尤其是近年来网络文化和迷影文化的彼此推动与消解构成了大众化影评的不稳定状态。

学术性影评的批评主体则主要由专门从事影视研究、强调理论建构的

① 蒂博代. 六说文学批评［M］.赵坚译.北京：生活·读书·新知三联书店，1989：3.

专家学者构成，所依托的批评媒介常为专著、学术期刊、学术会议讲座、论文集及其专业网站、公众号等。批评话语倾向于学理研究性的评论写作，以专业术语、系统逻辑为语言标识，着重于对批评模式的借用与批评理论范式的形成，形式上遵循学科规范，强调逻辑性、客观性与结构性。学术性影评的作者与受众呈现出典型的学院派圈内循环关系，与普通大众存在一定距离。

在中国电影批评史上，学术性影评在20世纪30年代和80年代有过两个辉煌期。30年代，电影评论开始从浑然一体的影片品评中逐渐分离出对电影叙事、拍摄、表演、剪辑等带有较强专业性特质的分析，影评家们以新兴的现代纸媒为根据地迅速集结队伍，并拓展了《晨报·每日电影》和《民报》的"电影与戏剧""影谭"等副刊阵地。以夏衍、尘无、鲁思等为代表的左翼影评人与以刘呐鸥、黄嘉谟为代表的"软性"论者就电影的本性、形式技巧与内容意识，以及国产电影的出路等问题激烈讨论，涌现《答客问——关于电影批评的基准问题及其他》《硬性电影与软性电影》《电影之色素与毒素》等代表性文章，在批评主体扩大话语权、组织革命队伍、强化影评效力的意识驱动下，学术性影评在时代际遇中得到发展。80年代，西方现代文论的引入点燃了中国电影批评界将电影文本与现代理论相互融合的研究热潮，以钟惦棐、李陀、邵牧君为代表的批评主体专注于电影本性、美学特征以及电影与文学、戏剧的互文关系研究，提出"电影与戏剧离婚""丢掉戏剧的拐杖"等学术观点。并且，围绕《电影艺术》《电影新作》《电影评介》等专业刊物形成学说争鸣景观，相继出现《谈电影语言的现代化》《应当重视电影美学的研究》《谈谈电影评论》等经典批评文论，学术性影评由此获得占位契机，得以扩张专业独立性和学术自主性。

（二）影视批评的功能

1.提升观众的审美鉴赏能力

影视艺术以其独有的视听语言呈现情节叙事、内在思想与审美意蕴，而影视作品的观众覆盖社会各个阶层，因其文化层次、艺术修养以及生活阅历、人生态度的不同，对影视艺术的鉴赏也会呈现片面性与不确定性。

只有观众获得了真正完整的审美满足，才意味着影视作品意义生产的真正完成。因此，影视批评的重要职能之一是深入作品内部，通过内容和形式的分析诠释意义，帮助观众由点及面、由表及里地完整感受与理解作品，从而使观众不止满足于所谓的"剧情的曲折"或"视觉的奇观"，还要形成一种具有穿透力的关照，对影视艺术进行价值评估和艺术品质的衡量，提升观众对视听媒介艺术的审美鉴赏能力。

2. 引导影视艺术的再生产

创作与批评相辅相成。正如电影理论家巴拉兹指出："艺术的命运与群众的鉴赏是辩证地互为作用的，这是艺术与文化历史上的一条定则。艺术提高了群众的趣味，而提高了的群众趣味则又反过来要求并促进艺术的进一步发展。这一规律对电影艺术来说，要比其他艺术更正确百倍。"[①]影视批评为其所处时代的影视艺术提供真实可靠的判断，包含着对影视艺术特征和规律的认识与创新、对影视创作人才的发掘与扶助、对影视生产乱象的抨击等，进而将这些判断转化为积极的有建设性的再生力量，为创作的不断再生产提供可资借鉴的艺术观念和理论支撑。例如20世纪30年代中国"左"翼影像高峰与电影批评相融共生，50年代特吕弗、戈达尔、夏布罗尔等人首先是以年青评论家身份在《电影手册》上发表大量对当时法国电影的批评文章，而后投入电影拍摄，拉开了法国新浪潮的帷幕。

3. 推动影视史与影视理论建设的丰富

影视批评不仅是影视作品与观众接受之间的桥梁，也构建了影视创作与影视史、影视理论发生联系的纽带。在电影诞生初期，法国人开始电影高雅化的尝试，经过三年努力却一败涂地，但这一失败却使卡努杜意识到"电影不是戏剧"[②]，正是电影批评及时对经验的总结和指导，才使得电影获得有别于其他艺术门类的独立性。而巴赞的现实主义美学理论大厦奠基于其对意大利新现实主义电影等具体影片的大量批评实践。与此同时，通过

① 贝拉·巴拉兹. 电影美学［M］. 何力译. 北京：中国电影出版社，1982：5.
② 里乔托·卡努杜. 电影不是戏剧［M］// 杨远婴. 电影理论读本. 北京：世界图书出版公司，2012：18—23.

影视批评，将具体的影片置放于一个宏观的历史背景下，运用客观的历史尺度确立其在电影史中的地位是创新还是沿袭，如巴赞高度评价《公民凯恩》在摄影和调度上的创举进而提出他的景深镜头理论。因此，影视批评对于影视自身的成熟和健康发展、对于影视史与影视理论建设的丰富都具有重要的价值。

4.构建特定的影视文化

影视艺术是传播民族文化和社会文化的重要载体，影视批评则成为连接影视作品与民族文化和社会文化的中介，是影视文化不可或缺的组成部分，体现着评论者对文化立场、价值理念的确认与构建，对社会现实的关照，以及对真善美的憧憬和对伪恶丑的鞭笞；此外，影视批评还可以探寻影视现象中特定的民族文化心理、地域文化特征、神话仪式，剖析影视作品中的文化冲突和文化变迁等。影视文化的传承、扬弃和积淀，很大程度上是借助影视批评的力量得以实现的。尤其在当下中国，媚俗文化持续膨胀，日益扭曲大众的审美品位，商业意识排挤美学精神的影视语境下，积极发挥影视批评固有的批判力量以及支撑批判性的忧患意识与使命感，对构建健康进步的影视文化更有着特别的现实意义。

第二节　学术性影视批评主要方法概说

一、影像美学分析方法

影像美学分析将影视作品视为通过独特形式组成的艺术系统。正如波德维尔在《电影艺术：形式与风格》中提出："电影形式是一种系统——亦即将一组相互关联、彼此依赖的元素组合在一起，因此，在系统之内一定有一些原则，帮它们建立彼此的关系。"[①]影像分析方法按照影视文本的最

① 大卫·波德维尔，克里斯汀·汤普森.电影艺术：形式与风格［M］.曾伟祯译.北京：世界图书出版公司，2008：77.

小单位（镜头）、中间单位（段落）和最大单位（整体风格）的划分，从局部到整体，从自身意义到组接意义，对影视文本的镜头声音、运动调度、剪辑、摄影造型、美术造型、表演造型、叙事结构、影像风格之间的关系进行全方位的美学批评。

影像美学批评准则包括：第一，整体性，考察影像文本在艺术形式与风格上的首尾一贯，同时也指效果的强度，如果一个作品整体上生动、扣人心弦并引人入胜，那就具有美学价值；第二，复杂性，一部复杂的影视作品可以在许多层面上吸引观众的注意力，并在众多独立的形式系统中建立多重的关系，同时创造感觉和意义的诱导模式；第三，原创性，当然并不代表和其他作品不一样就是好作品，但如果创作者选择了一个旧题材却运用另一种表现手法使其再富新意，那么从美学观点来看就是一部好作品。

例如，巴赞通过对《公民凯恩》中天花板的文本分析，揭示出奥逊·威尔斯影像的独特创造性："他的这种方法很可能是基于某种明确的美学意图：把某种特定的戏剧幻象强加于人。这种幻象可以称作地狱的幻象，因为它那凝视的目光似乎发自地底，而天花板则笼罩一切，使人无法逃出布景的范围，这就充分表达出在劫难逃的结局。我们通过摄影机得以一方面体验到凯恩的权力，一方面也觉察到他的败局。"[①]影像美学分析方法带领观众回到作品本身的形式系统，从中寻找影视艺术最为本质的视听语言的核心要义和丰富内涵。因此，这一方法是其他影视批评方法的基础，是影视批评者必备的基本素养。

20世纪70年代后，当其他学科的批评理论思潮被引入影视批评领域并占据显赫地位后，侧重创作主体和电影语言的影像美学分析方法常被视为传统的批评方法而遭到摒弃。然而，先验性的理论大于文本的过度阐释导致影视理论与实践之间原本的张力关系越来越松懈，如波德维尔认为宏大理论已进入了"衰微时期"[②]，并提出了一种"中间层面"理论的研究，主

① 安德烈·巴赞.奥逊·威尔斯论评［M］.陈梅译.北京：中国电影出版社，1986：70.
② 大卫·鲍德韦尔，诺埃尔·卡罗尔.后理论：重建电影研究［M］.麦永雄等译.北京：中国社会科学出版社，2000：2.

张重新回到电影之中，"致力于更具本色的电影基础问题的研究"①。在电影批评领域，他反对以理论演绎为出发点的阐释机制，因为这忽视了电影这一研究对象自身的媒介特性以及观众特定的观影经验，提出"历史诗学"的解读方式：一方面以观众实际的认知经验为出发点，重新回到电影的形式与风格分析；另一方面则需要不断地重返电影文本具体的历史语境，分析其对电影面貌的形塑作用和影响。尽管波德维尔的观点也仍然存在许多争议，但他将影像文本实践引回电影批评的讨论视野，让我们重新对电影的影像美学本体进行反思，而这对于当前数字媒体时代电影本体论危机加深下重审影像解读的可能性，仍然有着深刻的现实意义。

二、宏大理论批评模式与文化研究转向

不同于在一个封闭自足的体系内探讨电影的本质、电影作为艺术、电影与现实的关系等本体论问题的经典电影理论，20世纪70年代以来占据电影学界统治地位的"宏大理论"（grand theory），借助其他学科的研究成果，把电影纳入更为广泛开阔的社会文化背景中进行观照，更多地探究电影与观众、社会、文化之间的关系，这无疑拓展了电影研究的路径，也为影视批评提供了新的视野、角度甚至武器。

宏大理论批评浪潮始于法国，《电影手册》的编辑群在巴赞去世后开始推动西方马克思主义的编辑政策，英国的电影杂志《银幕》也于60年代采取相同方针，70年代后法国文化批评学者的作品被大量翻译成英文，继而新的批评方式在英美学术圈流行起来。根据精神分析学、女性主义批评、西方马克思主义意识形态批评等"主体定位"理论撰写电影批评，成为《广角镜》《电影季刊》《电影研究评论季刊》等电影期刊的主要话语。

与麦茨的结构主义符号学在电影批评领域的昙花一现相比，"主体定位"理论持续影响时间最长、与现实的创作实践互动最多。所谓的主

① 大卫·鲍德韦尔. 当代电影研究和宏大理论的嬗变［M］// 大卫·鲍德韦尔，诺埃尔·卡罗尔. 后理论：重建电影研究. 麦永雄等译. 北京：中国社会科学出版社，2000：5.

体概念，既非个体的人，无法脱离社会而存在；亦非有关个人身份或自我的直接观念，而是后天获得的，通过表达系统建构、通过与客体以及其他主体的关系而界定的一种认知类型。电影的主体包含了阿尔都塞的受意识形态询唤的主体、女性主义路径的性别化主体以及精神分析—电影符号学的主体概念。电影影像不再是写实主义望向现实的窗口，而是拉康（Jacques Lacan）意义上的"镜子"，一套与被意义建构的主体相关的、人为操控的"装置/机器"。电影通过技术、叙事结构、特殊类型的表述，建构了主体，如意识形态和社会形式对主体位置的界定那样，为观众欲望的满足提供了想象性的解决方案，从而能够隐蔽地传达无意识的社会文化观念和意识形态。

例如1970年《电影手册》编辑部集体撰写的长文《约翰·福特的〈少年林肯〉》运用意识形态批评分析电影《少年林肯》（1939），并未将文本封闭起来，而是强调了《少年林肯》大获成功与其所处的社会经济政治状况（1938—1939年的好莱坞、1938—1939年的美国）之间的动态关联；不仅关心文本自身的表述，而且关注讲述的方式（"把自身放在每一场的关键性意指作用的基础之上，以便确立这个剧本的作用方式"），以及其中意识形态运作的深度模式——那些作为文本叙述的前提而存在、却并未出现在文本中的元素。"《少年林肯》的主题是什么？表面上和文本上看这是关于林肯青年间的故事（根据古典文化的模式——'学徒和游历'）。它通过简单地按时间顺序把事件展开（通过古典电影所特有的直接化和现实化效果），使得那些事件在我们眼前就像是第一次发生；但是事实上，它是根据神话和不朽的原则把林肯这个历史人物重新制造过了。"①

再如，女性形象一直是影视和有关视觉媒体的中心特征，而女性主义批评把性别问题引进了以前无视性别的"机器理论"和精神分析等批评方法，从女性主义的角度分析在影视文本中性别的建构。通常使用的关键概念有：性别化的主体、窥淫癖、恋物癖、女性的、男性的、性别，以及程

①《电影手册》编辑部. 约翰福特的《少年林肯》[M] // 杨远婴. 电影理论读本. 北京：世界图书出版公司，2012：571—603.

式化的性角色、父权制、发音，以及法规等。性别意识形态批评家会提出以下问题：观众被摄影机角度、编辑、情节等暗示来认同的是什么样的视点、感情和经验？女性是被表现为窥淫癖快感的对象（从男性的视点被作为一个性对象加以展示）吗？男人被表现为窥淫癖快感的对象吗？这种视点是通过什么形式和技术的策略传达的？对男人或女人、或两者，什么属性和态度是适当的？角色、价值和情节是否保持或重建了关于性别的主流文化观念吗？如果存在的话，文本鼓励何种对立的读解。[①]

八九十年代以后文化主义思潮兴起，将电影等媒体置于更宽泛的社会文化和历史背景（语境）中考察，法兰克福学派、后现代主义、文化研究构成了主要的三种流派。其中影响最大的文化研究流派认为文化是不同的群体之间互相竞争的场所，产生不同的民族、种族遗传、阶级、性别/性偏好等，这些不同主要集中在意义的生产上。文化批评模式更关注文本用途而不是文本本身，促使大量电影批评从"主体定位"理论主导的文本分析转向通过所有与电影有关的机构、实践、文本和媒介组成的文化网络，来分析观影过程中普通观众的"协商"与"争论"。

宏大理论和文化研究理论涌入中国后，对当时处于理论匮乏状态的青年学者来说是一次理论拓荒，与八九十年代中国电影创作高峰的到来相随，在西方理论与本土文化双重动因的推动下，中国电影批评完成了从艺术批评到文化批评的范式转型。学者们开始自觉运用理论模式进行本土化的批评实践，逐渐表现为以"意识形态"理论为主体，结合精神分析、女性主义、后殖民主义等分析方法的社会文化批评。

例如，张艺谋导演的《红高粱》（1987）、《菊豆》（1990）、《大红灯笼高高挂》（1991）等在各大国际电影节频频获奖，国内有一种批评声音认为，这些电影投西方观众所好，尤其是适应了西方理论界颇为风行的"东方主义"的虚幻建构，从而为一向以"欧洲中心主义"或"西方中心主义"为基点的西方理论界制造出有着或然性的"他者"形象[②]。也有学者从

① 陈犀禾.论影视批评的方法和类型［J］.当代电影，2002（4）：47—55.
② 王干.大红灯笼为谁挂？［N］.文汇报，1992—10—14：6.

文本创作与接受的社会文化语境出发，分析西方现代理论思潮对中国当代先锋电影创作产生的深刻影响，"中国当代先锋电影同时扮演了两个'他者'的角色：中国大多数观众（东方）眼里的'他者'和西方观众及评委（真正的他者）眼里的'东方'。这就是中国当代电影的不可避免的'后殖民性'之所在。同时这也是其他第三世界国家的电影要摆脱殖民化从而真正走向世界并且自成一体所必须经过的一个阶段。"①今天回看，20世纪90年代后殖民主义电影批评施以有意无意的"理论误读"，产生了一系列问题（对政治批判的缺陷、西方中心主义的理论陷阱、自我的身份"误认"、本质主义民族文化观、对电影本体的忽视等）②，反映出当时学者们对表征着国族属性的中国电影之空间位置的探寻，以及对民族性与全球化之间关系的焦虑，这也说明了批评话语往往为社会经济文化语境所形塑，同时其话语模式又会影响这一时期文化思想的整体特征。

　　在电视批评领域，文化研究也是一个广泛使用的范式。相对于电影而言，电视剧面向的观众更广泛，艺术语言更通俗，在现代大众生活空间的存在更具日常性，成为形成文化性格和文化认同的核心媒体。电视剧叙事往往蕴含高度共识的日常生活逻辑，而这逻辑背后又潜藏着强有力的意识形态，例如，约翰·菲斯克（John Fiske）从美国电视剧的角色设定、人物对话造型动作、情节结构等方面剖析其中隐含的意识形态立场，指出"美国电视现实主义的主要部分，并不是具有对'主流'现实带批判内涵的'社会现实主义'。电视更多地表现了中产阶级，因为这个阶级为电视提供了典型的内容与观看的立场"③。凌燕以中央电视台为主要参照对象，分析了"新闻评论节目""谈话节目""法制节目""女性节目""音乐节目""体育节目""电视剧""电视电影"等20世纪90年代以来的中国电视文化现象，提出中国电视的标志特征是"政府控制与市场动力之间的紧张

　　① 王宁.后殖民语境与中国当代电影［J］.当代电影，1995（5）：32—39.
　　② 石小溪，陈旭光.认同焦虑下的理论重构与文化选择——重读20世纪90年代的后殖民主义电影批评［J］.东岳论丛，2021（10）：102—109+191—192.
　　③ 约翰·菲斯克.电视文化［M］.祈阿红，张鲲译.北京：商务印书馆，2005：35.

与张力"①。

三、"理论之后"批评的多重转向

21世纪以来，在宏大理论和文化研究衰微的背景下，以及随着胶片时代终结与后电影（post-cinema）状态和网络平台的兴起，学者们再度构想电影研究重建的未来和寻求"理论之后"（after theory）新的影视批评范式，大致出现了以下几种转向：

（一）技术美学转向

基于数字技术已成为影视创作领域的普遍现实，数字影像的本体论为影视美学批评带来了扩展性的内涵。如对于李安导演的《比利·林恩的中场战事》和《双子杀手》，批评多是围绕其运用3D、120帧的技术实验带来新的影像以及观影体验，争论技术美学是使影像无限趋近真实还是剥夺了电影的艺术灵魂。此外，数字长镜头、CG特效、VR纪录片、二次元虚拟形象等影视创作现象都成为当前影视批评技术转向的热点话题。

（二）媒介融合转向

任何艺术都是特定传播媒介的产物，不同的媒介会创造不同的艺术，而同一类艺术也有可能出现在不同的媒介上或不同类艺术出现在同一媒介上。通信技术的发展和网络流媒体平台的出现，使得原本已发展成熟的影视艺术样式发生了媒介迁移，媒介间的界域边界趋于模糊，影视批评也出现了媒介融合转向，即以跨媒介视角重新审视影视媒介的不稳定、不纯粹状态以及与其他媒介间的关联互动。许多新问题获得了批评领域的关注：影视与其他艺术的媒介混杂，如艾格尼斯·派舍（Ágnes Pethö）认为希区柯克电影《蝴蝶梦》《迷魂记》中出现的古典绘画是一种现代主义的跨媒

① 凌燕. 可见与不可见：90年代以来中国电视文化研究［M］. 北京：中国传媒大学出版社，2006：35.

介反身性技术，挑战了古典好莱坞电影的叙事透明性[①]；数字网络媒介带来的影视艺术新变，如算法和数据库逻辑对影视形式与风格的渗透，影视叙事对网络游戏交互性的借鉴等；影像的多屏互动，如屏幕电影《网络迷踪》、将竖屏影像再媒介化的《杀马特我爱你》等，以及网络IP影视剧的类型拓展与衍生叙事等。

（三）影像哲学转向

借助神经影像等媒介技术以及幻象电影、心智电影等的发掘，意识与电影的高度叠合性被提出，意识内部的元电影与意识外部的现实影像获得贯通，影像与人类本质或何为人类问题深度缠绕，关注哲学与影像之间总体性关系的思想在泛人文学科中普遍涌现，影响深远的如德勒兹的电影哲学两卷本《运动—影像》与《时间—影像》，此外还有雅克·朗西埃（Jacques Rancière）、让-吕克·南希（Jean-Luc Nancy）、贝尔纳·斯蒂格勒（Bernard Stiegler）、阿兰·巴迪欧（Alain Badiou）、吉奥乔·阿甘本（Giorgio Agamben）等当代哲学家都开启或重返电影领域的评论写作。影视批评的影像哲学转向建立了重新理解电影感性和电影语言的可能性，如德勒兹提出小津安二郎的电影以纯视听影像替代以因果逻辑结构叙事的"动作—影像"，在日常时刻的平凡影像中弥散着沉寂时间，例如《晚春》（1949）结尾的花瓶镜头，观众得以从中看到时间自身的绵延和思维的复杂过程[②]。与此同时，影像哲学也为高科技带来的影视生态新论题提供了阐释视野，如帕特里夏·品斯特（Patricia Pisters）沿着德勒兹关于"大脑屏幕"的讨论进一步提出的"神经—影像"，成为学者分析无银幕属性与具身性的VR影像的理想媒介[③]。

面对一个影视作品，从不同视角、以不同的批评方法进行解读，有可

① PETHÖ Á. Cinema and Intermediality: The Passion for the In-Between ［M］. Newcastle upon Tyne: Cambridge Scholars Publishing, 2011: 213—214.

② 吉尔·德勒兹. 时间—影像［M］. 谢强，蔡若明，马月译. 长沙：湖南美术出版社，2004：20—27.

③ 钟芝红. 神经—影像：作为虚拟影像分析的媒介［J］. 电影艺术，2022（3）：106—115.

能得出不同的结论。尤其是学术性影视批评，聚合了创作者和研究者的主体选择，不仅仅是解读影视作品的辅助形式，其本身接合了影视理论和影视发展史的交叉地带，同样具有系统的批评理论和方法。影视史上诸多经典的批评文本，检视着影视发展潮流的点滴变化，也映射出具体历史时期的社会政治文化思想变迁。

第三节　新媒体影视批评的新特点、存在问题与再建设

一、新媒体影视批评的新特点

随着媒介形态的演变，影视批评发生着深刻的变革。从批评主体、批评平台到批评话语，数字媒介在消融壁垒、弥合鸿沟的同时，极大地激发了影视批评的潜力与活力，催生出一个空前繁荣的全民影评时代。在这其中，学术性批评虽仍以传统的纸媒平台（表现为在专业报刊发表学术论文和出版专著的形式）为主，但近年来学术报刊也致力于搭建自媒体平台（如微信公众号等）进行发布，努力解决时效性问题，及时发挥学术性批评的权威性和引导力。与之相比，更剧烈的变化发生在大众传播媒体上的影视批评。网络影视批评，亦可称为新媒体影视批评，以其贴合融媒体时代的新特征在当下呈现出异彩纷呈的局面，成为影视批评不可或缺的重要组成部分。

（一）批评平台多媒体化，批评主体准入门槛更低

影视批评离不开媒介，媒介的规定性很大程度上影响着批评的呈现。例如，纸媒的图文排版形式对影视批评的文字表达就有着一定的规范性的要求，以广播电视为媒介的影视批评类节目（如2004—2013年间CCTV-10播出的《第十放映室》），体现出直观、形象、通俗的大众文化属性，但叙事中规中矩，以扮演传播影视文化教育的正面角色。而新媒体对影视批评的影响比其他任何媒体都更强，影视批评的平台更迭与新媒体从"互联网

PC时代"到"移动互联网时代"的发展轨迹相合，大致经历了早期的论坛影评、博客影评、专业网站影评，到当下的微媒体影评、自媒体影评、短视频影评、广播影评和数字影评等多媒体化发展历程。

批评平台的多媒体性与开放性提供了传统媒体之外的批评场域，不再受制于报纸杂志等精英化、主流化媒介载体，传统队伍之外被忽视的批评力量由此浮出水面。批评主体的准入门槛大大降低，而且呈越聚越大的趋势。人人都可以成为影评人，不仅是影视批评的创作者、接受者，也可以是影视批评的传播者。从某种意义而言，新媒体影视评论"瓦解了影评语言对政治与资本双重权力的依附，受众可以基于自己内心最真实的想法来选择自己对影视的态度"[①]，在新媒体赋权的基础上实现了大众话语的崛起。当然，原本栖身在传统纸媒的媒体从业人员、资深迷影人，很多也选择转战新媒体平台，他们凭借对数字媒介技术的熟练运用和对新媒体时代大众文化心理的深谙，将其文化趣味普泛化、流行化，进而扩散、影响大众，占据了影评文化生产和传播的有利地位，形成一定可辨识的风貌，如国内"Sir电影""三号厅检票员工""虹膜""电影山海经""桃桃淘电影""文慧园路三号"等影评类公众号的写作主体，许多阅读量"10万+"的爆款影评大多出自其手，建造和培育着当下中国丰盈的新媒体影视文化。

（二）借助新媒介技术，批评话语表意形态更加丰富多样

基于媒介技术的发展，新媒体影视批评从过去在纸媒上以文字为单一表意系统（除了极少量的配图外）进行内容输出的方式，转变为多媒体融合、多符号表征共同进行内容输出的方式。除了经久不衰的文字形态之外，新兴的表意形态主要包括：

1. 声音形态

将文字批评系统转化为声音介质进行影评内容传输的影视评论形态。国内如喜马拉雅FM、蜻蜓FM、微信公众号音频、微博音频等音频分享

① 李道新. 网络影评的话语暴力及其权力运作的生产机制［J］. 浙江传媒学院学报，2010（4）：72—75.

平台上的音频类电影评论，这类声音形态的影评往往掺杂影视原声音乐或配乐及影视声音情节等，并以独特个性化的声音风格，或诙谐幽默、或温婉诗意、或自然清新、或老辣犀利等，形成"声音"对影评文化的形塑与重构。

2. 视频形态

主要表现为抖音、快手、微信、微博、视频号、B站UP主等上传的视听并行的影视批评短视频。国内最早可以追溯到后现代主义思潮下恶搞文化的兴起，主要是对一些影视作品的二次修改剪辑，配上恶搞旁白引人发笑，如《一个馒头引发的血案》（2005）对陈凯歌导演的《无极》的二次加工。2010年后，门户网站受到影评短视频原创者的喜爱，这一时期以吐槽式解读为主，如走红网络的"天津妞犀利吐槽"。进入移动互联网时代后，"X分钟带你看完电影"之类的影评解说类短视频流行，语速快、画面切换快、观点明确、语调轻松活泼甚至带上独特的口音，试图通过"缩时"方式为大众提供一种新的"速食"观影模式，以移动传播优势抓住受众注意力，契合了碎片化的视听消费需求。然而，因为这类视频的内容常会涉及影视剧集的原创画面内容与情节，影视解说类短视频也引发了一系列亟须引起重视的版权保护问题。

3. 数字形态

即对影视剧的数字评分，"把人们对于影视作品的意见、态度、情感等复杂的因素全都量化成一个数字"①。例如，1990年美国建立了世界上最早的网络影评网站——"互联网电影资料库"（IMDB）。这个网站上不仅有一般的电影信息和动态，还专门开设留言板系统，所有的注册用户都可以在上面发表网络评论，并且从1到10自由打分，再经过平台拟定的算法，成为影视剧的最终得分。如今国内的豆瓣评分、猫眼评分、时光网评分以及各大微信公众号评分等，也都成为大众观看和影评书写的重要参考指标。

① 杨欣茹."数字化"的影评：影视评分的数字定量形式及其评论定性思维［J］．北京电影学院学报，2020（12）：50—59.

　　此外，当下越来越多的新媒体影视批评话语显示出多种数字化信息编码形式的趋势，其中尤以微信公众号影评的文本编码形式最具代表性。作为自媒体社交平台，微信最显著的特征之一在于前所未有的媒介融合优势。借助于此，微信公众号影评自由融合文字、图表、声音、动图、视频，以及表情包、网络热词等多种形态，实现媒介技术融合基础上的媒介叙事融合，而其媒介特性也影响着微信影评的言语表达、思考方式乃至文化底色，在一定程度上突破了话语系统的枷锁，进而表达出传统影视批评"无法言说的内容"。而且，微信还实现了不同媒介间的共生与合作，纸媒（如《当代电影》《电影艺术》《大众电影》等）、电视媒体（如《电影频道》《中国电影报道》《今日影评》等）、网络媒体（如时光网、豆瓣、猫眼等）为扩大影响力，也都先后开通公众号，与新兴的其他影评自媒体一起，构成了微信公众号影评的庞大群体。

表10-1　2022年6月影评类微信公众号位列"中国微信500强"月榜数据

公　众　号	发布文章数	总阅读数	头条阅读数	最高阅读数	总点赞数	总在看数	月榜排名
Sir电影	71	561万＋	281万＋	10万＋	59 975	32 825	86
独立鱼电影	54	482万＋	290万＋	10万＋	39 144	17 618	113
乌鸦电影	89	399万＋	283万＋	10万＋	39 817	22 395	197
十点电影	91	378万＋	234万＋	10万＋	12 353	5 178	248
影探	39	309万＋	297万＋	10万＋	26 284	10 605	249
豆瓣电影	86	321万＋	245万＋	10万＋	5 595	2 554	354
小片片说大片	34	253万＋	243万＋	10万＋	14 424	7 384	372
三号厅检票员工	23	200万＋	198万＋	10万＋	94 407	51 006	406
电影频道	121	301万＋	146万＋	99 548	10 400	6 441	428
电影工厂	91	267万＋	206万＋	10万＋	12 850	5 560	454
吐槽电影院	32	228万＋	213万＋	10万＋	6 472	3 163	474

（三）批评的时效性与交互性更强，并带有明显的社交媒介性

传统纸媒、广播电视受出版周期或播出时段的限制，在时效性、交互性方面远不及网络，与之相应，网络平台上的影视批评始终跟随市场节奏、紧贴市场脉搏、反映观众真实心声，传播与反馈几乎没有时间差，具有空前的时效性和交互性，并且呈现为一种复杂的社交媒介现象。

当代轻型化、散点化的影视批评频道、评分软件、影评自媒体以及大众评论网站不断崛起，传播与分享多维且迅捷。交互式传播替代传统的由影评人向受众的单向传播，人们可以通过加入讨论组、发帖、回帖、跟帖、留言、弹幕、朋友圈等多种形式，即时发表观点、参与讨论并分享传播，汇聚大众的"意见市场"，实现批评的自由与民主，观众也在这样的参与感中获得了主体性的存在价值。而且，制片方也可以借此第一时间知晓市场舆论动态，及时调整影视剧的营销策略。

网络场域中人与人之间的关联主要依赖一定的社会话题维系，新媒体影视批评也同样是议题化的，批评文本通常展现为超越时空限制、多元共生的动态的超文本结构，是由评论文章、留言评论以及超链接共同构成的公共话语空间。评论者、留言者与阅读者是这个影视批评文本的共同生产者，以此维系着网络中的社会关联。因此，从根本上说，这种网络批评不仅仅是一种审美鉴赏活动，还呈现为一种娱乐式的互动参与和社交媒介现象，构造了一个不同以往的众声喧哗的批评图景。

二、新媒体影视批评的问题与再建设

互联网的勃兴及其对影视艺术的全面介入，促使影视批评朝着更自由化和大众化的方向发展，在引发和助推批评转型的同时，又由于消费社会症候、媒介资本控制、网络话语暴力、把关人缺失等多方面因素，使得新媒体影视批评也出现了诸多值得正视的问题。基于此，网络时代的影评人需要重审语境，重新思考批评对于创作者和观众的重要意义，回归审美理性与平等对话基础上的批评立场，彰显批评的主体性和公信力，使之真正

成为影视创作和产业健康发展的有机组成部分。

（一）批评话语的浅表化、情绪化，与审美理性的回归

新媒体影视批评主体日益大众化，在网络这个众声喧哗的公共空间里，话语权的获得与放纵、失去与遮蔽，使得批评话语出现浅表化、情绪化的宣泄多而理性的、深度的分析少的失衡状态。许多影视批评停留在公式化的剧情解说上，感性抒发多，理性思维弱。并且，在涉及种族、性别、地域、民族、国家等问题时，往往会出现偏激片面的情绪化言论，而网络的便捷互动又压缩了人们冷静思考的时间和机会，影视批评的学理性和日常交往的礼貌规则被泛滥的情绪排斥。

以当下国内盛行的弹幕影评为例，它的即时性与互动性使观看与评论无缝衔接，并营造出一种集体观影感，但细究其话语，大量是与影视剧创作无直接关联的嘈杂讨论，即便是针对性的批评也往往散乱，缺少逻辑链条，或许有金句，但不能成篇章，极少能凝结成深度思考。而且，观看弹幕和使用弹幕的人们，很容易陷入情绪裹挟之中，从狭隘单一的认知角度进行批评，失去细致分辨的能力，有时罔顾事实，以讹传讹。

影视批评的多元化与差异性是媒介生态环境变化的必然，新媒体批评自有不同于传统批评的优势，但也不能成为话语的垃圾场。影评是批评主体的审美价值判断的集中体现，如钟惦棐先生在20世纪80年代撰文指出"影评是一种审美活动"，"一定要有新意"，"尽可能有点艺术才好"，"不管多高明的见解，也还得用艺术的语言来表达"①。新媒体时代的影视批评者不能简单地网民化，既要注重审美经验的积累，培养良好的艺术感觉能力，又要不断提高自己的理论素养，尽可能依靠学理的知识理念、方法论和非低俗化、创意型的话语方式来提供对影视的艺术形态、影像与社会内在关联的理性思考，重构影视批评与影视创作的对话关系，以对话、协商和交往为核心，回归审美理性，使影视批评能够真正起到引导受众和引导创作的积极作用。

① 钟惦棐. 起搏书［M］. 北京：中国电影出版社，1986：283.

（二）批评受资本侵蚀、向娱乐化降解，与批评生态的重建

随着影视生产规模的扩大和市场营销竞争的加剧，互联网上关于影视节目的评分、打星、短评等成为观众消费的重要参考因素。由此，几乎所有的影视公司都将新媒体平台作为营销和宣发重镇，大量非正常影评现象随之在网络空间涌现，如标题党、恶意影评、水军现象等，破坏了新媒体影视批评的舆论生态。

令人惋惜的是，一些职业影评人的独立意识也在被资本侵蚀和操纵，受影视营销公司雇佣，撰写所谓"红包影评""商业软文"对影视剧进行吹捧，丧失了影评人应有的评论立场和文化立场。除了显性的操控，资本对影评生态的侵蚀还以一种隐性方式起作用，即影评对媒介资本的依附性越来越大。影评人的身份从传统的内容提供者变为新媒体时代复合的媒介经营者，在当下认知超载的网络信息海洋中，对阅读量、关注度、点击率的追求无形中成为影评人的精神桎梏。为脱颖而出应从于媒介偏向，蹭热点、炒话题以取媚用户，改变文风，或标新立异、哗众取宠，或故作姿态、卖弄情怀。表达的惯性易带来思维的惯性，影视批评日渐向着娱乐化降解，而违背了批评的独立性准则，弱化甚至解构了批评功能。

互联网的迅速发展使得网络影评产生了影响票房、收视率的巨大能量，正因如此，影评如果丧失独立性和批评性而一味趋向娱乐媒介，它对影视业长足发展的伤害也是巨大的。对于网络时代影视批评生态建设来说，重建批评的主体性必不可少。影评人自身人格的独立、崇高和完善，是重建影评公信力的重要保障。影评人要警惕资本的操纵和媒介的规训，回归批评本位，坚持问题导向、独立性与思辨性，对影视行业出现的新现象、新问题进行鞭辟入里的分析，揭示对象的内蕴及影响。影视批评并非要扭转影视的商业化大潮，而且商业化本身并非坏事，但影视批评应该树立商业成绩之外的标杆，将大众从物化的思维模式中解放，让观众及电影从业人员都意识到卖座的电影不一定就是好电影。网络影评的真正意义在于营造一个公共空间，使得影评人、创作者、观众结合在一起，打造一个开放又具有生产性的平台。与此同时，正如影视作品需要平衡艺术和市场

的关系，新媒体时代的影视批评也当如此，影评人要在话语表达与新媒介所建构的"注意力经济"之间寻找一种平衡，要在对媒介抱有反思意识的基础上使用媒介，新颖活泼的话语形式应与专业见解、具有反思性的话语内容并行，互相滋养，促使影视批评生态朝着真正多元宽容而又富含建设性的方向发展。

参考文献 | references

一、著作

［1］安德烈·巴赞. 电影是什么？［M］. 崔君衍译. 北京：文化艺术出版
　　社，2008.

［2］贝拉·巴拉兹. 电影美学［M］. 何力译. 北京：中国电影出版社，
　　1982.

［3］比尔·尼科尔斯. 纪录片导论（第2版）［M］. 陈犀禾，刘宇清译. 北
　　京：中国电影出版社，2016.

［4］陈涛. 电影导论［M］. 北京：中国人民大学出版社，2017.

［5］陈晓云. 电影学导论（第3版）［M］. 北京：北京联合出版公司，
　　2015.

［6］达德利·安德鲁. 经典电影理论导论［M］. 李伟峰译. 北京：世界图
　　书出版公司，2013.

［7］大卫·鲍德韦尔，诺埃尔·卡罗尔. 后理论：重建电影研究［M］. 麦
　　永雄等译. 北京：中国社会科学出版社，2000.

［8］大卫·波德维尔，克里斯汀·汤普森. 电影艺术：形式与风格［M］.
　　曾伟祯译. 北京：世界图书出版公司，2008.

［9］单万里. 纪录电影文献［M］. 北京：中国广播电视出版社，2001.

［10］亨利·詹金斯.融合文化：新媒体与旧媒体的冲突地带［M］.杜永明译.北京：商务印书馆，2012.

［11］胡智锋，刘俊.传媒艺术导论［M］.北京：北京师范大学出版社，2020.

［12］吉尔·德勒兹.时间–影像［M］.谢强，蔡若明，马月译.长沙：湖南美术出版社，2004.

［13］吉尔·德勒兹.运动–影像［M］.谢强，马月译.长沙：湖南美术出版社，2016.

［14］吉尔·内尔姆斯.电影研究导论（插图第4版）［M］.李小刚译.北京：世界图书出版公司，2013.

［15］凯瑟琳·海勒.我们何以成为后人类：文学、信息科学和控制论中的虚拟身体［M］.刘宇清译.北京：北京大学出版社，2017.

［16］蓝凡.电视艺术通论［M］.上海：学林出版社，2005.

［17］李邦媛，李醒.论电视剧［M］.北京：北京广播学院出版社，1987.

［18］李亦中.影视鉴赏教程［M］.北京：高等教育出版社，2013.

［19］林洪桐.表演艺术教程：演员学习手册［M］.北京：北京广播学院出版社，2000.

［20］凌燕.可见与不可见：90年代以来中国电视文化研究［M］.北京：中国传媒大学出版社，2006.

［21］路易·贾内梯.认识电影［M］.焦雄屏译.北京：世界图书出版公司，2007.

［22］吕新雨.纪录中国：当代中国新纪录运动［M］.北京：生活·读书·新知三联书店，2003.

［23］马歇尔·麦克卢汉.理解媒介：论人的延伸［M］.何道宽译.北京：商务印书馆，2005.

［24］曼纽尔·卡斯特.网络社会：跨文化的视角［M］.周凯译.北京：社会科学文献出版社，2009.

［25］倪祥保，邵雯艳.纪录片专题片概论［M］.苏州：苏州大学出版社，2009.

［26］聂欣如.什么是动画［M］.上海：复旦大学出版社，2016.

［27］曲春景，程波.影视艺术概论［M］.北京：高等教育出版社，2017.

［28］孙绍谊.二十一世纪西方电影思潮［M］.上海：复旦大学出版社，
2019.

［29］吴琼.凝视的快感：电影文本的精神分析［M］.北京：中国人民大
学出版社，2005.

［30］许南明.电影艺术词典［M］.北京：中国电影出版社，1986.

［31］许鹏.新媒体节目策划论［M］.北京：中国人民大学出版社，2009.

［32］杨远婴.电影理论读本［M］.北京：世界图书出版公司，2012.

［33］尹鸿.当代电影艺术导论［M］.北京：高等教育出版社，2007.

［34］约翰·菲斯克.电视文化［M］.祈阿红，张鲲译.北京：商务印书
馆，2005.

［35］詹姆斯·纳雷摩尔.电影中的表演［M］.徐展雄，木杉译.北京：北
京大学出版社，2018.

［36］张燕菊，原文泰，吕婧华等.电影影像前沿技术与艺术［M］.北京：
中国电影出版社，2019.

［37］BODE C, DIETRICH R. Future Narratives: Theory, Poetics, and Media-
Historical Moment［M］. Berlin: De Gruyter, 2013.

［38］BOLTER J D, GRUSTIN R. Remediation: Understanding New Media
［M］. Cambridge: The MIT Press, 1999.

［39］GAUDREAULT A, MARION P. The End of Cinema? A Medium in Crisis
in the Digital Age［M］. BERNARD T trans. New York：Columbia
University Press, 2015.

［40］MARKS L. The Skin of the Film: Intercultural Cinema, Embodiment, and
the Senses［M］. Durham: Duke University Press, 2000.

［41］MANOVICH L. The Language of New Media［M］. Cambridge: The
MIT Press，2002.

［42］PRINCE S. Digital Effects in Cinema: The Seduction of Reality［M］.
New Brunswick: Rutgers University Press, 2012.

二、期刊文章

[1]　陈晨.延伸的电影：戏剧影像的跨媒介叙事研究［J］.北京电影学院学报，2020（11）：48—57.

[2]　陈犀禾.论影视批评的方法和类型［J］.当代电影，2002（4）：47—55.

[3]　大卫·克拉斯那.我讨厌斯特拉斯堡：对方法派的四种批评［J］.喻恩泰译.戏剧艺术，2005（2）：18—38.

[4]　黛博拉·图多尔.蛙眼：数码处理工艺带来的电影空间问题［J］.经雷译.世界电影，2010（2）：12—30.

[5]　贾磊磊.中国武侠电影：源流论［J］.电影艺术，1993（3）：25—30.

[6]　李道新.网络影评的话语暴力及其权力运作的生产机制［J］.浙江传媒学院学报，2010（4）：72—75.

[7]　李诗语.从跨文本改编到跨媒介叙事：互文性视角下的故事世界建构［J］.北京电影学院学报，2016（6）：26—32.

[8]　聂欣如."非虚构"的动画片与纪录片［J］.新闻大学，2015（1）：49—55.

[9]　聂欣如.中国动画表演的体系［J］.文艺研究，2015（1）：108—116.

[10]　史安斌.作为传播媒介的虚拟现实技术：理论溯源与现实反思［J］.学术前沿，2016（12）：27—37.

[11]　徐海龙.好莱坞叙事视角和观演关系在数字技术中的强化和嬗变［J］.当代电影，2020（7）：138—143.

[12]　徐欣.电影《云水谣》开篇长镜头的数字合成制作［J］.现代电影技术，2007（7）：3—7.

[13]　杨欣茹."数字化"的影评：影视评分的数字定量形式及其评论定性思维［J］.北京电影学院学报，2020（12）：50—59.

[14]　张陆园.多屏共生时代艺术媒介研究的融合路径［J］.现代传播，2019（6）：105—109.

[15]　周倩雯.论虚拟表演的有机性［J］.上海大学学报（社会科学版），2018（2）：45—51.

［16］ ALLISON T. More than a Man in a Monkey Suit: Andy Serkis, Motion Capture, and Digital Realism ［J］. Quarterly Review of Film and Video, 2011, 28 (4): 325—341.

［17］ FREEDMAN Y. Is It Real... or Is It Motion Capture? The Battle to Redefine Animation in the Age of Digital Performance ［J］. The Velvet Light Trap, 2012，69 (1): 38—49.

［18］ GAUDENZI S, ASTON J. Interactive Documentary: Setting the Field ［J］. Studies in Documentary Film, 2012, 6 (2): 125—139.

［19］ RYAN M L. Transmedia Storytelling: Industry Buzzword or New Narrative Experience?［J］. Storyworlds: A Journal of Narrative Studies, 2015, 7 (2): 1—19.

［20］ SPIELMANN Y. Aesthetic Features in Digital Imaging: Collage and Morph ［J］. Wide Angle, 1999, 21 (1): 131—148.